微电影导演创作实录与教程

MICRO FILM
THE TUTORIAL ON SHOOTING SCRIPTS OF THE SHORT FILM

李宇宁 编著

清华大学出版社
北京

内 容 简 介

了解微电影，学习微电影拍摄技巧，掌握微电影制作经验，学习微电影剧本创作和导演执导经验，把微电影培训班搬到自己的家中来，就是本书的目标。

本书从微电影导演的角度，以实际的拍摄案例和经典影片的创作思路出发，通过6大部分共36讲内容，手把手带领初学者步入微电影创作的大门，系统全面地对镜头"语言"进行梳理，让读者从导演的角度了解各部门的合作重点及运作原则，揭示剧组的运转方式，帮助读者完成初学者到微电影导演的转变。

无论对于想实现一个小小电影梦的爱好者，还是有丰富经验的职业导演，本书都是一部全面而易于理解的进阶指南。

本书封面贴有清华大学出版社防伪标签，无标签者不得销售。
版权所有，侵权必究。举报：010-62782989，beiqinquan@tup.tsinghua.edu.cn。

图书在版编目(CIP)数据

微电影导演创作实录与教程 / 李宇宁　编著. — 北京：清华大学出版社，2017（2024.2重印）
ISBN 978-7-302-47987-1

Ⅰ.①微… Ⅱ.①李… Ⅲ.①电影导演—导演艺术—教材 Ⅳ.①J911

中国版本图书馆CIP数据核字(2017)第207686号

责任编辑：李　磊
封面设计：史宪罡
责任校对：牛艳敏
责任印制：沈　露

出版发行：清华大学出版社
 网　　址：https://www.tup.com.cn，https://www.wqxuetang.com
 地　　址：北京清华大学学研大厦A座　　　　　　邮　　编：100084
 社 总 机：010-83470000　　　　　　　　　　　　邮　　购：010-62786544
 投稿与读者服务：010-62776969，c-service@tup.tsinghua.edu.cn
 质 量 反 馈：010-62772015，zhiliang@tup.tsinghua.edu.cn
印 装 者：天津鑫丰华印务有限公司
经　　销：全国新华书店
开　　本：188mm×260mm　　　　印　　张：14.5　　　　字　　数：378千字
版　　次：2017年9月第1版　　　　印　　次：2024年2月第8次印刷
定　　价：69.00元

产品编号：071883-03

前言

　　本书的主体内容是在"转场"过程中完成的,从北京出发,转场到下一个拍摄地,一路向南,边走边写。环境不断转变,写作思路不断调整,最终将微电影导演创作实录与教程划分成36节课。

　　这种状态很像近几年流行的"碎片化学习"。这种"碎片式写作"好的一方面是:写作变得不那么枯燥,因为经常被打断,作者想要写的"兴趣"被延长。这种状态不好的一方面是:环境嘈杂,心静不下了,写的很多东西价值不大。

　　作者完成新片拍摄后,用三个月的时间重做了书的结构,很多章节推翻重写。原始的教案精简为6大部分:导演基础、镜头语言、声音处理、后期技巧、时间控制、讲故事与导演思维。

　　在导演课程开篇单元,作者提取了8个有代表性的导演创作元素作为引子,对电影中的时间、地点、人物、目标设定、蒙太奇与叙事形式进行了讲解。

　　本书在讲解中,以微电影中各个知识点的实例化运用为主,用作者创作、拍摄、制作的微电影为"线索",对各个案例和知识点进行连接。

　　书中的课程具有渐进式,因为从影片中提取出来的知识点具有重叠属性,对某一个知识点的概括和总结,都不可避免地会涉及新的知识点。作者在对各个知识点的编排上考虑到这一点,所以本书每节课程会有一个重点,讲解过程中涉及的新知识点,会尽量放置在邻近的篇幅中,使两个或多个知识点能起到关联作用。

　　本书的每一讲会列举几个案例(对同一个知识点进行讲解),这样的安排可以给大家更多的学习视角。一部片子的容量有限,对影片中所涉及的技巧分析也难免片面,所以作者创作的微电影不会在每一讲中都出现。

　　在"镜头语言"这个单元,作者并没有与大家探讨故事叙事方面的技巧,而是与大家分享镜头的推拉运动、景别的变化,实现的具体画面如何在影片中产生影响?分析它们带给观众的种种视觉感受。

　　像固定机位、长镜头、镜头的焦点这些看似平常的内容,实质上都对影片的情绪表达产生了影响。学习运用摄影机创建视觉感受,是导演应该掌握的一项技能。作者认为镜头的运动是一种客观的体验,这种体验能够配合故事的情景更好地引发观影者的共鸣。

　　运用影像讲故事就是向观众延展导演对人、对事、对故事讲述方式的感受。

　　认同感是导演运用故事触发了观众客观经历的相似性,从而让人能够喜欢影片中的人物,认可导演所讲述的这个故事。

　　作者在本书的写作过程中会不断地提示声音的重要性,对影片选用的音乐感受,经常在片例中提及。本书选用了声音特征明显的片例,来阐述旁白、自述、声音前置/声音后置等知识点。通过对它们的解读,试图使无形的声音变得形象化。

　　需要导演掌握的知识不仅局限于前期,像后期制作中的特技,如转场、叠化、快剪、倒

前言

放、电脑特效等技巧,本书也专门选择了相应案例进行讲解。

时间在电影里是个变量,它可伸缩、可重置、可跳跃……配合创作者的想象力,实现对故事节奏的控制。作者将控制、影响影片时间的几个元素(闪回/闪前、倒叙、时间拉伸、时间压缩)放置在时间控制单元中逐个阐述。

作者想用影片中的"时间"元素提示各位导演:要在尽可能短的时间内,创建出更多的戏剧冲突和服务故事主线的情节点,以提升影片的故事性和趣味性,丰富观景者的体验。

在讲故事与导演思维环节中,作者用知识点的"功能"讲了一个"首尾呼应"的"故事":开篇设计、故事线、揭示、悬念、递进、高潮、影片结尾。

通过展示一个个具体的影片案例,还原作者指导导演班学员毕业创造的过程,过程本身并没有完美与好坏之分,但过程可以帮助我们发现问题。随着一个又一个的问题得到解决,我们的成长也变得清晰可见。

故事讲究的是环环相扣、循序渐进,希望导演创作实录与教程能够完成"讲故事"的使命:帮助电影、微电影爱好者解决拍摄过程中的一些实际问题。期待各位导演的大作早日问世。

本书由李宇宁编著,另外刘书滨、樊洪杰、欧雪冰、姜雪峰、刘书跃、陈迈、史宪罡、蔡晓旭、吴鸿志、韩迎宇、柳生、赵春明、蒋翠翠、马明、高明亮、孙范斌、郭勇、陈莉、何蝌、郭佳、谢波、卞雪林、周艳群、严乐等人也参与了部分编写工作。

如果读者在学习过程中遇到问题,可以与作者联系,也欢迎大家提出宝贵的意见,以便作者可以更好地完善自己,改进课程的内容。作者的电子邮箱:1770434799@QQ.com;微信:v_film。

再次感谢大家的支持,期待在未来能够遇到更好的自己!

<div style="text-align:right">编 者</div>

第1部分　导演基础·········001

第1讲　时间、地点、人物·········002
- 1.1　环境与人物出场《心曲》·········002
- 1.2　人物职业与空间《车四十四》·········006
- 1.3　时空变换《玩具岛》·········008

第2讲　设定目标·········010
- 2.1　用时间设定目标《世界因爱而生》·········010
- 2.2　用表白设定目标《情窦初开》·········012
- 2.3　目标与视角《贫穷的吸血鬼》·········014

第3讲　角色/坏人·········016
- 3.1　一群坏小子《心曲》·········016
- 3.2　用回忆的方式揭示坏人《老男孩》·········023
- 3.3　平行叙事结构中的坏人 You Can Shine·········025

第4讲　平行叙事·········027
- 4.1　老师与学生两条线平行叙事《指尖上的梦想》·········027
- 4.2　父女两条线平行叙事《最后的农场》·········030
- 4.3　医院、公路、公园三条线平行叙事《米兰》·········032

第5讲　蒙太奇·········034
- 5.1　时空旅行的蒙太奇《指尖上的梦想》·········034
- 5.2　传达危险信息的蒙太奇《惊喜》·········037
- 5.3　蒙太奇创建的预测功能《复印店》·········038

第6讲　视角/视点·········041
- 6.1　主观视角的童年回忆《最后三分钟》·········041
- 6.2　主观视角揭示人物性格《指尖上的梦想》·········042
- 6.3　试探式视角《心曲》·········045
- 6.4　偷窥者的视角《复印店》·········049
- 6.5　创造第三人视角《宵禁》·········050

第7讲　前奏·········053
- 7.1　乐队演奏的前奏《心曲》·········053
- 7.2　舞台表演的前奏 You Can Shine·········056
- 7.3　准备工作成为前奏《最后的农场》·········057
- 7.4　预示着危险的前奏《米兰》·········058

第8讲　重复·········060
- 8.1　相同事件不断重复《下一层》·········060
- 8.2　神奇事件重复发生《8号房间》·········062
- 8.3　重复事件的创造性运用《复印店》·········063

第2部分　镜头语言·········066

第9讲　推镜头·········067
- 9.1　用推镜开篇《宵禁》·········067
- 9.2　揭示人物状态，渲染情绪的推镜《老男孩》·········068

目录

9.3 指向人心的推镜《衣柜迷藏》 ················070
第10讲 拉镜头 ················072
第11讲 长镜头 ················074
 11.1 人物出场长镜头《复印店》 ················074
 11.2 展示重要道具的长镜头《二加二等于五》 ················075
 11.3 揭示人物关系的长镜头《衣柜迷藏》 ················077
第12讲 焦点 ················079
 12.1 起关注作用的变焦《老男孩》 ················079
 12.2 营造神秘感的变焦《深藏不露》 ················081
第13讲 固定机位 ················083
第14讲 手持拍摄 ················085
 14.1 纪实风格的手持拍摄《宵禁》 ················085
 14.2 动感十足的跟拍《八岁》 ················086

第3部分 声音处理 ················089

第15讲 旁白 ················090
 15.1 老电影效果和旁白《缩水情人》 ················090
 15.2 杂乱声音组成的旁白《深藏不露》 ················092
 15.3 "开玩笑"式的旁白《红领巾》 ················093
第16讲 自述 ················096
 16.1 主人公自我介绍《八岁》 ················096
 16.2 剧中人物的自述《衣柜迷藏》 ················097
 16.3 采访形式的自述《贫穷的吸血鬼》 ················099
第17讲 声音前置/后置 ················101
 17.1 声音前置/后置《衣柜迷藏》 ················101
 17.2 具有唤醒功能的声效《衣柜迷藏》 ················103

第4部分 后期技巧 ················106

第18讲 转场 ················107
 18.1 镜头摇转场《指尖上的梦想》 ················107
 18.2 镜头推拉转场《衣柜迷藏》 ················108
 18.3 开门、关门转场《衣柜迷藏》 ················110
第19讲 叠化 ················112
 19.1 具有回忆功能的叠化《老男孩》 ················112
 19.2 实现时间压缩的叠化《衣柜迷藏》 ················114
 19.3 渲染情绪的叠化《老男孩》 ················115
第20讲 倒放 ················119

目录

第21讲　快剪 ·· 121
 21.1　代表成长的快剪《老男孩》··· 121
 21.2　混剪将多个时空融为一体
 You Can Shine ························· 124
 21.3　混剪实现情绪的高潮
 《母亲的勇气》························· 125

第22讲　电脑特效 ································· 127
 22.1　抠像与虚拟摄像机运动
 《世界你好》···························· 127
 22.2　动画背景连接多个情景
 《学校像个果园》····················· 130
 22.3　实拍、合成、动画、电脑特效
 《世界因爱而生》····················· 134

第5部分　时间控制 ······················ 136

第23讲　闪回与闪前 ···························· 137
 23.1　闪回再现人物的相遇
 《有价值的人生》····················· 137
 23.2　闪回给出答案《给予是最好的
 沟通》······································ 138
 23.3　闪前《母亲的勇气》············· 140

第24讲　倒叙 ·· 142
 24.1　倒叙展开故事
 《最后三分钟》························· 142
 24.2　倒叙角色可疑的举动
 《母亲的勇气》························· 143

第25讲　时间拉伸 ································· 145

第26讲　时间压缩 ································· 147
 26.1　时间压缩表现人物关系的
 递进《指尖上的梦想》············ 147
 26.2　时间压缩人物年龄变化
 《给予是最好的沟通》············ 148
 26.3　片子中的时间被压缩
 《世界因爱而生》····················· 150
 26.4　时间压缩代表了成长
 《玩具岛》································ 151

第6部分　讲故事与导演思维 ······ 154

第27讲　开篇设计 ································· 155
 27.1　长镜头开篇《指尖上的梦想》··· 155
 27.2　用感观开篇《心曲》············· 159
 27.3　强烈的冲突开篇
 You Can Shine ························· 160
 27.4　用悬念开篇《下一层》········· 162
 27.5　风格化的开篇《复印店》····· 163

第28讲　故事线 ···································· 165
 28.1　以主人公命运形成的故事线
 《米兰》···································· 165
 28.2　母亲寻找孩子形成的故事线
 《玩具岛》································ 167
 28.3　以失踪形成的故事线
 《衣柜迷藏》···························· 168

第29讲　建置 ·· 171
 29.1　生活的细节建置出家庭环境
 《指尖上的梦想》····················· 171

目 录

- 29.2 父母的行为建置孩子身处的困境《心曲》……175
- 29.3 建置主人公内心的坚守《最后的农场》……177

第30讲 揭示……180
- 30.1 揭示生活的处境《心曲》……180
- 30.2 用常识性的错误揭示荒谬《二加二等于五》……183
- 30.3 揭示人物性格《下一层》……184

第31讲 悬念……186
- 31.1 主人公的危险行为建立悬念《心曲》……186
- 31.2 凭空创建的物体制造悬念《世界因爱而生》……189
- 31.3 用隐藏创建悬念《最后的农场》……190

第32讲 神奇事件……192
- 32.1 时空转变创建的神奇事件《指尖上的梦想》……192
- 32.2 创造性运用人体创建神奇事件《人性》……195
- 32.3 用生命的新形态创建神奇事件《无头男人》……196

第33讲 递进……198
- 33.1 沉浸在自我世界中实现递进《指尖上的梦想》……198
- 33.2 用心理活动实现递进《心曲》……201
- 33.3 用亲近的情感实现递进《有价值的人生》……203

第34讲 点题……205
- 34.1 用时空变化中的角色点题《指尖上的梦想》……205
- 34.2 用积极向上的精神点题《有价值的人生》……208
- 34.3 以倒叙说明性的道具点题《世界因爱而生》……209

第35讲 故事高潮……211
- 35.1 激烈的情绪实现高潮《指尖上的梦想》……211
- 35.2 在呼喊声中进入高潮《心曲》……215
- 35.3 在多个角色的串联中走向高潮《老男孩》……220

第36讲 结尾设计……222

第1部分

导演基础

第1讲　时间、地点、人物

谈到时间、地点、人物，就好像又回到学生时代，老师布置完写作文的任务后，再三跟大家强调写作的三要素。对影片创作来说，这三要素更为具象，更有画面感。

什么时间？在何处？谁做了什么事情？

这是导演在构思情节时反复思考的内容。在构成影像的画面序列里，几乎每个镜头都包含着对上述问题的回答。需要特别说明的是：影片不仅仅是靠镜头的"含义"叙事，一组镜头各有各的"含义"，但当它们成为画面序列之后，常常会额外产生新的"意思"。

这种由时间、地点、人物构成的结构就是蒙太奇。蒙太奇是对电影的一种定义，很多人聊起电影，都会提到蒙太奇，不管他理解不理解蒙太奇的含义，但这不妨碍大家记住了电影的一个"称谓"。

关于蒙太奇这个知识点，我们有专门的章节去讲，在开篇的时候提出蒙太奇，是因为它是电影中时间、地点、人物形成的独特属性，同时又因为它在电影中无处不在。

让我们重新回到时间、地点、人物三要素上面来。本节将通过三部片例，介绍导演在创作过程中如何呈现这三元素：

1. 环境与人物出场《心曲》；
2. 人物职业与空间《车四十四》；
3. 时空变换《玩具岛》。

1.1　环境与人物出场《心曲》

《心曲》这部短片完成于2014年，是由一个盲人演奏家的真实故事改编而成，讲述了一个眼睛看不见的"盲童"与命运抗争的故事。

作者接触到这个题材之后，感觉在创作方面有发挥的空间；人物原型本身的经历就具有传奇色彩，**对于自己认定的事情不轻言放弃**，执着向前，最终成就了一番"事业"。

一个人眼睛看不见，可以说失去了最重要的接触世界、了解世界的方式。他／她的生活方式、活动范围都被限定在一个极其有限的空间里。多数人(盲人)从事的职业，几乎没有自主选择的机会，但个别人却在不可能中实现了突破。

用人物原型自己的话说，"我不想成为一个盲人按摩师，不想在按摩室天天给客人按摩，**我的手是用来演奏乐器的**。"也许是心底的骄傲和不屈服，让人变得坚强，因为没有退路；也许是与生俱来的对声音的敏锐，使人盲从于内心的自信，拥有抗争的力量。但无论怎样，**今天每一步的努力成就了未来的他**。

与人物原型接触的时间有限，很多事情都是通过其亲属和媒体的报道获得的。对于盲人在学习乐器的过程中经历了哪些具体的问题，则是通过采访特殊教育学校的老师了解的。

作者在特殊教育学校看到盲童的学习、生活状态；通过与他们接触、交谈，感觉他们非常纯粹、乐观；音乐重新为他们打开了生活中的一扇窗，一扇带有点亮光的窗……

前去采访，与其说是创作的一部分，不如说是一种接触未知、向勇者致敬、向特教老师学习的过程。基于采访的信息我们开始了剧本的创作……

在本书中，**引用的剧本都被分成一个个独立的单元**，配合各个知识点的讲解，分类别、分章节

"散落"在各处;所以,大家会看到相对独立的原始剧本片段,同时也会看到成片里面没有的内容。例如,前期构思创作的情节没有按照剧本中的设想去拍摄,还有加入了一些在拍摄现场创作的内容。作者在讲解的过程中,一一对其进行了还原。

本片例的内容是对主人公生活环境的介绍,兼顾剧中人物家庭成员的出场。

- 主人公生活在哪里;
- 他/她生活在什么样的环境中;
- 他/她多大年龄;
- 家庭成员情况。

本片主人公的人物设定,性别女,年龄15岁,初中时因为眼病休学,父母为其治病奔波。长时间病情不见好转,父母接到通知,医生告之病情发展了,最好转院……下面的片例是主人公休学在家休养期间的场景,交代了故事发生地的"生活圈"。

镜头1,早晨,老街上的人们开始了一天的生活(画面中拿着鸟笼的老大爷不是演员,是临时遇见的,跟他商量后,赶紧叫摄影老师过来拍他走向镜头的画面。当时也不知道大爷有没有听懂普通话,就是叫他不要看镜头走过来就可以了)。

素材的后半段,大爷没忍住盯着镜头看,把这段素材剪掉,一幅生活化的场景呈现出来了。

镜头2,路上有推车出来卖菜的阿姨(协商后,抓拍);镜头3,拍摄卖菜的阿姨时,正好有人过来买菜,挑菜(效果真实、自然);作者在镜头后面,特别开心,因为效果非常好。

1.	提着鸟笼的老大爷缓缓向镜头走来;小全
2.	卖菜的阿姨打开塑料袋,准备往里面装菜;中景
3.	反打,两个大人和一个小朋友,围着卖菜的三轮车;中景

片场随机性

这段戏如果找演员重现的话,以我们这部短片的预算来说,无力支撑。临时遇见的这些人物,为构建片子生活化的场景增添了光彩。

镜头 4,工地上的镜头也是当时远景中的真实场面(建筑工地是当今中国发展的一个符号,拍摄所在地的小巷子,很多地段已经拆迁)。

拍摄时作者就想:可能几年之后故地重游的时候,这里已经变成了另一番景象。所以对于这次拍摄机会很是珍惜,不断拉着摄影师,这里拍、那里拍,什么都想用镜头记录下来。

或许,老旧的事情也是一种"蒙太奇",看到它们总能让人感受到其他的"东西",这可能是一种文化的符号,也可能是一种情怀;但不管它是什么,都会让人有一种发自心底的"喜爱"……想办法去呈现这些老旧画面,能让作者得到一种认同感。

4.	工地上的机械臂由画右向画左旋转;中景
5.	窗台上的香炉,由底座摇至点燃的香;近景
6.	一辆三轮车停在院子门中;小全

镜头 5 至镜头 9 是主人公家中的场景。

镜头 5,香炉空镜,代表了一部分人的信仰,尤其是家中有了病人,祈求平安;这个镜头在全片中几次使用,例如"母亲"烧香的镜头。随着故事的进一步发展,烧香的场景也进行了升级。

镜头 6,父亲的职业是三轮车夫,这里单独给了镜头。

镜头 7,主人公再次出场,前面在医院中是以病人的形象出现;医生通知父母为其转院,因为病情发展了;主人公在家中,形象萎靡不振,从她的动作上看,已经看不清楚东西了,大家注意她是摸索着从抽屉里拿出一面镜子;如果能够看清,就不会是摸索的动作。

镜头 8,主人公有一个弟弟,他准备上学,早晨起床之后,洗脸;这是弟弟第一次出场。

镜头 9,主人公照镜子,她想再次看到自己;每天起来之后,照镜子成为她的习惯动作。这些行为特点,都是为这个特定的人物设计出来的。

7.	摄像机在窗外拍摄,由桌角摇到床头;人物出场,主人公摸索着从抽屉里拿出一面镜子,走到桌子前面坐下;小全
8.	院子里,空镜,人物入画(小男孩从房间里跑出来),镜头跟摇,他从缸里往洗脸盆里舀水;全景
9.	摄像机在窗外,女孩画右入,坐下,拿出镜子,低头看;近景

主人公的奶奶跟她们一起住,奶奶负责照看她,因为父母要外出打工挣钱,奶奶出场之后,全部家庭成员完成"亮相"。

原始剧本

我们看一下该片例原始剧本中的设计:

> **原始剧本片段**
>
> 简朴的小屋子里,一张木质桌子上摆放着一部老旧的半导体收音机,以及一个小闹钟,指针在七点半位置。桌上一角是孙嘉怡(主人公)跟闺蜜小丽(主人公的同学)的合影。
> 窗外小鸟鸣叫,小院里,水滴落在脸盆上发出滴滴答答的声音。
> 丁零零,闹钟响起。
> 收音机里传出声音:保护视力,预防近视。眼保健操开始。

剧本中有对拍摄场景的感观描述,这种描述是直接通过镜头还原出来的,所以说剧本是影片的

基础，但成片不一定需要还原剧本中的每一个"细节"。

- 窗外小鸟鸣叫。
- 简朴的小屋子。
- 老旧的半导体收音机。
- 小院、水滴、脸盆。

这些生活化的描述只是阅读时的感觉，视听语言有其自己的语法规则，本片例的空镜在剧本中是没有的，但正是它们的加入增加了影片独特的观感体验，为片子带来剧本中所描述的"质感"。

剧本的创作也不是凭空想象的，走访老街，拍摄照片，提出场景的需求，制片方协调出了几个院子供作者选择。

找到了合适的场景，要提前做好机位的设计：

- 卧室里怎么拍？
- 人物院子里如何走？
- 演员如何出场？
- 不合适的现场如何改造？

对比原始剧本和实拍效果，现场的拍摄具有更多大环境的交代；**剧本过于局限在人物的小格局中。所以剧本创作，需要体验生活。**

拍摄计划

整部片子进行了六天的拍摄计划，在前面五天中要完成故事中所有叙事单元的拍摄，最后一天专门安排空镜拍摄。主人公家里的镜头都是"重头戏"，要提前抢出来，拍摄的过程跟"打仗"似的，不但要快，还要效果好；进入后期环节，通过剪辑将不同时间段拍摄的内容整合在一起。

日期	场号	场号	上下晚	内外景	人物	场景内容	服装提示	道具提示	拍摄地点
24日	5	6	上						
		7	下						
		9	晚						
25日		14、15、16	上						
		8	下						
26日		10、11、12、13							
		17、18、19、20	上						
		21、22、23	下						
		24、25、26	晚						
27日		27、28、29	上						
		30、31傍、32	下						
		无	晚						
28日		32、34、35	上午						
		33	下午						
29日		1、2、3、4	上午						

空镜头与大远景

可能是作者个人的"坏习惯",不太注重空镜的拍摄,导致片子中常常会缺少大远景的画面;景别不开阔,会让人感觉片子过于紧张,事件的连接显得密集,使人透不过气来,所以这次拍摄单独安排出一天只拍摄空镜。

有了这些大远景、空镜头的存在,对影片节奏的控制就有了更多的空间。拍摄得很是辛苦,今天回过头来看,充满了幸福感。

1.2 人物职业与空间《车四十四》

本片例讲述的是一辆行驶在远郊公共汽车上发生的故事,漂亮的女司机代别人的班,路上遇见劫匪;她好心让装病的劫匪上车,但此后两名劫匪对车上的乘客实施了抢劫,车上一名中年人因为反抗被打,满身是血;劫匪抢钱后下车,将女司机一起拖了下去,一名小伙子上前救助,被刀扎伤;女司机被强暴后,拒绝让帮助她的人上车;公交车开走后,翻落坡下,车上的人无一幸免。

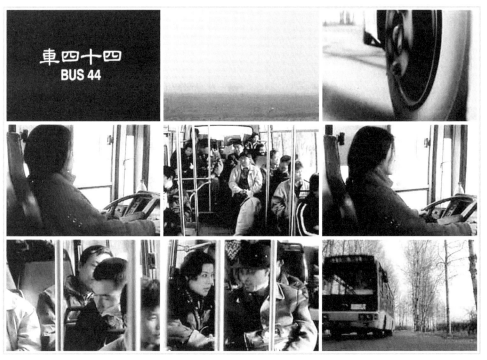

本片的时间是下午时分，地点是在某远郊公路上，人物有女司机（主人公）、乘客（群众演员）、劫匪（两人）、男主人公（青年小伙子）……

出片名，**开篇就交代时间、地点（环境）、人物。**

事件发生的主场景是在公交车上，公交车行驶的过程中，中途停了两次车：第一次，男主人公（青年小伙子）上车，他的出场为其后面帮助女司机完成了铺垫；第二次停车，两名劫匪上车。

车上与车下

镜头1，出片名。这部短片场景简单，主要是车上与车下。

公交车车厢是故事发展的主场景。简单的场景设计可以使拍摄更加集中，减少转场的次数，提高拍摄效率。

镜头2，一辆公交车在公路上行驶——从画左驶向画右，大远景表现空旷，远离市区。

1.	出片名，渐隐；出字幕，根据真人真事改编
2.	雾、风声、空镜，一辆公交车画左入，在公路上行驶；公交车像一节五号电池大小，从画左驶向画右；大远景
3.	公交车车轮转动；特写

人物出场

镜头4，主人公（女司机）开车，没有直接给正脸，先是一个背身；这是导演特意设计的人物出场方式，该镜头交代了人物的职业。镜头5，车上的若干乘客，大家的状态（闭着眼睛的人、望向车窗外的人），也是一种"信息"的传达，是对公交车路线较远的间接"说明"。

镜头6，主人公挺胸，伸展动作，传递出疲惫的状态；影片开篇就将环境和位置的信息传达给观众，使故事的逻辑有了合理化的基础，未来再发生"不好"的事情，没有"救兵"赶来，也就合情合理了；**歹徒在偏远的地方才敢为所欲为。**

4.	身穿红色上衣的女司机双手放在方向盘上，开车；头缓缓转向画左，眼睛看后视镜；中景
5.	车厢内，座位上都有乘客，后排零星几个空座；前排画右一个乘客闭着眼睛，另一个靠窗户边上的乘客望向窗外；画中有一个白色的袋子，远处一个妇女一边跟邻座的一个男人说话，一边用右手往包里放东西；全景
6.	女司机在座位上挺胸，伸展，方向盘向画右转；中景

角色设计

镜头7、8，车上的若干乘客，有的看向车窗外，有的闭着眼睛，有的小声说话。这些角色都是"吃瓜"群众，虽然角色的戏份少，但前期也要考虑角色的着装、年龄。**影片中即使是刻意安排的人和事，也应没有刻意的"影子"，一切要自然、真实。**

镜头9，再次交代地点（环境），即空旷的街道。

7.	窗户边一个坐着的男人，左手支着头，闭着眼睛；中近景
8.	妇女咧着嘴，跟邻座的男人说话，瞥眼，转头画左看窗户外；再转回头说话；中近景
9.	汽车从画左出画，空无一人的街道；全景

时间、地点、人物……这些信息交代完，就进入故事的发展阶段。

1.3 时空变换《玩具岛》

时空变换是不同叙述单元的时间、地点、人物发生了变化……不同时间、不同人物、不同事件被连接在一起（镜头序列与镜头序列的组接），打破线性的时间使它们都成为推动故事向前发展的"动力"……这是本节要与大家分享的内容。

本片例中母亲找寻自己的孩子，她在楼下遇见一名德国的军官，军官安慰她："我们只送犹太人去火车站，不要担心。"此刻的时间是早晨，地点是一栋居民楼下，人物是一位母亲（主人公）和德国军官（配角）……

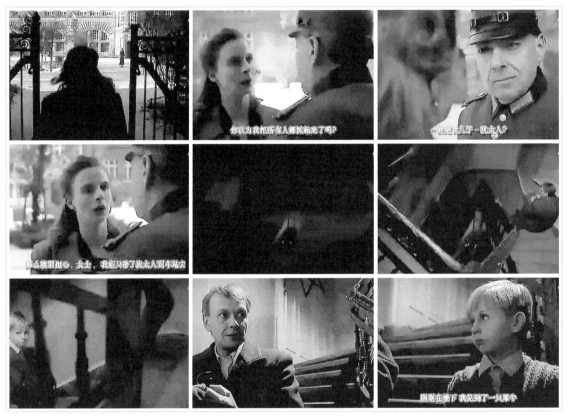

时间回到昨天晚上，地点是一栋居民楼道，人物是一个小男孩（主人公的儿子）和邻居（配角）……

两段镜头序列组接在一起，白天到黑夜，人物变换是人物谈话内容的关联性，让两个时空实现了连接。晚上这组镜头序列是对母亲的问题（找寻孩子）的一种解答。

小男孩告诉邻居一个秘密，他要跟他们一起走。

邻居是犹太人，第二天要被德国纳粹送上火车；主人公是德国人，他们两家的孩子一起和邻居学弹钢琴。犹太人上火车生死未卜，所以母亲跟孩子说了一个善意的谎言，因为她害怕孩子知道真相会受到影响，所以就说他们是去旅行（去玩具岛）。

镜头1至镜头4，主人公与军官的对话实质上传递了一个信息：火车站；主人公接下来会去火车站找自己的孩子，因为她坚信孩子与邻居家的人在一起。这种坚信，可以用昨天晚上发生的事件进行解答。

所以，这两段时间、地点、人物看似完全没有联系，因为逻辑关系（故事线）连接在一起，原本各自独立的叙事单元成为一个统一的整体。

1.	声音过渡，脚步声，手持拍摄，妈妈背向镜头，向纵深跑；站定转头向画左看，前景一人入画走出画右；妈妈画右转身跑向刚刚过去的军官，"你好，请问你看见一个六岁大的男孩了吗？"德国军人与她面对面；中景
2.	手持拍摄，过肩镜头"你以为我把所有人都抓起来了吗？"妈妈身体微晃："他是我儿子"；中近景
3.	军官看着她说："犹太人？"；近景 妈妈左右摇头；近景
4.	"那么就别担心，女士"停顿，军官头微倾，"我们只带了犹太人到车站去"；近景 妈妈瞪着眼睛，转头向画左，音乐鼓声，转身画左出；军官抬头"祝你好运"，画右出；近景

镜头5，这是一个开灯的镜头，画面由全黑至"明亮"，这个镜头起到舒缓影片节奏的作用，两组时间不一样的镜头实现组接，需要一个让观众逐渐接受的过渡镜头；举例来说，空镜和节奏慢的镜头都具有这样的过渡作用。

镜头6，人物出场（再次出场）。

5.	楼道，脚步声，开关声，灯亮；全景
6.	小伙伴的爸爸坐在画右的台阶上（也是他们的钢琴老师）；全景

镜头8，邻居坐在画左，看着画右，小男生画右入；他往画左移动身体腾出更多的地方，小男生转身坐在他的旁边，始终抬着头看他；他看小男生一直看自己的脸，转身伸手捂住脸；三个指头向下滑，放下看，用手指捻了一下。

这一系列的动作说明一个问题：邻居挨打了，脸上有血渍。

镜头9，大人们常常会顾虑孩子的心理承受能力，会用谎言去形容一些不好的事情，宁可让自己承受更多压力、风险，也要尽量保持孩子心中对人、对世界的那份美好。

7.	小男生（德国）上楼梯，眼睛看着画左"嗨"；中景
8.	拿眼镜，转头向画右邻居说："你能"，稍作一停顿，转回头把眼镜戴上，手指沿眼镜腿下按，固定在耳朵上；面向小男生说："你能保守一个秘密吗？"小男生连连点头；停顿片刻，他头前倾，轻声说："刚刚在楼下我见到了一只犀牛"；中景
9.	声音过渡，小男生面向画左，眼睛向上看着；"一只真正的犀牛"，他左手伸到嘴边，发出"嘘"声；小男生笑着，头靠近画左说："我现在也告诉你一个秘密，我要跟你们一起去玩具岛"；近景

邻居并没有为小男孩保守这个秘密（我要跟你们一起去玩具岛）。

导演没有直白地拍摄邻居去找孩子的母亲，告之她儿子这个秘密的镜头，而是用主人公（母亲）走到孩子的房间，翻出了儿子为第二天出行准备的旅行箱的镜头，传达出邻居找过孩子的母亲这一信息。

在影片的开始，主人公（母亲）叫孩子起床，孩子却不见了，所以主人公（母亲）坚信孩子跟邻居在一起；本片例的前段镜头序列，德国军官说了犹太人去火车站，火车站就是母亲下一站要去的地点。

本片例就是一个时空变换的例子，镜头语言运用巧妙。导演传递想法、思想、意图的方式值得我们学习。

第 2 讲　设定目标

在上一讲中，我们介绍了影片中的三个要素：时间、地点、人物，也提到了镜头序列之间的组接和故事线这些知识点。下面讲解在故事中如何为人物设定目标？

导航是我们出行的常用工具，设定目标，开始导航，抵达目标……

对于故事中的人物来说，也存在这样一个"导航"，也需要进行目标设定；影片中人物的出现是为完成一件事，一件具体的事情；期间他／她经历了什么，又是如何克服的？整个过程是观众想要看到和了解的。

在目标实现的过程中，让人物与观众之间建立了一个"互动"，观众需要见证主人公的成功／失败（失败也是抵达目标的一种方式）。

在故事中，人物（他／她）需要一个明确的目标。

如果导演没能在影片中成功地完成目标设定，这就意味着我们的故事没有真正地开始，同时故事结局也不会有"力量"，观众对导演讲故事的方式将难以产生共鸣。

本讲将以时间、地点、人物作为"目标点"，通过三个片例向大家介绍在影片中设定目标的方式：

1．用时间设定目标《世界因爱而生》；
2．用表白设定目标《情窦初开》；
3．目标与视角《贫穷的吸血鬼》。

2.1　用时间设定目标《世界因爱而生》

本片例以时间为限，60 分钟之内，主人公要达成目标……

在一个虚拟的空间，程序启动（导演用字幕显示提醒观众）；我们看到虚拟的电子相册飘浮在空中，主人公躺在地板上用手触摸照片；照片里是主人公和一个姑娘两个人的合影。

主人公手腕上的虚拟腕表，设有一个小时倒计时提醒。

《世界因爱而生》这部短片完全是在摄影棚中拍摄的。除了演员之外，所有的效果都是使用计算机虚拟出来的。主人公要在一个小时之内创建出一个小镇……

镜头 1，主人公手腕上的虚拟腕表显示一小时倒计时，给变化中的时间数字特写镜头。**特写是为了让观众看得更清楚（观众看不清楚画面，就不会理解导演的用意）。**

导演要让大家接受故事的特别设定，要在视觉上强调它，特写只是实现强调效果的手段之一，但凡事需要一个度。

在作者给客户的提案过程中，客户也有类似的意愿，公司的 Logo 和产品字幕，最好能够通篇出现；**商业元素刻意、强加、反复出现，常会起到相反的结果。**

1．	主人公盯着腕表上的数字，起身，双手撑地站起；中景
2．	主人公站直身体，头部从画底入画，背景飘浮的照片消失；近景
3．	手腕上的虚拟腕表显示出一个小时倒计时提醒；特写

镜头 2，演员并没有马上行动（使用高科技的能力，创造虚拟的空间），而是先放松身体，观察一下周围的环境；然后才开始用双手触发"虚拟的控制环"进入"工作"状态。镜头 6（这里面有一个演员表现力的问题需要说明：演员要赋予角色以情感、情绪，而不能一味地照本宣科）。

4.	站立的主人公双手放下，双手交叉于腹前做舒展动作；远景
5.	主人公抬头，睁大眼睛由画左扫向画右，低头；特写
6.	主人公低头看自己的手指，十指运动，双手指尖接触，接触点有光产生，左手向上伸出，一个虚拟的环形圆盘悬浮在手的上空；中景

镜头 8，主人公双手拉出一个立方体，准确地说是凭空创造出一个方体。在这样一个"架空"的空间里（想象空间），需要用时间作为一条线索去强调事件的目标性。

在影片后面的段落中，时间不够用了，主人公的创造工作还未完成，他开始加快动作，可以说本片中**时间实现了影片的紧迫感，是节奏的"加速器"**。

7.	反打，主人公低头，身体微微晃动；近景
8.	双手指尖接触，旋转，拉出一个透明的方体；中景
9.	方体飘浮在空中，主人公双手放下；远景

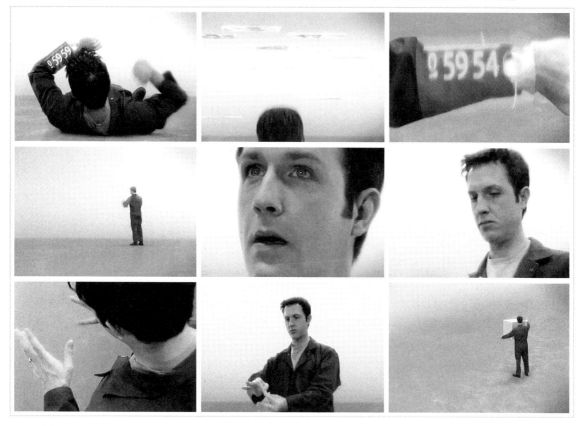

整部片子的故事并没有太大的起落，爱人生病，失去意识，在现实世界中主人公无法与其进行交流。所以利用虚拟现实技术，他们能在主人公创造的一个虚拟的空间里出现。

可能在这个"程序"中，主人公不能露面，他只能远远地看着爱人在这个虚拟的程序中"游走"……**在这个故事中，时间和目标设定创造出了紧迫感，影响了影片的节奏曲线。**

2.2 用表白设定目标《情窦初开》

本片例讲述了小学生（男生，8岁左右）喜欢上自己的老师（女老师），并勇敢表白的故事。主人公向老师表白，并用自己的零花钱买了戒指，送给老师。**表白这个动作在此处有了新的意义，表白即是主人公设定的目标开始"运转"。**

主人公和老师结婚，将成为目标的结果，这是主人公所期待而又不可能完成的"任务"；但因为目标被设定，观众"迫切"地要知道这个目标的结果。

这样一来，观众的兴趣就被激发出来了，我们的小主人公如何能够实现这个目标（娶自己的老师）呢？一次充满童趣的美好事件，就在观众的期待中如期而至……

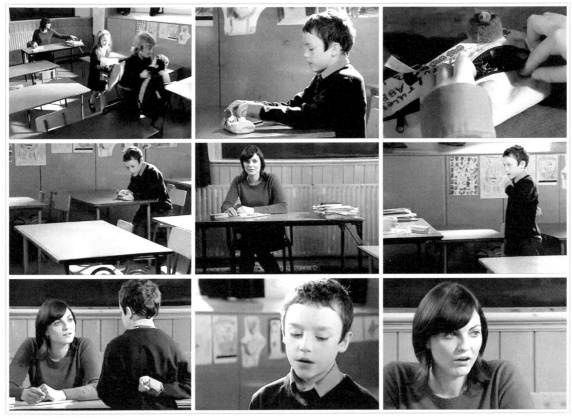

镜头1，主人公在等待表白的最佳时机（同学们离开教室后）。镜头2、3，配合主人公的动作，音乐起。

1.	教室里剩下四人，一男一女同学都拿着书包画右出，只有主人公还坐在座位上不动；女老师左手拿书，双手在桌子上轻磕，叫他；全景
2.	主人公拉开文具袋；中近景
3.	主人公用右手从袋子里拿出一枚戒指，双手拿着；近景

镜头4，主人公从座位上站起，背着手走向老师，他始终低着头，时而用眼睛扫视前方（老师的位置），能看出小男生有点紧张。镜头5，这是一个主观镜头，是以主人公的视角看到的老师形象……镜头推过去（镜头在此时推有着特别的用意：是一种强调，更是一种期待；镜头运动的时间变长给了观众更多的想象空间）；镜头6，主人公走近，与老师面对面，镜头左摇，迅速完成演员站位的重新构图。

4.	主人公从座位上站起，腿碰椅子向后，在腹前双手交替，戒指被拿到右手上，右手放在背后走向老师；小全
5.	老师坐着，双手放在桌子上，看着画外；中景
6.	主人公抬眼看着老师，左手放在衣领处，边走边慢慢放下，眼睛由直视转为低头看下方，站在桌子前；中景

镜头7至镜头9，主人公送出戒指，目标设定完成；在影片后续的情节中，主人公将沿着这个目标，一路前行。**观众也会以这个目标能否达成，作为自己观影的"目标"；观众和主人公一样对未来充满期待。**

7.	老师看着小男生的眼睛，小男生把戒指放在老师面前的桌子上，老师笑着拿起它，说真可爱，对他笑；中近景
8.	小男生头微抬，看着画左说："这是我用零花钱买的"；近景
9.	老师边说话，头微摇，说："你不需要那样"；近景

表白是一个完整的叙事单元。

主人公表白，老师感觉自己的学生很可爱、很有趣；老师并没有多想，她认为在学生时代，将崇拜的老师当成喜欢的对象是很正常的一件事情，这种"喜欢"并非成年人之间的那种喜欢。所以她接受了自己学生的这个礼物（戒指）……

老师在画左，小男生面对她，看着她说："你明白我的感觉很重要"，两人的双手都放在桌子上；中景
老师嘴角上扬，微笑，身体前倾，拿戒指的左手臂抬起一下说："它对我很特别"，接着低头看了一眼戒指说："我会戴着"，右手抬起准备戴戒指；中近景

老师回应了这个可爱的小男孩，并将谈话"升级"；戒指代表了婚姻，送戒指是代表订婚吗？让老师没想到的是，她面前的这位小男生特别认真，他真的想跟老师结婚，所以才会送戒指，而不仅仅是一次有趣的表白游戏……

老师拿着戒指两边，旋转戒指戴进无名指；特写
老师看着手中的戒指，笑出了声，双手微抬，左手伸出摸小男生的下巴；中景
老师手轻触小男生的下巴，问他："这是订婚吗？"；小男生微笑，眼睛转了一周，低下头说："如果你愿意，是的"；近景

这次对话，老师并没有放在心上，反而是主人公回家问父母自己多大可以结婚，然后还将与老师的结婚日期（十年后的这一天）记在了本子上。

对话看起来是一次"玩笑"，但在小男孩的心中却"坐实"了订婚这件事情……

老师笑着看着画外；近景
两人面对面，老师笑着听小男生说话，头向后微仰，舌头轻触嘴唇，抿嘴笑；中景
老师笑着直起身，头斜向画左，抿嘴，眼睛转向画右，眉角上扬，说道："我会考虑的"；近景
两人面对面，老师身体前倾，伸左手拍小男生的肩膀说："周末愉快"；中景
手入画拍小男生的肩膀，小男生头微低向画左看了一眼说："我会的"；近景
两人面对面，老师微笑，小男生转身，画右出；中景 操场上，小男生笑着走向镜头；全景

对话结束，小男生很高兴，但老师并没有当作一回事……在后续的情节中，小男生知道老师要跟她未婚夫结婚后，拿"枪"要和老师的未婚夫决斗。

老师才真正明白，原来这次看似"玩笑"的求婚，是真的……

2.3 目标与视角《贫穷的吸血鬼》

这部片子较其他叙事的短片有所不同，它是纪录片的拍摄手法，讲的是一个摄制组到贫穷的国家，拍摄记录他们生活的纪录片。导演、摄影在马路上专门找乞丐进行拍摄，并且还安排了另外一部摄影机记录他们的拍摄过程。

本片例中，摄制组来到外景拍摄地，选择了居民区里一栋破旧的房子用于拍摄，导演和摄影师走进房间，有选择性地进行取景（故意选脏、乱、差的场景）……

片中所呈现的对目标（地点）的选择，就是真实的剧组选景（拍摄地点）的方式；选择合适的地点，选择符合导演心中的理想之地……

选择，在本片例有着两重含义：其一，前面我们已经谈过，是剧组的拍摄方式；其二，就是本片例的另一主题，关于导演视角，同一事物观察和拍摄的视角不同，呈现出来的方式是颠覆式的。

本片实际上是批判一些导演们，为了拿奖而拍摄，专门拍摄贫穷国家人民的苦难……刻意筛选创造了"苦难"，这与纪录片记录真实的本意相违背；为了拿奖而造假，是可耻的，这是本片导演的一个观点。

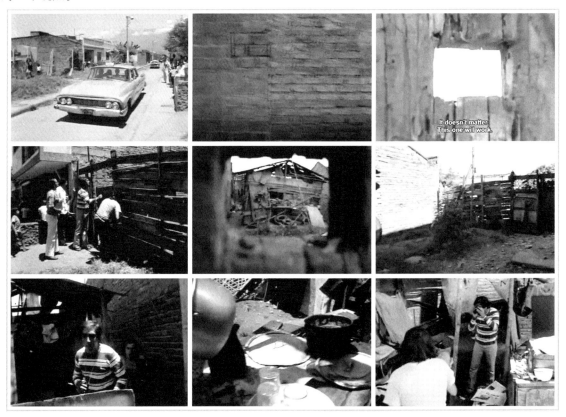

那么，本片的导演是如何实现对"造假"的那些导演的"批判"的呢？

他在影片中还原导演造假的种种场面，所以导演在本片中还是一个演员；演一个为了拿奖而"造假"实施拍摄的导演。所以本片提供了大量关于有选择地拍摄和导演视角的案例。

镜头1、2，出租车上，导演指挥着司机，向前，再向前……他在居民区里选择了看起来破破烂烂的房屋；镜头2，导演下车，在他认为合适拍摄的"场景地"，准备开始工作。

他手里拿着档案资料（里面有剧本、制片表格、剧组人员的联系方式），影片中的表现形式就是剧组实际运作的样式。镜头3，导演的眼睛特写，这户人家够"破"，木门上面有洞（导演再看里面的场地是否符合自己的"要求"）

1.	墙壁，居民区，在行驶的汽车上从窗户向外拍摄，小孩、成人在门口，迅速从画左出画；全景
2.	出租车停下，门开，下来四个人，手里拿着档案资料，往画右走到一处木门住户前；全景，跟摇
3.	门框，一只眼睛入画；特写

镜头4，是彩色的画面效果，主观镜头，是导演看到的场景；这部短片用色彩和黑白划分出两个时空，彩色画面是片子中的摄制组摄影机拍摄的效果；黑白画面，是记录摄制组拍摄状态的花絮（采访）。

镜头5，导演边敲门边说："就是这里了"，挥手叫剧组中的其他人员过来。

镜头6，没有人开门，他们直接走进去，导演蹲下看构图，并跟演员讲戏（讲他的走位），此时的画面都是黑白的。纪录片用演员去演，这就不能算是纪录片了，苦难和贫困都是被演员演绎出来的。

安排好院子里的拍摄现场，导演和摄影出画，向里屋走去。

4.	彩色，透过门框，院子里没有任何窗户的房子，看似废弃的地方，敲门声；小全
5.	在门口的四个人交流，导演转身挥手叫摄影过来；全景
6.	反打，木门被推开，演员、摄制组等进屋，导演安排演员站位，摄影在演员身上测光，导演和摄影走近镜头，取景和测光对着镜头，两人从画左出；全景

镜头7，导演与摄影沟通，指出他想要的画面效果；摄影师按照他选择的视角进行拍摄。这种视角的选择，决定了画面意义。

镜头8，彩色画面，是片子中的摄影师手中的摄影机拍摄出来的画面。从画面中，**导演选择了脏、乱、差的厨房进行拍摄。**

镜头9，在不经过主人允许的情况下，进入卧室进行拍摄。

7.	在院子里破旧的位置，导演手指出拍摄的轨迹，摄影从右往画左走，导演在他身后，手搭在他的背上，两人缓缓往前走；中景
8.	彩色，桌子上的破旧的锅、碗，右摇，简易的炉灶上面有一口大黑锅；中景
9.	两人在破旧的房间里交流怎么拍；小全

导演对房间的主人毫无"尊重"可言，他只想获得自己想要的"东西"，这些脏、乱、差的画面未来可能会给他带来荣誉、金钱和地位。

第3讲 角色／坏人

第1讲至第3讲都会围绕时间、地点、人物三个元素展开，用不同的案例呈现它们在影片中的具体运用。接下来讲解人物（角色）。

在开始之前，请大家思考一个问题：导演如何塑造人物？大家心中有了一个答案之后，再继续往下看。

导演是用"坏人"来塑造人物（主人公）……各位的答案是否跟作者有相似之处呢？作者所讲的"坏人"是影片中的麻烦制造者；"坏人"可以是某个人、一群人或者是创建意外事件的人；"坏人"是反面角色的总称，也是主人公遇到的种种困难拟人化的"代言人"。

接下来看看在本节案例中"坏人"是如何"使坏"的。

本小节将通过分析三个案例进行讲解：

1. 一群坏小子《心曲》；
2. 用回忆的方式揭示坏人《老男孩》；
3. 平行叙事结构中的坏人 You Can Shine。

3.1 一群坏小子《心曲》

在第1讲中，我们讲过主人公因为眼病休学在家，父母为她治病继续奔走……本片例中，主人公病情长时间不见好转，对治愈失去信心，心情压抑，母亲让弟弟带姐姐（主人公）外出散步。

午后的阳光，小鸟的鸣叫，生活中美好一面的呈现，为原本的生活带来了点滴希望；当事物正向积极的方向发展时，主人公所在学校的几个"坏小子"与她碰面了……

"坏小子"们都活泼、好动、喜欢"挑事"……知道主人公眼睛看不见了，他们就"逗"她，拿她的眼睛说"事"；说者无心，听者有意，主人公愈加接受不了这样的现实……

我们在收集资料对原型故事再创作时，向特殊教育老师咨询过类似的问题：先天盲人和后天盲人，接受眼睛看不见这个事实的心理状态。后天致盲的人，因为他们看见过这个绚丽多彩的世界，他们在接受现实之前，可以说承受了更大的痛苦和挣扎（巨大的心理落差）。

《心曲》中主人公的人物设计是：主人公因病致盲，属于"后天"致盲，在影片中要表现她强烈的内心冲突；尤其是她失明之后，对生命的意义、活着的价值的纠结和思考。

这些内在的东西都要通过主人公的生活状态来体现。在意他人的评论，其实是主人公自己的"心魔"（谁又能做到不在意呢）。因为放不下，所以才会害怕别人提起，才会刻意回避；在重负之下，人容易产生放弃生命的念头，剧中的主人公正是如此，正面临抉择。

主人公犹豫和抗争的过程，就是导演塑造人物性格的过程。所以，"坏人"、困难、挫折塑造了角色（人物）……跟现实中人们的成长经历有相似之处，经历风雨，方能见彩虹。

本片的主人公面对"坏人"是如何做的呢，我们接着往下看……

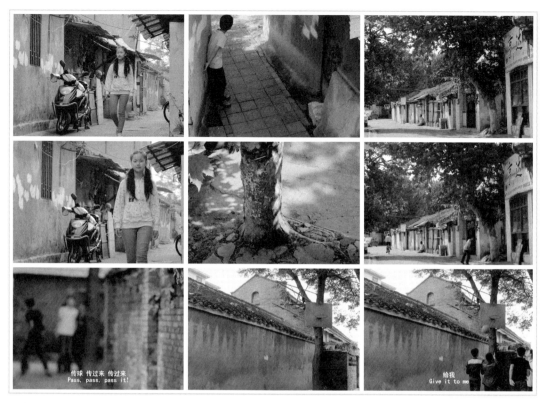

镜头1至镜头9，是主人公和"坏小子"们遭遇之前，角色各自的状态。

镜头1，姐弟两人出来散步；镜头2，弟弟跑在前面，姐姐在后面走；镜头3，在小巷的尽头有一棵大树，让饰演弟弟的演员跑到这里围着树转圈，边跑边催促姐姐快点；弟弟探头看巷子里的姐姐，看她走得那么慢，于是不等她了，自己跑远。**通过肢体语言（行为、动作）把一个小男生的活泼、顽皮表现出来。**

1.	主人公面朝镜头走来；小全
2.	俯拍弟弟叫她，然后自己跑开；全景
3.	巷口空镜，"傻子"坐在远处的一户人家门口，画左行人骑车入画向纵深；弟弟画右出，围着树转圈；大远景

镜头4，姐姐眼睛不好，走得慢，弟弟跑得快，他没有等姐姐，而是自己跑开了。这为姐姐独自一人面对"坏小子"们提供了"契机"。

镜头6，弟弟跑远，拍了一下坐在地上的"傻子"的头；"傻子"是本片中重要的配角，很多情节都由他"引出"。当"坏小子"们欺负主人公时，"傻子"还跑去找主人公的妈妈"报信儿"（"傻子"是个善良的人）。

4.	主人公走过来；小全
5.	弟弟一边转圈，一边叫姐姐过来追他；全景
6.	在巷口，弟弟看姐姐的位置，向纵深跑去，拍了一下"傻子"的头，"傻子"站起来追弟弟；大远景

镜头7，四个年轻人在打篮球；镜头8，小丽（主人公的同学）入画；镜头9，其中一个坏小子看到小丽，就开另一个男生的玩笑（学生时代，经常拿谁跟谁好了，当成同学们互传的一种谈资。衡量谁跟谁好的一个标准是：某人看见他们走在一起了，或者是女生坐了男生的自行车……）

被开玩笑的男生叫小伟，他和镜头8出场的小丽，还有主人公都是好朋友；他们同在一个班上，家住得都不远，经常一起结伴上下学。小伟和小丽在主人公生病之后一起去家里看望她，小丽坐了小伟的自行车，被"坏小子"小峰看见了。

这样一来，人物的对话和情节就具有了关联性，并直接导致一个"后果"：被人误会的小伟不高兴，除了言语上的反驳，还故意增加传球的力度，被抛高的篮球猛地弹起，向巷子深处滚去……

7.	四个年轻人在巷子里打篮球；全景
8.	焦点由虚变实，主人公的女同学（小丽）入画，转头看了他们一眼，然后从画右出画；中景
9.	大家开主人公男同学的玩笑，说他又跟小丽在一起了；小全

原始剧本

比较原始剧本，在实际的拍摄中丰富了打篮球的情节，调整了"傻子"角色的出场方式，解决了主人公遇见"坏小子"情节的逻辑关系。

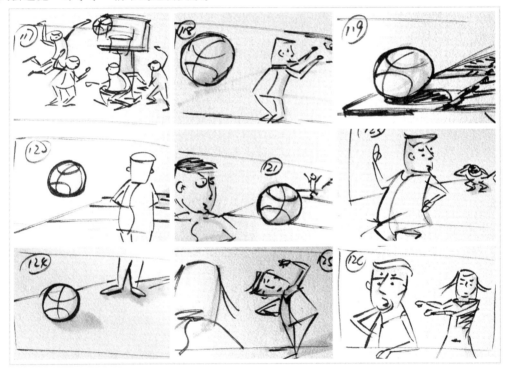

剧本里只写了主人公在小巷子里与"坏小子"们碰面，并没有以一个合理、自然的方式，**就是剧本没能赋予主人公出现在小巷里的动机。**

剧本片段
几个男孩在打篮球，篮球脱手，顺着巷子往前滚，"坏小子"们在后面追。 "傻子"在前面走，沈海峰叫他帮捡球，"傻子"不理他。 他超过"傻子"，照着"傻子"后脑勺就是一巴掌。 "傻子"蹲下，捂头，嘴里发出呜呜的声响。 "坏小子"们哈哈大笑。

在原始剧本中，"傻子"这一角色出现在"坏小子"们打篮球的过程中；篮球从小伟的手里飞出后，沿着小路滚到下一个路口。

在剧本创作时，这样想象当然没有问题，但实际操作过程中要让篮球滚很长的一段路，才能实现"坏小子"们欺负"傻子"，然后球又滚到了主人公脚下的情节……以这样的方式在画面中呈现是行不通的，故事片变成了科幻片，篮球被赋予了魔法，可以一直滚下去……这种情节在逻辑上存在问题。**所以在拍摄现场对该段落进行了较大的调整。**

绘制出来的故事板，在不经过拍摄检验之前，很多想法看似也都是成立的；同样，**拍摄的素材不在剪辑的时间线上检验之前，很多现场的设计看似都是合理的。**

为什么设计出打篮球相遇的桥段？

在看场景过程中，发现一条小巷的尽头有一个篮球筐挂在树上。当时就有了将打篮球融入情节中的想法；主人公眼睛出了问题，活动范围有限，如果设计在学校里与反面角色相遇，这样的桥段太常见，没有创意。而且，如果在学校门口拍摄，将涉及更多演员的调度和现场秩序的维护。出于以上因素的考量，就有了本片例中的设计。

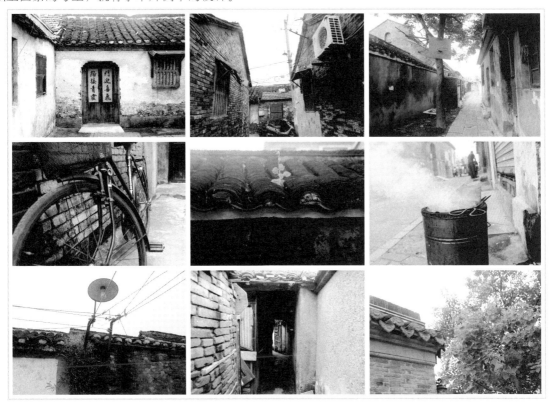

我们看一下原始的剧本中主人公遭遇"坏小子"们后发生了什么事情……

原始剧本

剧本片段
篮球滚到主人公的脚边。 其中一个"坏小子"捡起球，端详主人公，吹一下口哨，四个男孩子穿过小巷子跟过来。 小峰：哥儿几个我给你们介绍一下，这是我的女朋友！ 大家哄笑。 主人公：沈海峰，谁是你女朋友？

原剧本中情节的设计过于复杂化，根据现场的状态、演员的状态，作者在拍摄现场进行了大量简化，像女朋友之类的台词都进行了删减。

在下面剧本的段落中，导盲棒的设计有点多余，在实际的拍摄过程中进行了调整。演员是由一个盲人出演，实现生活中她并不需要导盲棒，**剧本创作阶段我们凭空想象了盲人的状态，有很多是不成立的。**

原始剧本设计了主人公对"坏小子"们的反击，"主人公拿起身边的导盲棒乱打"也被删除。弟弟冲过来为姐姐出头，姐姐担心弟弟受欺负，才奋起反击。

主人公奋起反击的方式是用自己的身体护住弟弟，挡在弟弟站位的前面。对于一个眼睛视物不清的人来说，她能做的其实很有限；在现场，演员的状态和她所能完成的动作，都要求我们去调整剧本，以更好地进行适配。

> 主人公拿起身边的导盲棒乱打，几个男孩闪躲。
> 沈海峰在主人公的面前身体乱扭，跳起舞来，嘴上喊着。
>
> 沈海峰：我告诉你，你嚣张什么啊！你不再是以前那个众星捧月的小公主了；你眼睛看不见了，你就什么都不是；琴你弹不了，学也不能上了，朋友没了，喜欢你的人也不会再喜欢你了。

前面段落中主人公是跟弟弟一起出来的，弟弟跑在前面，此时他突然出现也合情合理。这加强了主人公的负面情绪：弟弟为自己出头，自己什么也做不了，身为姐姐却保护不了弟弟。

爆米花这个道具没有用，在拍摄现场会对同一动作拍摄多次，撒落一地再捡起来，再拍，再撒落一地；浪费时间，而且这太不好控制了，所以删除了。

> 主人公弟弟叫着跑了过来把沈海峰推倒，手里的爆米花撒落一地。
> 沈海峰几个人摁着主人公的弟弟一阵拳脚，主人公扑在弟弟身上，沈海峰叫人把主人公拉起来。
> 主人公：沈海峰！你放开我弟弟，有本事你冲我来？

像剧本中"一阵拳脚"这样的写法，是没有办法拍的，像风一样的"拳脚"，挥挥手不带走一片云彩……但很多编剧都愿意这样去写作。

原剧本中"坏小子"又"挑事",拿主人公的好朋友之间的懵懂感情说事。

其实,在一个段落里处理不了太多的情绪。在打架的过程中发生了太多的事件,激烈得就像狂风暴雨一般,没有留出一点点空隙,其结果就是没有节奏感。

> 两个人摁着主人公的弟弟。
>
> 沈海峰:对啊,我忘记了,你看不见了嘛,小伟现在和你最好的朋友小丽在一起。
> 主人公用手捂着自己的耳朵。
> 沈海峰:我刚才亲眼看到他们俩在一起,骑着车约会呢。
> 大家哄笑。

原剧本中大量的情节设计,在拍摄过程中都进行了简化。

主人公与"坏小子"们相遇后,弟弟跑过来喊"不许欺负我姐姐";"傻子"跑到主人公家里"报信";主人公妈妈过来,赶跑了"坏小子";回家时,妈妈只询问弟弟有没有受伤,敏感的主人公更觉得自己是个"没用"的人……经历这件事情,主人公坚定了轻生的想法……

剧情在本例的时间节点上,实现了一个小高潮;三个人物,以平行叙事(下节课要讲的知识点)的方式同步向前发展,彼此相互影响……

作者把这个叙事单元的结构列出:
- 小伟故意用力将篮球扔出,"坏小子"小峰没有接住。
- 主人公走在小巷子中。
- "坏小子"们挑事。
- "傻子"跑去主人公家门口使劲砸门。
- 主人公的弟弟冲过来与"坏小子"们扭打在一起。
- 妈妈赶到,带俩孩子回家。

"傻子"在有些方面不是真的"傻",他们心里明白谁是"好人",谁是"坏人"。

镜头1,小伟生气了,因为他们开自己和小丽的"玩笑";他将篮球扔出,篮球滚向巷子的拐弯处。在这个位置扔篮球,是经过事先排练的,测试了扔球时演员应该使用的力度,计算球滚到巷口的位置。

镜头2,主人公向前走的镜头拍摄了多遍,演员之间和工作人员的配合恰到好处才能过。主人公走;在巷口拐角位置的工作人员让篮球顺着地面滚出;"坏小子"们跟着球跑出来;"坏小子"们看到主人公,叫她;主人公知道是他们,没有理会,转身往回走。

值得注意:这是特写镜头,人物位移距离大,焦点一定要跟上。

1.	主人公的男同学故意把球扔得很远,大家一起去追球;中景
2.	主人公走到巷口的拐角,篮球滚过来,她和几个打篮球的"坏小子"相遇;特写
3.	"傻子"跑到主人公家门口,使劲砸门;全景

镜头4,"傻子"给主人公的妈妈"报信",因为"傻子"不会说话,所以为他设计了个性化的肢体动作。主人公的妈妈不明白"傻子"的意思,"傻子"着急了,从地上滚了一圈,看她还不明白,就拉着她就往前面跑。

镜头5,弟弟冲过来后,"坏小子"们推他,主人公身体上前想护住弟弟(演员在这个地方有笑场,可能是她感觉拍戏挺有意思的;剪辑的时候,剪掉了主人公露出正脸的画面)

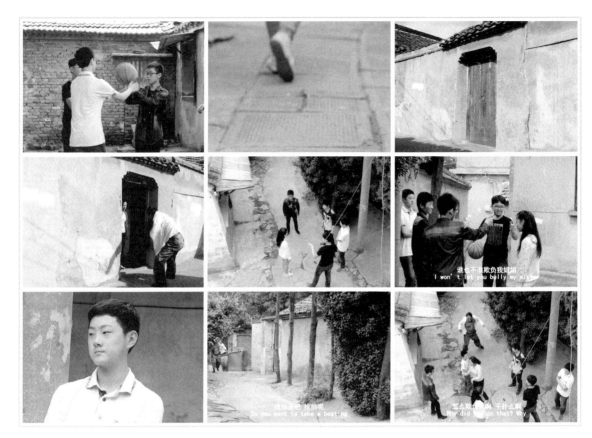

4.	门打开了，主人公的妈妈不明白"傻子"的意思，"傻子"在地上打个滚儿，急忙拉着她从画左出画；全景
5.	三个男生围着主人公，说她是校花，现在眼睛看不见了；主人公的弟弟冲过来与他们扭打在一起；中景
6.	俯拍，三人羞辱主人公；全景

镜头7，其中有一位男生（小伟）并没有参与"坏小子"们的"挑事儿"，这是现场临时做的调整，原因如下：这个男生和小丽、主人公是好朋友，两边都是同学他不好帮忙，尤其是别人刚开了他们的"玩笑"；另外一点，他和小丽去看望生病的主人公，主人公在门口一句话都不与他们说，进屋的时候没有接他们带来的水果，结果水果掉在地上，主人公自己走进屋里。

所以，此时让小伟再去帮助主人公，他显然有些犹豫。

镜头8，当主人公妈妈赶来时，小伟从旁边走开了。

毕竟他们曾经是很要好的朋友，所以家长都认识。小伟为自己没有帮忙而感觉到不好意思，所以选择默默走开。在现实生活中，我们也常常会处在类似的两难境地，对应该怎么办犯了犹豫。

但主人公的无礼行为伤害了朋友，所以朋友不想帮她显然是正常的。对主人公来说，落入人生的低谷，什么事情会比她眼睛失明更让她受打击？犯点"浑"，想"作"一下，就是不想说话，态度冷漠，也是绝对可以理解的。

进入剪辑环节，会综合评估各个角度的立场、角度、观点，进行再创作。**剧本创作、前期拍摄都是在为作品的剪辑阶段创建素材。**

镜头9，将"坏小子"们顽皮的角色性格进行了展示。

主人公的妈妈赶过来，数落"坏小子"们，但他们并不害怕，还将篮球在她的头顶上传来传去，

逗人玩。他们的表现这就称不上是坏了，而是特别惹人生气。对方越是生气，他们就越是高兴。

后来，"傻子"对他们做鬼脸，"坏小子"们拿球砸他，"傻子"跑，他们追，才算真正地"解围"。

7.	一旁观看的男生小伟，并没有参与，在一边观望；近景
8.	"傻子"和主人公的妈妈赶到，妈妈跑了过来，推开"坏小子"们；全景
9.	俯拍，三个男生把主人公的妈妈围在中间，在她的头顶上传球；全景

篮球滚到了一旁，"坏小子"们没有要。这是设计上的一个失误。现在回过头去看：篮球的主人，可以设计为主人公的弟弟。弟弟前几天玩球时，篮球被他们抢去。这次再次相遇，既可以强调"坏小子"们的坏，也可以强调妈妈为姐弟俩出头，最终化解了"危机"，拿回了篮球，叙事这样会更加完整。

本片例的故事，拍摄时该段落是忠于故事的设计的。

3.2 用回忆的方式揭示坏人《老男孩》

本片例中由"坏人"自己揭示（回忆）：他自己就是那个在背后使坏的人。

坏人"包子"和主人公肖大宝、王小帅是同学；步入社会之后，"包子"成了电视台的制片人，开上了奔驰，有专职司机，而且娶了校花做老婆，可以说他成功了。

两位主人公参加电视台的选秀节目（该节目由"包子"负责）。

"包子"的老婆是当年的校花，也是主人公喜欢的姑娘。当校花从节目中看到主人公的表演之后，说大家好多年没有见，有空可以约出来一起吃饭；准备出门的"包子"陷入了回忆，想起肖大宝当年欺负自己的情景；想起校花对王小帅有好感的情景；想起肖大宝、王小帅在学校会演时，他掐断

电源的情景。

在本片例中"坏人"这个角色的设计也是首尾相连的，两位主人公参加电视台的选秀节目受到关注之后，也是"包子"从中作梗，提醒评委不要在他们身上花费功夫。

可以这样说，因为"包子"的存在，主人公的梦想并没有得到充分的实现，无论是在学生时代还是在走向社会之后，"包子"称得上是一个真正的坏人。

但，这部短片的反面角色设计是成功的。

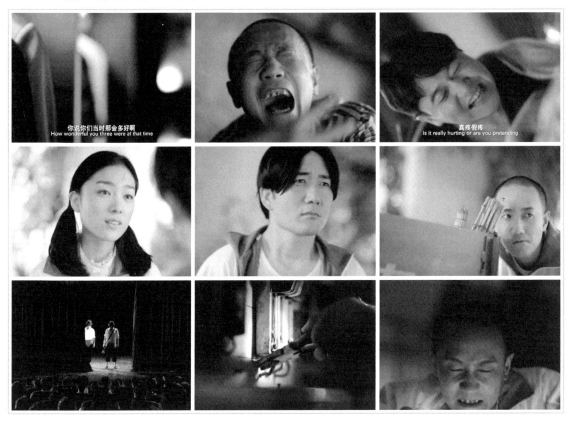

镜头1，"包子"准备外出，他的校花老婆在电视上看到肖大宝、王小帅，感觉面熟，回忆起他们是一个班上的同学，然后叫"包子"约着一起吃饭。

"包子"听了老婆的话，想起了什么……这是"包子"的校花老婆（以老婆这个身份）第二次出场；第一次是肖大宝撞了"包子"的车，校花坐在车里没有出来，当时作者也没有留意到，原来她是学校里的校花（这个镜头确定了"包子"和校花的关系）。

1.	衣柜间，"包子"从画右缓缓走入，在衣架前低着头；传来老婆的声音"有空一块儿吃顿饭啊，行吗？""包子"抬起头，头向后仰，"反正我在家也没事"，包子回忆；中近景
2.	俯拍，"包子"张着嘴叫，手腕被扭着在镜头前；中近景
3.	仰拍，肖大宝用手拍"包子"的脑袋说："真疼假疼"；中近景 同机位剪辑，肖大宝发出嘿嘿的笑声，用手连续拍"包子"的头；中近景

镜头5，这部片子的主角有两人（肖大宝、王小帅），他们在剧中是并列关系。两位主人公因为喜欢同一个姑娘，所以在影片的开始，两人处于竞争状态。"包子"是一位主人公的小弟，只负责打打下手。

镜头6，在这个回忆段落中，原来不止两位主人公喜欢校花，推车的小弟的眼神告诉观众："包子"也是他们的竞争者之一。只是他隐藏得很深，在影片开始阶段并没有给"包子"更多喜欢校花的镜头（校花大家都喜欢），而是把这条线隐藏起来，放在回忆段落来展示。

4.	镜头左摇，校花面向画右的王小帅，闭上眼睛；中近景
5.	王小帅，面向画右，头前倾，闭上眼睛；中近景
6.	"包子"推着垃圾车向画左，转头看着画外；中近景

镜头8、9，"坏人"终于发力。

在学校的会演过程中用钳子切断电线，破坏两位主人公登台表演。学生时代的精彩也就此被人为地打断了。

7.	肖大宝画左，王小帅画右，两人站在舞台上；台下的同学站起来鼓掌；全景
8.	叠画，钳子向下，夹断电线；特写
9.	"包子"用力，断电，他抬起头面向镜头笑；近景 舞台断电，音效；全景

"坏人"在影片中发挥了重要作用，打断故事线，使人物的命运变得曲折。

3.3　平行叙事结构中的坏人 *You Can Shine*

You Can Shine 这部短片讲述的是一个姑娘追求自己音乐梦想的故事。

主人公耳朵听不见声音，在学习拉小提琴的过程中，被同学嘲笑；后遇见了在街头卖艺的中年男子，他和她一样，都听不见声音；然而，他在街上拉小提琴，却能够赢得路人的掌声，他成了她的榜样，他的"成功"给予了主人公希望。

街头拉小提琴的人像主人公的老师一样，指导她、鼓励她。

在一切慢慢变好的时刻，嘲笑主人公的同学"使坏"，要让她参加不了与自己的比赛，派几个人打伤了主人公的老师，并砸坏了主人公的小提琴……

在比赛的现场，反面角色（主人公的同学）演奏钢琴，表现出色，赢得好评。

就在所有人都以为她（主人公的同学）会获得胜利之际，主人公赶到了现场，用一把贴满透明胶带的小提琴，向不可能发起挑战。

"坏人"在比赛现场的演出与主人公陷入的困境交叉在一起，多个时空、多人的命运同时向前发展。

镜头1，主人公的同学双手弹钢琴；她为什么弹这么快，因为音乐的节奏起来了，也因为她的愤怒；她在汽车的后座上，看见主人公拉小提赢得了路人的掌声，她见不得主人公的任何好，她具有鲜明的"坏人"人物性格。

镜头2，音乐带给主人公快乐。

镜头3，主人公的同学怒目圆睁，把仇恨的情绪带入，琴键上跳动的手因此反复出现。

1.	钢琴琴键上的双手；特写
2.	拉小提琴的姑娘与老师在街头演奏，两人微笑；中景
3.	女同学严肃的表情，镜头推；近景

这个段落里没有语言，全是肢体的动作。

镜头4，主人公边拉琴边笑，说明事情在向好的方面发展；人群中挤进来几个人。

镜头5，手弹琴成为形成镜头序列的"一条线"，这条线把多个情节点连接在一起。

4.	拉小提琴的姑娘笑着面向老师，四个男子穿过人群走过来，在空中挥臂，姑娘和老师停止演奏，害怕地往后退；中景
5.	钢琴琴键上的双手动作更快；特写
6.	女同学严肃的表情；近景

这个段落的信息量很大，每个镜头被剪辑得非常短。篇幅有限，作者省略掉了几个手弹琴的特写镜头。

镜头7，"坏人"施暴。

镜头8，反面角色的笑，观众自然就将这个"坏人"的特性坐实。琴键上的手越来越快，音乐的节奏随之变快。

镜头9，最终音乐比赛牌子出现，将主人公和反面角色的目标呈现出来。

7.	街上拉小提琴的老师被打，黑色背心的男子挥臂，老师往后倒下；镜头跟摇，中景
8.	女同学抬头笑的表情；特写
9.	音乐比赛的牌子；镜头摇，全景 钢琴琴键上的双手动作更快；大特写

第4讲　平行叙事

在第3讲中我们提到过平行叙事，在一段镜头序列中，不同人物的命运或者多个事件同时发展，交替呈现在观众面前，起到加快叙事节奏、推动故事向前发展的作用。

画面呈现是视听语言讲故事的主要方式。

如果时间是一条清晰可见的轴线，导演必须要让观众"看见"内容（镜头排序的方式）。所以平行叙事是镜头排序的基本形态，基于这个基础，产生了诸多叙事方式，如建置、铺垫、高潮、倒叙、闪前、跳跃、混乱……

可以说本书列举的多个片例，都有平行叙事的"影子"，只是在有些片例中平行结构明显，而有些不够明显罢了。

书中列举的知识点，都是从电影中提炼出来的，它们是电影的一部分，而非全部。正如生活中有喜怒哀乐，它们是生活的一部分，是生活某种"状态"的表现，而非生活本身。

在本书后面要讲解的片例中，已经讲过的知识点还会叠加在其他知识点上，出现在读者的眼前。因为电影难以定义，只能呈现。

本小节将通过以下三个片例对平行叙事这个知识点进行讲解：

1. 老师与学生两条线平行叙事《指尖上的梦想》；
2. 父女两条线平行叙事《最后的农场》；
3. 医院、公路、公园三条线平行叙事《米兰》。

4.1　老师与学生两条线平行叙事《指尖上的梦想》

《指尖上的梦想》这部短片作者于2013年完成，讲述一个师生情的故事。

客户给出的原始故事梗概是：老师留作业，要求大家画一幅母亲的肖像，全班同学中唯独一个女生没有完成。老师问她原因，她又不说。通过家访，老师了解到该女生和奶奶在一起生活，从小就没有妈妈……

老师通过关心、帮教，一点一点走进孩子的内心，影片结尾时孩子交上了自己的作业，是一幅老师的肖像。

了解了故事梗概后，作者提出了修改建议，想以音乐作为一个载体，用来连接故事中的人物，而不是用绘画进行连接，原因有二：

其一，影片中如果以画画作为剧中人物和故事情节的转折，那必将会拍摄画画过程的镜头；会有老师留有关画画作业的镜头；老师检查学生画画作业的具体画面……如果这是一所以艺术见长的学校，这样的设置没有问题。

但故事发生在一所普通小学，班主任与学生之间的故事：老师帮助学生提高成绩才符合现实逻辑，**画画事件与学校的关联性不大。**

其二，是在画面效果的呈现上：学音乐会用到乐器，主人公使用乐器的动作、姿态等肢体语言，在画面中呈现的效果要比画画过程中使用纸和笔，更具有画面感。

主人公家的场景

这个院子有点儿像老北京的四合院，位于江南水乡的小巷里。

主人公的家庭场景，我们没有选择在常见的居民楼里进行拍摄，而是找了一个院子；**这个上下两层房子的院子空间大，能够使摄像机的调度更加便利**。

在这样的院子里拍摄，真是另有一番"风景"。

可能有读者会问，既然老师帮助学生提高成绩才符合现实逻辑，画画事件与学校的关联性不大。那如果将画画改为音乐，这种现实意义就大了吗？

学音乐、舞蹈、画画都是一种艺术特长，这种艺术学习更倾向于家庭个体，而不应以学校作为主体的"发起者"去展现。

学校还是要以表现学习状态和提高学生成绩为主，再结合作者提出的上述第二点：选择以音乐为载体更具有画面感；**拍摄画面好看，有时也是拍摄的意义，但不能只讲意义，而忽视故事**。

最终客户接受了作者的想法，并给予了很大的创作空间，以辅助作者去完成这部短片。

写到这里，作者自己感觉似曾相识：本书列举的片例中，好几个主人公都是追求音乐梦想，然后参加比赛这种故事结构。

就故事结构的相似性，作者细琢磨了一下：这些影片之间的部分故事线和某一桥段确实有相似之处，但相似的部分是一种影像中的"共性"，故事本身并没有可比性。

主人公独特的经历、独特的人物性格和剧中人物之间的关系，才是重点，才是创作的"突破点"所在。让主人公克服困难，走向胜利，**这种具有比赛竞争关系的叙事结构，在无数的影视作品中，都能窥见其"踪影"**；相似并不是创作者应该刻意回避的东西，表象之下故事的内容，才是导演最应该操心的事情。

回到我们这里要讲的平行叙事这个片例中：

主人公上课没有认真听讲，在班主任的课上走神儿；体育老师又向班主任反映，该生不参加集体活动……

镜头 1，老师来到主人公家门口，准备家访；镜头 2，家庭成员再次出场，奶奶在做饭；镜头 3，主人公放学没有回家，而是直接去了练琴房……没有直接给主人公镜头，而是给出另一位小朋友在学习弹琴的画面；镜头 3 与镜头 1，家里和琴房两个场景，两条线，多个人物，平行叙事。

1.	班主任走进小雪家的院门口；中景
2.	奶奶在厨房，听见声音，往外看；中景
3.	班主任进院，奶奶迎了上来；中景

镜头 6，主人公在练琴房；琴房场景由两个部分组成，其中一处位于一家咖啡馆（将其改造为一个琴房，主人公上学路上听到的钢琴声被设计为从这个场景里传出；咖啡馆自带一个院子，我们将钢琴放在房间里，从院子趴窗户往里看，就像主人公上学路上经过的一家钢琴房）。

主人公喜欢音乐，渴望弹琴，但却没有机会学习。

每天在上学的路上，从琴房里传出的琴声让主人公流连，这样的设置会让主人公下学之后，来到琴房成为一件自然而然的事情。

镜头 4，角色出场，正在教弹琴的老师和学琴的女生；该女生是一个反面角色，未来她要和主人公产生冲突。镜头 5，回到老师家访的段落中。

4.	钢琴教室，女人教孩子弹钢琴；中近景
5.	老师要帮奶奶干活，奶奶把老师让进了屋子里；中景
6.	小雪（主人公）在钢琴教室外面；小全

镜头 7，教弹琴的老师是学琴小姑娘（影片中该女生的名字叫笑笑）的妈妈，她在教孩子弹琴。镜头 8，主人公在琴房的出场，根据现场环境实现了一次走位"调度"（没有处理成趴在门口往里望的直白形式）。场景中有一条长廊，上面画着乐器和音符；作者看了场地之后，就想把这块融入情节之中。

主人公手摸着墙壁，抬头看着，慢慢地向镜头走来，**画面本身就可以传递喜欢音乐与想要追逐梦想的信息**。将这个段落放在主人公进入琴房之前，相对更自然、合理一点。

7.	反打，女人教孩子弹钢琴；中近景
8.	小雪摸着墙壁上的关于音乐的壁画，面向镜头走来；全景
9.	女人弹了一段，让孩子（笑笑）练习；中近景

该段落将老师家访、主人公去了琴房、教弹琴的老师和学琴的姑娘三条线交织在了一起。

琴房的场景

琴房的另一部分是在一家钢琴培训班里；它有一个很大的厅，摆放着多台要出售的钢琴；房间里面还分隔出很多单独的琴房，每天都有学生来这里上课。

大厅里空间够大，但摆放的钢琴过多，并不是一个合适的拍摄场景。

里间，单独的琴房又过小，人物调度和摄像机的位置不好放置；所以现场将一间会客室进行了改造，画面效果较好，空间也够大。

4.2 父女两条线平行叙事《最后的农场》

《最后的农场》讲述了老人失去老伴后，拒绝了女儿的安排，不去养老院，将自己与老伴合葬在大山里的故事。

在接下来的这个段落里，老人洗漱后与棺材里的老伴告别；女儿一家三口开车进山，过来帮父亲搬家；这两条线同时向前推进……

镜头1至镜头3，按照常理，有重要的事情发生或者会见重要的人之前，人们常会打理自己的形象和着装。导演将这个细节放置到了剧中人物的身上，起铺垫作用；主人公洗漱干净，准备迎接重大的人生抉择。

镜头3，这个镜头有特别的意义，主人公擦拭脸上的水，然后久久地凝视镜子中的自己，镜头

缓缓地推过去。主人公看见镜头中的自己，突然停止动作；他好似在与镜中的自己对话，一晃很多年过去，人不断衰老，老伴去世，孤独感（这是一个让观众产生联想的"留白"镜头）越来越强烈。

1.	老人弯腰，右手往脸上撩水，低头，左手两次往头上撩水，双手抬起；近景
2.	老人在厨房的洗碗池接水洗头；小全
3.	老人直起身，背对着镜头，拿起毛巾擦眼睛，拍打着擦头，擦胡须，抬头看着镜子中的自己，右手入画，伸直，久久凝视；镜头推近，近景

主人公与子女的戏份都是在这种平行叙事中展开的，观众对主人公女儿和她家庭成员关系的理解上，从两个方面获得：一是电话里；二是行驶的汽车中。镜头5，主人公的女儿在跟老公聊自己的父亲。

孩子与父母应该是世界上最亲密的关系，但在这样的情景中，他们之间无比遥远。父亲没有给孩子留一个见最后一面的机会。

镜头6，主人公再次凝视；安静、微微的动作和凝视，都是一种悬念的建立方式：这个人不动，他要做什么？观众心中是有疑惑的。

大家注意这组镜头序列间的镜头结构，画面的位置不同，传递出来的意义也是不同的。

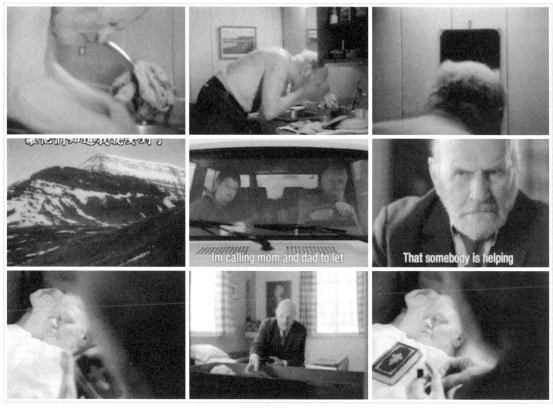

为什么相同的素材，交由不同的剪辑师去完成，影片效果就大不一样？这就是视听语言"组织"、"运用"的方式不同造成的。说得更直白一点，镜头间位置上的变化，能够影响最终成片意图的表达。

4.	山谷中，背景是山，汽车像一个小点；声音前置，大远景
5.	司机一手抓着方向盘，左手掌伸在空中，说："无线电都坏了，手机能用吗"；车里的女人低头看手机，"要提前给妈妈打电话，如果没有提前告知，妈妈会不高兴的"，把手机放在耳旁；转头面向画右的司机说："不过爸爸会很高兴，有人能帮助搬行李"；话没有说完，再面向镜头；中近景
6.	老人穿戴整齐，面向镜头，眼睛看着画左，电话铃声，伸右手的动势切；近景

镜头 7，主人公什么都没有说，但表情、动作表达出了对老伴的爱。

对白、语言并不是表演的全部，情绪的迸发不是光靠流眼泪就能实现的。没有言辞，没有泪水，有时却更打动人心。

镜头 9，平行叙事中的第二条线有时也不仅限于画面，电话铃声响起，结合"上下文"，电话是汽车上的女儿打过来的，导演没有给女儿打电话具体的画面，但观众都明白。

7.	老人双手握着《圣经》，右手把《圣经》缓缓放在躺在棺材里的老伴胸前覆盖着的白色被子上(动作具有节奏)；过头镜头，近景
8.	老伴的胸前，老人俯身看；近景
9.	电话铃声响起，老人放下《圣经》后，手顺势在封面上滑过；慢慢收手，扶在棺材的边上，手指有节奏地拍打木板；左手拉开西装，右手伸进马甲的口袋拿出一支口红，拿在手中，右手顺势拿下口红的帽，拧出口红；中景

4.3 医院、公路、公园三条线平行叙事《米兰》

《米兰》讲述了一家四口的故事。

他们每个人的命运都被一起空袭事件彻底改变了。 影片没有直接表现空袭过后的废墟、爆炸现场等场面来控诉战争对普通百姓的影响，而是通过间接的停电事件，夺去重症监护病房中儿子的生命来控诉战争的残酷。

故事中时代的背景是：北约继续轰炸前南斯拉夫的军事目标。时代背景由导演通过电视机的新闻传达给观众……

影片开始后，家庭成员陆续出场，父母在看电视里的新闻播报；家里的大儿子外出，到了公交车站过马路时，戴着耳机听音乐，没有听见背后的声响；再加上司机手中的烟头倒落，司机俯身去捡，当他注意到过马路的这个年轻人时，已经来不及刹车……

大儿子重伤，躺在医院里，靠呼吸机维持生命；父母接到电话前去医院看望儿子；大儿子出发前与弟弟约定，下午三点两人去森林里玩捉迷藏。

三组人物，三条线索同时向前发展：
- 大儿子躺在医院里；
- 父母去看望他的路上；
- 小儿子去森林里玩。

本片平行叙事的方式不同于其他片例，每个叙事单元相对完整。

从大儿子外出之后，故事按照人物各自发展形成的分支展开，要从整部片子的角度看待本片的平行叙事结构。

父母接到电话之后在院子里喊小儿子的名字，而此时小儿子已经到了森林里。按照他和哥哥的约定，他们要在森林里一起玩捉迷藏。

弟弟低头看表，双手握住表举在胸前，背后有一辆废弃的汽车；弟弟向镜头走来，镜头拉，右摇到侧面，"欧格内"，弟弟向森林走去；中景

小儿子开始进入游戏状态，弟弟并不知道此时哥哥出车祸，住进了医院。

反打，前景树，弟弟边走边喊"欧格内你藏好了吗"，趴在一棵树上，眼睛枕在手臂上，说"我要开始找了，1、2、3……"；全景

镜头 1，对于护士这个配角，导演赋予了她重要的作用：她作为医院的一个代表，未来要去面对失去儿子的父母(孩子的父母赶往医院，发现儿子是因为停电而失去生命，护士还有要安慰他们的戏份)。

1.	长镜头，镜子里两张病床，摇到病房的门口，护士进来打招呼："下午好，新室友"，镜头摇到病床上插着管子的哥哥身上，"白羊座就像我的父亲"拉帘子的声音，哥哥的脸被照亮，鼻子和嘴上都插着管子；全景，近景
2.	护士低头拿输液袋，前景一只红色输血袋和一只白色输液袋倒挂着，护士新换了一只，低头检查针头；中近景
3.	呼吸机的声音，护士的手从哥哥的手臂抬起，她蹲在镜头前，从画左的柜子里拿出一台收音机，右手拉起天线，食指按开关，眼睛向天线上端看一眼，音乐传来；近景

镜头4，护士角色的另外一个作用是为影片带来活力，她乐观处理病患的方式是戏剧化的，让原本住院这件事情变得有点意思。

镜头5，从目前的状态来看，车祸并不是特别严重，大儿子活下去是有很大希望的。**未来的停电事件直接导致病人去世，对于剧中的父母和观众来说都形成了巨大的心理反差，感觉太可惜了。**

4.	护士在两床中间站起身来，头斜向画右；小全
5.	反打，护士头斜向画左，说："会好起来的"，转身往画右方向走去；中景
6.	护士转身从画左出画说："还有你"；小全

父亲接到电话，父母两人收拾东西。

镜头7，两人来到车站，等车，准备赶往医院。

镜头9，弟弟这条线索，接前面他靠在树上数数……弟弟从开始玩游戏，到这个镜头中不想再玩游戏，哥哥也一直未出现，这说明时间已经过去很久了。

7.	母亲面向镜头，抬头看着画左，父亲在画右缓缓转头看着地面；中近景
8.	两人站在树荫底下等车，公交车从画右入画停下，再启动开走（镜头后拉），站台没有人，镜头下移，自行车出画；全景
9.	画右废弃的汽车，弟弟从画左出画，俯着身子晃着走路，说"我不想玩了"；镜头摇

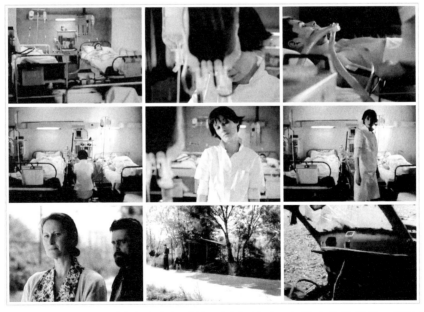

弟弟在森林里闲逛，他发现树叶上有把手枪，还发现了一名跳伞的飞行员；导演将空袭事件、停电事件与这名飞行员进行了关联。**可以说飞行员间接导致了他哥哥的死亡，但此时他们两人在森林里，像"朋友"般地交流……甚至飞行员离开时，送给弟弟"象征"两人友谊的"礼物"。**

第5讲 蒙太奇

在前面四讲中我们提到过蒙太奇（法语：Montage），意为构成、结构。在剪辑的配合下，我们或许能够"窥见"蒙太奇各种各样的"表现形式"。在电影中，蒙太奇是对镜头组接方式的描述，同时也是对视觉语言语法规则的形容。

举一个例子，相同的镜头素材，不同的排列组合，会产生截然相反的意义；单个或某组镜头放置的位置会影响整段镜头序列的含义……

作者在试图对蒙太奇进行定义的过程中，有一种产生"额外意义"的蒙太奇的表现形式，或许是对蒙太奇和视听语言一种较具象的解释。在镜头序列中，每个镜头都具有意义，当它们连接在一起时，产生了镜头内容之外的"额外意义"。**作者认为这种创建出了额外意义的结构就是蒙太奇。**

在本小节中，将通过以下三个片例呈现蒙太奇的表现形式（蒙太奇的表现绝不仅限于本讲中所列举的片例）：

1. 时空旅行的蒙太奇《指尖上的梦想》；
2. 传达危险信息的蒙太奇《惊喜》；
3. 蒙太奇创建的预测功能《复印店》。

5.1 时空旅行的蒙太奇《指尖上的梦想》

好像我们一直在做一个有关时间的"梦"：**生命中有遗憾所以想回到过去；生命中有期待所以想拜访未来。**也许有一天我们能够实现，也许这会成为永恒的梦想。

人们常说电影是一台"造梦机"，它能实现我们在现实中不能完成的梦想。当然这种说法仅限于部分题材，电影中很多的故事，讲的就是现实生活中的"酸甜苦辣"。

在电影中，时间旅行是件很轻松的事情，从现实到未来就是几个镜头的距离（镜头之间的排列组合）。主人公说一句话就能回到过去；主人公一觉醒来就能出现在未来；主人公神通广大……这就是蒙太奇的神奇之处。

本片例中，一个小姑娘（主人公）拉开门，灯光闪烁，然后走出一位亭亭玉立的大姑娘。时间过去了整整十年，镜头序列的时间不过几秒钟，十年前的主人公在走出房间的这一刻"突然"长大了。这扇普通的门就像是时光机的一个端口，跨一步，就是未来。

时间过去了十年，这是导演想告诉观众的重要信息。

通过两个人物的对比，观众明白了导演的意图，那么这种实现"时间过去了十年"的镜头序列，可以称之为蒙太奇。

作者的意思是：**改变只发生在一念之间，我想了一下，你就明白了。**

这些类似蒙太奇的知识点，都是概念，是为了让大家理解电影而产生的种种"意念"。

在本片例中，主人公开门后用了强光做转场。在与镜头1接戏的上一个镜头中，主人公背向镜头拉开门，门外的房间布置了强光，所以拉门的瞬间强光入镜，制造出了一种梦幻的感觉。

十年之后，主人公要在舞台上演奏钢琴，舞台顶部有多个光源；为了接上开门这个镜头，用镜头对着舞台屋顶的光源开机，调节快门让更多的光入镜，直至画面完全曝光。

在后期流程中，还对该镜头的光感做了强化处理。

镜头2，长大了的主人公出场。

1.	强光，舞台上的灯光；特写 这里做一个倒放
2.	身穿礼服的姑娘面向镜头鞠躬；中景
3.	台下的观众鼓掌；小全

十年的时间过去了，当年帮助主人公的老师也变老了。镜头4，直接给了老师（老年）近景。时间荏苒，父母、爱人、老师、朋友们……**期待着能有这么一天，看到你光彩照人的时刻，看到你梦想实现的那一天**。

镜头5、6，用钢琴进行两个时间节点的连接，加深观众对时间变化和主人公成长的理解。

4.	当年的老师已经头发花白；近景
5.	主人公站在舞台上，从画左出画；中景
6.	舞台空镜，带钢琴一角，主人公入画，坐在钢琴前；近景

镜头7至镜头9，主人公长大之后在舞台上表演，是一种对成长的肯定。观众的掌声，千人大礼堂，老师对主人公的关注，众人见证并聆听主人公的演奏。

所以在结尾时作者设计了这么一个桥段。

7.	舞台的灯光关闭；小全
8.	小雪开始钢琴表演；全景 观众席上的人；小全
9.	指尖在琴键上弹；特写

作者拍摄之前绘制了分镜头，在现场的拍摄基本遵循了最初的设计。绘制分镜，可以提前在脑海中构思和预想演员的调度、走位；用故事板与剧组的工作人员进行沟通，相对来说是比较有效率

的一种方式。

　　几百人的场面，要实现那么多人的统一调度，听从"口令"，动作上保持一致；对个别角色要突出其性格，单独要给近景和特写，这些工作都在90分钟之内拍摄完成（请的演员都是学生的家长，人家不可能等上几个小时，让你慢慢拍），确实有点难度。

　　作者在礼堂拍摄时用话筒与现场的观众沟通，讲解要拍摄的镜头的含义，介绍希望大家配合的方式。参演的人员都是学生的家长，抽出宝贵的时间参演，来实现一个大场面的拍摄和调度。

　　下面是我们现场的剧照、化妆、布光、排练、各项开机前的准备工作……拍摄时，时间过得特别快，几个小时不知不觉一晃而过。礼堂的戏份重，拍摄了两天。

5.2 传达危险信息的蒙太奇《惊喜》

《惊喜》这部片子讲述了一个男人起床后想给女朋友一个惊喜,然后他就利用房间里的各种物件,设计了实现连锁反应的"机关":床可以自动弹起来;房顶上挂的桶可以自动烧水,用它为起床后的女朋友"洗澡"……整个过程真是"惊喜"不断,经过主人公的一系列设计,机关启动,最终整个房间毁于一旦。

影片中主人公的初衷也许是美好的,但制作机关的过程中方式比较粗犷,选用的道具均是斧子、弓箭、铁链诸如此类,而且他将斧子放在女朋友的头上……这向观众传达了一种危险的信息……

斧子和女人原本都有其各自的含义,但放在一起,却让观众对其产生的结果产生了联想,这种由于联想而重新赋予该镜头序列的"额外意义",是对蒙太奇的一种注解。

全片没有对白,男主人公各种"忙活";女朋友躺在床上一动不动。这么大的动静,只能感叹姑娘的心真大,睡眠质量真好。

镜头1至镜头3,主人公接线头,将桶挂在屋顶(床的上方),加热桶里的水,该"机关"可以实现给床上姑娘"洗漱"的功能。

1.	仰拍,主人公右手持刀割掉电线的线头,刀放下,左手拿线头到嘴里,头前倾用力咬线头的胶皮,向画左吐出胶皮,拿在手中看,再咬至露出金属丝;把刀放在嘴里咬住,拿起热得快起身;近景 房顶的灯泡,主人公右手入画,使劲把房顶上的灯泡拨下来;近景
2.	主人公转身把灯泡扔到床上,左手拿着烧水的金属线圈,右手把电线线头举到房顶;中近景
3.	房顶的电线线头,主人公手拿热得快入画,把电线线头逐个与房顶的电线拧在一起;特写 然后把热得快扔进铁桶里,桶里有水;特写

镜头4，主人公低着头，右手拉开弩的弦，把箭上弦，俯下身……道具的危险性开始显露。

主人公的所作所为，都在观众的意识中与睡觉的女人联系在一起。虽然没有人说话，影片也没有给出更多的解释，但主人公的动作和选择的道具却在"发出声音"，传达着某种意图。

导演通过画面传达意图，观众根据自己生活的经历，对画面的意图进行预判，却发现影片的结局出乎预料。从想法建立、自己再否定它，再建立，这样就形成了一个情节变化的曲线，使故事具有趣味性。

镜头4、5，弩射出去的箭用来穿过鸡蛋壳，主人公是用这支箭给女朋友剥鸡蛋吃（这组镜头确实有点扯淡）。

4.	向画右拉开弩，带着箭前端的关系眯着眼睛瞄准，左手扶着弩左旋，再右旋；近景
5.	箭头左移，在房间中找合适的点，背景餐桌画右出，在门把手位置停止；中景 主人公起身，往画右看，笑出了声；近景

镜头6，主人公利用弹簧的伸缩性，在为起床后的女朋友设计一个将衣服自动送到她眼前的机关。

镜头7，在椅子底部固定炸药，是让椅上产生推动力，将坐在上面的女朋友"自动"带到餐桌前。

镜头8，斧子悬在女人的头顶上，这种危险的信息会让观众产生误判：这个男人到底要做什么？这个机关用来砍断固定重物的绳子，然后通过滑轮将床头升起，这样一来就实现了床上姑娘"被起床"的效果。

镜头9，带有火药的引线是触发各个"机关"的"控制器"，线的长短可以控制时间，哪个"机关"先触发，哪个"机关"后触发，还是具有节奏性的。

6.	主人公右手按住弹簧，左手使劲把弹簧灯的灯头扯下来，并扔在地上，把嘴里叼着的拳击手套套在了灯头位置，双手往里推弹簧，把它收缩到底锁住；中景
7.	主人公侧卧在地上，把胶带拉出，用嘴咬断，右手把胶带的一端固定在椅子的底部，另一端固定炸药；中景
8.	在女朋友睡觉的床头上方用绳子悬挂了一把斧头，安装完成后主人公笑着摸摸她的头发；中景
9.	他将引线连接到窗户边，来自几个方向的线被一根线牵扯；中景

主人公的动作比较暴力，很难让观众想到他的种种行为是想给女朋友惊喜。

主人公本着破坏的原则，行美好的意愿。这或许就是导演想要的结果吧。

值得肯定的是，在影片中他成功运用蒙太奇，让观众做出与预期相反的判断，片子在逻辑性、合理性方面都显得很荒诞。

5.3 蒙太奇创建的预测功能《复印店》

《复印店》里发生的这个故事是蒙太奇效果的一个"模板"，片中存在大量的视听语言运用的"范本"，**时空、人物、时间都变得相对模糊，真实与虚幻的界限被导演重新定义。**

本片形成了一种独特的"迷宫"式风格，没有相对清晰的故事线。在时空反复的交错中，讲述一个寻找自我的故事。**作者感觉它更像具有实验性质的蒙太奇，**你看，剧中人物始终处于不明真相的状态中，他去探索、窥视并且小心翼翼……

本片例中，主人公走进复印店，他操作复印机，在复印件中看到了自己，自己过去的动作和即将要做的动作，经过这些镜头被重建出来后，画面序列创造出了一种"额外的意义"：复印机具有预测未来的神奇功能……

主人公早晨起床后，洗完脸往屋里一看，吓了一跳，床上另一个自己正在起床；主人公跟在他的后面，来到了复印店。那个复印者，使用复印机开始复印，从复印件中他看见了主人公趴在窗户边看他。**然后他就将复印纸撕了，结果整个画面被"撕开"，他不见了。**

镜头1，主人公从门口走进来。导演在影片中制作了大量的视觉效果，这种效果直接产生了新意义。镜头2，主人公入画后，画面不断地抖动，就像连续翻动，产生逐格动画的效果。

这种效果的出现是对接下来要发生事件的一个预示。有事件要发生时，影片会用效果产生"前奏"来提醒观众。镜头1、2，人物动作缓慢，长镜头，目的是要让观众看清楚。

镜头3，复印机出现新的复印件，复印纸上的图案就是主人公站在复印机后面的构图（后面的镜头直接接这个画面中的人物站位）。

1.	拉门进屋，走向画右的复印机；中景
2.	主人公画右入，画面晃动，像连续的复印纸叠画在一起；他转身，走向画前的复印机 复印机出现新的复印件；特写
3.	主人公转头看画右，俯身把复印机拿在手中，左手拿着其中一页看；中近景

镜头4，画面与复印件中的画面实现了统一（保持一致），蒙太奇让复印机实现了"预测"功能。

镜头5、6，主人公下一动作，画面与复印件中的画面保持一致（这是对上一镜头效果的重复，重复主人公另一个动作），向观众强调复印机的预测功能。

4.	复印件上的画面就是他此时拿复印件看的姿势；大特写
5.	主人公把纸放下，转头看，再拿一张到眼前；中近景
6.	还是主人公拿复印件看的画面，另一角度；大特写

镜头 7，此时，主人公充满疑惑，带着和观众一样的疑问，想要揭示复印机的奥秘（故事就在不断的建立悬念和解答问题之中向前发展）。

镜头 8，直接使用复印件上的画面，主人公去打开柜子……这是对复印机预测功能的"升级"，**每一镜头所产生的结果只有呈阶梯状态，才能推动故事的发展**。

7.	主人公把纸放下，转头看；中近景
8.	还是主人公拿复印件看的画面，另一角度，连续翻页，纸上画面是主人公打开柜子，把纸放回到柜子里的分解动作；大特写
9.	主人公双手拿着一捆复印件，往怀里一抖；近景

后续的情节作者没有再配图，下面的内容是该段落的结尾单元：

导演再次升级了复印机的预测功能，主人公在画面中的表现与复印件相一致了，这意味着复印件中的画面，走在了主人公想要做的事情的前面。

电影中每个段落有开始，有结束。然后再进入下一个段落，每个段落都要能实现推动故事情节发展的功能。

> 主人公快速走向柜子，音乐节奏快，他拉开柜门，把复印件放在里面，后面看了一眼，把柜门关上，手放在钥匙上；中景
> 手旋转钥匙；特写
> 关复印店的门，向纵深走去；全景

时空与时空重叠，人物与人物重叠，同一个人物被复印出来后带着观众一起探索影片所构建的这个世界。不得不说，**蒙太奇真是一个神奇的东西**。

第 6 讲　视角／视点

在影片中，视角指的是经过摄影师构图，拍摄画面中所涵盖的主观和客观属性。画面中某人对着摄影机说话，被称为主观视角；镜头拉远，画面中某人和另一个人说话（两人面对面），被称为客观视角。

主观视角是摄影机成为角色的"眼睛"，它所见的画面被称为主观；客观视角是"第三人"使用摄影机，记录画面，摄影机没有处理成为参与角色演出的角色，客观视角也被称为第三人称视角。

本小节将通过 5 个片例介绍视角／视点这个知识点：

1. 主观视角的童年回忆《最后三分钟》；
2. 主观视角揭示人物性格《指尖上的梦想》；
3. 试探式视角《心曲》；
4. 偷窃者的视角《复印店》；
5. 创造第三人视角《宵禁》。

6.1　主观视角的童年回忆《最后三分钟》

本片例中主人公回忆自己童年的快乐时光……导演以主观视角对该叙事段落进行呈现；《最后三分钟》自开篇之后，主人公即进入回忆状态，将整个人生重要的时间节点（离婚、求婚、当兵、童年、出生）以倒叙的方式呈现在观众面前，而且都是以主观视角展开叙事。

1.	画面虚化转景（回到了画外的人小时候），镜头晃动； 操场上，画外的人拼命地往前跑，画右有小朋友冲他喊；全景
2.	前面有两个人站着，镜头推；远景
3.	俯拍，地面，画左人影入画；小全
4.	俯拍，他倒地飞铲，身体贴着地向前滑，脚触到边线；中景
5.	裁判戴眼镜穿黑色衣服，站在画右；小全
6.	裁判冲镜头双臂展开，对镜头大喊；中景
7.	镜头摇向画左，一群小朋友跑出来欢呼；全景
8.	身穿棒球服的两个小伙伴高兴地大喊；中景
9.	两个小伙伴面向镜头大笑；中景

本例是一个长镜头（镜头1至镜头9），为了讲解方便，作者进行了分格、分镜头处理。一个镜头是一个完整的叙事单元，通过转场效果叠画出现，进入主人公的童年回忆阶段。

主人公和小伙伴们进行棒球比赛。从镜头画面的构图来看，摄影机的位置在奔跑运动员的头部位置俯拍，我们可以看到演员的两只手在胸前交替。**这是非常"生动"、"形象化"的主观镜头，摄影机完全拟人化**，我们在画面中看不见角色的头部和脸，只能看到手和身体（角色是进攻跑垒员，冲回到本垒得分，在滑垒的过程中整个身体倒地）。

主观视角具有强烈的带入感，就像我们自己回到了主人公的童年时代，跟他一起做游戏，接受同伴的欢呼和祝福。所有人都对着镜头（主人公）做动作，就像我们与这些角色面对面。

6.2 主观视角揭示人物性格《指尖上的梦想》

先举一个朋友们在一起的例子，经常发生的一个场景是：第三人会对我们的言行给予评价……意思是说，他人对我们给予评价（主观），然后再把他的看法转述出来。

作为评价者的主观视角，如何在影片中表现出来？以《指尖上的梦想》为例，主人公的人物设定：性格孤僻（妈妈去世早，爸爸外出打工，跟奶奶一起生活），怎么来更好地表达这种人物性格呢？

- 她不愿意参与同学之间的文体活动。
- 她沉浸在自己的世界中。

结合学校场景来完成这场戏的设计：同学们和老师一起做游戏，而主人公远远地看着，大全景；带大家做游戏的体育老师看见了主人公，主人公发现老师注意到了自己，转身，跑回教室。**体育老师的这个"看"，被处理为主观视角**。

体育老师将学生情况反馈给了班主任，然后班主任再通过其他事情（如上课走神），决定对该生进行家访。在家访之前，安排了这样一个事件（第三人对该学生进行评价），这会使老师对该生的判断不会陷入一种主观行为，所以从情节上没有处理成老师一上来就去家访。

镜头1，外景，带着主人公的关系，老师带大家做游戏；镜头2，体育老师看到了主人公；镜头3，主观视角，主人公独自一人走进教学楼。

1.	体育老师带一组学生玩老鹰抓小鸡的游戏，老师转身，小姑娘（小雪）往这边看；远景
2.	老师看到小雪，看到老师往这边看，小雪转身走；远景
3.	小雪转身进了教学楼；全景

镜头 3 至镜头 6，体育老师将学生状态反馈给了班主任（当时就在操场上就地取景，班主任走向镜头，体育老师入画，跟班主任讲话）。

4.	镜头摇到三年级一班；特写
5.	班主任从操场上走来，体育老师小跑着过来，跟她讲小雪不像其他小朋友那么活泼；全景
6.	老师给女生梳头；中景

接下来我们要呈现主人公沉浸在自己世界中的画面。老师给学生梳头这个事件取材于真实的事件，直接将它安排在影片中。刚上完体育课，女生的头发都乱了，老师会给学生梳头。**为什么要拍摄这样的故事，因为有这样一位老师，身体力行，长年坚持做一些关心学生的事情。**

7.	女生排成一行，整理头发；中景
8.	小雪在课本上铅笔手绘的钢琴琴键上弹；近景
9.	女生排队梳头；小全

镜头 8，主人公的课本上画有一个琴谱（因为家境不好，她没有学习钢琴的机会，她就在课本上画出琴谱），自己没事的时候用手指点按，脑海中想象着自己在弹琴。

她独自一人做这样的幻想，活在自己的世界中。

拍摄场景安排

这是一个综合场景的拍摄计划，本例是其中的一部分，确定场景之后会将该场景相关镜头放在一起进行拍摄。

```
地点：运动场所
时间：课间
人物：周老师、小雪、参加体育运动的学生
跳绳：
编花篮：
踢毽子：
踢足球：
打乒乓球：
老鹰捉小鸡：
拍摄地点：小花园、操场、乒羽馆
```

不写剧本的坏习惯

不写剧本是作者的一个坏习惯，**拍摄前学会画镜头（只写故事梗概，然后绘制草图），在片场拿个 iPad 对应着镜头拍摄**（这是作者喜欢的方式，也许并不适合其他人）。感觉这样比较直观，作者不喜欢读文字，可能跟小时候学习成绩不好有关系，看书就头疼，爱看连环画。

原始的剧本设定

这部片子没有写剧本，只有学校老师根据几次剧本讨论会整理出来的表格，供大家参考。

故事情节	画面	道具
课间，同学们在运动场所做各种运动。在老师带领同学玩老鹰捉小鸡的时候，偶然发现平时不爱说话的小雪躲在一个角落里偷偷地观察着这一切。老师与小雪目光对视时，小雪很快躲开了	下课铃声响	铃铛
	课间：全景拍摄	
	桂花树下： 跳绳（特写镜头：挥动的绳子） 开心的笑脸	跳绳
	小花园（海桐树北）： 编花篮（特写镜头：圈在一起的脚） 开心的笑脸	
	银杏树下： 踢毽子（特写镜头：毽子） 开心的笑脸	毽子
	足球场： 踢足球（特写镜头：足球射门） 同学们欢呼	足球
	乒羽馆： 打乒乓球（特写镜头：乒乓球拦网）	乒乓球、球拍
	夹竹桃树前： 老鹰捉小鸡 特写：小雪躲在角落里看，期盼的眼神 老师掉头蹲下看到躲在角落里的小雪 喊："小雪，过来玩啊！" 小朋友们都转头看小雪	
	空镜。一转眼，小雪就不见了	

6.3 试探式视角《心曲》

在本片例中，呈现主人公状态的整段叙事单元，都是用主观视角来表现的。

在前序的故事中，主人公对眼病的治愈失去信心，再加上发生的"坏小子"事件，主人公趁家人不备，独自离家，有了"轻生"的想法；后来被人送到医院，并无大碍，在家休养。

主人公独自离家坐在桥头，是她在本片例前序镜头中最后一次亮相。

关于主人公，"轻生"、被送医院、并无大碍、在家休养，作者都没有给出具体的画面（意思是说她没有再次亮相），可以说主人公到底近况如何观众并不清楚。

作者在接下来的段落里，用主观视角表现事情的转机（弟弟跑回家向姐姐传递一个好消息），主观视角的运用将"姐姐近况"的悬念保持到下一个叙事单元。

《心曲》这部短片中，有一个以弟弟的视角向姐姐传递一个好消息的桥段。

出于下面的想法展开设计：姐姐眼睛出现问题之后情绪低落，心情不好，弟弟了解到可以帮助到姐姐的信息，赶紧跑回家跟姐姐说。

> **原始剧本**
>
> 嘉怡弟弟来到嘉怡的窗户外边。
> 姐姐，姐姐。
> 嘉怡：走开。
>
> 嘉怡弟弟：姐姐，我今天碰到了一个盲人乐队。
> 嘉怡：我说走开。
> 房间里有动静。
> 嘉怡弟弟跑开。
>
> 一会儿，嘉怡弟弟又走到窗户边。
> 嘉怡弟弟：姐姐可以跟他们一起弹钢琴。
>
> 房间里有动静。
>
> 嘉怡弟弟跑开。
> 再回到窗户边上。
>
> 一本乐谱飞过来，嘉怡弟弟避开。
> 然后，跑开。
>
> 窗户空镜。

弟弟知道姐姐心情不好，再加上有点怕她，所以他的表现既顽皮又小心翼翼。所以从弟弟的表现力方面，将他的角色塑造得活泼有趣一些。

前面的戏是弟弟跑进家，累了，坐在院子里喝水，然后再接镜头1。

镜头2，主人公的主观视角，弟弟趴在窗户上；在前序镜头中弟弟喊姐姐，姐姐不想理他；窗子被推开，意思是让他不要再来；所以镜头2中，弟弟不甘心，冲房间里喊；镜头3，主人公没有说话，直接从窗户往外扔琴谱，将"烦"升级成为物理上的"攻击"。

1.	半扇窗户开着，弟弟从外面缓慢地探出头来，往里看姐姐在做什么；近景
2.	弟弟猛地向房间里大声喊姐姐；近景
3.	房间里扔出一套钢琴练习的谱子，弟弟闪躲开，就地转一圈，拿起琴谱往天上一扔；全景

琴谱是一个道具，是揭示主人公自身经历的重要信息，扔出自己曾经喜欢的物件，代表内心梦想的破灭。

主人公眼睛看不见东西后，心里落差大，很多事情无法再去做，扔出琴谱是失望，也是对弟弟传话行为的否定。**潜台词：我眼睛已经这样了，你却拿这个跟我开玩笑。**

镜头4，弟弟知道事情有了转机，是代替姐姐发声，后续的镜头将"回答"这个转机是什么。

4.	弟弟起身，捡起地上的琴谱，向天上扔，琴谱分裂成多页，下落；近景
5.	镜头从钢琴上摇下来；近景
6.	键盘出镜时音乐起；近景

下面的镜头解答了姐姐心中的疑问，和弟弟要跟姐姐传递的一个好消息形成呼应关系。

前面一家人因为姐姐的眼睛问题求医问诊，其结果就是要面对失明这个现实。眼睛将来看不见怎么办？剧中的爸爸遇见了特殊教育学校的老师，说明了孩子眼睛看不见的问题。老师组建了一支盲童乐队，老师告诉父亲，这些特殊的孩子们，依然有办法去实现自己的音乐梦想。

镜头8，盲童乐队出场。

7.	键盘叠画处理；近景
8.	"傻子"从画左入画，爸爸骑三轮车拉着乐器，后面老师带了乐队的孩子；爸爸将他们请进院子；小全
9.	孙嘉怡听到院子里有动静，转过头听；特写

主人公对家人和周围的环境是抗拒状态，为了帮助她尽早走出困境，老师就带着盲童乐队来到主人公的家里。

> **原始剧本片段**
>
> 爸爸用三轮车拉着乐器。
> 盲人孩子们由老师带领，手臂搭着前面孩子的肩膀往前走。
> "傻子"走在队伍的最后面，闭上眼睛，摸索着，跟着他们往前走。

让盲童乐队来到院子里进行演奏，以此来让主人公振作起来，这样的设计是基于一个怎样的出发点？

我们试想一下，当某人陷入困境，应该如何帮助他／她？一个人曾经看得见，现在因为疾病失去光明。**可能我们能做的十分有限，因为被帮助的人的需求是恢复视力。**

这是非人力所能够做到的。

我们如果安排某人对他／她进行说教，最终让他／她转变，然后在电影中呈现出来，难免会有些空洞。

所以设计出这个情节点：让盲童乐队用音乐与主人公交流。

把他们与主人公的交流,转换成为一种"唯美"的方式:现实很残酷,但我们还必须要面对。经过这样的设计,画面感会更强一些。

拍摄之前,作者绘制了故事板。

对于弟弟角色的塑造是经过一番思考的,可能是某晚睡不着了,胡思乱想得来的。根据画面在现场做了适当的调整,拿掉了俯拍的镜头(不太好实现),最终效果蛮有喜感。

扔琴谱这件事情也有考量,弟弟完成了信息传递的"功能"之后,就在门口等爸爸回家。他们要一起去操办这件事情,虽然姐姐现在不相信,但对一家人来说算是给孩子找了一个出路,又有了一个希望。

大家目前看到的都是剧本的片段,这些片段里面包含着本书所要讲解的知识点,作者会通过最

终镜头、剧本片段和故事板将创作的过程还原。各位读者先不要追求剧本或者剧情的连贯性，目前学习的重点是对影片各个知识点的理解。

6.4 偷窥者的视角《复印店》

这部短片的主人公是一个男人，随着剧情的发展，主人公被源源不断地"复制"出来，形象、着装甚至表情完全相似。如何在相同形象的角色之间让观众分出主要人物，让观众了解主人公与他们之间的关系？

视角是观影者进行区分的一种方式，同时视角的运用也是导演用来创作的"工具"；通过本片，大家会发现导演对镜头语言的运用非常纯熟。

本例中，主人公以偷窥者的视角，来确定其主角的身份。

接上一段故事，主人公在复印店里遇见了另一个自己；另一个自己消失后，**主人公发现了复印机具有"预测"功能**，他有点儿害怕，锁上复印店门，离开。

镜头1，回家，主人公上楼梯（此时是一个人上楼梯，等一会儿还是这个场景，当他下来时，有另外两个与自己一模一样的人上楼梯）。

镜头2，主人公回到家门口，拿出钥匙准备开门；突然他想起了什么，趴在门缝往里看，发现另一个自己躺在床上睡觉（主观视角），**复印机提前把主人公未来要做的事情都变成了现实。**

1.	主人公上楼梯；全景
2.	主人公拿出钥匙准备开门，突然想起了什么（音乐复印机运作被放大的声音）把钥匙攥在手中，往后退一步，俯身趴在门缝往里看；近景
3.	主人公从门缝里看到另一个自己躺在床上睡觉；中景

镜头4，到目前为止，视角还是很清晰的，偷窥者就是主人公。

镜头5，主观视角，他看到躺在床上的另一个人，床上的人跟自己一模一样。他为什么会被复

制出来？观影的兴趣随即被激发出来。

4.	门缝里的眼睛；大特写
5.	闹铃声，躺在床上睡觉的另一个自己起床，按铃；中景
6.	门缝里的眼睛往画右转（地板上的脚步声）；大特写

镜头 7，主人公打开门；镜头 8，主人公在看；镜头 9，主观视角，洗脸的人是被复制出来的人。

7.	门外的主人公，手从门缝里收回，门缝里的挡板落下，他起身拿钥匙开门；中景
8.	主人公推门进来，头伸起来看画左，再抬起头看；中景
9.	洗浴室的门半开着，里面有一个人在洗脸；中景

接下来，几个完全一样的人在主人公的家里相遇。

同一个画面中，几个角色站在一起，角色和观众都"蒙"了，分不出谁是谁。**导演还是运用视角，进一步进行揭示，谁去探寻真相，谁就是真正的主人公。**

6.5 创造第三人视角《宵禁》

本节开篇时，作者讲过：视角分为主观视角和客观视角。在前面几个片例中我们反复提到主观视角，那主观视角之外皆属于客观。

影片的观影者是观众，他们是客观视角；在本片例中导演创造了一个观众视角（第三人称）；**剧中角色也以"观众"的形式存在，旁观主人公的经历并与他产生微弱的人物关系。**

"第三人"见证了两位主人公针锋相对的一次见面。

本片例中准备自杀的男主人公应妹妹的乞求，来到妹妹家公寓楼下，等自己的侄女。今天晚上他要抽出几个小时的时间照看一下妹妹的女儿（自己的侄女）。

在影片开始，导演向观众传达了主人公的负面形象（吸毒、厌世）。

镜头1、2，主人公来到妹妹家公寓楼下（抵达目的地），点上烟。

镜头3，观众出场，墙边的座椅上坐着的一位老者（由于有第三个角色的存在，使影片更有戏剧性），示意他这里不能抽烟。

1.	楼道大堂，音乐（合唱）男人画左入，走到大堂中间转身向镜头，头看向画左，左手从上衣口袋拿烟；转头看画右，拿烟叼到嘴上，双手摸兜，右手拿出打火机，双手移到嘴边，低头；小全
2.	打火机打火，第二次打火，眼睛抬起看画右，主人公脸色苍白；特写
3.	一位老太太坐在长椅上，膝盖上有一本书打开着，她看着主人公；右手抬起往画右指；中景

镜头4、5，都是主观视角，镜头4是主人公看见的画面；镜头5是老者看主人公的画面。这里的主观视角，就是自己眼中的"别人"（看见对方）的画面。

镜头6，主人公的侄女下楼，主人公与侄女见面。

可以理解为，老者和观众同时看见了他们的见面；在后续镜头中，导演又用一个老者的主观视角，看到主人公异常尴尬的场面。

4.	手指墙面上不能吸烟的牌子；特写
5.	主人公点烟的手放下，叹口气，眼睛往上转，传来下楼的脚步声，他转头向画左，转身；中近景
6.	小姑娘背着书包从画左的楼梯上下来，低着头；主人公叼着烟走过去；全景

"第三人"（老者）角色在影片中始终出现，人物如果不出现在镜头中，人物关系就无法建立起来。

7.	小姑娘低着头往下走两步，站住，抬起头看；身体的重心右移；中景
8.	主人公嘴里叼着烟，烟倾斜向画右，眼睛一动不动，没有任何表情，远景虚焦的老太太；中景
9.	小姑娘吹了一口气，双手放后把背包拿下来；中近景

主人公与小姑娘两人对视，他叼着烟，呆傻的样子，表情非常到位。小姑娘见到自己的叔叔后，相当失望，并以命令的口气告诫叔叔他应该做什么。

小姑娘说话时没有抬头："这个单子上写着你可以带我去的地方"，抬起头伸左手把单子递过来；中景
他接过，低头看着："如果你带我去了别的地方"；中近景
声音过渡，小姑娘抬头看他一眼："你就会有麻烦"，眼睛看书包；中近景

主人公在与自己的侄女碰面过程中，没有说话的机会，导演在对话中加入了第三人（观众）角色后，显然这样的对话让主人公十分尴尬。

在一个陌生人的注视下，主人公的内心应该是崩溃的，但对自己的侄女还不好发作。

我们试想一下，拿掉这个第三人视角，单纯的对话就会变得无聊，戏剧性的张力也不会这么强。镜头1，小姑娘设定规则；镜头2，主人公自我介绍。

1.	小姑娘右手拉背包带"十点半必须送我回去，如果不能按时回来……"左手伸到包背上，双肩一耸，背上书包；中近景
2.	"你就会有麻烦"，说完左肩上移将书包背上（这个镜头与上个镜头对不上，上个镜头中书包已经背在背上了）；小姑娘整理自己的头发，双手向后；他右手伸出，在胸前比画一下，拿下嘴上的烟"把话说明白很好，我是Richard"；中景
3.	小姑娘抬头，双手整理帽子，头左右晃一下；中近景

镜头4，主人公强调身份（自己与小姑娘的关系）；镜头5，你是谁，你的感受我根本就不在乎。

4.	主人公眼睛从画右转过来，头向画左晃一下"我是你的叔叔"；近景
5.	小姑娘头微晃"这我不在乎"转身画左出；中近景
6.	小姑娘下楼梯，画底出，他右手拿着烟，一动不动，面向画左；中景

这些对话，都是在第三人（观众）角色的注视下发生的。准确地说作为第三人角色的老者，也对这个小姑娘的表现感觉到惊讶（好厉害的娃啊），注意镜头7中老者眼睛的动作。

7.	坐在长椅上的老太太眼睛向画右移动；中景
8.	主人公低下头，右手拿着烟，双手打开卡片清单；中景
9.	主人公左手向上，打开卡片，里面有字迹，音乐起，欢快；特写

本片例是一个解释客观视角的案例，有趣的是这个剧中"观众"角色的加入，非常巧妙，如果拿掉这个角色，画面就会索然无味；视角在这个片例中创造了戏剧的张力。

第 7 讲　前奏

讲故事，并使故事精彩，离不开起承转合（铺垫、高潮、结尾）；在前面的六讲中，作者曾经提到过有关节奏和曲线的话题。本节是本书的第 7 讲，可以说课程才刚刚开始，**作者借这个课程的"起势"，也就是"学习的前奏"这个词，与大家分享故事高潮的前奏设计。**

故事中强烈高潮的出现，需要一个循序渐进的过程；高潮前的部分都可以被称为铺垫；铺垫单元可以很长，也可以很短，视故事的结构和节奏而定。

前奏是铺垫中的一个环节，时长相对较短，是"故事曲线"开始升高的那一部分。本小节通过 4 个片例讲解不同叙事结构中的前奏：

1. 乐队演奏的前奏《心曲》；
2. 舞台表演的前奏 *You Can Shine*；
3. 准备工作成为前奏《最后的农场》；
4. 预示着危险的前奏《米兰》。

7.1　乐队演奏的前奏《心曲》

这部短片中有乐队演奏的桥段，乐队演奏中的前奏与本小节的前奏有着异曲同工之妙，用音乐的前奏来阐述故事中的前奏是巧合，也是作者刻意的安排。

在第 6 讲中《心曲》故事发展到：盲童乐队来到主人公家的院子里，准备用音乐鼓励主人公，帮助她走出困境。

在设计这个桥段时，作者将整个鼓励单元分成三个部分展开。

第一阶段："两军对垒"；

第二阶段：主人公"更胜一筹"；

第三阶段："全军出击"。

三个阶段构成了从前奏到高潮的整个过程。

盲童乐队在院子中就座后，先派出一名长笛手演奏一段音乐。主人公的手形放置为弹钢琴状（"两军对垒"阶段，意思为：我已经准备好了）。

音乐阐述：深沉，类似鼓点，涌动着一种力量，节奏缓慢，间隔要大。

音乐与故事情节有三次配合（节奏的渐进与情节的推进）：

老师通过三次拍巴掌（产生声音）来调度盲童乐队，就像"排兵布阵"一样。

第一次（拍巴掌），盲童乐队："派出"一名长笛手；

主人公：琴声起，几个音符出来，起风，树叶随之摇摆；长笛跑调。

第二次（拍巴掌），盲童乐队："派出"一名萨克斯手；

主人公：琴声起，一段音乐呼啸而来，更强的风，树叶随之摇摆；萨克斯被压制跑调，乐队队形变乱。

第三次（拍巴掌），盲童乐队："派出"三个盲童开始喊话；

主人公：琴声连续不断，风起云涌。音乐逐渐强烈，盖过说话的声音。

盲童乐队全体演奏，在风中合奏《保卫黄河》。

音乐发出的声音和代表主人公的钢琴声，两种音乐在风中"扭打"，产生强烈的刺耳声，配合风声、树叶晃动的画面。

最终主人公这边的音乐被压制。

进入尾章：

代表主人公的钢琴声开始变得柔和，与乐队的音乐合奏在一起，和谐自然。

上面的叙述是以"斗琴"的方式，用音乐实现"正反双方"的一次交流，画面与音乐之间实现匹配的整体构思。

接下来进入演奏前的前奏序列画面中。

镜头1，主观镜头，主人公已经看不见了，这里必须要用到主观镜头，让观众感受到主人公运用"听觉"感官的状态；她不知道发生了什么，所以侧耳倾听（主人公的妈妈在院子里招呼特殊教育老师的声音）。

镜头2，盲童乐队进入院子，老师、家长都忙碌起来。

1.	主人公听，院子里人声嘈杂；特写
2.	妈妈、弟弟、老师在院子里摆凳子，安排盲人乐队的成员就座；中景 主人公侧耳倾听；近景
3.	老师领着一排乐队成员向纵深走过去；全景

镜头5，房间里没有钢琴，代表主人公的钢琴声是后期配乐。

镜头6，主人公既然要"斗琴"，镜头中需要她做出准备弹琴的姿态（在这里主人公给出了反应）。

主人公在房间里,房间就像她未曾敞开的心房;她并没有真正的演奏,代表她声音的是钢琴的配乐。作者对这段属于她的音乐进行了拟人化的设计。

4.	主人公抬头;特写
5.	主人公将手伸出,摆出弹钢琴的姿势;特写
6.	主人公的爸爸拿着鼓放在院子里;全景

镜头7,各种准备工作,都是以平行叙事的方式展开的,第4讲我们讲过该知识点。前面章节中讲解过的知识点,会不时地出现(知识点之间的相互叠加)。大家在学习的过程中,可以与前面学习到的知识点进行比对,考虑将其如何应用到自己的创作中。

镜头8,在实际拍摄过程中,这个前奏(老师第一次拍巴掌)调整成为乐队的鼓手用鼓声开始。

镜头9,乐队老师开始进行调度,前奏的序曲正式开启。

7.	乐队老师走到院子门口,主人公的爸爸、妈妈从画右跟了过来,老师说:"放心吧";全景
8.	鼓手击鼓,乐队中吹奏长号的小伙子站起来,演奏了一段前奏;中景
9.	房间中的主人公没有任何反应,小伙子转身,乐队老师拍掌示意他坐下;第二轮演奏开始;近景

原始的剧本

在故事情节构思的过程中,剧本中的很多内容都是以故事板的形式呈现的(作者的个人习惯),所以剧本中文字部分被弱化了。**大家在实际的创作中还是要尽可能细致地完善剧本。**

剧本片段
铃铛、轻微的刹车声。爸爸搬着乐器走进小院。 老师把乐器分发给孩子们，列队。 嘉怡的房门紧闭。

爸爸领着盲童乐队进入院子，爸爸的职业是三轮车车夫，所以就用车把乐器拉过来。

7.2 舞台表演的前奏 You Can Shine

在这个片例中又是一段演奏，本片例中整个高潮段落的设计非常精彩；该片例的前奏单元，较上个案例中的前奏也更为激烈。

在复杂的故事结构中，前奏单元还会被再次细分，如果用词语来形容就是：舒缓、渐起、激昂；**这说明前奏本身也具有节奏性。**

接下来展示的这段前奏序列紧连着高潮，在这段激昂的前奏中整部影片产生了强烈的情绪带入感。

主人公能登上舞台演奏非常不容易，她的起点很低（一个听不见声音的人要用乐器演奏），可以说是低到"极致"。

主人公在成长的过程中经历了自我怀疑，同学的否定；在经过努力稍有起色的时候，被音乐比赛的竞争者，派"坏人"砸坏了演奏用的小提琴。

她将小提琴用透明胶条粘在一起。**她决心克服这些困难，参加比赛，她要向所有人证明自己。**机会是靠自己努力争取来的，主人公用尽了全力，将所有的情绪、情感都融入进来；演奏一开始她的动作就很大，肢体语言丰富，让人为之一振。

主人公开始拉小提琴，镜头1，导演给了观众反应的镜头，他们直起身子听主人公演奏；直起身是一个积极向上的动作，大家被音乐吸引，集中了注意力……

镜头2，音乐的节奏产生变化，镜头的运动开始逐渐加快，前奏的主要作用是迅速调动观众的

情绪。

镜头 3，音乐起，激昂，迅速，肢体动作也一并跟上，前奏中的激昂部分。

1.	观众席上，一个侧座着的人坐直了身体；中景
2.	主人公拉小提琴的动作变快，镜头围着她旋转一圈；中景
3.	身下沉，再上扬，音乐起，镜头旋转，近景 前、后、左、右各个角度主人公拉琴的动作；近景

镜头 4、5，被剪得很短，速度发生了变化，摄影机的快速运动，保持激昂状态，为进入高潮铺垫。

4.	身体左右倾斜，拉琴的动作，头发飘起来；近景
5.	镜头快速旋转，背景一片舞台的灯光；近景
6.	主人公背影朝向镜头，向左迅速摇；中近景

镜头 8，平行叙事，插入了回忆段落，将主人公刻苦练习的场景进行再现。

镜头 9，高潮渐起，**导演还为影片制作了一个破茧成蝶的三维动画，起到烘托情绪的作用。**

7.	镜头摇，做了变速；大全景
8.	草地上飞驰的空境；近景
9.	主人公身体上扬，旋转，表情严肃；近景

7.3 准备工作成为前奏《最后的农场》

对前奏另一个层面的理解，就像是完成重要事情之前，要做好各项准备工作。

本片例既为我们呈现了这个"重大事件"，又用事件实施之前的准备工作诠释了前奏这个知识点。

开篇后，主人公做着看似改善生活条件的准备工作，等导演将谜底揭开时，让观众"吓了一跳"，主人公做了一口棺材，他要和老伴葬在一起。

镜头 1、2，开篇一个长镜头，介绍大环境和地理位置，给人的感觉是开阔、壮美。

镜头 3，车拉着木材，重要的物件（道具）出现；**导演要让影片中出现的每一件道具都有"用途"。**

1.	大海，镜头向右摇，一望无边的大海，连绵起伏的群山；大远景
2.	镜头摇到山、乌云，一辆车像小黑点一样，在远处；大远景
3.	拖拉机从画右向画左驶去，后面的拖车里面有长长的木材；大远景

镜头 4 至镜头 6，主人公出场，准备卸下车上的木材。木材是影片中主人公实施最终计划的主要原材料，拉木材、加工木材……这些看似平常的准备工作（前奏），将给人出乎意料的结果。

从主人公的动作和状态上来看，他身体有病，而且年龄已经不小了。

4.	拖拉机停在画左，老者从画右关上车门，左手放在嘴边，吹了口气又放下，走到画左的拖拉机尾部，转身，右手扶着车胎；推、摇；小全景
5.	手向画右推动扳手；特写
6.	老者面向画左，喘着气，左手扶着扳手；中景

镜头 7，木材从车上卸下，拖车升起的速度很慢，与开篇摄影机缓缓地运动和主人公气喘吁吁的状态形成了某种一致性。**人老了，车也老了，好像拍摄的人也"老了"，一切都是缓慢的。**

导演在开篇前奏单元设计的这种"一致性",契合了剧中主人公即将走向生命终点的命运。

镜头8,木材被分割;镜头9,主人公开始工作,至此前奏单元结束。

7.	拖车一端升高,另一端降低,木材逐个往下滑,远处的画右有一栋房子;小全景
8.	锯子来回拉动,木头的前端被锯掉,老者单手拿木材往画左送;近景
9.	老者在房屋前锯木头,背向镜头,右手拿锯,左腿弓形;小全景

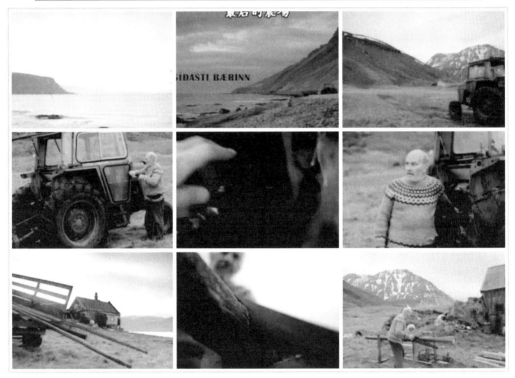

在接下来的镜头序列中,介绍了主人公的生活状态,老伴的出场(她始终躺在床上睡觉,她已经在睡觉中死去,这一点主人公是清楚的,这也是主人公拉木材做棺材的原因)。

7.4 预示着危险的前奏《米兰》

破旧的城市街景,远处的爆炸声,电压不稳,重病患者,构成了危险"逼近"的前奏单元……

这些细节就像是对事件深入刻画的一把有力的"尖刀",对故事中的人物命运有预示的作用。

儿子出了车祸,父母正在赶来的路上;透过车窗,道路两旁被炸毁的建筑物;父母两人沉默无语,知道儿子还活着,心中保有希望;医生在医院守护着病人,爆炸引发的微弱冲击波让桌上的药瓶晃动,停电了……

一种不好的预感冒了出来,插着呼吸管的病人怎么办?生命就在面前,医生却又无能为力,这真是一种莫大的悲凉。

前奏中的画面平静、舒缓,连爆炸声都被处理得很微弱;桌上的药瓶晃动,好像无关紧要,其结果却是致命的。

镜头1,主观镜头,通过场景直接给出战争的结果:毁灭;镜头2,战斗机飞过的声音,导演在前奏中用音效建立出"前因后果"。"父亲仰头看"(要给人物的反应);镜头3,给病人嘴上的管子特写,**让观众看见"受害者"**(传达危险逼近的铺垫完成)。

1.	街景,被炸坏的大楼向画右移动,更长的一栋建筑物上面的大坑,树叶挡住了镜头;全景
2.	父亲和母亲坐在公交车上,父亲靠过道坐着,眼睛看着前排的座位;母亲看着窗外;战斗机飞过的声音传来,父亲转头看窗外,前排、后排座位都坐了人;中景
3.	大儿子躺着,嘴上插着管子,呼吸机的声音;近景

镜头4,再次用音效与人物建立关联,剧中没有出现战斗机的画面,反而对剧中每一个人物产生了巨大的影响;镜头5,没有破坏性的画面,就是用远处传来的微弱声音、震动和医护人员的对视强调危机将至。

4.	护士头微抬,眼睛往画右的窗户外看,战斗机飞过的声音,护士眼睛往下看;近景
5.	前景桌子前坐着两名护士,画右翻报纸,画中左手夹着点燃的香烟,低头,画左站在窗户边的护士,右手夹着烟屈臂;爆炸声,桌子晃,前景两名护士对视一下,画左的护士转过头看;全景
6.	桌子上的药瓶晃动,小瓶两排,画右一瓶大的上端出画;特写

镜头7、8、9,因为刚刚的轰炸导致了停电。

7.	成捆的管状抽血器皿来回晃;特写
8.	窗户旁的护士转身,把烟按在烟灰缸里,前景的灯熄灭,墙边的电视机关闭,桌前的护士抬头看灯;全景
9.	空镜,医院走廊灯灭变暗,前景三把椅子顶上的灯灭变暗,桌子上的电视机关闭;全景 病床上躺着两人在暗中,收音机的音乐声;全景

医院的灯灭了;黑暗中病床上的病人,他们身旁的呼吸机,一下子就把未来要发生的危机强调出来。

第 8 讲　重复

学习的过程是一个不断重复的过程，这是我们在现实世界中掌握新技能、获取新知识的一种方式；在影片中，重复也是一种常见的叙事技巧：情节、事件、桥段，在镜头序列不同的时间节点上重复出现，创造出一个讲故事的新逻辑。

重复并不意味着单纯的复制、粘贴；其实，每次重复都是导演精心"设计"的结果，所实现的"功能"都是不一样的；看似相同的结构，其中的事件、人物都起了变化，整个事态呈上升状态（升级），故事在变化中向前发展。

重复可以起到强调和加深观众印象的作用，还可以让观众在对比中直观获得结果。本小节以三个案例来介绍重复这个知识点：

1. 相同事件不断重复《下一层》；
2. 神奇事件重复发生《8号房间》；
3. 重复事件的创造性运用《复印店》。

8.1　相同事件不断重复《下一层》

本片例中，形象各异的人士坐在餐桌前"吃饭"，服务员端上来的都是各种新鲜动物的肉品，如铁盘中三只皮肉鲜红的动物的幼崽、一大盘排列整齐的烧烤的飞禽、桌前的黑牛头、贝壳里生鲜亮泽的肉品……

剧中人物大口咀嚼，吃相十分夸张；突然地面下陷，桌子和用餐的人从大坑中下落……

他们满身灰尘，出现在下一层的客厅；至此，以下三个事件开始不断重复，直至影片结束。

- 菜继续上，剧中人物继续吃。
- 服务人员上菜、倒酒。
- 食客和桌子一起从大坑中下落。

食客们从上一层客厅陷落后，服务人员收拾东西小跑着赶到下一层，继续为其服务。掸掉食客身上的土，服务员不断地上"新菜"……这形成了一种固定的模式，也成为导演讲述这个故事的方式。

事件不断地重复，观众开始接受导演的这种"设计"、这种模式，并认可这个故事的叙事方式。

观众观影时的逻辑性是建立在故事本身的，而不是通过比对已知世界中的常识获得的。这就是重复模式的特别之处，使观众主观上认可，并可以接受新的认知模式和逻辑。

用餐的人越吃越多……用餐的人再次落入下一层……

空旷的房间，灯光闪烁，四周晃动，下落的食客继续砸穿了下层房间的地板；吊灯跟着下来，向一眼望不到边际的深渊滑落……

镜头1，这是影片中食客们第二次从上一层地板上下落至下一层客厅，这是影片下陷事件的第一次重复。

镜头2，服务员通知所有人赶往下一层，看来这个奇怪事件，在本片中属于一种常态。

镜头3，服务人员下楼，要继续为食客们服务。

1.	桌子落在地上，四个人落坐在灰尘中，尘土大，画面呈灰色，看不清他们的五官，两块木板落在桌子上；小全
2.	仰拍，光头西装中年男子俯身，对着传话箱说："下一层"，手指按住按钮，转身朝画左走；中景
3.	楼梯，光头西装中年男子走在最前面，叫一声，打开手电筒，有了光亮，后面跟着服务员和演奏者，嘈杂声；全景

镜头4，服务员们下来后，开始打扫地上的杂物，还没有等上菜，食客们又陷入地板。这是第二次重复，食客们第三次陷入下一层，服务生们手持掸子和演奏者们赶紧赶往下一层。**事件再重复，但事件的发展过程已经产生了变化。**

镜头5，服务员们下楼梯，这个下楼的镜头，不断地重复。

4.	服务员们从画左往纵深走去，远景坐着一桌子人，吊灯缓缓落下，服务生在餐桌前走向画右，开始打扫，突然整桌的人又落入下一层，把大家吓了一跳，所有人身体后倾，"啊"地叫出声来；光头西装中年男子手指向画左的入口方向，喊了一声，大家小跑着往下走，两个服务生推着车；他在最后，走到柱子边上说"下一层"；全景
5.	一群人从楼梯快速下来；全景
6.	一群人围在餐桌前，窗户的光格外明亮，光头西装中年男子走在最前面，从画右入画，后面的人跟上，木制的地板发出"吱吱"声，他突然停住脚步，双手张开，所有人停止走动，拿大提琴在画左；全景

镜头7至镜头9，导演并没有直接表现第四次食客们的陷落，而是让服务生们跑到下层去迎接"客人们"。

服务人员对于服务食客的重复事件，跟前几次的"服务"方式也产生了变化，他们感觉此层的地板"吱吱"作响，不妥，他们直接去了下一层，等着。

感觉"陷落"已然成了"智力竞赛"，需要服务人员运用"智慧"去做预判。

相同的事件重复发生，但呈现出来的变化让故事充满悬念。

7.	光头西装中年男子背向镜头，站在画中，带着他的关系，远景餐桌上的人；中近景
8.	皮鞋踩在木制地板上，抬起的脚，缓慢回落；特写
9.	光头西装中年男子的头往画左一摆，大家开始往后倒着走，所有人从画右出画，远处围在桌前的 11 个人；全景

8.2 神奇事件重复发生《8号房间》

"犯人"被带入一个房间，里面坐着一个人；两人的谈话并不愉快，"犯人"发现床上有一个盒子，他想打开它看，另一人提醒他不要这样做，因为会有不好的事情发生。

"犯人"没有听他的告诫，打开盒子后，发现里面是这个房间的微缩模型；"犯人"伸手去拿里面的一把椅子，突然发现眼前一只大手入画，他吓了一跳，赶紧收回手。**"犯人"惊奇地发现，那只大手原来是他自己的。**

然后"犯人"再次打开这个盒子……

打开盒子的事件重复发生，第一次是无意识的；第二次是想再次确定这个神奇事件的真实性；第三次是"犯人"要用这个盒子逃出去，他让房间里的那个人打开盒子，他想从被打开的房间顶部逃走……可是事与愿违。

本片例是"犯人"第二次打开箱子看……

第1部分 导演基础

镜头1，"犯人"被刚才发生的事件吓呆了，他把手伸入盒子中，然后手被放大竟然出现在这间囚房里。镜头推近，强调人物的紧张情绪，还有指向内心的用意（已知观念的颠覆）；镜头2，主观镜头，"犯人"要再次确定刚才发生的事件，刚刚囚房的房顶被打开了；镜头3，"犯人"觉得不可思议，开始关注这个引发神奇事件的小盒子。

1.	"犯人"喘着气，仰头看着画右，镜头推近；传来另一个男人的声音"你现在开心了""犯人"头都没有回，回复他"是的"；低头看盒子，又转头仰画右；近景
2.	水泥的屋顶和墙壁空镜，"不"；近景
3.	"犯人"双手抱起床上的盒子，身体前倾；近景

镜头4至镜头6，"犯人"感觉自己发现了一个秘密：小盒子与这间囚房是相通的。人物开始验证自己的想法，打开小盒子（第一次重复）；看到房顶也一同联动，被打开；再次打开小盒子（第二次重复）。**神奇的事件需要反复地确定，不然人物和观众怎么能相信自己所见到的现实呢？**

4.	背景，桌前的男子把书合上，眼镜摘下，眼睛往画左看；前景"犯人"上身弯曲入画，俯身出画；中景
5.	俯拍，"犯人"蹲在地上，转头看着屋顶，先转头看画右，再转头看画左，眼睛转到画右，左手去开盒子的盖子，眼睛左右转，盖子被拉开；中景
6.	仰拍，"犯人"扭着身子看房顶，带着他和盒子的关系，盒子被拉开，屋顶的房盖也被打开；合上盖子，他迅速转头看盒子，重重地叹口气，抬头再低头；转头，打开盖子，两次；中景

镜头7，"犯人"与房间里的人交流后，然后将自己的手伸入小盒子中（重复手伸进盒子的动作），空中伸下来一只大手（重复事件）。

7.	俯拍，犯人张着嘴，扭着身子，看着画左，打开的盒子，眼睛左右转，嘴里说道："你不想说点什么吗？" 看书的男人侧着身问："你相信我吗？"；中景
8.	"犯人"没有回答他，俯拍，俯身伸手到盒子中，转回身瞪大眼睛，嘴张着，眉头抬着；中近景
9.	画左，空中伸下来一只大手，他单膝跪在地上，缓缓伸出右手去摸停在空中的大手（音乐起，抒情，奇迹）；小全

本片例中，重复动作、重复事件只是为了让剧中人物相信眼前的"奇迹"。

重复，建立了全新的故事逻辑，同时也让观众信服导演的故事设计。这个神奇事件被剧中人物反复确定后，"犯人"产生了一种推理：他能通过这个盒子实现自己的逃跑计划……

8.3 重复事件的创造性运用《复印店》

《复印店》这部短片的"出镜率"还是很高的，在《第5讲蒙太奇》和《第6讲 视角》中，都有它的片段作为片例入选。**这类"迷宫"式风格短片，鉴于它的尝试性特质，片中集合了众多视听语言的技巧、技法。**

在本片中，重复事件多到不胜枚举；反复的重复、大量的重复，让观众在对比中了解导演架构的这个"梦"一样的故事；重复，使复印店里发生的神奇事件变得更可信。

作者罗列出在影片中反复发生的重复事件和场景。

第一场景室内戏：起床、照镜子；大量重复。

第二场景室外戏：走到街道上，反复重复。

第三场景室外戏：街角，花店的姑娘，重复出现。

第四场景室内戏：复印店里面大量重复。

在《第5讲 蒙太奇》中，故事主人公早晨起床后，洗完脸往屋里一看，吓了一跳，床上另一个自己起床；主人公跟在他的后面，来到了复印店。

本片例讲的是主人公在去复印店的路上发生事件，以及另一个自己进入复印店后，他具体都做些什么事情。

导演的厉害之处就在于，将拍摄素材重复使用，用一个单一的角色创造出另一个自我；他们做相同事情的画面，用的其实都是同一段素材，却从观影者的角度产生了新角色的"出场"效果。

片例中的新角色，完全就是在重复主人公出场之后的动作（有删减），然后导演用角色的看、藏、趴窗户、窥视等主观视角，创造性地完成了主人公自我复制的故事结构。

"另一个自己开门向纵深的街道走去"，这个动作重复开篇之后的主人公动作（其实就是同一段素材）；

"男人在街角，站定，看"同上；

另一个自己开门向纵深的街道走去，主人公跟在后面，画面曝白；全景
男人在街角，站定，看；中景

"花店的姑娘，转身往这边看"（重复开篇）。

"主人公画左出画，后面紧跟着另一个自己"，这个镜头也是重复，但用到了后期合成技术，将素材复制一段，使两个人物同时出现在同一画面中（这一技巧被导演大量运用）。

花店的姑娘，转身往这边看；中近景
主人公画左出画，后面紧跟着另一个自己；中近景

"花店的姑娘，转身往这边看"，一惊，往后退了一步，这是一个新镜头。

"男人的眼睛迅速左右看"感觉不好意思，这是新镜头。

姑娘面向镜头。画面曝白；中近景
男人的眼睛迅速左右看，画面曝白；近景

重复开篇的镜头，再加几个角色反应的新镜头，这是主人公跟踪另一人（就是他自己），在去复印店的路上发生的事情。

镜头1，两个人物出现在同一镜头中，该镜头重复开篇主人公进入复印店时的画面，**使用后期合成技术让两个人同时出现。**

镜头2，重复开篇镜头；镜头3，主人公在窗户后面往屋子里看，是新增加的镜头画面。

1.	另一个自己开复印店的门，主人公跟在后面；他进门，主人公在窗户外；全景
2.	主人公开墙面上的灯，往柜子处走去；全景
3.	主人公在窗户后面往屋子里看；中景

本片的剪辑师也是具有创造性思维的人，没有给力的剪辑师，片子是出不来的。因为有了镜头3，所以镜头4至镜头6整段地重复开篇画面；**整段序列就增加了一个镜头，其意义却产生了本质性的改变。**

镜头6，开篇主人公走时是拔掉电源，用后期的倒放功能，对"拔掉电源的镜头"倒放，就变成了"把电源插上的画面"。

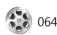

4.	另一个自己从柜子里拿出复印纸,抱在怀里看,转身画左出画;中景
5.	主人公走向复印机,把复印件放在桌子上;中景
6.	主人公把电源插在墙面上;特写

镜头 7 至镜头 9,重复开篇画面。

这个被复制出来的人,又在进行复制操作,未来多个主人公同时出现在画面中……

7.	主人公移步到复印机前,伸手;中近景 左手抬起复印机的盖子,右手放纸;近景
8.	主人公按复印机按键,开始复印;特写
9.	强光,主人公面向画左,俯身看;近景

作者写到这里,回想整部片子在观影时的感受。

后期的剪辑对故事的结构产生了创造性的影响,这样的片子是无法仅通过前期的构思就能够实现的,有些感觉只有看到了才会确定:对,这正是自己想要的一种感觉。

基于这一点,作者会在写作的过程中,不断跟大家指出剪辑工作的重要性,希望大家能够加强对后期的认识和理解,从而更好地完成自己的作品。

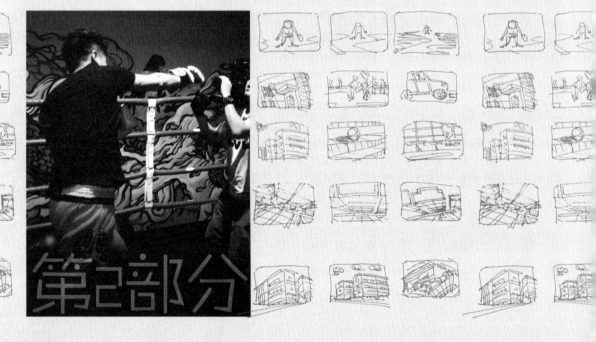

第2部分

镜头语言

… 第 2 部分 镜头语言

第 9 讲 推镜头

大家刚接触的机型（摄像机）可能就是家用的 DV，或者是学校里用来拍摄作业用的磁带式摄像机。这类摄像机，**在机顶的上方有一个凸起的功能键，向前按下，镜头前推；向后按下，镜头后拉。**

刚入手时，习惯使然，摄像机可能都不会被放在三脚架上进行拍摄，而是持在手中，左摇、右摇、向前走……

这可能是操机者第一次在摄像机取景框里感受镜头的运动。更为正规和专业一点的拍摄，对摄像机的推拉都是有要求的。本小节将通过三个案例介绍推镜头这个知识点：

1. 用推镜开篇《宵禁》；
2. 揭示人物状态，渲染情绪的推镜《老男孩》；
3. 指向人心的推镜《衣柜迷藏》。

9.1 用推镜开篇《宵禁》

电话在本片中是一个重要道具，它两次挽救了主人公的生命。第一次是在接下来要讲的片例中，第二次是在影片结尾时。

主人公两次接电话前都是准备自杀的，导演通过重复这一事件，让观众看到了主人公的变化，同时也起到首尾呼应的作用。

导演在处理接电话这个事件上面，使用不同的表现手法。影片开始节奏舒缓，不紧不慢地开始讲述这个故事，所以导演运用推镜头，来作为主人公第一次接电话的开场方式。

镜头 1，出片名，电话铃声，镜头沿着地板上的电话线推到一台拨号的电话机上；**推镜在这里起到建立悬念、舒缓节奏的作用。**

这里所讲的镜头推运动，并不是用摄像机机顶的推、拉按键来实现，而是将摄影机（电影里对摄像机的称谓）**放置在轨道上，俯拍，由操机员推动摄影机向前来实现的。**

镜头 2、3，导演继续用电话来做"文章"，没有直接给接电话的主人公镜头，而是通过"负面"道具传递颓废和死亡的信息。

1.	响铃，沾了血的手从画顶颤抖着入画，刀片还在手指中间，手抖着拿起听筒，电话里传来声音："Richard，我有麻烦"；特写
2.	浴缸上的刀片，一滴血"我得出去有点事，我不知道还能找谁"；大特写
3.	声音过渡，未抽完的烟两根，交叉，烟头有血渍；特写

镜头 4，主人公出场，电话是主人公的妹妹打来的，他们的关系并不好，可以说很长时间没有联系了。她提出一个请求，让哥哥照看一下自己的孩子，准确地说是乞求。

镜头 5，导演给了正在打电话的妹妹镜头。

影片开篇单元的作用之一是呈现主人公的状态：刀片、血……还有主人公心不在焉的样子；镜头 4，摄影机缓缓地向左旋转，此时镜头的运动缓慢，因为电话里传出谈话内容，**导演需要留出时间让观众了解人物之间的关系。**

4.	俯拍，镜头旋转，一个男人躺在浴池里接电话，手上和浴缸边沿都是血；中景
5.	一个女人打电话，往画右走，玻璃窗户外城市的外景，天蒙蒙亮，镜头推，女人转身往画左走；中景
6.	声音过渡，电话里的声音做了处理，整个浴缸在画面中，男人在里面听电话，墙上挂着一条浴巾；全景

镜头7，很显然主人公并没有用心在听妹妹说什么；对于一个准备自杀的人来说，无论是谁，无论对方说什么，好像都变得无所谓了；**最终他答应了妹妹的请求，决定等办完这件事再去自杀**（影片结束前，主人公又回到浴缸准备自杀）。

7.	男人全身赤裸，右手向画左拉两次话筒，电话线紧绷着；他眼睛看向下方，用力时左眼闭，左脸颊抖动，身体蜷缩，双腿合拢靠在浴缸壁上；中景
8.	电话受到线的拉扯向画里移动两次；特写
9.	男人拉话筒的力量更大，身体升起，头看向画右；中景

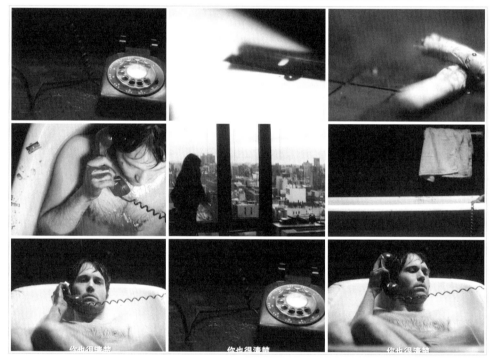

本片例中，导演用一个推镜头开篇，电话这个连接和改变主人公命运的"载体"，缓缓将其"推"出，以一种"隆重"、"正式"的方式，来强调它的重要性。

所以，本片例的推镜头起到了舒缓影片节奏，以及向观众强调其重要性的作用。

9.2 揭示人物状态，渲染情绪的推镜《老男孩》

两位主人公去参加唱歌的选秀节目，试镜时，王小帅临阵怯场，以上厕所为由走开，迟迟不归，也不接听肖大宝的电话；导演给了卫生间的空镜，运用推镜和电话的铃声（无人接听），来表现人物处境的窘迫。

在本片例中，**空镜具有代替角色应答的功能**，镜头缓缓向前推，摄影机在轨道上向前运动。这

组镜头是由空镜、铃声和镜头运动共同组成,用来回复肖大宝的电话,内有隐情,主人公有着不为人知的状况发生。

在影片中,不仅是角色能说话,道具、场景、镜头的运动,都具有传达和回复"信息"的功能。

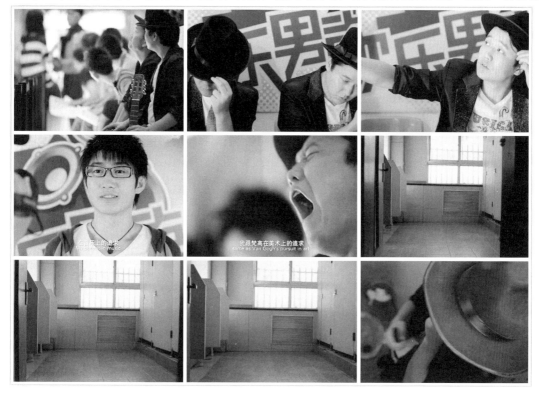

镜头1,比赛初选的现场,参赛选手们坐成一排,王小帅和肖大宝在队伍的最尾端;王小帅动来动去,紧张不安;镜头2,王小帅低着头猛站起,准备离开……

1.	前景有人走过,画左出;王小帅和肖大宝坐在靠近镜头的位置,记者在远景采访前排的选手;中景
2.	王小帅低头,肖大宝头倾向画左,双手弄头发;中景
3.	王小帅站起身往画左走,肖大宝拉住他"你干嘛去啊",王小帅说要上卫生间;肖大宝松手,继续弄头发;中景

镜头5,肖大宝张大嘴,打哈欠,表明时间过去了很久,王小帅去了厕所,却不见他回来;肖大宝拿手机给王小帅打电话。镜头6,卫生间空镜,电话铃响了三声,无人应答;王小帅还在卫生间,任凭电话响起,不接电话,**预示着有"状况"(不好的事情)要发生**。

4.	采访一个年轻的小伙子"在音乐上的追求";中近景
5.	仰拍,肖大宝张大嘴,打哈欠;他拿手机放在耳朵旁;近景
6.	镜头推,卫生间,电话铃声;小全

镜头9,王小帅在卫生单间里表情痛苦,手中拿着电话,电话铃声响。

7.	空镜,电话铃声;小全
8.	空镜,电话铃声;小全
9.	俯拍,王小帅在卫生单间里,右手拿着手机,不接电话,嘴里发出"呼呼"声;近景

同机位剪辑，连接几个王小帅痛苦的状态，然后闪回到产生痛苦经历的具体事件，是他艺考失败的经历。

导演运用推镜，作为一个表现人物痛苦经历的前奏，推镜与其他视听技巧一起，起到预示作用，表明有状况或者不好的事情要发生。

推镜在这里还具有传达情绪（恐惧、摇摆不定、未知）的作用。

9.3 指向人心的推镜《衣柜迷藏》

这部片子讲述了一个离奇的案件，同学来主人公家里玩，然后他就凭空消失了，不知去向。失踪同学的家长、警察、记者围绕失踪事件，展开调查。

主人公是事件的中心人物，是整个事件的知情人，导演在主人公摆脱嫌疑之后给了一个长时间的推镜。

这个推镜（长镜头）可以说是意味深长，主人公到底经历了什么，观众不得而知；虽然他说的话让警察和失踪学生的父母没能察觉到破绽，但他心中隐藏着同学失踪的秘密。

这个推镜头由全景推至近景，由众人推至主人公一人，**具有明显的指向性，揭示出了人物内在的心理活动**。这是一个长镜头，为了讲解方便，作者对其进行分镜头讲解。

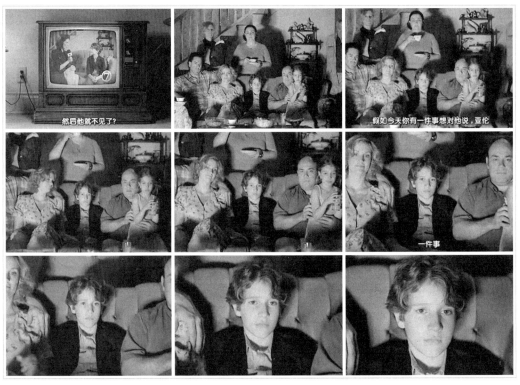

镜头 1，这是一个转场镜头，前序镜头是主持人来到主人公家里进行采访，话筒位移，切至该镜；镜头 2，事件引起了很多人关注，但可疑的是，主人公的回答让所有人都相信了。

镜头 3，推镜头，推向坐在画中位置的主人公。

1.	房间的电视里，主持人话筒放自己嘴边说："然后他就不见了？"话筒递向小男孩"是的"；音乐起；全景
2.	客厅里坐满了人，镜头推，小男孩坐在中间和男女老少左右两侧一起看电视；
3.	"假如今天你有一件事情想对他说，亚伦"；中景

坐在沙发上看电视的众人，除了主人公的父母，其他人都是群众演员，在影片中仅出现过一次，就是在这个镜头中；推镜的过程中，画左的一位女士转头看主人公。

导演在这个场景中安排众人出场，说明该事件影响大，而且大家都站在主人公的身后，意为众人相信了主人公的说法：同学在家里做游戏，然后"消失"了；**而且这个观点影响了观众，为主人公撇清嫌疑打下基础**。

镜头4，母亲相信自己的孩子，注意她的动作；母亲的动作代表了她的观点：同学的失踪跟他没有关系，他也是受害者。

4.	母亲微笑着，转头看儿子，左手放在他的手上，小男孩握住母亲的手
5.	镜头快推
6.	推至小男孩；近景

电视台的记者在采访时问主人公问题，主人公并没有回复。导演将用后面的片段回复这个提问。

7.	"那会是什么呢？"
8.	主人公眼睛看着画外
9.	音乐变奏

从这个段落之后主人公开始变得不正常：会一个人对着衣柜说话。

晚上，卧室，小男孩站在床边，面向衣柜站立很长时间，轻声说："托尼，我知道你在里面"；向画左缓缓走过去，双手拉开衣柜的门；全景

主人公此后不在床上睡觉，而是将自己关在衣柜里。

反打，主人公背向镜头，双手将衣柜拉开，将里面的衣服左右移开，转身坐进衣柜中，双腿上抬，面向画右，从里面把衣柜门关上；全景

当父母问起昨夜他的这种怪异举动，他说自己很好。

俯拍，圈形切片面包，右手用餐刀往上抹黄油；特写
小男孩拿餐刀举在空中，抬起头，面向画右，眼睛转向画外；中景
母亲穿着睡衣问："你昨天睡在衣柜里面吗？"父亲面向镜头看着；中近景
小男孩点头回答："是的"，声音过渡，"亲爱的，假如你今天想留在家里不去学校，我们能理解"；中近景
声音过渡，母亲看着画左说话；中近景
小男孩手动了一下，点头说："我很好"；近景
声音过渡，父亲头向画右倾，眉毛上扬问："你确定？"近景
小男孩眼睛向上看，片刻，回答："是的"；近景

主人公这些看似不正常的行为，都在佐证他是个举止怪异的人，或者是他在慢慢变得不正常。这样的设计会让观众将他同学失踪的嫌疑转移，转移到影响主人公的神秘力量上（**失踪的同学在影片很长的段落中，都是以画外音的形式存在**）。

一家三口，小男孩和父亲面对面，母亲面向镜头；她转头面向孩子的父亲，左手伸出头向画右倾，拿着杯子和盘子起身，向纵深走；父亲看了小男孩一眼，左手拿起桌上的报纸，身体后仰，靠在椅子上看；全景

本片例中导演运用推镜头，有逐步走近人物内心世界的用意，试图告诉观众，**主人公的心中藏着一个秘密**。

第 10 讲　拉镜头

前面讲到了推镜头在几个片例中的运用,接下来看一下拉镜头在影片中的应用案例。

《衣柜迷藏》这个片例的开篇,主人公蒙着眼睛数数,拉镜;镜头向后拉的过程中,场景的可视范围逐渐扩大,我们看到了一个小男生坐在客厅的沙发上的画面:温馨的家庭环境,温暖的色调;拉镜头实现了人物出场和对场景的呈现,**拉镜头还让观众将注意力集中在主人公的行为动作上(数数)。**

这是一个长镜头,只有一个拉镜头,为了讲解方便,作者进行了分镜头处理。

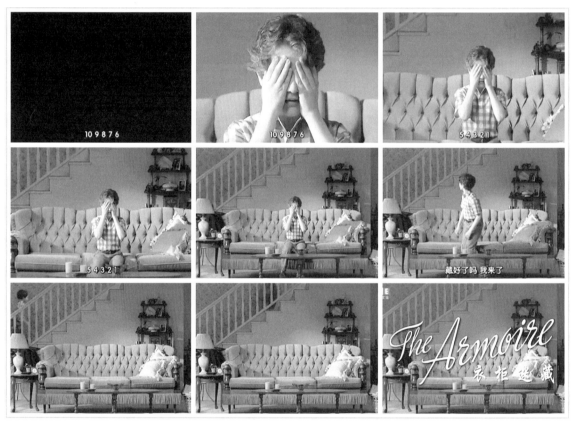

镜头 1,声音前置;镜头 2,人物出场,介绍发生的事件(镜头后拉,主人公在玩一种捉迷藏的游戏,这是大家小时候也常玩的一种游戏:捂着眼睛,数数,然后去抓藏好的小伙伴)。

镜头 3、4,向观众传达故事发生的场景(时间、地点、人物一一介绍完毕)

1.	黑屏
2.	"10 9 8 7 6"渐现,捂着眼睛数数的小男孩,镜头后拉;全景
3.	音乐起
4.	"5 4 3 2 1"镜头停止运动

镜头6，主人公对着楼上的方向说话，也是人物（小伙伴）的一种出场方式。

5.	镜头拉到全景是一户人家的客厅，非常有家的感觉，特别温馨
6.	主人公向画左转头，站起身来问："藏好了吗，我来了"

主人公的同学竟然失踪了，"凶手"也是在和观众玩一个捉迷藏的"游戏"，真相被隐藏了，"捉迷藏"游戏在这里具有双重意义。

导演选择用拉镜头去传达创作想法（镜头的推拉运用是创作者的一种主观行为，电影中很多知识点"边界"的伸缩性很灵活，怎样使用是种很个人化的事情；如果这里我们用固定镜头拍摄，也是可以的，相较而言拉镜头具有更多的运动感。很多时候镜头的运动只是为了让画面好看，并没有其他太多的意义在里面）。

镜头7，主人公起身上楼去找藏起的同伴，一个具有完整叙述单元的开篇就用一个长镜头完成了。

7.	音乐快节奏，主人公小跑着从楼梯上二楼
8.	音乐的风格惊悚、诡异
9.	小男孩上楼后，音乐起，出字幕

除了镜头的运用具有指向性之外，音乐也有。

镜头8，音乐的指向性更加明显，一听就能够让人感觉到情绪。镜头9，本片的音乐风格惊悚、诡异，尤其是出片名时。**导演用音乐为本片定调，设定片子的风格。**

第11讲　长镜头

在第9讲和第10讲关于镜头的推拉中我们谈到过长镜头，《衣柜迷藏》开篇，镜头后拉，导演用一个长镜头完成影片的开篇单元。长镜头与镜头后拉两个知识点同时出现，在本节所讲的《复印店》片例中，也出现了相同的镜头运用。

长镜头不仅仅是因为该镜头拍摄的时间长，而被称为长镜头；长镜头指的是人物的走位、摄影机的运动、人物的对话，甚至整段叙事单元是由一个镜头实现的。

镜头运用和镜头的运动都是创作者的主观思路，作者为了讲解清晰，将它们分开去阐述。接下来让我们进入具体的案例中：

1．人物出场长镜头《复印店》；
2．展示重要道具的长镜头《二加二等于五》；
3．揭示人物关系的长镜头《衣柜迷藏》。

11.1　人物出场长镜头《复印店》

主人公来到一间房，看见几个人（跟他形象、着装一模一样）在吃饭……他惊讶地看着他们，后面追他的人从窗户冲进来（导演这里没有给镜头，用的是音效），主人公从另一边的窗户穿过，在屋顶上跑；然后爬上高耸的烟囱。

主人公进入房间，导演用了一个长镜头，镜头后拉，交代长长的餐桌两旁有人在用餐。

从整部影片来说，这个长镜头所起的作用是影片进入高潮前的铺垫，节奏曲线需要在这个时间节点上，使画面、人物、镜头运动都要相对平稳，起舒缓情绪的作用；**只有节奏落入"谷底"，"曲线"在反弹时才能升得更高，更有力量。**

镜头1，主人公自己是爬窗户进来的，他推开窗户，镜头后拉，他跳进房间，房间里的人出场。

1.	主人公在窗户外，起身，往里看，左手推开窗户，跳进来；镜头后拉，餐桌上面对面坐着很多个自己在吃饭；他往画右走；小全
2.	主人公往画右缓慢走，眼睛看着画外，扫视；中近景
3.	坐着，拿勺喝汤的人抬起头看主人公；中景

镜头4，后面有人追主人公（追他的人也是形象、着装跟他完全一样的人），复印店里的神奇复印机，将主人公周围所有的人都变成了他的模样，而且他们来到复印店去复制自己；主人公拔掉复印机的电源、墨盒，跑到街道上，是想阻止复印机的复制功能。主人公跑，其他人追。

导演没有交代，为什么此时主人公手中的东西突然不见了。

镜头6，房间里的人也开始追主人公，主人公往高处爬。

4.	传来杂乱的脚步声，主人公在画左，餐桌前的两人扭头看，主人公推开窗户准备跳出去，两人左右入画追上去，画左吃饭的人也站起来看；小全
5.	主人公在房顶上跑向烟囱；全景
6.	主人公跑向墙面上的梯子，爬上去；全景

镜头9，主人公最后爬到了烟囱的最高处，他往下看去，下面站满了人，主人公无处可逃，并且改变不了人越来越多这个"现实"。

7.	破旧的窗户，四个人伸着头看；中景
8.	俯拍，主人公爬梯子；全景
9.	主人公顺着烟囱旁边的梯子越爬越高；全景

最后主人公纵身一跃……

11.2 展示重要道具的长镜头《二加二等于五》

镜头从黑板缓缓拉出来，门推开，老师出场，长镜头；黑板在本片中是重要的道具，具有象征属性（学习知识的地方），是导演要强调和表达想法的重要载体；同时，黑板也是老师"传道授业解惑"的一面"镜子"，老师在上面书写知识；而在本片中，老师在黑板上写下荒谬的答案，并强迫学生们去牢记；所以黑板在本片中具有了多重含义，它是故事发生的起点。

用一个长镜头拉出，学生们出场，一间教室的全貌呈现出来。

镜头1、2，出字幕，镜头缓缓后拉，这间教室不大，坐了三排男生，大家交头接耳；门推开，全体男生瞬间安静，起立，老师出场。

镜头3，老师表情严肃，往教室里看了一会儿，才转身关门；镜头4，固定机位。

1.	手写动画，出字幕；
2.	镜头从黑板拉出；特写

3.	镜头继续后拉，同学们说话的声音嘈杂
4.	身穿白色衬衫、十岁左右的男学生逐一入画；大家坐在座位上聊天，老师推门进来，全体男生起立，教室里立即安静下来；全景 老师站在门口，左手抱着几本书，面向画左，看着；向前一步转身进屋，把门关上，向画左走；镜头跟摇；中景 反打，老师画右出，站立的三排学生；小全

镜头 5、6，与以往不同，同学们想要坐下，教师示意保持起立；看表，等待重要的信息传达。

5.	老师走到讲台，把书放下；有的学生坐下，老师双手向上，停在空中，学生们保持站立姿势；老师向画右一步；全景
6.	老师眼睛看了一眼画左，向前走两步，站定，伸左臂，看表；中近景

镜头 7 至镜头 9，通过校长的广播将悬念（今天我们的学校与以往不同）延续；

这是带有"曲线"变化的一个桥段：老师进来后，并没有直接宣布有什么事情要发生，而是要借校长的广播来说明；校长也没有说出什么事，又由老师去介绍即将发生的事情。

如果我们换成直接由老师去宣布消息，没有设计这个转折，那么情节点就会变得无趣。

7.	反打，8点整，老师扭头看画左；墙上的话筒发声："同学们，早晨好"，大家抬头看；中景
8.	老师缓缓转回头，广播响起："我是校长"镜头推；"不想过多占用你们宝贵的上课时间"；变焦，老师画左扭头"我要告诉你们今天的学校会有所不同"；中近景
9.	"你们的老师会向大家介绍后面的内容"，后排高个子学生，摇至前排两名学生，焦点变化；"请大家听老师的话并严格执行"；中景

11.3 揭示人物关系的长镜头《衣柜迷藏》

谜底（失踪同学的去向）揭开后，导演用一个长镜头，将家庭成员之间的人物关系进行了揭示；接着又用了一个长镜头，为本片收尾。

在第9讲和第10讲关于镜头的推拉中我们讲过导演用一个推镜，试图告诉观众主人公心中隐藏着一个秘密，一个所有人都不知道的秘密。

在本片例的前序镜头中，对该秘密进行了揭示，主人公和失踪的同学玩大冒险游戏，主人公说："你把叉子插进那个插座"。影片中没有交代同学具体有没有做这件事，而是用一段主人公去森林里挖坑的倒放给出了答案……

讲到这里真相已经揭晓，观众明白了故事的起因、结局。

这时导演用一个长镜头交代这家人的状态，主人公从柜子里出来，镜头跟移，他向楼上的卧室走去；途中他经过了厨房（妈妈告诉他说马上要吃饭），他没有回答，继续走；他还经过客厅，继父在喝啤酒看电视，两人无话，他径直走过，上楼。

"一镜到底"（一个长镜头）**将整场戏人物之间的关系和他们所处的状态交代得清楚。**

镜头1、2，主人公入画，向画左走；没有回复妈妈的话。

1.	妈妈在餐桌前，左手把一个盘子放在画右的桌子上；右手的两个盘子分别放在画左和画中的位置上；中景
2.	开门声，小男孩画右入，妈妈抬头说："你去哪儿了，晚餐都快好了"，镜头跟摇；中景

镜头3、4，镜头左移，主人公穿过客厅；继父出场，他在看电视。

3.	小男孩没有回复向画左走去，妈妈又向画左转头，看着他走出餐厅；小全
4.	沙发上的父亲入画，他侧身躺在沙发上看电视，腿搭在桌子上，抬头看向画右；小全

镜头5、6，继父还是很关心他的，前面主人公说他不是真的爸爸，让继父很尴尬；此时主人公经过时，继父转头看他，随时准备和主人公说点什么，但主人公没有说话。

长镜头结束。

5.	小男孩从沙发后面走过，直接上楼梯；继父右手拿着酒瓶，左手拿电视摇控器，低头看按键；小全
6.	小男孩上楼梯，父亲把酒瓶口送到嘴边；全景

镜头7，场景转换、二楼，主人公入画。

镜头8、9，又是一个长镜头开始，主人公向床上走去；前面的段落里，父母因为他不睡在床上，而是整晚在衣柜里还专门找他聊过。

真相大白之后，主人公回到床上，心里的某些东西改变了，或者说是放下了，或者是其他的什么变化……我们不再深究。

7.	小男孩画左入，走向卧室，光着脚，没有穿鞋；中景
8.	卧室，小男孩画左入，迈步时放慢脚步；中近景
9.	主人公向床走去，镜头跟，他上扶梯爬到上铺；中景

有趣的一幕出现了，死了的同学（托尼）此时出现在下铺，他播放音乐，主人公开始唱歌。

这个镜头具有颠覆性，主人公从衣柜中出来是影片结束单元的起点，意味着故事讲完了，同学的死成为过去时；但此时，同学又出现在卧室的下铺，这很像他们没有玩那个危险游戏之前的样子，互相住在对方的家里，两人要好得不得了。

那就可以这样解释，主人公从衣柜出来，连续的两个长镜头是一个回忆段落，是展示过往的生活中两人在一起时的日常行为。

第 12 讲　焦点

　　用清晰和模糊这组意思相反的词语来解释焦点是个有效的方法。人物在画面中清晰，说明镜头的焦点在拍摄区间人物所在的位置上（身上），通常情况下对焦的参考物是人物的面部，**人物的脸在画面中清晰才意味着焦点找准了。**

　　在拍摄过程中，因为人物和摄影机会产生运动，所以焦点将根据人物和摄影机的运动而产生与此相对应的变化。说得简单点就是：调节焦点使被拍摄人、物、景保持清晰。

　　本小节将通过两个片例来介绍焦点变化产生的视觉感受：

1. 起关注作用的变焦《老男孩》；
2. 营造神秘感的变焦《深藏不露》。

12.1　起关注作用的变焦《老男孩》

　　这是一段"床戏"。

　　晚上，王小帅与老婆躺在床上睡觉；王小帅翻来覆去睡不着，起来活动（比画舞蹈动作）；他老婆醒了，但没有动，斜眼睛看他，还装睡（假装打呼噜）。

镜头1，交代时间；镜头2，人物出场，王小帅和老婆在床上睡觉。镜头3，主人公心里有事睡不着了。

1.	画右月亮，呼噜声；大远景
2.	俯拍，老婆画左，王小帅画右，她打呼噜，他转身，镜头跟摇；中景 双手在脑后，头反复动，向画右转身；中近景
3.	同机位剪辑，身体动，手放回到脑后，皱眉头；中近景

王小帅下床后，固定机位，长镜头。

他老婆也醒了，睁开眼睛后，焦点变化：作为背景的王小帅变模糊，位于前景位置的王小帅老婆变得清晰，好让观众看清主人公老婆的表情（这里讲的关注点有两层意思：一是剧中人物关注着另一个剧中人物；二是观众的关注点落在了剧中这个关注者的身上）。

镜头4至镜头6，王小帅起床后做"舞蹈"动作。他是受了肖大宝的影响，两人吃火锅时，肖大宝提出两人成立一个组合，去参加选秀节目。起因是肖大宝开车撞到一辆奔驰，结果奔驰车主是他们的同学"包子"，"包子"是《欢乐男声》的制片人，给了肖大宝名片叫他们去参加比赛。

舞蹈和音乐一直是王小帅的梦想，没有机会实现，现在年纪大了这个心结却一直都在。睡不着，起来比画一下，虽然嘴里没有说什么，也没有答应肖大宝一起去，**但追求梦想的"种子"已经在心中生根发芽了。**

4.	带老婆关系，起身，下床，扭腰；中景 伸手做舞蹈动作，左右，转身；中景
5.	抬腿；中景
6.	转向画左；中景

镜头7，画面中焦点的变化是镜头内部的运动（前景清晰转变为前景模糊，背景模糊转变为背景清晰，属于镜头内部玻璃镜片的运动）。

焦点变化，观众看到王小帅的老婆，她一动不动，侧耳倾听；想必多年的夫妻生活，她对主人公是了解的，他为什么睡不着，她心里都明白。

这种没有对话的状态（关注）也是一种信息的传达，向观众传达角色之间的关系：我懂你，并不一定要说出来，而是默默地关注（默契、理解、支持）。**镜头将这种情绪表达了出来。**

7.	变焦，主人公老婆睁开眼睛，呼噜声；中景
8.	主人公向画左抬腿，伸臂；中景
9.	空镜，立交桥；小全

有了想法就开始行动，王小帅的理发店被客人砸了；停业，开始准备节目参加比赛；王小帅老婆支持他去继续追求自己的梦想。

他们开始练习，并准备节目内容。

"正在营业"的牌子旋转到背面，装修停业，吉他琴弦拨动的声音；特写
王小帅做扩胸运动，身体向画右弯曲，王小帅老婆扫地，屁股向画左，两人撞上；王小帅老婆转身说："不帮忙就别挡着"，王小帅画右出；她向前走两步，从画右肖大宝屁股底下拽出理发的围巾，画左出；肖大宝弹两下吉他，把吉他倒过来看；中景

这个部分是一个过渡单元，片子在这里节奏要加快，将王小帅老婆坐在沙发上和坐在台下看王小帅表演用一个跳接（闪前），将未来发生的事件提前放置过来，音乐起，节奏变快。

王小帅老婆坐在沙发上织毛衣，声音过渡"我们看他们表演吧"；中景	
王小帅老婆坐在演播厅的台下，上下晃牌子，上面写着支持筷子，掌声；中近景	
仰拍，王小帅左手扶帽子，向画右摆一个造型；右手向后摆动；中景	

立交桥空镜也是用来调节影片节奏用的，这个镜头正好接王小帅手向下挥的动作，是一种积极情绪的表现。

立交桥下行驶的列车向画左驶去；小全	
电视画面"大家好，我们是'踏西男孩'"，带着两人的前景关系；中景	

12.2 营造神秘感的变焦《深藏不露》

在本节开篇作者讲过，人物和摄影机如果是运动的，焦点需要相应变化（跟焦），被摄物体才能够保持清晰；**本例是个例外，人物运动，但焦点没有变化**，远景始终处于焦点外（模糊），人物走到焦点的位置（人物向镜头走来），由模糊变得清楚，营造出一种神秘感。

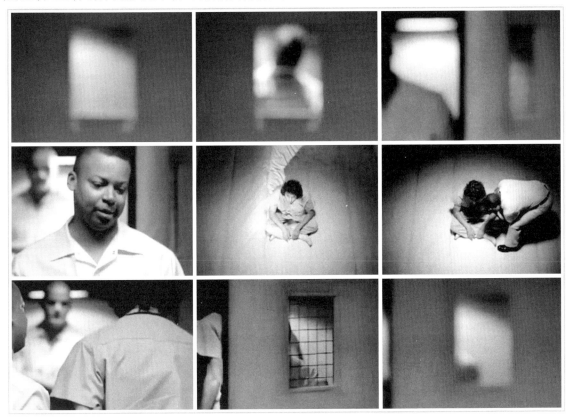

镜头1至镜头3，医护人员从门口的玻璃后面出现，门的位置处于焦点之外，所以是模糊的；人物走向镜头，站住；镜头4，医护人员站在焦点的位置，所以人物是清晰的。

1.	虚焦的门和门上的玻璃窗；中景
2.	一个人影（医护人员）从左侧的玻璃窗后面入画，他站住朝向镜头看了一眼，蓝色的光从他头顶闪过；中景

3.	他倾斜身体，用左手开门，走进来；中景
4.	他走到镜头前，站定，焦点变化；眼睛往下看，头倾向画右"站起来，医生想要见你"；中景

焦点的这种设计营造出了神秘感（观众看不清楚演员的脸），一个未知的空间，进来两个人，他们是谁？他们来做什么？

音乐起到了暗示作用：神秘、危险。

演员站定，观众看清楚了，进来的人是一名医护人员，他对着画外的人说话。封闭的空间，演员的着装，谈话的方式，**镜头的设计营造出一种"特殊"的医患关系（精神病）。**

镜头6，一名医护人员走过来扶起地板上的人，往外走，门口还站着一个光头的强壮男子。他们与主人公的关系此时成了看守和羁押的关系，他们走出焦点之外，门关上，虚焦，这个段落结束。

5.	俯拍，声音过渡，"站起来，医生想要见你"一个男人坐在地板上，地板和墙壁四周都是质地柔软的材质；他抬起头，蓝色的光从画右扫向画左；全景
6.	俯拍，一个黑影从画底左入画；走向他的右侧，蹲下，双手扶他的胳膊"来，我们走吧，萨姆"，用力将他提起；全景

医护人员进门与医护人员带着病人走出门，这两个镜头都是同一个机位拍摄的，演员入画，演员出画，门的位置始终在焦点之外，镜头9。

先把一个场景（入画与出画）的戏拍完，再改变摄影机的位置，完成该场景其他角度的拍摄，是比较快速的拍摄方法。

7.	医护人员画左"嗯"，发力，扶起病人，"不会有事的"；病人在中间，他在后面，远景另一名医护人员向前一步，接应；处于最后位置的医护人员转身将门关上
8.	
9.	

第13讲 固定机位

固定机位是拍摄中的常见机位，摄影机没有产生任何方向上的运动，对场景、人物……进行拍摄。本节将这个常用的知识点提出来，是因为固定机位常常被定义为"无趣"，拍摄过程中更喜欢让摄影机"动"起来，认为运动镜头比静止镜头好。

让摄影机没有理由地产生运动，其实才是"无趣"。

作者看学生拍摄的作业时，常常会遇见类似的情景：拍摄一段对话，前半段演员说话，后半段镜头就推了过去；这样的画面进入后期是没有办法用的，剪辑点组接不顺畅。

在本片例中，恰恰用到了画面效果的"不顺畅"，诠释了一段嘻哈式的"舞蹈"桥段；所以说镜头的运用是需要一个理由的，对这个理由进行解释的说辞就是：恰当。

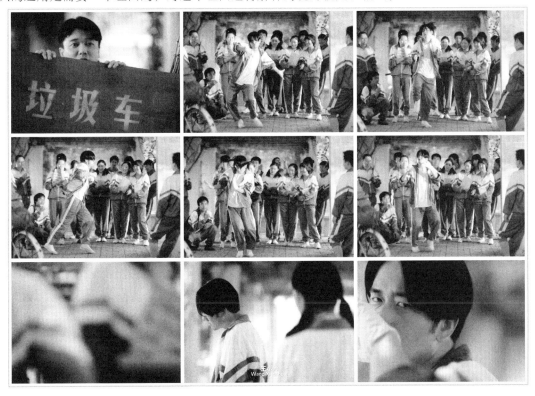

拍摄两人对话，拍摄多遍（正打、反打），如果拍摄的机位都是固定机位，镜头并没有产生运动，这样的视频素材在剪辑环节，相对鲜有问题；如果对话过程中某一次的拍摄，摄影机产生了运动，而与此对应的另一次拍摄（反打）却又保持固定，常规上来理解这样的画面剪辑点就不会流畅。

接下来我们看一下本片例中导演是如何运用固定机位进行拍摄的。在剪辑的配合下，将多个拍摄段落跳接在一起，起到压缩时间、增加喜剧效果的作用。

《老男孩》中的这个段落很有喜感，讲的是主人公的才艺（舞蹈）受到同学们的喜爱，关键是喜欢他的同学里面有他喜欢的"校花"；镜头1，另一位主人公此时正坐在垃圾车里，看到他的"情敌"被大家围观，自己有种挫败感，垂头丧气。

镜头2，在学校的小花园跳舞，固定机位拍摄；在同学们的围观中王小帅跳舞。

1.	肖大宝从垃圾车探头出来，手指抠着车板；中近景
2.	王小帅身体下沉，双手像蛇一样变化动作；全景 模仿杰克逊的舞步在跳舞
3.	王小帅原地快跑，左手向下伸做一个造型；全景

镜头2至镜头6，王小帅一只手戴着白色手套，变换不同的动作，跳接的剪辑手法让画面喜剧效果十足；他跳舞这段机位没有任何变化；开机后，演员就各种动作可以一镜到底（长镜头），也可以每组动作单独拍摄，**进入后期后将这些动作接在一起。**

4.	双手向画右，脚在原地跳；全景
5.	身体模仿波浪，双手在胸前摆，向画右跳；全景
6.	主人公右手向画左上方伸出，左脚往相反方向迈出，固定造型，跳舞的收尾动作；全景

镜头7至镜头9，王小帅跳舞的目的达成了，校花主动与他说话。

剪辑可以让时间压缩。导演选择用固定机位，起到强化喜剧效果的作用，**没有让镜头运动，使观众的注意力放在主人公夸张的肢体动作上面。**

7.	前景同学们散去，校花微笑着向镜头走来"王小帅"；中景
8.	王小帅回头翻白眼，用手擦鼻子；中景
9.	轻咬嘴唇怪声怪气说："你在叫我吗"（看起来特别欠打）；近景

跳完舞，主人公有跟校花见面的桥段；校花主动与王小帅说话，那么这段舞跳得就十分有意义；作者学生时代也是非要学一门乐器，为了能够引起姑娘们的注意，真是拼了，**所以说本片的导演也是个有生活、有故事的人。**

第 14 讲　手持拍摄

摄影师手持摄影机进行拍摄，常见于纪录片或者是运动类题材的影片。在故事片中，手持拍摄也常有运用；手持拍摄给人的直观画面感受是画面晃动，常常是单个镜头看不清拍摄的内容是什么，需要靠一组镜头来传达导演意图。

在《宵禁》这个片例中，主人公洗掉手上的血渍，**这个段落是用手持拍摄**；**表现角色生活混乱，是其精神状态的外化**，同时也起到提升影片的节奏的作用。

作者在拍摄《永远的十八岁》这部短片中，全片使用了手持拍摄。主要原因是：要在一天之内拍摄完成，速度第一。手持拍摄可以迅速解决时间短、任务重、大量转场的拍摄任务。

进行手持拍摄，画面中人物的焦点不容易把握，很容易出现人物虚焦（模糊）的现象。对于一个有经验的摄影师来说，他会在运动的过程中，调整好自己与被拍摄对象的距离，从而使运动中的人物始终在焦点之内。

本小节以两个片例来介绍手持拍摄的运用：
1．纪实风格的手持拍摄《宵禁》；
2．动感十足的跟拍《八岁》。

14.1　纪实风格的手持拍摄《宵禁》

在本片例中，主人公自杀前接到妹妹的电话，求他照顾一下他的侄女；主人公答应了，决定"等下"再死。他在洗手池清洗手上的血渍，自杀过程中主人公流了不少血。

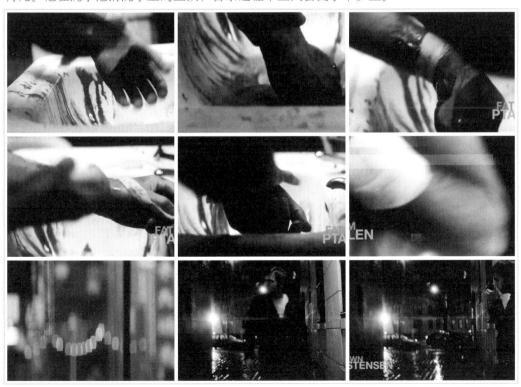

镜头 1 至镜头 3，清洗手上血渍的段落，是用手持拍摄完成。

虽然这个段落的节奏很快，但没有遗漏导演要向观众交代的重要信息：主人公在包扎伤口时，手臂上有吸毒的针眼。

1.	水池，主人公右手拿纸巾擦带血的左臂，池子里有血渍；特写
2.	用水冲洗，主人公右手拿画右的纱布，左手拆；特写
3.	主人公右手往手腕上缠纱布，双腕旋转；特写

看来主人公是一个问题青年，这样一个连自己都照顾不好的人，能否照顾好自己的侄女？这说明主人公的妹妹也是走投无路，才会求助自己吸毒的哥哥。

主人公快速地清理手上的血渍，包扎伤口，镜头 6 中主人公胳膊上有一个针眼很显眼；配合画面出字幕，手持拍摄的段落结束。

4.	左手往右手腕绑纱布；特写
5.	握住右腕，身体下俯，头枕在手腕上，镜头上摇至头；特写
6.	一半身体在画外，背心穿上，左臂向下拉衣角，左臂的针孔；特写

不同的叙事单元，导演选择了不同的画面运动效果（快速的画面与舒缓的画面相互配合会形成节奏感），手持拍摄属于快节奏的镜头，单个镜头时间间隔短，人物的动作快；镜头 7 至镜头 9，属慢节奏的镜头，单个镜头时间间隔长，人物的动作相对舒缓。

镜头 7 是摇镜头，从街道的玻璃橱窗摇到主人公，因为人物距离镜头的位置在不断地变化，焦点也在变化，才能保证主人公在画面中始终是清晰的。

镜头 9，主人公靠在墙边吸烟，配合剪辑跳接（加快节奏）；吸烟的过程太长，拍摄时从点烟到抽烟再到吸烟，整个过程都是要拍下来的；**这一条不能按照拍摄时长放在影片中，所以在动作点跳接，进行剪短处理。**

7.	街道，从画右的玻璃橱窗摇下，焦点变实，男人从纵深走来，头向画右看，警察鸣笛声，低下头，向镜头走来；中景；镜头节奏也很快，他走在了马路上，在路边吸烟
8.	地面潮湿，刚刚下过雨；主人公侧身面向画左，慢慢转身，右手从口袋中拿出一根烟放在嘴里，背向墙面；中景
9.	主人公把双手在嘴前，持打火机，点燃烟，手放下吸了一口，头向上抬看画左；中景

14.2 动感十足的跟拍《八岁》

手持拍摄适合片例中运动场面的拍摄，主人公带球奔跑，摄影机晃动，**镜头跟随主人公一同运动，动感十足。**

摄影机的运动是一种情绪的表达，角色情绪激动，节奏变快，摄影机的运动也要"奔放"；相反，角色情绪低落，节奏变慢，摄影机多使用固定机位拍摄，安静的画面，静静地让观众体会角色此时此刻的情感。

主人公（杰里森）和小伙伴两人手里拿着交通管制用的锥形塑料品、录音机和一些网绳，跑着冲向海边的沙滩，他们在沙滩上制作了一个简易的足球场，然后放欧文某场比赛的进球录音。

主人公模仿电视里球员带球过人、射门的动作；球进了，他在背景解说员的欢呼声中，跪在镜头前面，高兴地挥臂、攥拳、把球衣蒙在自己的头上。

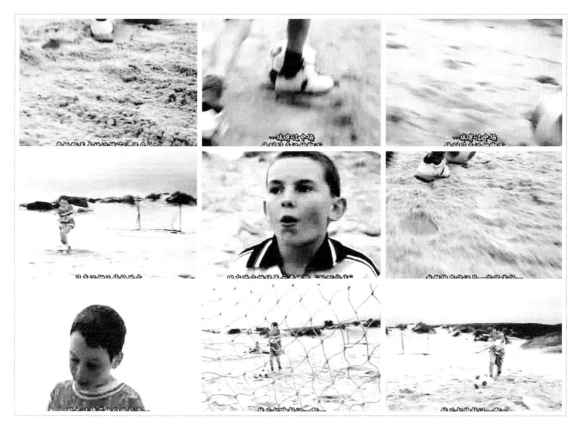

镜头1,手持拍摄,画面晃动,俯拍;镜头2,配合录音机嘈杂的声音,紧张感和画面的动感都出来了。

1.	跟拍,主人公带球往前跑,左脚用力把球踢出;特写 小伙伴坐在沙滩上,用杂物搭起的支撑架上,面向镜头,身体往画左一歪(兴奋的表达);他带球从画右入画,跑出画左;小伙伴,头转向画左,注视;全景
2.	"球穿过中场传到贝克·汉姆脚下"(重复录像带里的内容,再把它融入到主人公的生活中)
3.	球在沙滩上滚;特写 "贝克·汉姆又传给欧文"

镜头4,手持拍摄,主人公向镜头跑来,足球从画底入画,滚到他的脚下,他快速移动带球过人,从画右出画(全景至近景)。

镜头5,与主人公一同来的小伙伴成为他的观众,他看主人公带球的画面,也是手持拍摄,镜头微微晃动。

镜头6,跟拍,提升节奏感,录音里面的解说也进入激昂状态,画面和声音都在为进入一个小高潮做准备。

4.	主观镜头,"现在欧文继续展示他的蛇形步伐"(镜头成为对方球员,他要带球过人)
5.	小伙伴注视着画左,嘴张着,舌头顶着下唇;近景 "我想守门员现在一定很害怕"
6.	跟拍,主人公带球往前跑;特写

接下来的镜头是固定机位，镜头7，镜头仰拍，主人公原地跑。

镜头9，固定机位，主人公起脚射门。导演为了强调射门这个动作，不同景别的射门动作，重复播放了两遍。

7.	反打，低着头朝向镜头跑来，准备起脚射门切；近景 "欧文过掉了对方的后卫"
8.	前景球网，起脚射门，球冲向画右飞去，他朝向画左跑去；全景；"然后，起脚射门……啊……"
9.	慢镜，杰里森大步向前，起脚射门，冲向镜头，在画左仰头举右臂跃起，跪在沙滩上，大笑着，持续挥臂三次； "进得太漂亮了" "真是一个伟大的时刻" "这是一个了不起的天才小子" "我们正因为拥有他，才击败了强大的意大利" "欧文给我们英格兰带来了荣誉" "真是我们国家的财富 " 录音渐渐消失，他把球衣蒙在自己的头上；全景至近景

镜头9，做了变速处理，人物动作放慢（升格），固定机位；主人公跪在沙滩上，庆祝进球，镜头向上摇，给出人物面部表情。

第3部分

声音处理

第15讲　旁白

在影片中，旁白是辅助画面叙事出现的人物声音，它可以是片中演员自己的声音，也可以是经由后期配音"第三人"的声音。这些声音存在于画面之外，所以从字面上直观理解，**就是对故事的补充说明，是一种"额外的解释"**。

例如，介绍影片中人物的背景、角色过往的经历、事件的起因、历史环境……帮助观众更好地理解故事。

本小节将通过三个片例来介绍旁白的运用：

1. 老电影效果和旁白《缩水情人》；
2. 杂乱声音组成的旁白《深藏不露》；
3. "开玩笑"式的旁白《红领巾》。

15.1　老电影效果和旁白《缩水情人》

本片例中，人物没有对话，只有表情和肢体动作。导演配以字幕和旁白推进故事向前发展。

影片开始时，一个高大魁梧的男人，搂抱正在做实验的一位女士；从亲密的动作可以看出他们是恋人关系。女主人公研制出了一种减肥药，男人为了证明自己爱她，将药喝下，以试验减肥药的疗效。

喝下减肥药的男人,因为副作用身体变得越来越小,而女主人公对此却束手无策。导演用两人两组接吻镜头的叠画,作为对时间流逝、男人身体不断变小的示意。

> 两个人接吻;中近景
> 叠画,两人接吻,女人有了头饰,换了深色的衣服,男人变矮了,女人表情痛苦,向后退,两人分开,右手摸了一下右脸,哭着对他说话;中近景

第一组接吻镜头,两人很开心,"你为我试药,证明你很爱我";
第二组接吻镜头,女主人公的表情痛苦,自从试药后,爱人身体不断变矮小,不知道应该怎么办。
镜头1,黑屏,出字幕,以女主人公的口吻,向观众传达角色的想法。
镜头2、3,女主人公去找工作(解药),用画面中的人物动作匹配字幕的内容。
镜头3,旁白,进一步说明女主人公没能解决男朋友不断变矮的现实情况。

1.	"别担心,亲爱的" "我帮你找解药"
2.	女人亲他的嘴,低头,双手摸他的西装;再亲,左手摸他的脸,右手放在胸前,皱着眉对他说话,抬起手臂,放在额头前,低头,头来回摇,画右出;男人对她说话,仰着头看她离开;中近景
3.	女人在实验室里,走到画左的柜子前,蹲下,拉开柜门;站起身,拿桌面上的东西,坐在椅子上,趴在了实验台上哭泣;全景 "但是时间一天天过去,找不出解药"

镜头4,男主人公给爱人写下字条,旁白传达他喝了药之后,每天都在变小……
镜头5、6,字幕,男主人公要离开她,写情书,证明自己依然爱她。

旁白的解释,加快了影片的叙事节奏;将多个场景串联起来,直接用离开镜头传达男、女主人公分开的事实。

4.	男主人公趴在书桌上写信,皱着眉头,左手伸起,头靠上去,眼睛贴着手臂;中景
5.	写信,签名;特写
6.	写信;大特写 "我会永远爱你"

镜头7,提着箱子出门的男人,身高变得像一个小孩子。
旁白,说明男主人公离开了女主人公。
如果不加旁白,人物身形的变化很难让观众一下子就明白:原来这个小个子男人,是开篇那个身材魁梧的人;旁白实现了角色在影片中的一致性,解释了喝完减肥药之后,男主人公身体上的巨大变化。

7.	身材矮小的男人,左右手各提一个箱子,背向镜头,走出门口;全景
8.	反打,走出门口;全景
9.	一辆车停在路边,车头朝向画左,女人下台阶,走近汽车,后面跟着一个穿深色衣服的女人,站在台阶上看着;远景

画面和旁白的关系是相互佐证。
记得刚开始接触电影时,作者接触到关于旁白的一种解释:画面本身即使没有旁白,也要能让观众明白画面的含义。大家可以尝试一下,关上音响,只看画面,看能否理解导演的意图。

15.2 杂乱声音组成的旁白《深藏不露》

这个片例中,旁白的讲述者都是片中的角色。

镜头在不同的角色面前晃动,不同的角色出场;他们面无表情地向镜头走来,由很多人组成的旁白混在一起(这段旁白比较特殊,由很多个角色发音组成,导演想传达主人公脑子中存在多个自我),给人以混乱、嘈杂的感觉。

医护人员和病人走过长廊是一个长镜头,随着镜头运动,有多个角色要出场。

比较奇怪的问题是:刚刚医护人员只带一个人出来,随着镜头左右位移,此时却有这么多人走在队列中,向镜头走来。

如果此处我们用时间压缩来对该事件进行解释,也是可以说得通的;这些角色都是病人,医护人员按照刚才的形式将这些人叫出来;导演避免重复,所以以一个长镜头实现这些病人的出场。

这就是本片的独特之处,其实这些人都是同一个人;准确地说是主人公的不同自我,他们同时存在于主人公的脑海中,导演用这样的处理方式,给观众来了意料之外的惊喜。

镜头1至镜头3,两名医护人员,一名病人,三个人往前走;导演用一个摇镜头将三人关系,尤其是人员数量,清晰地呈现出来。

1.	灯光有节奏地闪烁,低角度拍摄,三个男人入画,向纵深走去
2.	镜头上摇,医护人员左右各一位,单手扶着病人的手臂,大步往前走;全景
3.	迎面走来一位穿西装的老者,右手拿着文档,画左出;远处蓝色的光突明突暗;全景

镜头 4 至镜头 6，长镜头，还是三个人；队列旁边的小姑娘出场；不同的声音出现（是为了揭示出主人公的人格分裂），**旁白作为铺垫人物性格塑造的一个因素，在这个片例中变得尤为重要，视觉元素与声音元素运用得恰到好处。**

4.	反打，三个人朝向镜头走来，很多种人声混在一起
5.	他们时而在黑暗中，时而处于屋顶的灯光照射下
6.	镜头摇向画左，一个五岁的小姑娘走在队伍中间（镜头摇的时候是光没有照在人身上的时候，等光亮时，人物出现）；"那是我的名字……" "就像事物的死亡"

镜头 7 至镜头 9，一个肥胖的中年人、一个年轻的小伙子、一个短发的年轻姑娘陆续出场。

7.	他们走在黑暗中，镜头摇向画右，一个肥胖的中年人走在队伍中间"你不能叫出他到底是谁……"，背景很嘈杂……"这是一个游戏"
8.	镜头再向左摇，一个年轻的小伙子，眼睛瞪着向前方走在队伍中；"我的名字不为人知"
9.	再向右摇，一个短发的年轻姑娘走在队伍中； "这个案例得用特殊的途径分析……"

　　导演还在旁白里加入了其他信息，例如主人公的名字（主人公名字会在后面的片子里被反复提及），因为主人公根本说不出自己的名字；"这个案例要用特殊的途径分析……"
　　导演始终强调案例的特殊性，案例结合医护人员，结合主人公人格分裂，主人公是个精神病患者，他作为一个特殊的案例存在；这一点是故事的基础，也是推动故事发展的主要原因。

15.3 "开玩笑"式的旁白《红领巾》

　　了解这个片例的旁白，会感觉导演特别会"扯淡"。
　　本片主人公张小明，上课看漫画书，被老师没收了红领巾；后来从校外买了红领巾，被老师发现后，又在课堂上与老师顶嘴。
　　老师罚他到操场上站着，几个坏小子想拉他"入伙"，他没有答应，并与他们有了身体上的接触，因为坏小子人多，所以张小明就爬上了旗杆，结果摔了下来。同学和老师跑下楼救助。
　　旁白，学校广播，重述事件经过，用"特别"的说法，颠覆了整个事件的"性质"。
　　张小明上课期间出现在操场上，不是因为与老师顶嘴被赶出教室，而是因为：担心风太大，国旗会掉下来摔坏，所以勇敢地爬上旗杆，保护国旗，结果不慎摔下……
　　镜头 1 至镜头 3，张小明摔下，老师、同学们跑下楼去救助。

1.	音乐渐弱，张小明从旗杆上掉落，画底出画；小全
2.	老师向画右的教室门口跑去；小全
3.	操场上同学们从画右的门口跑出来，心脏跳出声；大远景

　　镜头 4，主观镜头，旁白，对事件开始播报，以校方的立场开始还原事件的"经过"；镜头 5，老师训斥张小明的画面，与旁白播报的内容完全相反，**导演以对比的手法进行反讽。**

4.	手持拍摄，晃动的地面，远处小明在地上躺着；全景 "下面播放一则消息"镜头推至小明的中景，三人胳膊入画，从前面、画左、画右入，画右是老师抱起小明； "昨日下午五点整" "我校四年二班" "张小明同学" "在操场发生意外" 小明脸上，右眼角，鲜血；中近景
5.	小明背向镜头，老师面对着他，头因为手连续使劲向画右指而来回晃动；中景 "张小明同学" "因为担心风太大"
6.	"国旗会掉下来" 仰拍，老师面向画底，边叫边摇晃画外音的小明；近景

镜头9，张小明头突然一倾，彩色画面转黑白，导演用旁白"但是院方表示他们已经尽力了"创建了一个悬念（生死未卜）。

7.	"所以勇敢地爬上旗杆" "保护国旗" 小明眼睛闭着，眼角有血渍；近景
8.	声音过渡，"结果不慎摔下"四名学生左右跑，画顶画底，两人从画顶出； 小明躺在旗杆下，国旗盖在身上；全景

9.	仰拍，老师面向镜头，慢镜，旗杆画左；近景 "虽然在场老师第一时间" 小明眼睛微张，慢镜，伸出右手，手上沾满了鲜血，拎起国旗一角，松手； "赶快将他带到医院抢救"眼睛闭上，手下沉；中近景

黑屏，旁白像宣布死亡讯息一般；**突然话锋一转，将整个情绪颠覆，故事的戏剧感突现。**

黑屏；
"我们怀着万分悲痛的心情" "向大家宣布" "张小明同学" "在接下来的一周" "可能无法来上课了" （把原本一件事故处理成喜剧事件）

原来旁白还可以改变故事的走向。

在视听语言中，声音是不可忽视的要素，再次得到体现。很多导演并不注重声音的创作，本节中的这些片例，向我们提供了关于声音运用更大的发挥空间。

《红领巾》中的旁白是以学校广播的形式出现的，用画外音交代故事的发展……为了配合声音的效果，导演用黑屏来作为视觉上的呼应。

黑、灰与庄重的口吻都预示着死亡，旁白的声音像宣布死讯，画面的黑色也预示着不好的事情将要发生。

视觉和声音共同发力，让观众的心理预期走向错觉，然后再次反转。

第16讲　自述

　　自述是剧中人物（主人公）向大家讲述自己的故事，或者是表述此刻自己的心情，或者是重述某个事件的经过……像是一个人的自言自语。

　　将自述与旁白进行对比，大家会发现：**自述者会出现在镜头中，所说的话和口型相对应**；而旁白讲述者则不会。

　　本小节通过三个片例来介绍自述的具体运用：

　　1. 主人公自我介绍《八岁》；
　　2. 剧中人物的自述《衣柜迷藏》；
　　3. 采访形式的自述《贫穷的吸血鬼》。

16.1　主人公自我介绍《八岁》

　　本片中主人公多次以自述的方式向观众阐述：自己喜欢踢足球；谈到自己的妈妈；和小伙伴的关系；想念父亲……

　　影片最终也在自述中走向结尾："就是这样，拜拜"。

　　自述使影片像一个人童年时光的回忆。本片用生活中的平凡小事，讲述孩子失去父亲的感伤；整部片子真实、质朴，让人感叹。

　　开篇，主人公以踢足球的方式出场。

　　自述：自己最喜欢的事情就是踢足球，然后对着天空大喊，喊出自己的名字，镜头1至镜头3。

1.	海边，岸上杂草，镜头向右摇到一个足球，小男孩入画，一双手把足球移到画面中心，地面不稳左右把转了一下，双手轻拍两下，左脚上前一步，右脚踢球； "我最喜欢的就是踢足球"
2.	俯拍，足球被踢起，向上出画；全景
3.	男孩的两脚，白色球鞋，灰色球袜；近景 "我叫杰里森"

　　足球是片中的一个重要道具，主人公围绕着足球展开生活。可以说足球是他生活的全部，是他的梦想，是有着特别意义的事物。

　　镜头4至镜头6，足球落地，他又重复前面的话喊了两遍，出片名。

4.	前景是草，男孩身穿红色足球衣，仰头对着画右大喊； "今年8岁" 出片名，足球从画右入画，落地，弹向画左，他又重复前面的话喊了一遍； 全景
5.	他又重复前面的话喊了一遍；近景
6.	空镜，沙滩，镜头快推；近景

　　主人公的表现有点儿歇斯底里（孩子压抑），尤其是他对天空大喊（他需要释放自己的压抑），影片结束时对孩子的压抑实现了点题，父亲是个飞行员，他已经不在了……

主人公（杰里森）在海边玩游戏，他的游戏非常特别（他自己编排的故事）。

从远古时代到现代文明不断演变的过程，借主人公之口被描述出来；他身上披着塑料布，拉着渔网往前跑；手里拿着塑料的船桨边跑边划；最后他抱着足球冲到山坡上气喘吁吁地望着大海。

片子中用来连接各个段落的主要方式就是主人公的自述，见镜头 7 至镜头 9。

7.	他身上披着塑料布，拉着渔网往画左跑；全景 "捕鱼"
8.	从画右跑入画，冲向画左的坡，两边是草； "让我们回到石器时代"
9.	背向镜头，往坡上爬，身上披着塑料布，手里拿着塑料的船桨；中近景 "回到那些古老的洞穴"

孩提时代喜欢编故事，喜欢玩角色扮演的游戏，身穿着不知道从哪里找来的各种物件，并将它们当成自己世界中的宝贝，然后浸沉其中，与之为伴。

童年没有玩伴时，就自己跟自己玩耍……很伤感的一个故事，值得反复看。

16.2 剧中人物的自述《衣柜迷藏》

本例中的人物自述是在对话过程中产生的。

主人公去看心理医生，医生提问，他回答问题；以自述的方式（匹配相应的画面），传达主人公失踪同学的相关信息。

	女心理医生微笑，看着画外，眉毛上扬"我会问你些问题"，点头微笑"我希望你能尽可能诚实地回答我"；说完侧身向画左旋转 "好吗"；中近景

主人公做了一系列反常的行为（晚上睡在衣柜里、解开腰带对着课桌撒尿、把牛奶盒子用笔插穿让牛奶流出来），妈妈带他去看心理医生。

> 小男孩坐在比自己身体宽大的椅子上，短裤，抿嘴"好"；"关于托尼，你最想念他什么"，他头微抬"他是我最好的朋友"，拇指接触"我们以前做什么都在一起"；眼睛向下看"我们都喜欢唱歌"，抬起头"他是学校唱诗班的独唱"；小全

在主人公与心理医生的对话中，有一段对自己状态的叙述。

心理医生先问他和托尼的关系时，**主人公自述**（主人公与托尼的亲密关系）：我们是好朋友，经常借宿到对方家里；去年我跟他们家一起去迪士尼，今年换成他跟我们家。他们经常抢下铺，但主人公总是抢不过他的同学。

> 叠画，手拿下来"他家人在我四年级时带我去迪士尼乐园"，看地板，"五年级后"头微抬"换成他跟着我家人去迪士尼乐园"，低头"奥兰多那个"；近景

从主人公的口中，观众逐步了解这位失踪的同学的信息，两个家庭往来密切，经常带着孩子们一起去玩。

> 叠画，直视镜头"没错，我们经常借宿对方家"，眉毛上扬"主要是在我家，因为……"；头向画右倾"我家是双层床，他家是单层"，吸气"我们经常抢着睡上铺"双肩微抬；眼睛向画左"结果睡下面的总是我"，看地板；近景

主人公自述自己与继父的关系，在主人公自述的过程中，切至与此对应的画面，见镜头1至镜头3。

1.	女心理医生微笑着低头看，声音过渡"有一次托尼留下来过夜"；近景
2.	小男孩"有一次托尼留下来过夜"，头微晃，"第二天早晨他叫醒我"；眉毛上扬"让我透过我父母的房门缝往里看"；近景
3.	两人的头顶，对面的门开着，父亲裸露上身做仰卧起坐"我的继父光着身子"，停顿片刻"在做仰卧起坐"；中景 小男孩眼睛从画左看画外"托尼觉得这很好笑"，看下，嘴合上；中景

他看到继父的裸体后想入非非（有一次托尼叫主人公看继父做仰卧起坐，从那之后主人公就经常想起继父不穿衣服的样子）。

主人公的人物设定之一是诚实，值得信任；从心理医生与主人公的对话中可以看到这一点，见镜头4至镜头6。这个人物设定在后面的段落里是要被推翻的，观众对人物的认识，随着剧情的发展不断产生变化。

4.	"你觉得这好笑吗" 女心理医生看着画外；近景
5.	小男孩耸肩"我想是吧"；小全
6.	音乐起，小男孩坐在沙发上嘴里咀嚼，左手拿爆米花放到嘴里"问题是"；眼睛转向画右"不停想象他不穿衣服的样子"，手和嘴都停止动作；中景

看到主人公恳诚地面对自己的内心，**导演成功地将主人公从他同学失踪的事件中剥离出来**。看片的时候，让观众一直在思考谁是幕后的凶手，脑海中会不断地提出问题（同学失踪肯定与主人公无关），然后再由观众自己再推翻它。

主人公在这个段落里的自述，实现他人物性格的塑造，同时传递了失踪同学的信息；介绍主人公与家庭成员之间的关系，见镜头 7 至镜头 9。

7.	父亲右手搭在母亲的肩上，母亲怀里抱着玻璃器皿，右手去拿爆米花，转头向画左，微笑；父亲嘴里轻轻嚼着；小全
8.	小男孩转回头"我把这个告诉托尼，他说我很怪"；手上拿着一粒没吃的爆米花，慢慢放下；中景
9.	父亲裸体，俯身面向画左的冰箱，拿出牛奶，打开盖，送到嘴里喝；小全

16.3 采访形式的自述《贫穷的吸血鬼》

本片的结构很有趣，有两个摄制组在进行拍摄，导演用色彩对两个组的拍摄内容进行区分。本片的结构类似纪录片，但实际上还是一个故事片，它在讲述一个拍摄纪录片剧组的故事。

很多纪录片都有采访单元，事件的相关人员接受主持人的采访，讲述事件的经过和自己的感受。

本片接受采访的对象是摄制组，他们进行的拍摄就是采访时要讲述的内容。采访单元起到了解释摄制组拍摄目的、意义、行为和动机的作用，直接推进故事往前发展……因为是当事人自己讲述，所以作者将它归类为自述知识点。

彩色画面是摄制组拍摄的画面，黑白画面是另一台摄影机拍摄他们的拍摄过程。片子的节奏很快，几个空间来回穿插。

打板，开机，镜头 1；马上再找到下一个拍摄对象，镜头 2；赶往下一个场景的途中，接受采访，解释（主人公自己讲述）拍摄的目的，镜头 3。

1.	彩色，反打，小姑娘坐在地上；全景
2.	拍摄完，打板的人抓住摄像师的胳膊，往画右走；中景
3.	侧拍，开车的人回答关于拍摄这部片子的相关问题；近景

主人公选择从街上抓拍；画面里传来导演的指责声（导演调度摄影师），未经被拍摄者同意，对方显然不配合，导演嫌摄影师移动的速度慢了，镜头4至镜头6。

4.	捡垃圾的老人过马路，右摇，两人在画右拍摄；近景
5.	捡垃圾的老人过马路挥手不让他们拍，让他们走开；中景
6.	捡垃圾的老人往画面近处走，挥手不让拍，两人平行着跟拍；小全

本片的结构性相对清晰，摄制组外景拍摄，然后在汽车里接受采访；外景拍摄是一个空间；在汽车里接受采访是另一个空间，镜头7；在影片结尾处的采访是第三个空间（故事揭秘环节）。

这种影片结构都需要前期导演构思设计。

7.	两人坐在汽车后座上，从车窗向外拍；边拍边交流，摇到司机，再摇回后座上拍摄的两人；中近景
8.	两人在街道上走，看到画右坐着一个老者乞丐，马上开机拍摄，老者挥手不让拍，转身从地上站起来，拿棍子冲他们过来；全景
9.	彩色，老者拿棍子冲他们过来；全景
	摄影师拍摄，传来另一人的声音，"可以了"；中景

第17讲 声音前置／后置

结合剪辑介绍声音前置这个知识点更为直观。

在时间线上的镜头序列间，**常需要将下一个镜头的声音，提前到上一个镜头中出现**。拍摄的视频和声音在剪辑软件中是分离（两个轨道）的，通常情况下是上下两条轨道。

选择需要前置的某个镜头声音轨道，将与该声音对应的视频轨道中的视频剪切掉，这样就实现了后续镜头音频长而视频画面短的效果；视频画面短的部分即是前一镜头中预留给音频出现的位置，然后将后面的镜头（音频、视频）向前移动，与前面的镜头接在一起，即可以实现声音前置的效果。

具体的操作方法是多样的，上述介绍的步骤只是其一。

在简单了解了实现声音前置的操作方法之后，接下来作者将通过两个片例介绍声音前置的具体运用：

1. 声音前置／后置《衣柜迷藏》；
2. 具有唤醒功能的声效《衣柜迷藏》。

17.1 声音前置／后置《衣柜迷藏》

声音前置几乎会出现在每部影片中。多数情况下，它起到加快叙事节奏、加强信息传达的作用。

本片例中，在同一个镜头中，既有声音前置又有声音后置，具有代表性；而且声音前置的运用巧妙，情节点的衔接有创造性（蒙太奇）。

主人公的同学失踪后，主人公本人经历了几起离奇的事件。失踪同学以画外音的形式与主人公互动。

影片一直引领着观众，以主人公不是"嫌疑人"的方向，去探索失踪事件的真相，直至电视里播放警方找到主人公失踪同学的尸体，主人公的反应才让观众将事件的真相与主人公联系在一起。

主人公洗手时，电视机的声音延续到洗手的特写镜头中。

我们通过这个片例，看一下镜头组接的情景与声音前置／后置的效果。

> 音乐，重音转场；电视里新闻"震惊消息"（文字左右移过），主持人在画右"12岁男孩托尼的尸体"，失踪孩子照片画左；"下午稍晚时候，在穿过小学的峡谷后树林被发现"
>
> 主人公（小男孩）面向镜头，看着画外"警方目前没有透露死因"，身穿吊带式的牛仔衣服"尸体解剖预计将在下周"；近景

电视播放新闻：警方找到托尼的尸体。

主人公得知这个消息之后，手举着融化的冰淇淋，有液体顺着手流了下来，主人公一动不动（震惊，时间流逝）。

> 主人公右手举着的冰淇淋融化，有液体顺着手流了下来，主人公一动不动；"她的母亲还未就此表态"

他的这种震惊的反应和表现让人怀疑，导演想要告诉观众的是：主人公是知道真相的或者是他刻意隐瞒了什么。

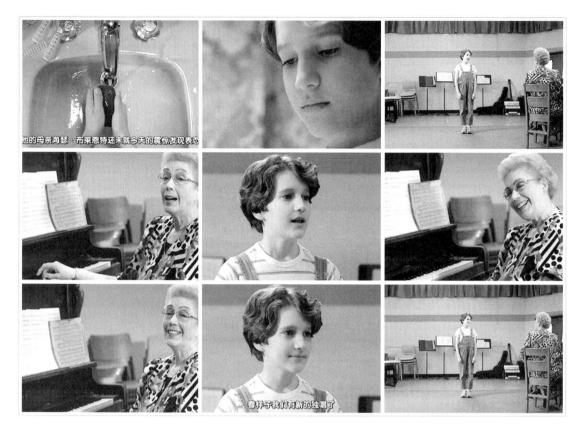

镜头 1，主人公洗手是一个长镜头，他洗了很长时间，前面镜头中电视台播放新闻的声音后置在这个镜头中，"她的母亲还未就此（发现托尼的尸体）表态"；主人公停止洗手，手拿着香皂，歌声入画，后镜中学校的钢琴老师唱歌的声音，前置到这个镜头，镜头 2、3。

洗手的长镜头和手拿着冰淇淋都有着特别意义：杀人凶手，手上沾满了鲜血，他要通过洗手使自己变得"干净"。主人公在看电视时为什么要手拿冰淇淋？他什么也不拿行不行，当然这是可以的，情节也都是可以接上的。

冰淇淋融化的液体是对血液的一种关联，所以这里的画面与声音的运用具有了全新的含义，这是蒙太奇的一种形式。

1.	水龙头流水，深色的香皂擦拭右手，在手中旋转；将香皂放在画右，双手搓；传来唱歌的声音，右手握住左手停止动作；特写
2.	小男孩面向画左低头，片刻，嘴角上扬，微笑；近景
3.	钢琴声，老师画右，他站在画中"啦啦啦……"；全景

洗手镜头后面接主人公的特写，后镜的声音再次前置。主人公意味深长的微笑……如果他是杀人凶手，他的内心是非常强大的。

镜头 4，老师按下钢琴键，发出的声音作为剪辑点，镜头的衔接在声音的作用下会变得流畅。

4.	老师按键，身体缓缓向前；中近景
5.	他面向画右"啦啦啦……"；中近景
6.	老师身体向前，双手在胸前击掌"看样子，我们有新的独唱了"，手放下，老师微笑；中近景

镜头 7，音乐老师与主人公谈话的内容还是托尼。

这个失踪的角色一直被其他角色提起。失踪同学这个人物形象，在影片的结尾将以倒叙的形式出现。

7.	小男孩面向画右微笑"托尼会为你骄傲"；中近景
8.	老师头向前倾"你知道歌词吧"；中近景
9.	小男孩微笑着点头"嗯"，老师转身面向钢琴，手放在琴键上；全景

17.2 具有唤醒功能的声效《衣柜迷藏》

前面的片例介绍了声音前置／后置的效果。

影片中的声音除了对白、音乐之外，也包括声效和音效，它们是视听语言重要的一部分；还是以《衣柜迷藏》为例，在接下来的片例中声效的运用值得借鉴，声效前置并且与前镜的画面创造了新意义（蒙太奇）。

主人公被心理医生催眠，画面重新回到托尼失踪那一天；主人公的记忆以倒放的形式展现在观众的面前。心理医生不时地问他看到了什么，主人公有选择性地回答心理医生的问题。

失踪的同学在主人公的记忆中出现了，观众也逐渐看到了事件发生的真相：

- 主人公在森林里挖坑。
- 他托着一个睡袋。
- 他把睡袋从楼上拖下来。
- 他在房间中展开睡袋。

画面始终倒放，直至托尼坐起来，转头看镜头；心理医生唤醒（打响指）了主人公。

镜头1、2，托尼看镜头，这是一个主观镜头。演员直视镜头就是与观众进行视觉上的交流。

托尼作为一个失踪的受害者，这个回头有着特别意义（好像在说我死了，你们知道答案的），在镜头2中，心理医生打响指的声效入画。

声效提醒观众：这是一段记忆，是主人公的回忆段落。因此，打响指的音效具有提示功能。

1.	托尼慢慢转过头；中近景
2.	一个响指的声音，连续响指；中近景
3.	心理医生冲镜头用手指打一个声音，是为了唤醒小男孩；近景

打响指的音效都是经由后期配音的，拍摄现场收音不会有这么大的音量，同时女性的心理医生角色，也可能很难把响指打响。

简单点理解音效/声效，即它们是被放大了的提示音，**是为加强观众对剧中人物细微动作的注意**。

镜头4，心理医生表情凝重，显然她没有问出自己想要的答案，因为对于关键性的回忆段落主人公却说"什么都没有看到"，否定了观众所看到的真相，这意味着主人公在撒谎，镜头5至镜头7。

可以明确地讲，观众看到这里，会明白失踪男生托尼的死跟主人公有直接的关系，或者凶手就是主人公。

4.	焦点变化，脸部清楚，医生头倾向画右，看着他；近景
5.	小男孩眯着眼睛，连续眨眼；近景
6.	"你回忆起来什么了吗，亚伦"小男孩摇头；近景
7.	看着画右回答"没有"，渐黑；近景

故事发展到这里，真相已经初现端倪，但事件在心理医生这里没有得到一个解决，意味着最终的悬念被导演推迟至下一个叙事单元。

镜头8、9，叠画，转场，主人公背向镜头走。

8.	小男孩背向镜头，向卧室走去；中近景
9.	镜头微微上摇；中近景

影片没有交代心理医生与主人公家长交流的场面，但家长还是根据主人公睡在衣柜里的情况做了应对。

下面的拍摄场景转到了主人公的家里，这里用了一个长镜头交代主人公对家长应对措施的反应。

小男孩背向镜头，向卧室走去；转向画右，开门声；片刻，他转身出来，走到父母的房间，用右手推门；中近景

主人公走近父母的卧室，却没有敲门，说明他此时的情绪，他对父母的做法非常不满意；影片开始也有一段他走近父母卧室的桥段，他和同学玩捉迷藏游戏时，推开过这扇门，对着房间里说：父母的房间是不可以进的。

门虚掩着，推开门，他上前一步，看着画外；中近景
父亲画左看着电视，母亲低头看书，抬头看画外；他的进屋，父亲没有任何反应，母亲手里的书立在被子上，微笑；中景

主人公的继父对他推开门并没有任何回应，他们之间的关系很紧张，因为继父想关心他，但主人公的一句"你又不是我亲爸爸"打击了继父的信心。

导演并没有直接给衣柜不在主人公卧室的镜头，而是通过人物的走位（调度）来说明这一点：主人公走进自己的卧室，然后再走出来，直接推门进了父母的卧室，去问话。

这段人物调度的潜文本是：人物发现什么事情，然后去询问，而不是直接去询问。**情节点或者桥段在设计时需要绕一点"弯子"，直截了当的情节是没有看点的。**

直截了当谁都会，如果都以直截了当来表现，那么还要导演做什么。

小男孩没有表情"我的衣柜去哪儿了"；中近景
父母看着他，母亲"在仓库"头向画右倾；父亲"在橱柜里睡觉不正常"，音乐起；中景

主人公卧室的衣柜被放到了仓库，父母希望孩子能够睡在床上。

小男孩一动不动地看着；中近景
父亲转过头看电视，母亲看着他，停顿片刻点头"要知道，你有张很好的床"，音乐渐强，音量、嘈杂声突然变强；中景

音乐渐强，音量、嘈杂声突然变强；一个重音转场。

主人公在仓库，面向镜头，面向衣柜。

导演再一次成功将悬念引入下一个叙事单元。**正是一个个的情节点不断积累，让高潮在爆发时、真相揭晓时，变得更有力量。**

第4部分

后期技巧

第18讲 转场

转场是在拍摄现场转到下一场景(场地),与组里其他成员进行沟通的常用词语。在影片的后期制作中,转场并不仅限于场景的变化,还有描述镜头组接方式的意思。

镜头组接并不是简单的戏与戏、场景与场景的组接,**转场的巧妙运用常会为影片创造惊喜**。本小节通过三个片例,来介绍转场在后期制作中的具体应用:

1. 镜头摇转场《指尖上的梦想》;
2. 镜头推拉转场《衣柜迷藏》;
3. 开门、关门转场《衣柜迷藏》。

18.1 镜头摇转场《指尖上的梦想》

在本片例中主人公上课走神,没有听老师讲课,转头看窗外,进入自己的想象世界。用镜头摇进行转场,是作者在拍摄现场的想法,共设计了两次镜头左摇转场的设想:第一次左摇出镜;第二次左摇入镜。

进入到剪辑环节后,转场的效果如设想中的一样,验证了拍摄机场的新想法。

在《指尖上的梦想》这部片子中,上课是现实时空,通过转场进入主人公的想象空间(回忆),再通过转场回到课堂上。

在主人公的眼里，原本的现实时空与回忆交织在一起，创建了新的想象空间（主人公上语文课，转回头发现语文老师给大家上的是音乐课）；**转场将两个场景连接在一起，实现了现实时空与想象时空的连接。**

假设我们没有设计转场方式，镜头与镜头直接组接，也是没有问题的。巧妙的转场设计可以让镜头转换的过程更为自然、流畅，并且充满创造性。

镜头1、2，这节课是语文课，黑板上有一首诗《九月九日忆山东兄弟》：独在异乡为异客，每逢佳节倍思亲，遥知兄弟登高处，遍插茱萸少一人。老师带大家念诗。

1.	小姑娘（小雪）坐在画左的第一排，全班跟着老师念诗；全景
2.	老师指着黑板上的字，带着大家念；中景
3.	小雪面向镜头看着老师；中景

镜头3，主人公是二年级的学生，选择的拍摄场地是三年级；将靠窗户边上第一个座位的学生调到后排，让主人公坐在第一个座位上。从这个位置拍摄全景、中景、特写，**景别上调度十分便利，构图、打光也好看。**

4.	老师在黑板上的田字格内写字；中景
5.	镜头从班里的同学摇到小雪，大家伸出小手跟着老师学汉字的笔画；中景
6.	老师在田字格上开始写第二个字；近景

《九月九日忆山东兄弟》是三年级语文课本上的一首诗，这首诗使主人公"触景生情"想念自己的亲人（妈妈），所以在这节课上主人公走了神，进入自己的想象世界。

在拍摄现场，跟老师沟通后，对她整个上课的过程都进行了简化；排练的过程中有些环节过长就直接跳过了，要保证叙事单元尽可能地精简。

老师面向黑板写字，这是主人公开始走神的一个契机；因为思念，所以主人公有点儿"讨厌"这节语文课，想逃避又无处可逃，主人公转头看向窗外。

主人公想起了上学路上的那间音乐教室，回忆起里面传来的琴声，想象自己能够学习弹钢琴；想到了妈妈，想像别人家的孩子一样，由妈妈领着去上学。

7.	小雪趴在书桌上，并没有写字；近景
8.	小雪把头转向画左，此时旁边的同学入画；近景
9.	回忆，主人公来到一间音乐教室，趴在门口往里看；近景

因为接下来我们还要从主人公的想象世界回来，回到课堂上，所以根据场景，设计了转场回来的方式：从窗户外，镜头左摇至课堂的黑板上，再回到课堂的场景，而此时，语文教师正在给大家上"音乐"课。

转场回来后的画面，还是在主人公的想象世界中……

现场拍摄时全班小朋友特别配合，跟着老师一笔一画地写汉字，也会有同学转头看镜头；在片场需要不断地提醒小朋友们，不要往摄影师的方向看。

拍摄小朋友的戏是很有趣的一种体验，试过之后，才会知道其中的乐趣。

18.2 镜头推拉转场《衣柜迷藏》

在这个片例中，导演以两个场景相近的"部分"实现转场。

在不同的场景中，能够实现转场效果的可以是外形相近的物体，也可以是不同角色身体上的相

同部位。在本例中通过两人的嘴型进行转场。

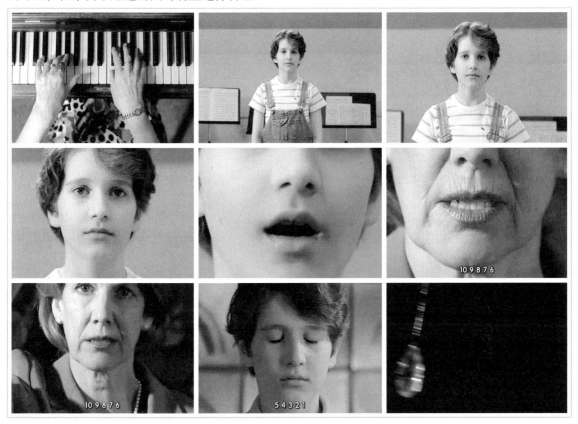

推镜头、拉镜头是一组正反方向的运动镜头；在场景1中，老师弹钢琴，主人公面向镜头唱歌，镜头缓缓推向他，直至推近到他的嘴部特写；在场景2中，心理医生准备对主人公实施催眠，镜头从心理医生的嘴部特写缓缓拉远，由特写拉至近景，心理医生拿吊坠晃动，镜头1至镜头9。

1.	俯拍，老师双手弹钢琴；特写
2.	镜头推，小男孩转头面向镜头；中景
3.	音乐，长镜头，推至小男孩的嘴部；中近景

镜头4，声音前置；镜头5转场，心理医生倒数十个数。

不知道大家是否还记得：影片开始时主人公也是倒数十个数，然后开始捉迷藏的游戏。这些情节点具有相似性，也具有关联属性，是经过深思熟虑的设计，才会出现在影片中。

如果在拍摄现场没有以这样的方式去拍摄，那么在影片后期剪辑的时候，就实现不了这样的转场效果（当然剪辑也是个再创作的过程，常会有一些创造性的镜头组接方式被"发掘出来"，并不仅仅局限于本小节所讲解的转场这个知识点）。

4.	主人公准备唱歌；近景
5.	主人公张嘴唱歌；特写
6.	声音过渡，"10 9 8 7 6 5"，心理医生的嘴部，镜头拉出；特写

镜头6，转场完成。

嘴是唱歌发声的主要器官，也是心理医生寻找真相的途径。转场既可以让场景间的组接变得流畅，也可以起到强调、强化主题的作用。

7.	心理医生看着镜头，右手举着一个吊坠，吊坠在左右运动；中近景
8.	"5 4 3 2 1"前景，吊坠左右运动，小男孩慢慢闭上眼睛，镜头推进，渐黑；特写
9.	黑屏，吊坠划向画右，音效"呼"；"好，亚伦"小男孩；特写

　　影片中很多类似的细节，都是经过精心设计的；但对于观众来说，可能无法察觉到它的价值；如果让观众就影片的这些细节去说点什么，可能又说不出来，但是片子因此而变得精致、好看，这是观众一定能够感觉到的。

　　正是这些细节的呈现，发挥了视听语言的最大"声响"，向观众讲述了一个个动听的故事。

18.3　开门、关门转场《衣柜迷藏》

　　再以《衣柜迷藏》为例，导演用衣柜的门作为转场"工具"：主人公在杂物间拉开衣柜的门，坐了进去，将衣柜的门关闭，此时是现实时空；当衣柜的门再打开时，主人公已经回到了过去时空，衣柜里坐着主人公和他的同学托尼，两人从衣柜里出来。

　　主人公拉开衣柜的门的时间是傍晚时分，衣柜门再打开时是下午时分；**门的开合连接了个两个场景、两个时空、两个事件**；场景连接的过程流畅，时间跨度大，但一点儿都不生硬。

　　门再开时，时空转变，角色的着装变化，而且观众都看懂了。

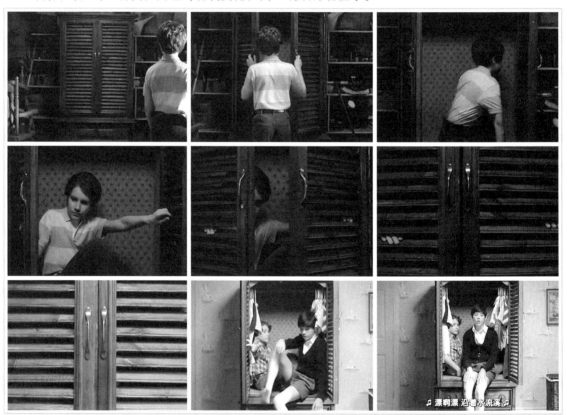

　　在这个片例中，拉开衣柜门后即将为观众呈现故事的真相：主人公与他失踪的同学，在出事的那天下午，他们究竟经历了什么？主人公对于同学的死，他有何所作所为？

　　镜头1至镜头3，从主人公站在衣柜前，到他拉开衣柜的门用了一个长镜头；主人公的站位与衣柜门的位置，需要几步远的距离，他要拉开衣柜必须要向前走，这样可以为推镜头留出空间，有

了位移上的空间，才能为运动镜头留出时间。

1.	诡异的音乐，强烈；小男孩在杂物间，站在画右，右手放在乒乓球台上；背向镜头，看着衣柜；中景
2.	小男孩慢步向衣柜走去，拉开衣柜门，左膝在前，转身坐在衣柜间里；中景
3.	小男孩双手抓着木板间隔，从里面把门关上；中近景

长镜头起到舒缓影片节奏的作用，在这里与诡异的音乐一起运用，起到了揭示作用（提醒观众接下来有重要的信息要揭示）。

镜头4至镜头6，主人公进入衣柜中，关上衣柜的门，为转场做准备。

4.	音乐结束；特写
5.	晚上的衣柜门光影效果；特写
6.	渐现，白天的衣柜门光影效果；特写

镜头7至镜头9，衣柜的门再打开时，进入回忆段落；托尼失踪的那个下午，托尼坐在衣柜里开始唱歌，**导演揭示故事的真相也是渐近式的**，并没有急于让两位演员去交流，而是通过唱歌、吃面包片、两人玩游戏……以完整的叙事徐徐展开（衣柜的门打开了，就像主人公向观众敞开了心扉，还原那天下午的事件经过）。

7.	音乐，笛子；镜头后拉，衣柜门从里面被推开；中近景
8.	失踪的男孩托尼坐在画右，转身双腿下放，右手放在嘴边，咳嗽一下；小男孩坐在画左，开门时他的右手向外，推开左侧的衣柜门，手放下，坐着看托尼；中景
9.	托尼双手放在腿上，眼睛看着地板，开始唱歌，起身，下地；小全起身，走出画右，小男孩坐在衣柜里看着；中近景

影片中有几次唱歌镜头的出现，托尼是学校里的主唱，所以他一出场就开始唱歌。托尼失踪后，音乐老师弹钢琴，主人公唱歌；影片结尾，主人公唱歌，片子结束，出字幕。

盘子里，画右圆形面包圈，画左半个面包圈；一把餐刀，一把叉子；一双手从画顶入"天使带我们入梦境"，左手插住面包，右手切面包；特写
托尼低头切面包，嘴里咀嚼，唱"春天新叶两水滴"；中近景

第 19 讲　叠化

从技术层面解释叠化，这是一种画面透明度的处理手段。对首尾相接的两段视频进行交叉叠化，两段视频的叠化部分同时显现，**两段画面中"我中有你，你中有我"**。

画面的叠化效果在不同的故事情景中，结合"上下文"具有视觉上的多种观感，这种观感常常会带有功能性。本小节以三个片例介绍叠化的这种功能性：

1. 具有回忆功能的叠化《老男孩》；
2. 实现时间压缩的叠化《衣柜迷藏》；
3. 渲染情绪的叠化《老男孩》。

19.1　具有回忆功能的叠化《老男孩》

肖大宝和王小帅登上《欢乐男声》的舞台，开始表演。两个人多年追求的梦想，终于要在这个舞台上绽放。经过前面一系列剧情的铺垫（撞车、理发店被砸、制片人从中作梗），此刻两人的表演有些悲情，这种悲情一是来源于剧中人物的自身经历；二是观众对他们表演没有结果，却依然竭尽全力的所想所感。

本片例中运用了道具（红绸扇子）作为叠化的主要工具。

仰拍，观众席上王小帅老婆站起来说："老公接着"将红绸扇子扔向画右；中近景
仰拍，左右两条红绸画底入，画顶出；背景是舞台的灯光；特写

在他们登台表演的过程中，存在多处叠化效果：他们的学生时代、他们当年的好朋友、那些见证他们成长的朋友们，一一被呈现出来，参与到他们在舞台上的表演。

这些角色带着种种生活中的不如意（悲情），与剧中小人物的奋斗融合在一起，令人潸然泪下，引发共鸣。

主人公接过道具，这种从台下扔道具的表现手法，比较少见；道具向来都是舞台上的主人公带到台上或者直接拿在手里，导演可能是想丰富舞台的表演效果。

仰拍，王小帅伸右手接过红绸扇子；中近景
肖大宝坐着弹唱，面向画左；声音过渡，"青春如同奔流的江河"；中近景

叠化在此处具有融合回忆时空与现实时空的功能。

扇子带着长长的红绸子，红绸子舞动起来具有飘逸感，使这个道具配合叠化能够实现更好的融合效果。这为两人在舞台上的表演进入高潮，做着准备。

王小帅向画左挥动红绸扇子，再向画右挥动"青春如同奔流的江河"；中景
扇子在镜头前闪过；特写
王小帅向画底挥动红绸扇子，旋转一周，再向上挥动；中景

在镜头的组接过程中，几处插入扇子挥动的特写，为片子增加细节，丰富了观影体验；这些效果最终都是由剪辑师创建出来。

扇子在镜头前闪过；特写	
向下挥动"一去不回来不及道别"；中近景	
肖大宝闭着眼唱"只剩下麻木的我"；声音过渡，"没有了"特写	

在下面的高潮段落里，对扇子的红绸与回忆的画面进行叠化处理，使影片的情绪和情感进一步上升。

镜头 1 至镜头 4，叠化学生时代的回忆镜头……

1.	王小帅向镜头跃起，双臂展开"没有了当年的热血"；小全
2.	红绸充满屏幕向画左移，转场；特写
3.	叠画，红绸画左出，肖大宝出画；中景
4.	肖大宝和王小帅穿着校服，唱歌；中景

镜头 5，回忆段落；镜头 6，舞台上的现实时空；用扇子的红绸转场。

5.	两人吃火锅，肖大宝面向画右大笑"看那满天飘零的花朵"；中景
6.	肖大宝闭着眼睛唱"在最美丽的时刻凋谢"，头向画左转；近景

舞台上王小帅一系列舞蹈动作变快，因为此处节奏要上升。

节奏和速度感的体现：一是，演员的舞蹈动作要加快速度；二是，在剪辑方面，镜头的组接要短。

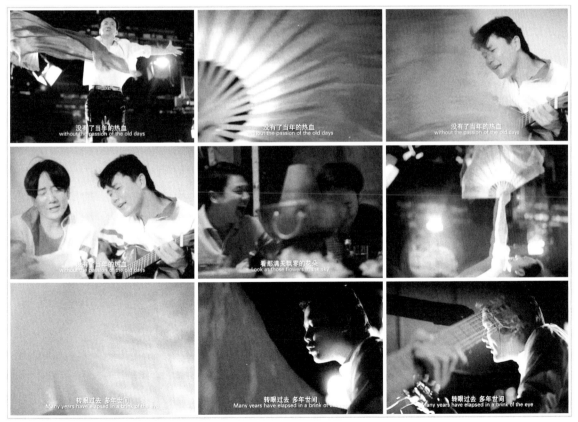

高潮的实现除了剧情的铺垫，角色的动作（表演）也要变强烈……

下面一系列的快速镜头没有截图……

红绸充满屏幕向画左移，转场；特写
王小帅旋转一周，红绸随风飘起；中景
仰拍，王小帅抬头，红绸充满屏幕，向画右移动；中近景
"有谁会记得这世界"王小帅面向画左，单膝跪下；小全
红绸向上一抖，充屏；特写
王小帅手向画右拉，红绸跟随，再向画左发力；全景
红绸充满屏幕向画左移，"它曾经来过"王小帅俯身面向镜头，变焦，保持这个姿势；中景

给了评委镜头（"包子"是制片人，也是主人公们的同学，他也是阻挡主人公选秀晋级的障碍）。

前景，"包子"扶眼镜；中景，评委面向画左看；中近景
王小帅向上挥扇，镜头跟摇，红绸飘；中景

镜头8，给肖大宝镜头，用红绸进行转场，叠画。

7.	红绸充满屏幕向下，转场；特写
8.	肖大宝弹唱"转眼过去"，面向画左；中近景
9.	叠画，"多年间"画左手弹吉他大特写；特写

镜头9，再次叠化，回到主人公的学生时代。

"多少悲欢离合"肖大宝坐在床上双手抱着吉他，摇晃；中景
王小帅穿着校服面向画左，右手举在空中，攥拳"曾经志在四方少年"；中近景

接下来的情节中，引出众多的人物出场……王小帅老婆满面泪水；当年主人公喜欢的校花，也在电视机前流下了眼泪；各奔东西的朋友们，流下了眼泪……将观众的情绪推向高潮。

红绸充满屏幕下落，转场；王小帅向画右走来"羡慕南飞的雁"；近景
王小帅老婆满面泪水，侧身向画右"各自奔前程的身影"；近景
"包子"看着画左，变焦"匆匆渐行渐远"；近景

19.2 实现时间压缩的叠化《衣柜迷藏》

时间是构成影像序列的基本元素，推动故事向前迅速发展，就必须要对时间进行"压缩"；**这意味着影像中的时间是个变量，根据戏剧性的要求进行"伸缩"。**

对于视听语言来说，控制时间的方式多种多样，叠化是其中之一。

在本片例中，主人公和他的同学托尼在房间中，两人之间发生了不愉快的事情。托尼将主人公锁在衣柜中，让他倒数100个数就放他出来，主人公不情愿地接受了托尼的要求，他开始数数，数到数字3，叠化数到了数字98……数数的时间被压缩了。

主人公再次进入衣柜，托尼用叉子把衣柜门从外面给插上了。托尼惩罚主人公让他数数……镜头1至镜头3。

1.	托尼和小男孩隔着门框"数到100我就放你出来"；中近景
2.	小男孩慢慢把头向画右伸，接触木板"1……"；中近景
3.	托尼后退着画右出，数到3托尼完全出画；中近景

镜头 4，叠化，时间压缩，主人公数到了 98；镜头 5，托尼坐在地上吃面包等着他数完，然后站起来给主人公开衣柜门。

镜头 6，衣柜门打开后，主人公很不高兴，低着头，因为受了委屈。

4.	叠画，托尼坐在地板上，头低着，左手拿一块面包，放在嘴里；"98"，狗叫声，"99"；托尼咀嚼着，抬头看，"100"；中近景
5.	前景床，托尼背向镜头，站起来走向衣柜；拿掉叉子；小全
6.	托尼双手左右用力，拉开衣柜门；小男孩双手交叉抱在胸前，眼睛眯着，皱眉；托尼画右出；近景

挑战 / 惩罚是两人经常玩的游戏，见镜头 8。托尼转身对主人公说："到你了"（你刚刚接受了我的惩罚，现在由你来发起新的挑战）。

7.	托尼向画右走两步，到床边；转身，身体靠在上床的横梁上；全景
8.	托尼对着画外"到你了"，画左上床枕头一角；中近景
9.	小男孩坐在衣柜里，抬起头，看向画右；近景

两个孩子玩的游戏还是挺危险的，受到了惩罚就像一个导火索，使游戏的危险系数逐步加大。就像小时候玩的互打耳光游戏，因为脸部受到了击打，所以再出手就会使更大的劲，当然你的对手也会下手更狠。

这样一来，两人较上劲，什么事都可能会发生……

19.3 渲染情绪的叠化《老男孩》

这个片例是叠化、焦点、快剪、摇镜头、声音综合运用的实例。在视听语言的作用下，实现了

角色悲伤情绪的渲染。

我们在前面讲过：**电影是一种情绪**。情绪的产生需要激烈的冲突（碰撞）；快剪、摇镜头可以在视觉上起到强化冲突的作用；而叠化，就是让这些短促有力的"碰撞"变得柔和，最终使观众在观感上更顺畅地接受这些画面。

在本片例中，肖大宝和王小帅两人有说有笑一起吃火锅，肖大宝吃高兴了，站起来嗨（模仿迈克尔·杰克逊的舞蹈动作）。

王小帅看到他的舞蹈动作，陷入了一段痛苦的回忆：王小帅参加艺考落榜，坐在地下通道的台阶上哭，风很大，一张报纸吹到他的脚下。上面是他的偶像，迈克尔·杰克逊的负面报道。

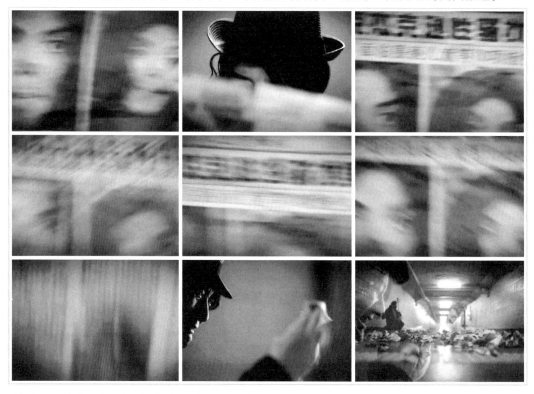

镜头1，他翻开报纸，偶像的照片、报纸的标题反复多角度出现。

镜头2、3，镜头的运动很快，画面虚实变化，给人一种很乱（既能看清又看不清）的感觉。

王小帅刚刚经历了现实生活的打击，追求梦想的道路受挫，又在精神层面上遇到偶像的崩塌。这种双重打击，让他变得很暴躁，无法接受这个现实，将报纸攥成一团，双手撕扯。

1.	音乐，雷声；迈克尔·杰克逊的照片，左右版两张；特写
2.	王小帅眼睛扫视；近景
3.	快摇到迈克尔·杰克逊；特写

王小帅的背景有人拉二胡，背景音乐一直存在。音效，电闪雷鸣的声音。

镜头1至镜头6，在镜头组接时也有叠化，但都很短暂，**这种叠化中带有虚焦的效果，是经过后期再处理的，不是在剪辑软件中用默认的叠化方式制作出来的。**

4.	快摇，推，音乐，闪电；大特写
5.	镜头左移，迅速，报纸上迈克·尔杰克逊的名字；特写
6.	镜头左移，迈克尔·杰克逊的照片出画右；特写

镜头9，王小帅哭的画面叠化到长镜头地铁上拉二胡的人……

7.	镜头上移，迈克尔照片；大特写
8.	王小帅哭着把报纸攥成一团，双手撕；近景
9.	叠画，地铁上拉二胡的人；小全

回到现实时空，我们看到了一个步入中年的王小帅，大谈生意经……那个意气风发追求梦想的少年已经"死了"。

音乐过渡，王小帅拿起玻璃杯喝了一口酒；前景火锅"做个理发师挺好的"转头面向画左说话；近景 "等再攒点钱" "我去日本学一礼拜" "回来" "这招牌可就响了"

肖大宝拿出选秀节目制片人的名片，这是他刚刚撞车得到的，这个制片人是他们的同学（"包子"）。

比赛是一个给予片子目标和主人公动力的有效桥段，与人竞争是生活的常态，无论在现实世界还是在影片所构建的虚拟世界中，**我们常常都需要一个"对手"。**

肖大宝拿出名片"参加这个选秀节目"；中近景
举在空中的名片画左"欢乐男声，进了全国前十"，王小帅画右，低着头拿纸巾擦嘴；中近景
肖大宝右手五指张开"五万块钱奖金"，变成食指"一辆科鲁兹"，把名片往画右递；中近景
王小帅"不太实际吧"，转头画右"老婆"；近景

"包子"曾经是肖大宝的"小弟"，跟在肖大宝后面，受他欺负。

这次因为意外事件，让他们再次相遇，"包子"的车是奔驰，有专职的司机。从肖大宝对他称呼上的改变"包总"来展现，这是发自内心的尊重，对有钱人的尊重（**导演对小人物性格的把握和观察到位**）。

"烧饼呢"，肖大宝手再往画右伸，"热着呢"；中近景
王小帅放下筷子，接过名片"包小白"，眼睛向上转一圈"包子"；近景
肖大宝头一摆"包总，包总"；中近景
王小帅看名片，再看画左；把名片放下；近景

肖大宝给"包子"打电话，开着免提，是想给王小帅信心，潜台词是：咱们上面有人。肖大宝心中又燃起了希望（唱歌的意愿），不管是以什么样的契机，都跃跃欲试。

导演给了"包子"的镜头，他们在KTV"扯淡"，拿男女关系乱开玩笑。

肖大宝拿出手机；中近景
拨号，王小帅往火锅里伸筷子；中景
"乐乐，听哥哥的"三个人坐在一排，中间的评委闭着眼醉了，"明儿跟他办理结婚"；中近景
捂住右耳朵听电话"喂"；近景
肖大宝开着免提"哎，包总"，头一歪"你说我跟老王我们俩"；中景

奖金是主人公走向目标的动力之一。大家挣钱不容易，能搞到一笔钱，哪怕是一个念想，都使再次的付出看似有了"价值"。

关于比赛奖金的信息，导演已经在前面主人公之间的对话中传递出来；在下面这段对话中，肖大宝故作轻松地将比赛描述成"玩一票"。**明明想要，却轻描淡写，其实心里比谁都在意这件事**。

王小帅筷子画底出，转头看画左"王小帅"；近景
"我们俩组一组合"过头镜头，肖大宝笑着"参加你们那什么"，头晃着"欢乐男声，玩一把，怎么样你觉得"；中近景
"包子"回答"啊，来吧，来吧"；近景
"哎，不是，就咱俩这关系"肖大宝晃着头"你觉得能进全国前十吗"；中近景

追梦的人被现实磨平了"棱角"，内心丧失了原有的"动力"，需要再次刺激一下，角色（人）或许能够再次振作起来。

在本片例中，这种刺激演化成为别人随口一说的鼓励。一点点的希望，就燃起主人公继续追求梦想的信心，虽然这种信心很脆弱，但起码也是一种动力。

"你先报名，先报上名再说""包子"提高音量，"有戏"；近景 "有戏……有戏是吧"肖大宝结巴，"哎，好了，再联系"手机放下；中近景
王小帅低着头；近景
"大哥，你给点反应啊"，胖女人画右入，在他们身后，端着烧饼；伸右手拍向肖大宝的头；中景

"新角色"出场，王小帅的老婆骂肖大宝。

王小帅的老婆也不算是新角色，是学生时代跟校花经常在一起的胖姑娘，她长大后嫁给王小帅，她的出场还是挺让人意外的（校花身边好像永远都有一个胖姑娘）。

没想到，她跟王小帅结婚了。

导演这样安排是想让人物关系更紧密；现实层面的含义：对于一个草根式的男人，婚姻更多是一种"搭伙"过日子；校花是一定不会跟他的，校花跟有钱的"包子"结婚了。

俯拍，"肖大宝你吃顶了吧"胖女人把饼放在桌子上 "你们这岁数还参加欢乐男声"，转身画右出；近景
王小帅笑，胖女人画右出；"不是，嫂子你得支持啊"肖大宝转头看着画右；中景

第 20 讲　倒放

对拍摄的画面进行倒放，就像使用录像机的倒带功能，倒回到影片的起点，从头放映影片。

在数字时代，能够倒带的设备已经不存在了；现如今，播放数字格式的影片，可以直接跳到开始位置，从头播放影片。

倒放又是后期剪辑中的常用功能，某个镜头时间长度不够，对其进行倒放处理，然后接上再用（作者列举了一种不常见的剪辑操作，但在后期合成中这种情况时有发生）。

倒放属于那种没什么可讲的知识点，但《衣柜迷藏》这个片例将倒放功能，运用到了参与影片叙事的角度，整段地对镜头序列进行倒放处理。

这个片例带来了一种新的讲故事的方式，在这里将它提炼出来与大家分享……

本片例中，倒放的镜头序列内容是交代影片真相的叙事单元。

主人公的同学托尼失踪后，主人公表现异常，母亲带他去看心理医生……心理医生首次跟主人公交流后，对主人公的母亲说下次对他进行催眠疗法。

主人公被催眠后，心理医生要他回忆托尼失踪当天的情景，主人公开始了回忆……

主人公在几个房间找寻托尼的画面以倒放的形式呈现，我们重新回到了影片的起点：主人公坐在沙发上倒数 10、9、8……

他站起身后，倒退着往门口走去。我们看到了一段前面没有交代的事件经过：主人公拖着布袋进入森林，挖坑将它埋了。

整段叙事方式都是以倒放的形式呈现的，倒放在这一时刻成为叙事的重要手法；此时，整个影片呈现的情景对于观众来说就像是时光倒流一样……

与开篇镜头序列不同的地方（变化）从镜头1开始。

影片的开篇画面是主人公数完数后，走向二楼的楼梯；而此段镜头序列，则是主人公倒退着走向门口，两个镜头的差异是导演为了揭示真相，特意设计出来的。

在拍摄现场，主人公坐在沙发上数数的画面拍摄了两遍（特指导演OK的画面效果）：一遍是人物上楼，一遍是人物从门口走进来坐在沙发上。

倒放的画面与正常的序列相反，所以要想让人物倒退着出门，拍摄时一定是人物从门外走进房间。

1.	叠画，（倒读）"1、2、3、4、5"镜头推，小男孩捂着眼睛数数；音乐起了变化，强烈"6、7、8、9、10"；音乐结束，他捂眼睛的手放下，重音起，快节奏的音乐；他倒退着走向门口，转身拉开门，退出，关上门；小全
2.	叠画，音乐，强烈，在树林里，他倒退着向画左走；全景
3.	叠画，倒放，在树林里，他拿着铁锹，挖坑（倒放的效果很有趣，土飞到他的铁锹上）；全景

镜头4，观众看到主人公拖着一个袋子，会预感袋子里面是托尼的尸体。

画外音，心理医生问主人公看到了什么，声音与画面成为两个时空，提醒观众：画面是主人公的回忆，我们看到的是主人公有意识一直隐藏的秘密，他回答："没有，我什么也没看到"，镜头5，主人公是杀人凶手的嫌疑越来越重……

4.	叠画，他拖着一个像尸体大小的长袋子，往画右走（倒放）"亚伦，告诉我你看到了什么"；全景
5.	叠画，他拖着一个睡袋"没有"，他把睡袋从楼上拖下来（倒放）；"没有，我什么也没看到"；全景
6.	他背向镜头，俯身冲镜头倒退，在房间中睡袋展开，叫托尼的小男孩躺着，他双手向脚下翻转；中近景

镜头7，睡袋重新被打开，托尼的尸体在里面；镜头9，睡袋收起，躺在地上的托尼坐了起来；**影片在倒放的作用下，将真相剥离得如此真切**，导演处理画面的方式增加了观影的紧张感，使观众重回"犯罪"现场。

7.	音效，睡袋从画左向画右滚成一圈，回到他的手上；特写
8.	托尼头朝向画左，躺在地上；衣柜的门开着，小男孩坐在柜子里，双脚自然下垂；停顿片刻，托尼脚动，从地板上坐起来（倒放，加速）；全景
9.	托尼慢慢转过头，一个响指的声音，连续响指；中近景

第 21 讲　快剪

剪辑是影片成片的必要环节，去除镜头中多余的部分、保留有价值的叙述情节，使多个情节点沿着故事线形成有力量、能传递思想的镜头序列。

本小节介绍的几个片例，在剪辑方面都有其特别之处；导演在处理此类镜头序列时，用了特别快节奏的剪辑方式。

这种快节奏的体现在于镜头被剪辑得很短，大量运动镜头的运用再配合音乐，实现一个个小高潮。**它们在整个故事线中像是会变奏的"曲线"，可迅速调动观众的情绪**。下面以三个片例来说明快剪的运用：

1. 代表成长的快剪《老男孩》；
2. 混剪将多个时空融为一体 *You Can Shine*；
3. 混剪实现情绪的高潮《母亲的勇气》。

21.1　代表成长的快剪《老男孩》

学生时代的王小帅和肖大宝因为喜欢同班的校花，所以两人是竞争关系，最初两人的关系并不好。王小帅模仿杰克逊的舞蹈，受到了同学和校花的欢迎。肖大宝召集几个同学，当众扒下了王小帅的裤子。这对王小帅来说是莫大的耻辱，他晚上在床上痛哭；当他看到墙上杰克逊的海报后，心中又燃起了希望。

本片例呈现了王小帅刻苦学习舞蹈的过程。

在本片例第一个镜头之前，导演安插了一个"有趣"的空镜。

> 音乐起，快节奏；仰拍，楼下晾衣服的绳子上有裙子和女人的内衣随风飘荡；小全

王小帅努力学习的过程，**被剪辑师处理成快节奏叙事方式**，导演安插的空镜，起到舒缓节奏和营造喜剧效果的作用。

镜头2是手绘的舞蹈动作分解图，镜头本身是运动的，而且进行了运动模糊处理，配合音效（嗖嗖）声，运动感跃然眼前。

1.	从电视机旁边的小镜子里可以看到王小帅一边看电视里的杰克逊的舞蹈，一边看小镜子里自己的动作；中近景
2.	纸上杰克逊舞蹈的分解动作；特写
3.	王小帅跟着杰克逊做舞蹈动作；中景

剪辑节奏越来越快，最终纸上舞蹈的分解图达到了一个小高潮；在这个很短的时间内，王小帅学习跳舞的衣服也在变化。镜头3至镜头6，导演想要传达时间的变化（时间压缩）。

4.	纸上的舞蹈分解动作从画右入，展开；大特写
5.	王小帅跟着做向画左踢腿的动作；中景
6.	镜头上移，纸上的舞蹈分解动作由下往上入画；大特写

仔细看画面，场景里的镜子、电视机、录像带都不是实拍的，是通过后期合成的。

实拍时，只有王小帅的舞蹈；后期制作时导演可能感觉景别太单调，就进行了电脑合成。画出来的舞姿分解图，都是设计好的道具，电脑后期制作了效果，用来丰富影片的细节，看得出片子在制作方面下了功夫。

镜头9，他穿内裤跳舞，电视机出现雪花，王小帅的着装已经十分接近杰克逊，表现他的刻苦和花费了相当长的时间进行练习。

7.	王小帅跟着做双手左右伸展的动作；中近景
8.	纸上的舞蹈分解动作脚部特写，镜头迅速上移；大特写
9.	王小帅穿着三角内裤，身体向画右弯曲，手部模仿抽烟的动作；中景

这个段落中的镜头被剪得很碎，导演在创作初期，会有一个类似影片效果的大致构想，不可能如片子所见的这样细致。**剪辑是一种感觉，只能描述，具体还是要看镜头组接后的观看感受**。

运动镜头组接得是否流畅，需要剪辑方面不断地尝试。最终的剪辑序列，一定是比前期的构思效果更复杂、精致……

纸上的舞蹈上半身手势，画右入；大特写
王小帅（身穿校服）向画左移动，左手伸到胸前；中景
镜头上摇，纸上的杰克逊舞蹈的分解动作上半身；大特写
王小帅双手向画右推拉，转身，右手指向画左，固定造型；中景

剪辑出来的小高潮

前面镜头的组接，是手绘的舞蹈分解动作图和王小帅学舞蹈的画面对剪；接下来的画面节奏变得更快，完全是手绘的舞蹈分解动作图；从不同的方向、角度产生运动的效果。同时，单个镜头被剪得更短。

镜头 1 至镜头 7 中间还插入页面翻动的画面（镜头），时长很短，但动感更强，画面模糊看不清楚；但这不影响整段序列对学习境界的一种描述，**这方面的感觉就完全靠剪辑师自己的把握了**。

1.	镜头右移，纸上舞蹈的分解动作，四种变化造型；特写
2.	**两个分解动作右移；大特写**
3.	四个分解动作右移；特写

镜头 1 就像大全景；镜头 6 就像是特写；手绘图景别上的变化，再与翻页镜头穿插运用，动感十足。

4.	翻页，四个分解动作；大特写
5.	**翻页，一个分解动作；大特写**
6.	翻页，一个腿部的分解动作，上移；大特写

王小帅对着镜子大喊，作为该单元的结尾部分，导演需要一个"重音"来实现"落幕"。

导演选择用演员的表情和呐喊来收尾：这是剪辑方面的一个小技巧；为镜头序列选择音乐的时候，常会用某个节奏上的鼓声来收尾。

镜头 9，自然的力量，电闪雷鸣，也是一种情绪，参与到本片例的叙事单元，用得巧妙。

7.	电视机出现雪花，王小帅的着装十分接近杰克逊，抬腿，左手伸直指向画右，右手放在脑后；中景
8.	**王小帅在镜子里大喊；近景**
9.	室外，仰拍，二层楼，闪电从云层直抵地面；大远景

21.2 混剪将多个时空融为一体 You Can Shine

本片例是钢琴比赛的现场，主人公的同学在舞台上弹钢琴；之前，她看到主人公和老师在街头演奏小提琴，让几个人去现场搞破坏，并砸坏了主人公手中的小提琴；主人公的同学在舞台上弹钢琴的精彩表现，赢得观众的掌声……

这段读不通的文字，能明白其意思，但总觉得文字描述上有问题。

这是影片高潮环节，镜头序列的组接方式。在快节奏音乐的配合下，将主人公的同学为了在比赛中获得胜利不择手段、主人公的处境落入低谷、"坏人"即将要赢得比赛的意图，通过剪辑渲染出来。

镜头1，比赛现场是现在时空；镜头2，从时空关系上，即将发生的比赛（用一个记录比赛信息的牌子表示）是未来时空；镜头4，她看到主人公和老师在街头演奏小提琴是过去时空；**通过剪辑将它们同时集合在一个序列里。**

通过对比大家会发现，影片视听语言的文字化与文字自身的描述是截然不同的两套"说辞"。

1.	女同学低头笑的表情；特写
2.	音乐比赛的牌子；全景
3.	弹钢琴的手；特写
4	女主角手里的小提琴被一双手抢过去；中景

剪辑的主线是现实时空里主人公的同学弹钢琴。

弹钢琴的镜头反复出现，镜头3，因为手指的运动带来动感，才能够跟得上音乐的节奏。镜头5之前，又重复镜头3的特写画面，弹钢琴的手，重音按键。

5.	舞台上女同学演奏结束，最后一次按下琴键，抬起头；中近景
6.	小提琴接触地面，被砸碎；全景

情绪的产生要求角色之间具有对抗性，**剪辑的目标之一也是建立这种相互对抗的情绪**。镜头 7、8，"坏人"暂时赢得了胜利；主人公落入低谷，然后才能绝地反击，最终使影片走向高潮……

镜头 9，经过努力，反面人物暂时赢得了胜利，剪辑在本叙事单元的目标达成了。

7.	女同学站起身来；镜头左摇，中景
8.	观众们的掌声，有的人还站起来鼓掌；推，全景
9.	主持人上台"最后一位选手来不了了"，音乐比赛现场主持人讲话

21.3　混剪实现情绪的高潮《母亲的勇气》

时长短的片子，往往对导演有更高的要求：情绪要在短时间内爆发、戏剧性要产生激烈的碰撞、镜头序列的快节奏、多个时空相互交替出现……

本片例就属于这样的片子，**所以单个镜头本身的意义和放置位置的合理性，都被整条序列组建的情绪所代替**；这是一个视听语言运用的综合案例：闪回、闪前、现在时空、过去时空……全部混剪在一起，时空交错。

本片例位于《母亲的勇气》高潮部分的尾声（即使在激烈的情绪中依然可以再次细分，高潮里面还有铺垫、高潮、尾声……）。

镜头 1，主人公手拿字条，找不到自己的航班，在候机楼里焦急地请求帮助。

很难具体说出该镜头的时空关系，因为在主人公转机的过程中，随时可能会出现这样的状况。

镜头 2，夜晚，主人公在候机室里候机，看孩子的照片。两个镜头一个日景、另一个夜景；再到镜头 3，日景；**镜头之间的连接关系被剪辑打破，为实现统一的"无助"情绪所重新构建**。

1.	主人公在人群中间,手拿字条,向画左转身;近景,摇
2.	在候机室,主人公用照片捂脸,低头哭泣;近景,摇
3.	主人公冲镜头跑,拎着包;近景,广角

镜头4,主人公外孙的场景;镜头5,回到警察盘查主人公的场景;警察明白了主人公带的"违禁物品"是给女儿煲汤的佐料,都不说话了。

4.	婴儿打了一个哈欠;近景
5.	两个警察双手放在桌子上,看着前面,不说话,沉默;近景
6.	一个警察看着她;近景

镜头8是该叙事单元的结尾镜头,主人公在警察面前流下眼泪。

这种母亲对子女的爱(情感)被永远地定格了,形成了有力量的结尾。

7.	她在警察中间,表情痛苦,流眼泪;近景
8.	华人警察看着她;近景
9.	出字幕: 坚韧 勇敢 爱

值得注意的是镜头3,主人公还在候机楼里奔跑;一会儿就跳接到母亲被理解……**镜头间的必然联系,重新被剪辑所定义……**

第 22 讲　电脑特效

随着电脑特效制作技术的不断进步,虚拟角色、计算机视觉效果开始登上电影的舞台,绽放光彩;人与虚拟角色的互动,让想象力自由驰骋在这片"新天地"。

本小节将列举从业期间拍摄制作的三部微电影项目,作为讲解电脑特效知识点的案例,供大家参考:

1. 抠像与虚拟摄像机运动《世界你好》;
2. 动画背景连接多个情景《学校像个果园》;
3. 实拍、合成、动画、电脑特效《世界因爱而生》。

22.1　抠像与虚拟摄像机运动《世界你好》

《世界你好》是一个学校的宣传片(具有故事性的微电影形式),**按照制作流程先给客户出了设计稿**;将学校的 Logo 与客户希望在片中出现的场景进行了预展示。

设计稿通过之后,开始选演员、排练、定参演的服装道具。

对比成片效果和前期的概念设计,影片呈现出来的效果更为丰富,这是因为在组织拍摄的过程中,根据筹备阶段的信息反馈、演员的特质、服装道具的匹配效果,作者还进行了大量的再创作。

透视与合成

镜头 1,影片中几组不同状态的学生,走路的学生;镜头 2,坐着的学生和远景的学生,这都是分组单独进行拍摄。

在后期软件中，根据透视将他们在虚拟空间中重新组合。

镜头3，老师这组镜头的背景去除后，加入了动画字效，展示学校的信息（诸如校名和办学理念等关键字）。

1.	几名学生向镜头走来；全景
2.	画右两名学生坐着聊天，远处的教学楼渐渐显现；全景
3.	老师请举手的一名学生回答问题；全景

镜头4、5，身穿博士服的学生代表了毕业生，也代表了学业有成的美好意愿；镜头6，海军服是学校会演时的服装，同学们有过打旗语的练习，所以选取了一组有代表性的动作出镜。

除此之外，还设计了一组与小海军相关的舞蹈动作，有原地踏步走，还有冲锋的姿势，都是以舞蹈的形式表现出来的。

4.	镜头后拉，两名学生身穿博士服，女生在纸上写下毕业心愿；全景
5.	四名学生身穿博士服手拉手围成一圈；动画形式出字；全景
6.	两排身穿海军服的学生打旗语；全景

演员的一组动作，几个姿势，在排练时看起来没多大工夫就完成了，但在镜头中这段时间会被"拉长"，所以在影片中要不断地做"精简"，简化动作，精简每场戏的出镜时间。

节奏快的片子需要用大量的内容填充，**每个场景没有太多的时间去展示，也就是几秒钟的间隙；要控制时间，保证片子的可观赏性。**

镜头7，为了表现《世界你好》这个大的主题，这里用到了地球图形，代表宽广、辽阔；有知名建筑物的展现，代表了浏览世界的美好意愿：读万卷书，行万里路。

7.	三名女生身穿舞蹈服跳舞,地面出现地球的二维图形,世界知名建筑物逐个显现
8.	身穿小狐狸卡通服的学生,去抓身穿小鸟卡通服的女生,小青蛙跑过来挡住小狐狸;小鸟向画右逃脱
9.	两排身穿海军服的学生列队,一名女生唱校唱

这部片子的拍摄分为两个部分:一是在摄影棚拍摄;二是在学校有代表性的场景里进行拍摄。

搭建抠像的摄影棚

考虑到转场和费用预算,拍摄时没有选择专业的摄影棚;而是找了一间大教室,搭出一个可以抠像的绿背景简易棚。

对参与棚拍部分的演员,设定了入场的时间;参与实景拍摄的演员,根据学校作息时间安排进行拍摄。

三名主演要在全部的场景中出现,演员棚拍结束后换服装、转场景……虽然只是围着学校进行转场,组织拍摄的调度工作,但还是要充分考虑到时间配合上的合理性。

我们的目标:一天的时间,完成所有拍摄。

早晨7点到场地搭棚、布光,下午5点收工。一整天下来,结束的时候也是感觉有点疲惫。

虚拟的摄像机

上面我们谈到了抠像的概念,演员在纯色的背景布前表演;通过后期手段将背景去除;然后加入文字、动画、图标……使计算机生成的效果参与到演员的表演中;创造出好玩、有趣的视觉效果。

棚拍时都是用固定机位,镜头的运动都是在后期软件中实现;软件中有虚拟的摄像机,能实现更大范围的推、拉、摇等运动效果。

实拍结束后,所有的画面都是二维的,也就是平面的;然后利用虚拟摄像机将画面排列、组合;演员的位置、出场方式变得灵活多样;镜头一路向前推,前景的演员出画,背景的演员由远至近冲镜,空间感立体。

在抠像技术的帮助下,将人物从背景中"提取"出来,这给予了创作者很大的发挥空间。我们可以重新为影片定义地面、天空和背景。

随着动画的加入,画面生动、活泼、动感十足。

音乐与剪辑

校歌贯穿整个片子的始终,参与拍摄的主要演员穿着几套不同的服装,在不同的场景中唱校歌,现场也收录了声音,未来在剪辑阶段要对口型。

最终剪辑时,会将演员多次转场的拍摄素材进行交叉组接,混剪在一起。

演员会出现在不同的时间节点(时间线)上,她们的口型要与歌曲相对应,所以需要花时间去进行"声画"对位。

镜头1,抠去演员的背景,我们增加了画中画效果;背景中弹出的小屏幕,里面播放学校活动时的画面,与演员一起随着镜头的运动呈现或者消失,既展示了更多的学校信息,还可以保证片子的观赏性。

镜头2,实景拍摄;镜头3,抠去地面和背景,地面加入了一个手绘的书籍图案;书籍代表了知识,成长需要不断地学习知识,要紧扣学校、学习、学生、知识……这些主题,不能跑偏,放置的元素要与主题相关。

1.	三名女生身穿舞蹈服跳舞,二维手绘的河水图形动画渐现;背景弹出方框,里面播放学校画面
2.	两排身穿海军服的学生列队,打旗语,一名女生唱校歌
3.	镜头后拉,三名女生身穿舞蹈服跳舞,脚下是一本二维手绘的书本图形;手绘的云彩和热气球

学校有几种卡通服装,所以设计了关于小动物之间趣味性的故事情节,例如:小狐狸想抓住小鸟(镜头5),而森林中的其他小动物要保护小鸟。

4.	背景弹出方框,里面播放学校做活动时的画面;长城线稿以动画的形式出现在画右
5.	身穿小狐狸卡通服的学生去抓身穿小鸟卡通服的女生,她们跑向画左,二维手绘的城市图形渐现,背景动画出字
6.	远景,二维手绘的太阳图形,身穿小鱼卡通服的学生跳舞,镜头后拉,另一只小鱼出现(同一名演员)

这种关于小动物之间的趣味性的设计,提升了片子的观赏性。

在选择演员的过程中,发现有一名学生的舞蹈功底很好;她跳了一段类似鱼游泳的舞蹈动作,所以就让她来表演小鱼这个卡通形象(镜头6)。**并对她的动作进行了再创作,以更适合片子的需要。**

镜头7,当身穿小鱼卡通服的学生的几组动作通过虚拟的镜头连接在一起时,几组由她表演的角色同时出现在画面中,确实给人眼前一亮的感觉。

7.	身穿小鱼卡通服的学生对着镜头做呼气的动作
8.	出字幕,学校的办学理念
9.	学校的Logo旋转

22.2 动画背景连接多个情景《学校像个果园》

接下来要展示的案例与上个校歌的项目是同一时期的作品。

因为有几家学校需要制作类似的片子，学校与学校之间的差异化要体现出来；片子制作出来后，要能体现这所学校的独特性。

影片的独特性

这对项目本身来说提出了更高的要求，体现"客户"的独特性，是这个案例中作者想要强调的重点。**最终我们用一个完整的背景动画，将多个学生的才艺展示和老师教学的情景穿插在一起，获得了客户的认可。**

根据项目制作流程，还是先进行概念设计稿。

我们首先从Logo着手，以动画的形式演示出第一个镜头。

这个设计在最终的片子里删除了，但该镜头的动画轨迹却被保留了下来。删除的理由是画面有点乱；删除之后，将Logo的演绎融合到了背景的动画字幕中。

这部片子制作了两个版本，第一个版本是淡色背景，原本是想画面干净、典雅，但效果一般，并不出众。交给客户之后，客户对画面效果也提出了自己的建议。

重新构思，将节奏加快，去掉原本过长的内容呈现。

用动画进行场景的连接

整体背景使用模拟黑板质感的效果代替，画面上较第一个版本有了提升。总结出一句话与大家共勉：在影片中展示的内容越少，越精致，拍摄中的瑕疵就越能得到弥补。

没有拍摄是完美的，**现场的问题都会在后期过程中得到充分暴露**，包括对制作周期和成本的妥协；要明白抱怨是没有用的，在有限的时间里调动一切力量，努力做到最好；后期发挥的空间也不可能是无限的，最终我们都要做出一个平衡。

开篇以一个早晨的情景开始，家长送孩子上学；老师问候学生早上好，学生回复老师好，见镜头1、2。学校的建筑物的形象、样式，取材于现场拍摄的照片，**通过后期制作出"渐渐显现"的动画**，向观众强调这个故事发生的场景。

1.	学校的建筑物动画的形式渐现，前景出字幕
2.	老师在画右，家长和一名学生在画左，老师问候他们早晨好
3.	一名男生持旗，两名女生行礼，向画左走

学校有合唱团，所以请来指挥的老师与合唱团的同学们一起参与表演，见镜头4。因为他们经常排练，所以现场的表现就会很熟练；有老师在现场指挥、调度，这组镜头拍摄得既快又顺利。

我们这两部片子中，有大量的舞蹈动作需要呈现；舞蹈老师要上课，现场就得导演调度，对现有舞蹈重新编排；这些都是工作量，都是需要花费时间的。

在排练的过程中，发现部分学生的能力不仅限于平时所学，还能够根据要求有所创造，根据作者现场的想法做出调整；**在片场作者就曾感叹，看来艺术还真是需要一点天赋**。

4.	老师指挥，站成扇形的学生唱校歌
5.	动画的形式出歌词和办学理念
6.	一位弹古筝的女生入画，镜头后拉，弹出窗口，播放学校的视频画面

镜头7的画面里有很多小屏幕，看起来很具动感，而且它们不是一下子都显示出来，而是逐渐、逐个进行展示。

配合演员的舞蹈，前景、背景全都在动。

7.	三女生（主演）跳舞，旋转；几个小屏幕像折纸一样出现，播放学校的视频
8.	老师伸出手指，教学生写汉字
9.	打架子鼓的男生，镜头左移，手绘的云和字幕

这些参演的学生都是需要提前排练的，作者拍摄前到各个班级去看、去选人；表演是需要勇气的，如果在教室里发现一个学生有潜力，经过简短的交流，若学生不敢举手，问话又不好意思回复，可能在片场他／她就不会有你想要的表现力。

筹备阶段的重要性

基于上文提到的问题，就需要创作者提前做功课，了解参演学生的特长，考虑是否有更适合他／她的"方式"去展示。创作的关键也是在这里，独特性的体现也是以此为起点；如果什么都不想，未来拍摄时就不会有太好的效果。

大家注意下图中镜头2，舞蹈演员站成一排，像小天鹅翩翩起舞一样挥臂的效果。

在拍摄时并不是这个样子，现场是每个人单独拍摄，最终进入后后期合成在一起。

为什么这样做？因为在拍摄的现场，大家站成一排挥臂的动作特别乱，所以决定在后期中去实现这组镜头。例如前面的人挥臂慢了，那在时间线上前后调一下镜头的位置，这样可以保证大家同时向上或者向下挥臂。

1.	两个女生茶艺表演，弹出的屏幕播放学校运动会的视频
2.	纵深排成一列的舞蹈演员，双手挥臂，镜头推
3.	一女生在中间唱校歌，围了一圈的舞者下腰，像花朵盛开一样

镜头4，老师走在学生中间看答题这组镜头，在上部片子里没有，所以就选了这个场景进行展示。关于学校教学的场景还设计了一些，最终入选成片时根据实际情况又进行了筛选(精简)。

镜头5，迷彩服这部分的设计用到了透视，设计了三排角色，依然是分开单独拍摄，镜头持续后拉，最终达致阵列效果。

4.	老师走在学生中间看学生答题
5.	一名身穿迷彩服的女生唱校歌，镜头后拉，第二排身穿迷彩服的女生入镜；镜头后拉，第三排身穿迷彩服的女生入镜；大家一同敬礼
6.	身穿武术服的两名女生跑着转圈，手中挥舞着旗

武术是这所学校的特色教学,尤其是武术老师拳打得非常漂亮,所以单独为他设计了几组镜头,后空翻、侧踢、学生踩他的手上,然后腾空……

为了强调动作的力量,加入了二维的烟尘动画效果。

动画随着动作,被放在合适的时间点上,形成组合式"连动"(人物与动画的交互)效果,见镜头6至镜头9。

7.	镜头后拉,穿武术服的男生踢腿入画,二维动画的烟雾踢出
8.	身穿武术服的老师后空翻,转的过程中二维动画的风旋转着出来
9.	画右的女生为画左的男生戴红领巾,敬礼;画右的屏幕出现学校的视频,镜头推进,视频里的学校 Logo 冲镜

这两个片子的拍摄都非常顺利,学校的支持到位,老师、学生们积极配合……能够在片子中有所发挥,有所突破,创造性地展开工作,真是一件幸福的事情。

22.3 实拍、合成、动画、电脑特效《世界因爱而生》

前面两个案例讲解了作者的点滴经验,在接下来的片例中会出现三维动画方面的内容,该片例的篇幅占整条片子比例很小,**这部短片中的场景、建筑物、花、树、风等效果都是用电脑特效制作完成的**……

在一个虚拟的空间,字幕显示模拟程序启动;我们看到虚拟的电子相册飘浮在空中,一个男人躺在地面上用手触摸这些照片,照片里是两个人的合影,其中有这个男人。

男人手腕上的虚拟腕表显示出一个小时倒计时提醒。

男人站起身来舒展身体,开始创建一座虚拟的小城镇……电脑特效作为重要的叙事手段,成为视听语言里一道"壮丽"的风景。

当今时代,对导演的要求是其不仅仅只运用视听语言讲故事,**还要学习电脑特效的相关知识,使技术更好地服务于艺术。**

主人公创建的虚拟街道雏形出现后,开始对该"作品"进行细节"刻画"。在接下来的单元中,演员与虚拟物体的交互更加密集,**所有可见的物体都是在双手推拉之间创建出来的**,视觉震撼,科技感十足。

镜头1,主人公双手沿两个方向一拉,一个路牌的模型就被建立出来了,这个操作在三维动画软件中是缩放功能,对某一物体进行放大和缩小。

这种画面效果就相当于主人公启动了模拟程序,使自己置身于三维软件之中,他的手成为"鼠标",能够在运动时调动实现各种功能的程序。

镜头2,手中浮出一个调色盘;镜头3,往灰色的模型上一点,将调色盘上的颜色赋予模型上,有点像我们用涂料往墙上刷漆的效果;在影片中只要主人公用一根手指,即可完成这项工作。

1.	男人面向镜头,右手向上拉出路牌,镜头跟摇,越过路牌整条街景出现;中景至远景
2.	镜头从街景向右摇到主人公的手上,他微笑着,嘴角上扬,低头;左手伸展,右手中指点按左手中指,左手握住再展开,环形颜色调节控制器浮于手掌上方;右手在面板上滑动;特写
3.	主人公面向镜头,侧身站在街道的栅栏边上,右手从颜色调节控制器上点按,棕色的光在二指指尖,点按建筑物,为其增加颜色和质感;中景

主人公用手指一点，灰色的物体被赋予了颜色、质感。这个功能有点类似于三维软件里的材质功能，**导演（创作者）将这些三维功能都进行了拟人化设计。**

镜头 4，主人公低头，调整其他材质的颜色；镜头 5，主人公为墙体着色；镜头 6，导演给出全景，此时场景中的部分模型已经有了颜色和质感，表达着色这项工作已经见到成效。

4.	主人公抬头侧身，准备抬左臂，镜头跟摇；近景
5.	过肩镜头，主人公手指点按，门框变成红色材质；中景
6.	镜头后拉，主人公走向街角的路标，抬手点按，前景的建筑已经有了质感；大远景

镜头 7，材质的效果成为一个个可预览的照片，悬浮于手臂上方，供主人公选择，他将合适的材质赋予建筑物表面。镜头 8，有了颜色之后，主人公开始为墙体铺砖，整个建材市场都在他的手中，**存在于他的意识中，一想一念之间该物体就成形了。**

7.	过肩镜头，主人公抬着的左手臂上有很多材质框，他用右手一划材质框向画右滚动，他用手单击中间位置的一个材质块，点按画右的墙壁；近景
8.	主人公站在街道上，画右被手指点按的墙壁变成砖石质感；中景
9.	反打，主人公嘴角上扬，微笑着，点按画左的墙体，墙体的质感改变，镜头向左摇；近景

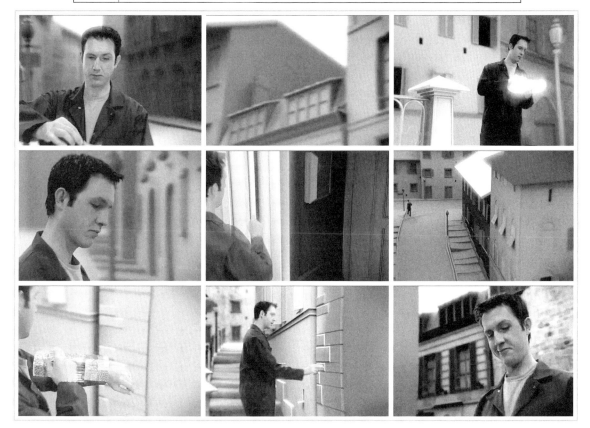

电脑特效已经改变了电影的叙事方式，用计算机虚拟出来的效果参与到演员的表演中，**利用计算机生成的视觉效果，主人公好似无所不能，有如"神"助。**

所以新生代的导演，除了要掌握电影叙事方法外，还要了解电脑特效的制作流程和工作原理，怎么使它为自己所用，这是一门全新的学问，大家一起努力吧。

第5部分

时间控制

第 23 讲　闪回与闪前

　　闪回是视听语言中对过往时间重新"调用"的一种描述……简单点说就是"回到过去",将主人公过往经历进行呈现或再次呈现。在影像序列中时间是可以控制的,闪回、闪前、压缩时间……都是对时间实现控制的具体手段。以下以三个片例介绍闪回与闪前的运用:
　　1. 闪回再现人物的相遇《有价值的人生》;
　　2. 闪回给出答案《给予是最好的沟通》;
　　3. 闪前《母亲的勇气》。

23.1　闪回再现人物的相遇《有价值的人生》

　　在这个片例中,主人公的生命即将走向终点,但她乐观的精神面貌和过往经历的再现,强化了她对待生活的一种积极态度。
　　人要积极向上、有追求、热爱生活……这是导演想表达的一个观点。
　　在本片中多个段落中运用闪回,将主人公与收养孩子的情景进行再现,反复强调,以强化主人公独特的人物性格。

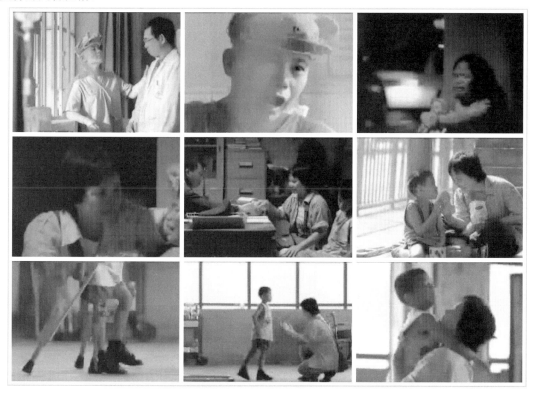

　　配音:"她,身患绝症,还有两年的生命"(强调主人公面临生与死的考验)。镜头 1,她在医院走廊拍医生的肩膀,反过来安慰医生;她的乐观与医生看她的惊讶表情,形成了鲜明的对比。
　　这种情绪的传达并没有因为镜头短暂而被观众忽视,反而被镜头 2 中主人公的微笑延续,让观众真切地感受到这种乐观的态度。

从镜头 3 开始闪回，她收养几个孩子的画面。

主人公入画走到路边，小女孩在哭；她蹲下来摸她的头，两人抱在一起。小女孩哭的画面在影片的前序序列中已经出现过，这次属于再次呈现。

时长越短的影片，导演会用重复来强化情景和人物之间的关系。

1.	女人背对着窗户，面向医生，挺着胸，昂着头；连拍三次医生的肩膀，手落下再放到空中着重强调
2.	"两年能做多少事情"病床上的女人咧着嘴微笑，弹吉他，身体不断起伏；镜头摇
3.	女孩坐在桥洞下哭，女人从画左入画，坐在地上，右手拿着塑料袋；女孩看她过来，向画右闪躲，害怕这个陌生人 女人手在空中比画，放在自己的胸前，传达不会伤害小女孩的意思；前景有人影走过

镜头 5，闪回到另一场景；在办公室，她和偷东西的小孩坐在一排，警察对面坐着。警察指着要签字的位置，她笑着看他（小偷），然后签字。

镜头 6，闪回到另一场景；他在桥底下给患小儿麻痹症的孩子饼，看他吃；这些呈并列关系的闪回，将主人公的爱心反复强调。

4.	女人表情严肃，用左手的纸巾擦拭女孩头顶的伤口； 女孩哭着扑在她的怀里，女人顺势将她搂住，右手来回拍打女孩的后背；近景；前景有人影走过
5.	在拘留所的房间里，侧拍，画左警察往桌上的纸面上一指； 画右的女人拿起笔签字，男孩侧着头看她，双腿来回抖动； 女人微笑着看了一眼男孩，在纸面上签字，动作是连续的； 背景有一个工作人员从档案袋里拿资料出来；小全
6.	天桥底下，画左小男孩侧着头看着女人，手里拿着一张饼； 画右的女人，坐在地上，笑着，手里拿着一个装食品的纸袋，小男孩把手里的食物放在嘴里，女人笑着做了一个使劲咬东西的动作，画左放着一个小型的拐杖，前景有人走过；小全

从镜头 7 开始，是对主人公坚定信念的认可（她对他人的帮助有了一个好的结果）。

这种认可既是导演给予的，也是观众希望主人公获得的。如果片子中主人公没有能获得成功／**失败，或者说观众看不到明确的观点和立意，影片就没有感染力。**

孩子腿上绑上了支架，往前走，双拐从手中落到地上，走到右边扑到主人公的怀里；她高兴地使劲地拍打孩子的屁股。

7.	腿上绑着支架的脚往画右走，两支拐杖下落到地上
8.	侧拍，小男孩大跨步迈往画右，张开双臂，女人由单膝姿势把小男孩抱在怀里，然后把他举起；画左两个小型的拐杖；全景
9.	女人把小男孩举着，兴奋地用手使劲搓他的背，他能走了，为他骄傲；近景

23.2 闪回给出答案《给予是最好的沟通》

这个片例中，用闪回的内容回答了影片提出的问题，这个问题是主人公面临的巨大困境……困境得以解决的因（结果），是主人公三十年前的一次善举（缘起）……

主人公此时躺在病床上，处于昏迷状态；女儿为了筹措医药费，出售房产；一筹莫展之际，接

到了一份特殊的医药费结款清单:"费用已经在三十年前缴付了"。

医生为主人公垫付了医药费。影片闪回到三十年前,主人公帮助了一个小朋友(他偷了药店的药被人抓住),主人公为他支付了药费。

在影片的开始单元,用小朋友偷药被人抓住的情景开场。**此处的闪回,借用了部分前叙单元中的镜头,并与现实时空的镜头混剪在一起。**

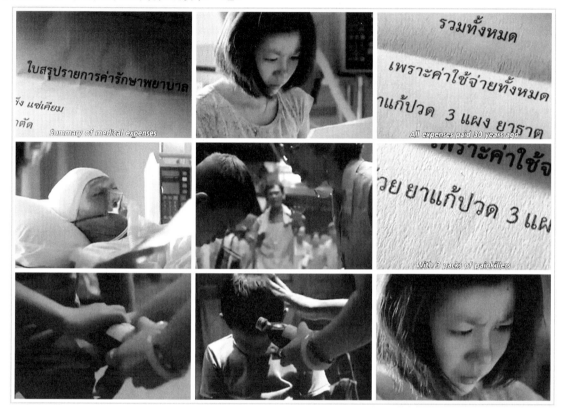

主人公的女儿陪床,趴在床尾,起身;看到床上的医药费用清单,拿在手上看。镜头从清单上端向下摇,费用结算的信息,见镜头1。前序镜头中,主人公的女儿还在为医药费用发愁,出售房产,**现在这个困境被莫名解决,这是导演为闪回做铺垫。**

1.	费用单特写,从上摇下,费用全是0
2.	女儿低头看,皱眉
3.	费用单,从左摇到右"费用已经在三十年前缴付了"

镜头5,闪回到三十年前,带入小男孩和药店老板娘的关系,主人公从背景走过来;回忆画面,导演对其进行了减速处理,**以区分于现实时空中的镜头;**通常情况下,回忆镜头常被处理成黑白或者带有光感的画面效果。

4.	带入她手拿费用单的关系,父亲在病床上,嘴上插着呼吸机
5.	三十年前,带入小男孩和药店老板娘的关系,父亲从背景走过来
6.	费用清单"三包止痛药"

镜头7,闪回,药店女老板从小男孩兜里拿出一瓶药;女人用手推孩子的头;童年的这段记忆一直深埋于医生的心中,在无助的情景之下有人伸出了友谊之手。这种心理为三十年后医生的"报恩"打下了一个"基础"。

7.	闪回，女人用手从小男孩兜里拿出一瓶药；特写
8.	女人用手推孩子的头；近景
9.	女儿低头看，皱眉；近景

主人公的女儿低头看，皱眉；不断地眨眼睛，好像明白了(回想)什么……

观众和主人公的女儿一样，需要明白事件的来龙去脉；导演不仅仅需要给出人物的动机，也需要让观众能够信服影片中的桥段设计。

闪回是本片建立影片结构的主要手段，影片开始之后以一个事件(小朋友偷药)开场；然后在三十年后的镜头序列中，用闪回向观众交代了主人公的主治医生——为主人公付清医药费的人，是影片开篇偷药的小朋友。

23.3 闪前《母亲的勇气》

上一节中我们介绍了闪回知识点的功能，本例我们聊一聊闪前……

闪回、闪前是控制时间的一种方式；闪回呈现过去的事件，闪前呈现未来的事件……

在《母亲的勇气》这个片例中，主人公(一位孩子的母亲)出国去探望自己的女儿。她们有几年的时间没有见面了，因为女儿生宝宝，所以主人公独自一人飞行几万公里去探亲。

主人公第一次出国，语言不通，因携带违禁品(中草药)出入境遇到盘查……主人公陷入困境，尤其是她乘坐的航班马上要起飞；她在候机楼奔跑的画面序列中，**导演将主人公女儿抱着外孙的画面提前(闪前)呈现出来。**

主人公女儿抱着她外孙的画面，对于此时奔跑的母亲来说，是属于"未来"的画面，是未来她们母女相见时，主人公要见到的画面；从另外一个层面上说，它也是母亲想象中的画面。

主人公在卫生间洗漱，集中注意力转头听，然后迅速收拾东西，接镜头 1 开始奔跑；镜头 2，插入空镜，空旷、遥远、独自一人……渲染路途中的不容易。

1.	主人公在奔跑；全景
2.	城市的镜头，云、山、河；大远景
3.	云、山、河；大远景

镜头 5，闪回，母亲在候机室看女儿和外孙的照片。此序列是全片高潮单元的一部分，穿插了大量闪回、闪前，导演要加快叙事节奏，**要调动一切有力量的画面在这个节点上升华情绪。**

4.	主人公在跑，把包往上提；近景
5.	主人公看照片，双手捏着照片左右两个边角，在候机室，镜头摇，从照片摇到她的脸；近景
6.	主人公手拿包裹跑；近景

镜头 7，闪前，主观镜头，主人公女儿抱外孙的画面。

确定画面的属性，需要设定一个参考点，这个参考点是角色的主观视角（观察的视角）……

主人公女儿抱外孙画面的时空属性是"中性的"，因为女儿生下了孩子是一个过去时，以这个视角来看，那主人公女儿抱外孙的画面也是过去时，将过去发生的事情呈现出来就是闪回。

第二种时空关系，女儿抱着孩子与主人公坐飞机赶来是平行叙事，它们的时空关系是同时发生的事件，属于现在时。

第三种时空关系，主人公女儿抱外孙的画面是主人公想象的画面，是未来即将要发生的事件，是主人公未来要见到的画面，闪前基于此才成立的。

7.	从怀中的婴儿摇到一位年轻女子的脸；近景
8.	主人公在跑，冲镜，左手拎着包；小全
9.	主人公在跑，侧拍，把包抱在怀中；中近景

所以，导演创作时是主观，他感觉有必要将某个镜头放在某个位置，就放了。**只有分析影片时，才会赋予原本无意义的镜头很多意义**；当然对于电影这种"情绪化"的东西（艺术形态），要学习和掌握它的语言，还必须要定义它。

有了一个被定义的主观基础，就像站在了一个处于上升阶段的台阶上；台阶有可能摆放的位置"正了"，也有可能摆放的位置"歪了"，但必须要有，这样才有提升的可能性；**未来，等这些主观的知识在你的脑海中转化成为某种充分的理由，才算是"摸到"电影的"门道"了吧。**

第 24 讲　倒叙

　　人的成长历程：少年、中年、老年；用倒叙重新讲述这个成长的历程：老年、中年、少年；当然还有其他多种形式的排列方式……倒叙与倒放有相似之处，相同之处都是以相反的方式去阐述故事；不同之处在于倒放是颠倒画面的起点和终点，**而倒叙中，画面序列首尾的起点是不变的**。以下以两个片例介绍倒叙的运用：

1. 倒叙展开故事《最后三分钟》；
2. 倒叙角色可疑的举动《母亲的勇气》。

24.1　倒叙展开故事《最后三分钟》

　　整部影片以倒叙的方式展开……一个老头在酒吧靠近门口的地方拖地、女人拉行李箱准备离家时中年人喝酒、青年人从战友的口袋中拿出了一封信、把一只易拉罐的拉环戴在了女朋友的手上、父亲将水晶递过来，送给刚刚出生的主人公。

　　主人公是一名老者，打扫卫生时突发心脏病，影片开始回忆老者的一生；**他的中年时代、青年时代、少年时代**……最终回到现实时空，老者离开了这个世界。

　　主人公摔倒在地上，有一个水晶石滚落在地板上。他把它捡起，透过菱形的玻璃他看见了自己年轻的妻子。

	老者把水晶用手放在眼前，眼睛的周围被光照亮，老者眉头上扬，惊讶地"啊"的一声，老者微微调整水晶的位置；大特写

水晶石菱形的玻璃成为连接人物不同年龄时期的转场。通过这些重影的画面，镜头1，带给观众一种梦境的感觉（带有视觉效果的画面常会给人一种梦境的感觉，导演要用某种效果区分现实时空中的镜头）。

1.	水晶的表面有很多光点，透过水晶菱形的玻璃，一个漂亮的女人俯身看，表情要哭出来；特写

这是一个长镜头。用一个镜头表现主人公酗酒，不顾家庭，妻子被迫离开的情景。本例中的长镜头有很多的细节，"女人挺着大肚子走到床边"（新组建的家庭）；酒下肚的声音，"咕嘟咕嘟"（音效的运用）……这些细节共同渲染了一种负面的情绪——主人公不负责任（拥有时往往不懂得珍惜）。

主人公年轻时的人物形象在影片中并没有呈现，都是以主观视角存在；参与演出的配角们，用他们／她们参与主人公人生经历的不同阶段，来阐述在不同年龄段出现的人物（主观视角），就是影片开始时的那位老者。

2.	水晶中的女人后退，转身离开，水晶也从眼前拿开，场景变成了一间卧室；女人挺着大肚子走到床边，站定，扭头往这边看，一只酒瓶从画右入，瓶底朝上，酒下肚的声音，"咕嘟咕嘟"（主观镜头，此时摄像机就是画外的那个人）；女人从床上拉下行李箱，哭着看着镜头，往画右走，出画，镜头摇向地面，从行李箱落下一件衣服；女人右手入画，拾起这件衣服，这条花色的裙子贴近镜头；小全
3.	
4.	
5.	
6.	
7.	
8.	
9.	

从主人公的妻子形象出现后，影片继续以倒叙的方式呈现两个年轻人谈恋爱的状态；主人公参军打仗的状态；主人公小时候参加游戏的状态；主人公刚出生时父母双亲的状态；**最终再回到这个酒吧间，这位老者回忆了自己的一生，然后离开人世**。

24.2 倒叙角色可疑的举动《母亲的勇气》

女人的呼喊声，机场候机室，左右两侧各站了一名警察；他们双手抓住一个老太太的胳膊，两名警察从一个黑色的包中翻出白色的袋子和其他物品；老太太挣扎，嘴里叫着，表情痛苦。

影片在开始时用一个突发事件提出一个问题："一个老妇人，因为携带违禁品在委内瑞拉被拘捕了"。**然后用倒叙手法重新讲述主人公被警察盘查的全过程**……

在这个片例中，主人公举止可疑，被警察误认为"做贼心虚"，实则是主人公第一次出国，特别紧张所致。

镜头1，倒叙开始，再现主人公过安检的过程。

主人公来自中国台湾，因为女儿生宝宝，她前去探亲；此行她带了炖汤用的一些汤料。主人公过安检时眼神闪躲、举止胆怯，而且怀中始终抱着一个包。

1.	过安检，老太太站立不动，安检员弯腰拿检测棒从她胸部往下扫，背景一个高个子的男人站在队伍的最前端等待；中景
2.	主人公走在人群中左右看，前景有人影闪过；中景
3.	旋转门转，主人公往画右走出去；近景

镜头3，从主人公手中的包上摇，门口一名警察已经注意到她了；镜头6，主人公从包里拿出护照的动作非常紧张，因为她语言不通，对周围的环境害怕。

4.	主人公从门口出来双手护住抱在胸前的黑色包，门口一个警察看她的背影；中景，跟摇
5.	"她来自中国台湾，没有人认识她" 坐在橱窗里的安检人员，用手比画一个方形；近景
6.	主人公低头从包里拿出护照，双手把护照迅速举到窗口；中景

倒叙的画面内容就是：一名乘客过安检的完整过程。

从镜头9开始，闪回主人公在候机的过程中独自一人的状态：没有喝水的杯子；晚上也不住宾馆，就在候机室的座位上凑合；语言又不通，在警察盘查过程中解释不了汤料的用图，就是一个劲地哭喊。

7.	安检人员抬头看主人公；近景
8.	主人公不敢直视，把头转向别处；近景
9.	主人公俯身在水池边喝喷出的水柱中的水，前景左右人影走过镜头；中景

这种非线性叙事方式，对影片的故事情节高度浓缩；在有限的篇幅里传达了更多导演希望观众感受到的情绪。在对人物的塑造和剧情的紧凑性上都有很好的控制力。

第 25 讲 时间拉伸

时间在电影里是个变量，它可伸缩、可重置、可跳跃……配合创作者的想象力，实现对故事节奏的控制。

电影中的时间与现实中的时间并不完全画等号，电影中的时间只是一种感觉；观影时，观众会感觉时间变长（或者感觉时间短暂）。

在本小节选择的片例中，镜头之间的组合实现了时间拉伸（延长）的效果，对人物某一动作不同角度进行呈现，将原本完成这一动作的时间叠加，使观众在这一时刻的观感变长。

相遇的时间拉长《老男孩》

以本片例进行说明，影片中两个人物相遇，没有言语交流；一人在原地不动，另一人走远；这个过程需要多长时间，无法具体衡量；3 分钟、5 分钟……更多的时间设定，都是成立的。

但导演不能要求观众用 5 分钟的时间，看演员完成这个相遇镜头（除非相遇的桥段中还有其他的情节点，本例中的相遇实则是擦肩而过），所以观众对影片最终形成的感受，都是一种自己主观情绪的回应。

描述电影中时间拉伸这个知识点的方式，应该是：**观众感觉时间被拉伸了**，而不是时间真的被拉伸了，但也不排除有些情景下，电影中的时间比现实中的时间还要长……

相遇桥段用特写开场，雷声、雨声……声音前置，肖大宝在雨中等人。

肖大宝左手抓着吉他，下着大雨；特写	
肖大宝跨在自行车上，用手擦把脸；小全	

镜头 1，校花迎面走来，都是主观镜头，没有带入人物之间的关系；肖大宝此处的弹唱，对应着影片开始片段中，肖大宝在学校楼梯台阶上的弹唱。

镜头 2，《小芳》这首歌代表了主人公追求爱情的方式。

1.	姑娘打着伞迎着镜头走来；小全
2.	肖大宝弹唱"多少次我回回头……"；中近景
3.	手指弹吉他琴键，下着大雨，在车棚与楼道的路上淋着雨；姑娘从他面前走过；全景

镜头 4，姑娘与他面对面；镜头 5，景别变化，让观众看得更清楚……各种角度混剪，时间被拉伸；镜头 6、7、8 过肩镜头，校花走过；**校花没有理会肖大宝，她与他擦肩而过的时间从观感上被拉伸了。**

4.	姑娘从他面前走过"看看走过的路"；小全
5.	"看看走过的路"姑娘画左出；"衷心祝福你善良的姑娘"；中景
6.	姑娘从他的旁边经过，在拐角处转弯；中景
7.	"多少次我回回头看看走过的路"
8.	"你站在小村边"

背向镜头，代表了不接受……然后，肖大宝失恋了。

| 9. | 姑娘走向纵深，画右出画；中景 |

肖大宝失恋的方式就是扔掉吉他。

弹吉他和学习音乐的动力，是想让喜欢的姑娘关注自己，姑娘没有接受主人公，那他就要换一种活法……肖大宝变坏了，开始抽烟、打架。

仰拍，肖大宝嘴里叼着狗尾巴草，在桥底下呜呜哼唧，把吉他从后背拿在手上，哭着向画右扔出；中景
吉他被扔到了河里；全景
吉他在水中冒泡；特写
肖大宝双手打打火机，点嘴里的烟，吸了一口，咳嗽，抿着嘴恶狠狠地看着远方；中近景

第 26 讲　时间压缩

时间压缩非常常见，正如上一讲与大家讨论的，时间是一种主观上的感受。**导演在尽可能短的时间内，创建出更多的戏剧冲突和服务故事主线的情节点**，以提升影片的故事性和趣味性，丰富观影者的体验。

故事的主线可以是某人的一生，也可以是某人完成了一个目标。在主人公走向目标的过程中，影片中的时间可以是几年、几十年，或者是更长的一段时间；还可以是几分钟、几个小时、一个下午。

观众在影片中对时间的感受，都要在有限的几分钟（短片）、十几分钟（微电影）、几十分钟（电影或者纪录片）、一百二十分钟（电影或者纪录片）体验时间的流逝。

本小节将通过 4 个片例，来介绍时间压缩的具体形式：
1. 时间压缩表现人物关系的递进《指尖上的梦想》；
2. 时间压缩人物年龄变化《给予是最好的沟通》；
3. 片子中的时间被压缩《世界因爱而生》；
4. 时间压缩代表了成长《玩具岛》。

26.1　时间压缩表现人物关系的递进《指尖上的梦想》

在本片例中，主人公（小学三年级的小姑娘）因为家庭原因，在学校表现得孤僻，上课不认真听讲……老师家访后了解到孩子跟奶奶一起生活，父亲在外打工，喜欢钢琴，家庭却没有经济能力支持。

在老师家访的过程中，孩子在外受了欺负，把自己反锁在房间里。

老师想了一个走近孩子内心的办法，就是用音乐跟她沟通。隔着门缝送来一张卡片，上面手绘着钢琴的琴键。

作者用门里门外比作小姑娘的心扉。

老师走近孩子的内心，送她礼物，都是通过这扇门来表示：时间变换，两人之间的交流。不同的道具，在两人手中相互传递，**把漫长的岁月压缩在几个镜头的时间之内……**

镜头1，老师从门缝里塞进一张卡片，起身；门的另一侧，主人公走过来；镜头2，手指在卡片上的琴键图形上点按，音乐起。

镜头3，主人公离开门的位置，老师离开门的位置出画，第一次交流结束。

1.	老师在屋外，小雪（主人公）在屋里，两人隔着一道门；中景
2.	小雪在画着琴键的纸上，像弹琴一样，手指点按；近景
3.	小雪站起，从画左出画，老师拿回纸片，站立转身画右出画；中景

镜头4，主人公不说话，低着头，老师问她话，渐黑；两人的第二次交流，时间在流逝；镜头5，老师送礼物，第三次交流。

4.	小雪背靠着门站立，灯亮，老师站在另一侧，背对着门； 两人交流，后来小雪不说话，渐黑；小全
5.	木门空镜，老师入画，站在椅子上从门上面递过一件礼物； 小雪接过礼物，渐黑；小全
6.	门空镜，小雪入画，面向镜头拆礼物；小全

镜头6，主人公拿到了礼物（塑料的钢琴模型）。

场景从镜头7开始转变，用道具门实现场景转换。**时间在变，主人公的心情和状态也在改变。**

7.	一架塑料钢琴，小雪从袋子中拿出来；中景
8.	小雪将钢琴抱在怀里；近景
9.	小雪怀抱着钢琴，头左右摇摆；中景

主人公将自己紧锁在房间里；到来到门前看老师传过来的卡片；再到两人隔着门背靠背；最后接受了老师的礼物。老师真心实意地想要帮助她，主人公也一次比一次跟老师更亲近。

人物的关系在变化，通过这扇门来做"媒介"，镜头6至镜头9，门的位置也改变了，后续的镜头中老师走了进来，和主人公一起看这个塑料的钢琴模型。

26.2 时间压缩人物年龄变化《给予是最好的沟通》

在本片例中直接黑屏出字幕：三十年后……**时间被压缩，直接"跳跃"到人物的老年时代。** 影片以时间为结构，分为两个段落：三十年前和三十年后。

影片中是三个人物（六位演员）两个时间段内的表演。

三十年前主人公经营一家小吃店，对面药店抓住了一个小偷。主人公问明情况，小偷的妈妈生病，家里没有钱买药，主人公为少年垫付了药费，还送了一餐饭……三十年后经营小吃店的老板突然发病，家里无力支付医药费，家庭陷入困境之际，主治医生为其垫付费用。原来医生就是三十年前主人公帮助过的孩子。

本小节主要跟大家分享时间压缩后，导演如何让角色、场景和电影情景保持一致性，以及用于连接两个时间段中的事件和"连接点"又是什么。作者会从以下三个方面与大家讨论：

- 主人公职业特点。
- 通过人物之间称呼。
- 通过人物性格。

镜头1至镜头9，主人公的职业特点：小吃店这个代表主人公职业特点的场景，一定要出现。出完字幕之后，主人公在店里忙活的镜头。

通过人物之间的称呼：镜头2，女儿喊爸（三十年前在店里帮忙的小姑娘长大了，观众通过她对主人公的称呼，明白了他们之间的人物关系）。

1.	三十年后 小吃店的老板老了，他左手拿屉，右手拿勺，从锅里捞食物，一个男客人入画；中景
2.	女儿喊爸，点头示意爸爸，有事情发生；中景
3.	主人公转身，镜头跟摇，一个乞丐双手合十站在老板面前；中近景

通过人物的性格：主人公是一个"热心肠"的人，帮助他人是本片主人公的人物性格。镜头2至镜头5，一个乞丐双手合十站在主人公面前，主人公给乞丐一餐饭。

4.	主人公拿起桌子上的一个塑料袋；近景
5.	主人公把袋子递给乞丐；近景
6.	乞丐接过老板的袋子；中景

主人公转身，叫下一位顾客；他的身体晃动一下，站立不稳；桌子空镜，身体后倒，入画；四个调味杯被震飞。

突发事件，主人公出现意外。

7.	主人公转身,叫下一位顾客;中近景	
8.	镜头晃动,主人公的身体晃动一下,站立不稳;中近景	
9.	桌子空镜,主人公身体后倒入画;小全 桌子上的调料瓶弹起;特写	

女儿冲过来;捞菜用的钢丝漏斗重重地摔在地上。

在医院,主人公躺在病床上,戴着呼吸机。

26.3 片子中的时间被压缩《世界因爱而生》

本小节开始的时候,作者讲过:在主人公走向目标的过程中,影片中的时间可以是几年、几十年,或者是更长的一段时间;也可以是几个小时、某天下午。

本片在电影里设定的时间为 60 分钟……

主人公要在六十分钟里面创建一座虚拟的小镇,为处于昏迷状态的爱人制作一个惊喜;这是一部科幻片,所以才会有一个人凭一己之力创建一座城的设定。

主人公与处于昏迷状态的爱人之前的故事,导演并没有交代;就是小镇创建好后,爱人从门口走进来,当她再走出这条街道时,主人公来到她的病房,看到她躺在病床上。

这部影片的总时长为 60 分钟,影片用时间压缩、时间跳跃让观众了解:影片中的一个小时是如何快速度过的。

导演用三个镜头(时间特写),就将一个小时过完了。

在影片开始阶段,主人公看表(59 分钟倒计时);在影片中间段落,主人公看表(58 秒倒计时);

在本片例镜头8，主人公看表(5秒倒计时)；三个代表时间的镜头结束之后，影片设定的1小时就过完了。

1.	前景三盆花，站住，右手接触了一片叶子；近景 街道空镜，男人入画，跑到路中央，站定；大远景 他面向画右，双手抬起，右手拇指快速接触左手拇指，天空暗了下来，一个蓝色控制器浮动在画右，右手五指按住五个光点；中景
2.	主人公右手向右微转，光线逐渐变亮；特写
3.	光球从画右升起，主人公抬头看天，手指在转动，光线和周围的环境越来越亮；建筑物阴影变化，光在玻璃上滑过，小全

在不同时间节点的位置，导演都做了精心的设计：第一阶段(59分钟倒计时)，主人公凭空用手创建出一个方体，镜头1至镜头3(用悬浮在手中的操纵手柄，调节小镇上空的光线)，营造类似高科技的视觉感受。

镜头4至镜头6，主人公周围的光线在不断地变化，光影的变化也是对时间流逝的一种描述。

4.	主人公旋转手部，光影由暗变亮，再变暗，他抬头看天，扭头看光影变化；中景
5.	镜头往下摇，街道上主人公像一个小黑点，阴影变化，停下来他跑向画右；大远景
6.	他侧身小跑着从画右入画，躲在门洞里停止脚步，往画右看；中景

第二阶段(58秒倒计时)，智能手表不断闪烁，提醒主人公设定的时间所剩不多，**主人公开始变得焦急，导演用时间来实现节奏的调节**。主人公左右看了一下自己创建的小镇，发现还有很多工作没有完成。

第三阶段(5秒倒计时)，镜头8，影片中一小时的时间马上结束，导演使用时间创建"期待"，观众很想知道工作完成之后会发生什么样的事情，新的人物(主人公的爱人)出场。

主人公注意到小镇还有工作没有完成，他表现得很紧张。

这种时间创建出来的紧张感与主人公情绪的变化，为观众带来了更大的期待：接下来要发生什么样的事情？没有完成的工作会不会导致任务的失败？

7.	主人公注视前方；近景
8.	主人公抬着的左臂上，数字5,4,3,2……；特写
9.	主人公低着头看；特写

这些心理上的期待，都是导演运用时间这个要素创造出来的。

26.4　时间压缩代表了成长《玩具岛》

本片例中，导演用了一个长镜头，从弹钢琴的两只手，**摇到桌子上的照片(剧中人物与家人的合影)**，就完成孩子整个成长过程的时间压缩。

影片的时代背景是第二次世界大战期间，德国纳粹向集中营运送犹太人。故事就发生在火车即将启程之际，主人公发现自己的孩子不见了。儿子与邻居(犹太人)的孩子是好朋友，两人经常在邻居家一起跟老师(犹太人)学弹钢琴。

主人公感觉自己的孩子也在即将启程的火车上，因为前天晚上孩子一直跟着邻居家一起去(对于要去的地方，大人们都用去旅行向孩子说了谎)。

当主人公赶到现场,发现自己的孩子没有在火车上;但她没有独自离开,而是顺势将邻居家的孩子带下车,让德国军官误认为这是她自己的孩子;邻居家的孩子跟她一起回家。

两个孩子长大的过程用时间压缩的方式进行交代。

镜头1,两人是夫妻关系,是主人公的邻居;主人公此时已经将邻居家的孩子带下火车,车下有两名德国军官目睹整个过程,主人公的表现并没有引起他们的怀疑,一名军官还在嘱咐邻居家的孩子。

镜头2,主人公与邻居对视,她们用眼神交流,一句话都没有说。这次分别可能就是永别,一家人的悲欢离合都在彼此的注视中。

镜头3,车门关闭,镜头升起,音乐起,主人公带着邻居家的孩子向纵深走去。

1.	声音过渡,车厢里父母看着"下次别让妈妈担心了";父亲皱眉,头微抬向上看;中近景
2.	画左军官往左准备关门,蹲下的军官双手用力将小男生的同伴转向妈妈"去吧,跟你妈妈回去";妈妈的眼睛始终看向车厢,她的双手搭在孩子的肩上;小全
	车厢旁两人看,车门滑动的声音,右侧阴影变大,两人抬起头;传来军官的声音"请原谅我们的疏忽,女士,再见",车门画右入;中景
	声音过渡,画右的军官左手搭在车门上,随车门向右移动,孩子转头看着车厢,妈妈低头掸掉他肩上的尘土;车门关上,黑屏;小全
3.	军官伸出右手,妈妈的手伸出,他吻了她的手;画右的军官关上门,手放下来,站立看着;妈妈转身拉着孩子的手向纵深走去,军官对着光头军官"你必须解释今天怎么会发生这种离谱的事情",画左出,士兵伸右手将档案递过来,光头军官接过,画左出;

镜头 4，主人公的儿子在座位上，看到自己的小伙伴显然很高兴。

妈妈拉开窗帘，邻居家的孩子站在房屋中间背向镜头，妈妈右手掸了一下白色的窗帘，双手交叉放在腹前，走向邻居家的孩子，伸右手摸了孩子的头。

主人公儿子的去向，在本片例的前叙段落中已经有交代：确实他要跟去上火车，但被工作人员核实其身份后，发现他不是犹太人，而拒绝让他上车。

4.	主人公儿子问小伙伴"还要再练习一次吗"，他回头看，妈妈走向画右的桌子，拎起他的行李箱；两人在桌子边练习弹琴
5.	小男生坐在桌边，桌子上的琴谱打开着，同伴画左入画，左手扶桌子，走向椅子；中景
6.	反打，妈妈拎着行李箱，站在画中，微笑着看；小男生在画右头面向画左，他入画，低头看椅子，坐下；妈妈走向画左，把行李箱放下，左手抓着右手腕，站着看他们俩；两个小家伙面对面，手放在桌子上；音乐起，钢琴声，两人的手指弹，妈妈重心换到另一只脚上，身体微动；小全

镜头 6，邻居家的孩子走过来，两人背向镜头；手放在桌上，看着琴谱，练习指法。镜头 7 至镜头 9，这是一个长镜头，两个大人坐在钢琴前，手部特写，**两个小手 (小男生)，变成两只大手 (时间流逝)**，桌子上有邻居一家人的合影。

7.	俯拍，镜头右移，钢琴的琴键，一个人的腿，他坐着，弹琴的手入画；两只手弹琴，另一只手入画，手腕的袖子是花格的样式；第四只手入画，镜头缓缓前推至钢琴的上面，合着的琴谱，妈妈和小朋友的照片框入画，邻居一家三口的合影入画，镜头缓缓下移
8.	
9.	

镜头摇到邻居一家三口的合影，并排的相框里还有妈妈和小男生的合影，**很多年过去了，他们长大了**。

第6部分

讲故事与导演思维

第 27 讲　开篇设计

影片开始的叙事单元被称为开篇……"开篇"是一个形容词，并具有功能性，对影片有启示和概括作用。

"开篇"的形式是多种多样的，**导演可以用一个镜头来完成影片的开篇**，也可以用一组镜头，形成具有"戏剧性"的一个段落实现开篇。本小节将从以下片例中，感受不同的"开篇"效果：

1. 长镜头开篇《指尖上的梦想》；
2. 用感观开篇《心曲》；
3. 强烈的冲突开篇 *You Can Shine*；
4. 用悬念开篇《下一层》；
5. 风格化的开篇《复印店》。

27.1　长镜头开篇《指尖上的梦想》

作者接到这个题材的创作任务后，走访学校，采访老师，了解故事原型（由师生情的真实事件改编），体会和信息每天都在更新。

如何构建影片的开篇？ 在作者的脑海中是一个不断推翻重来的反复经历。

心中有了想法，就会把它写下来。按照开始、中间、结束这个顺序，一步一步地推导出影片的故事结构。

笔记中的草稿

作者翻开了当时的创作"笔记"，对于开篇的构思有这样一个草稿：

一个女人弹钢琴，琴声悠扬
一个小姑娘被琴声吸引，从窗外走近
姑娘的身边出现一位老奶奶
小姑娘的手紧紧地和奶奶的手握在了一起

为了表现主人公喜欢音乐，影片以一个人弹钢琴作为开始，姑娘被琴声吸引，走到窗边往房间里看。小姑娘身边的人是她的奶奶，她的监护人，孩子的父亲在外打工，她与奶奶一起生活，这是主人公的家庭状态。

片子在学校取景

主人公的性格，通过入学时的腼腆，老师对她的注意，铺垫出未来老师对她的关心和帮助。

老师让同学们欢迎新同学
小姑娘低头走入座位
同桌跟她打招呼，她没有任何反应
老师看在眼里

草稿中的这些想法是跳跃性的，**刚开始构思时都是片段，不刻意强调故事的连贯性**。整体的结

构出来后，才会考虑安排段落之间的逻辑关系（是否合理）。

家庭成员的构思

对于奶奶对主人公的关心，作者通过自己小时候的经历进行了融合。奶奶送我上学，接我下学，嘱咐我好好学习。

老师送奶奶走出校门口
小姑娘从窗外张望
奶奶跟她打招呼，她点点头

这个最初的影片开篇设想，在后期的创作（以故事板的方式进行创作）中，被更为详细的画面设计取代；故事情节的设计上也发生了翻天覆地的变化。

开篇方案三次推翻

第二版本的剪辑方案：用清晨主人公起床，开始一天的生活、学习作为影片的开篇（用若干表现人物独立性格的镜头）。拍摄完成后，这个开篇设计又被替换。在拍摄的过程中，发现有一段更好的情节，用它来作为开篇更为合适，更符合故事的情景。

本片的开篇以舞蹈动作，对全片主人公追求音乐梦想的主题进行了一次演绎；没有过多的解释和说明，纯粹是一种情感的表达；舞者从一扇门缓缓走出，加速跑，腾空跃起……

镜头1，追光灯打在舞台上，画左的房间里开着灯，在光明与黑暗之中，舞者现身。

舞者所在的房间，原本是舞台上的一间调控室；里面放着控制舞台灯光、音响的设备。拍摄时萌生了一个新的想法：**舞者就像是片中的主人公，她打开房间的门，就像敞开了心扉，走出原本的**

生活环境。

钢琴以影子的形式出现在画右的幕布上，是主人公心中梦想的幻影；梦想是缥缈、虚无的，有点遥不可及；**虽然梦想遥远，却又能在心中泛着光辉，值得我们用毕生的努力去追逐。**

舞者腾空跃起，是角色对自己努力追逐梦想的一种"外化"。

镜头 3，舞者走到钢琴座椅位置，她是如此的小心翼翼，对能够坐下来弹钢琴心生敬畏，好像在说：我能坐下来吗？

1.	画左的门缓缓拉开，舞者迈步走出
2.	**舞者加速助跑，在空中跃起**
3.	前景一架钢琴，舞者围绕着椅子从画左转到镜头前，面向镜头，缓缓坐下（舞者用肢体动作表现出自己坐在钢琴前的一种欣喜、羞涩、热爱的情感）

镜头 4，舞者用肢体语言表现弹钢琴时的指尖动作，象征着主人公实践自己心中梦想的行动。此时的她是如此的快乐、如此的美丽动人。

镜头 5，追求梦想的过程并不是一帆风顺的，会遇到挫折，遇到打击，甚至怀疑自己当初的梦想与追求。舞者像受了委屈一般，是坚持还是放弃，她陷入深思。

镜头 6，舞者缓缓地站起身来，低头看着椅子，对这个位置充满了情感。为了这来之不易的机会，唯有竭尽全力地坚持。

4.	舞者伸手，放在空中，做着弹钢琴的指尖动作，身体左右晃动产生一种节拍，表情欢快，犹如正在经历着一种美妙的事物
5.	**舞者突然停止动作，向画左看了一眼，双腿放在椅子上，低下头，双手抱膝，好像受了委屈**
6.	舞者缓缓站起身，旋转，面向画左，低头看着椅子

镜头 8，舞者站在椅子上，是她鼓足勇气，下定决心要站在自己生命的巅峰。

要战斗就要承受失败的打击，要努力就要承担没有结果的现实。

镜头9，舞者飞身一跃，告诉自己不要害怕，不忘初心；张开双手臂，拥抱希望。

7.	舞者双手轻触椅子的边缘，好像椅子是自己的梦想，遥不可及
8.	舞者迈起左脚，整个人站在了椅子上，头上仰，右腿和左手缓缓向上，身体保持这一姿势
9.	舞者快步从椅子上向画左移动，纵身一跃跳到地板上，轻快地从画左出画，出影片的片名

这段舞蹈情景，是在设计影片高潮的过程中产生的；在拍摄现场使用一个长镜头，交代舞者的出场。将全片的故事和主人公心中澎湃的情绪，幻化为眼见为实的"人物"，用舞蹈的形式演绎出来。

主人公长大后，登台表演时的伴舞，是开机之前就已经设计出来的，从故事板中我们可以感受到演员的调度，舞者的表现形式，包括舞台的灯光效果，作者在前期的设计中都有过考量。

舞台排练现场

舞蹈中融入了故事性，是对影片的"魂魄"进行的概括和总结；其实，这是一段"多余"的情节，在原本的设计中是没有的。**在跟舞蹈老师排练的现场，老师的良好状态给予了作者很大的启发。**

作为开篇舞者的独舞，这个"额外"产生出来的段落，是在排练主人公长大之后，登台表演时，舞蹈演员伴舞的过程中，产生出来的新想法。

让舞者理解作者想表达的想法后，我们试着排练了一下。舞者把主人公对音乐的追求用弹钢琴的舞者形式，准确地说是一个影子，给诠释出来。

拍摄现场调来了一盏追光灯，光打在蓝色的幕布上，意境十足。

舞台排练结束，现场的效果感觉到位，当时作者就将这段定义为影片的开篇。

舞台是学校的一个礼堂，现场重新进行布置，有充分的空间进行摄影机的调度。最终，**作者用**

长镜头开篇，出参演人员和主创人员的字幕……舞者跳完这段舞蹈出画，有一段留白，追光灯在幕布上留下光环，出片名。

27.2 用感观开篇《心曲》

开篇单元是影片讲故事的起点，作者筹备这部短片前，想用一个具有地域特点的环境来实现本片开篇单元的设计。**开篇单元又是影片风格的缩影**，是影片带给观众的第一印象，所以想要处理得与众不同。

拍摄地点是在江南小城的巷子中，江南地域小桥流水，居民围绕着小河而居，所以最初的开篇设计想呈现小巷子的全貌。

原始剧本片段
镜头平移，河边一排排民宅，老墙壁充满画面。 一个"傻子"往前跑，一群孩子追（九十秒），出演职人员名单。 小巷子尽头，阳光明媚，爸爸蹬着三轮车，妈妈坐在三轮车里，手里拿着包裹，三轮车拐出小巷，进入大路，阳光照在小桥上，三轮车渐行渐远。

实地勘景后，开始绘制故事板，**对于导演来说，故事板并不是一项必须要做的工作**。这是作者的个人习惯，在创作周期相对较长的项目里，会以这样的方式来开展工作。

剧本写完之后，并不意味着剧本"完成"了，因为剧本永远都不可能真正"完成"（完美）。**在绘制故事板的过程中，作者可以在脑海中以图形化的形式，对剧情进行预演。**

可以把故事板的镜头放在剪辑软件里，去预估片子的时长、安排情节点的时间、为片子挑选合适的音乐。

一个"傻子"往前跑，一群孩子追（九十秒），出演职人员名单。

原始剧本开篇中有一个"傻子"角色，"傻子"是影片中的一个配角；在后续的章节中该角色还会再次出现。大家注意"一群孩子追（九十秒），出演职人员名单"这句话表明，开篇另一个功能是出演职人员的字幕。

在最终的剪辑环节，作者重新设计了开篇的内容。

剧本的创作属于前期的工作范畴，按照作者个人观点：前期创作也包括拍摄环节，因为影片进入剪辑环节之后，依然有再创作的空间。影片拍摄的素材，经过时间线上的重新编排，会带给创作者很多之前未曾想过的新想法。

本片的主人公看不见东西，是个盲人；在音效的配合下，将风声、雨声、小鸟的叫声、水滴落在叶子上的声音……都进行了放大处理。所以本片的开篇是以人的感官体验为主。

镜头1，升格这个知识点没有单独成为一节去讲，它属于摄影方面的范畴。每隔一段时间拍摄一张照片，通过剪辑软件将照片连接在一起，成为影像序列。

因为整段序列跨越的时间段较长，所以风景中云会像流水一样运动。将这个镜头放在影片最开始的位置，有着特别的用意：**时间流逝，岁月如梦**。

1.	升格，云在屋顶像流水一样变幻；中景 象征着时间的流逝；
2.	镜头从右往左摇，老房子的屋顶；近景 原始的画面是中景，后期做了放大处理
3.	一滴水落在了植物的叶子上；特写 拍摄时雨水是人工手动模拟的

镜头4，水滴从水龙头上下落（强化滴水的声效），拍摄现场就地"取材"，看到老旧的自来水管，原本拍摄它是用于空镜。进入后期阶段，考虑到盲人对声音的敏感，配上放大了的水滴声效；视觉上焦点虚实变化，给观众想要"看清晰"的感觉，而这种感觉正是渴望光明的人所感所想，强调感观上的体验。

镜头5，主人公大特写，她转头想要去听到些什么，紧扣她的眼睛出了问题这条线索。

4.	焦点由虚变实，水龙头关不紧，水滴不断渗出；特写
5.	女孩的脸眼部大特写，她朝画左微转，眼睛闭着，微笑；大特写
6.	卡通形象的不倒翁来回晃动，慢慢接近静止；小全

镜头8，拍摄了一台老式收音机，它已经不能正常工作了。拍摄的现场虽然录了声音，但也不是所有的镜头都有收音，因为这个镜头想要的声音现场无法录制出来，通过后期声效来解决这个问题。

收音机是盲人生活中的必备用品，是对他们生活状态的一种"描写"。收音机的空镜，配上电台播音的声音，效果非常好。

7.	带入钢琴的一角，一个姑娘在跳舞；小全
8.	收音机上面的时间，显示上午9点42分；小全
9.	字幕像水流波纹一样，缓缓随着音乐显现

声音前面加点噪声，影片中信号不好的效果都是后期加以实现的。

开篇结束，出片名。

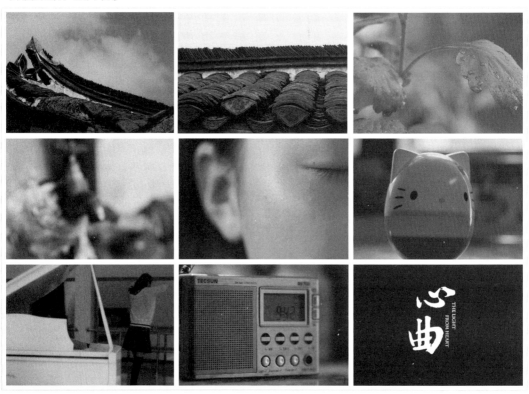

27.3 强烈的冲突开篇 You Can Shine

与前两个片例不同，本片的开篇叙事节奏紧凑，用强烈的冲突凸现主人公的困境。整个叙事单

元结构完整，跨越两个时空，完成三个主要人物的出场。

本片在开篇单元并没有出现演职人员的字幕信息，因为本片属于故事性的广告片，片子时长四分钟，本篇的主题字幕出现在片尾。

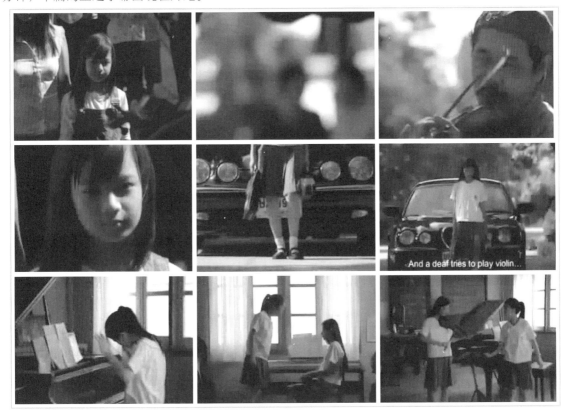

镜头1、2、3，主人公（小姑娘）看拉小提琴的人，人物出场（主人公童年时的形象）；这是一个街头的艺人，而且是一个盲人，但他能够拉小提琴；小姑娘看他，她听不见任何声音，只是看。

主人公遇到的问题（身体上的缺陷），第一次呈现。

1.	前景是一个人拉小提琴，一个5岁的小女孩在人群中看，面向镜头；中景
2.	镜头跟摇，手拉小提琴的特写
3.	一位拉小提琴的中年男子；近景

镜头5，几年之后主人公长大了。她是一个初中生形象的女学生，拎着小提琴低头走路；目前为止主人公听不见声音这个信息，还没有被观众真正理解。**人物小时候与长大之后两个镜头的组接方式，是主人公童年到青年形象变化的跳接。**

镜头6，声音前置，同学的骂声入画。

4.	一个5岁的小女孩微笑着，镜头推；近景
5.	在校园里向前走的脚，后面跟了一辆汽车，不断地按喇叭；近景
6.	初中女学生拎着小提琴低头走路，她没有听到后面汽车的嘀嘀声，因为她是一个听力有障碍的人，背景有两组学生边走边往这边看；小全

镜头7、8、9，主人公的同学对着她吼叫，并与她形成强烈的对立关系，同学的行为具有破坏性（把她的曲架掀翻离开）；我们通过开篇了解了三个人物，感受到主人公因为自己的身体上的缺陷而不受欢迎这个现实。

主人公遇到了难以跨越的障碍（困难），听不见声音，却还要学拉小提琴，**这种强烈的冲突，既来自外部，也来自内部。**

7.	窗户边，主人公的同学冲她发火，她在坐椅子上；中景
8.	女同学愤怒地按下钢琴键盘，起身；中景
9.	女同学把主人公的曲架掀翻离开，从画左出画，留下她一个人拿着小提琴；小全

本片的开篇单元，让观众感受到了主人公遭遇的巨大问题。

她怎么办？如何去应对？在影片开始之际，导演成功地在观众心里建立了悬念。

27.4 用悬念开篇《下一层》

长镜头，一个中年男子一动不动地注视着镜头……一大盘肉放在桌子上，十个人围着吃……鲜血淋淋的动物内脏……影片的开篇单元提出诸多问题：

注视着镜头的中年男子是谁？

吃东西的这些人是谁？

他们吃的是什么？

……

画面的色调压抑、灰暗，食物血腥，吃东西的人吃相夸张；配合缓慢的镜头推拉，交代了人物出场；单一重复的吃喝动作和人物之间的关系（食客与服务生）；其余的信息一概没有交代。

本片例的开篇单元用时三分钟。演员也不说话，大多是表情交流，各种鲜活的食物轮番登场。直到这些食客从地板上陷落，服务生们赶往下一层，继续为浑身是土的食客们上菜……**悬念建立，**

一群"疯子",在行"诡异"之事。

镜头 1,长镜头,开篇第一个镜头,同时出现镜头推拉,这是很少见的镜头运动方式,整个镜头用时 50 秒。

这个人在看什么?

镜头 2 给出了答案:一大盘肉充满画面,镜头拉出,前景画右一人用叉子从盘子里叉走一大块肉……

镜头 3,镜头左摇,从餐桌上吃剩下的动物胸骨摇到三个光头。

导演对食物在画面中的呈现方式,有着刻意的视角。**食物在画面中并不美味,而是血腥,反衬出食客们的残忍。**

1.	音乐、鼓声,特写一个人的眼睛,镜头拉,此人光头,一动不动地注视着画左,衰老的脸,皱纹,背景一幅画,几匹马腾空,马蹄面向镜头;他白色的领结入画,镜头推近;特写、中近景、近景
2.	他的左边也坐着一个人,他晃着手中的刀子,拿起酒杯喝酒;对面的一个人拿着刀叉从盘子里切肉,服务员拿着东西从前景走过;镜头不断拉出,十个人围在一张桌子前大口咀嚼,西装,上面有灰尘,左侧一位没有吃,输液;身穿白色西装的服务生为他们服务,加酒、上菜、拖地、乐队在演奏音乐……;特写至全景
3.	他们满身灰尘大口咀嚼,动作很快,刀叉切割食物,快速送到嘴里;后面两个服务员填菜,一位倒葡萄酒;中景

镜头 4,镜头左摇,焦点变化。

仔细看,所有的镜头都在运动,即使是特写这类的镜头 4、镜头 5 也都如此。

4.	三双手,刀叉在盘子里快速切割,把食物往上送;镜头左摇,特写
5.	镜头拉,一位老者双手按住骨头在嘴里翻滚啃肉,背景两人低头吃,服务生手入画,铁壶倒茶;近景
6.	中年男子转头看着画右,一动不动地看着,镜头推

镜头 7、8、9 集中表现食物的血腥,让人看后毫无食欲。

三个特写,三次重复,将这种感观体验在观众心中强化。

7.	镜头推,盘子里烤熟的香肠被入画的叉子和勺子叉走,再来一次;特写
8.	镜头拉,血淋淋的腰子被入画的叉子和勺子夹走,夹到后停顿了一下(避免汁落在外面);特写
9.	镜头拉,鲜红的肉上面反着亮光;特写

27.5 风格化的开篇《复印店》

这是一部极具风格化的影片,尤其是开篇单元,画面都经过后期处理,使其呈现方式与其他影片大不相同。画面之间不再是流畅的、干净的、平稳的;取而代之的是:**画面具有了纸张的属性。**

画面不时出现纸张翻页,画面晃动,纸张裂开合并的效果,犹如片子是用复印机"拍摄"出来的一样。

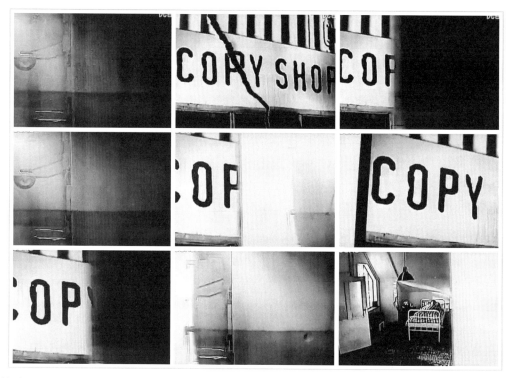

镜头1，画面位移出片名；镜头2，音效配合"砰"，插入画面撕裂的效果。

剪辑在控制画面效果上起到决定作用，这类的片子，这类的效果，镜头会被剪切得很"碎"；实际上撕裂的画面效果本身也是一个很短的镜头。

镜头3，镜头中的黑屏就像是文字中的标点符号，一个段落结束，另一个新小节开始。

1.	光在墙面上缓缓移动，画面向右位移，下层画面呈现
2.	片名的画面晃动，像纸张受外力牵扯被撕裂的效果，配合动效
3.	黑色遮罩画右入，片名被逐渐遮挡

镜头4重复镜头1的画面效果；镜头5，画面的边角出现"掀动"的效果，这种效果是后期制作出来的，然后在插回到剪辑的时间线上（镜头序列中）；镜头6，闪现的效果，是几种不同的画面叠加在一起实现的，几种画面效果就是几个镜头。

4.	光在墙面上缓缓移动的画面
5.	曝白的画面从画左向右位移，再次露出片名
6.	片名的字特写，渐稳，两次曝白，制造纸张皱褶的效果

镜头7，黑屏，起到分隔作用，因为镜头8又要重复镜头1。

本片中有大量的重复镜头，这种经过设计的重复，不但没有让观众感觉到厌烦，反而实现了导演想要的风格：**影片中无序和自我复制的主题，以画面效果的形式被强调**。

镜头9，人物出场，一个男人躺在床上，画面"撕裂"、曝白……并在动效的配合下形成了影片独特的风格。

7.	黑色遮罩画右入，片名被逐渐遮挡
8.	光在墙面上缓缓移动的画呈现
9.	曝白的画面从画左向右位移，一个躺在床上睡觉的人呈现

第 28 讲　故事线

每部片子都存在故事线，它是主人公要达成最终目标的"路径"。

在不同的影片中，故事线呈现的方式也具有多样性，时而"明显"易见，时而只在"暗中"发挥作用……

故事线在"明处"：多数情况下故事线是剧中主人公命运的走向。

故事线在"暗处"：故事线会是导演想要揭示的某个重要事件或者是借悬念传达导演的观点……

之所以不将故事线归为悬念那一小节去讲，是因为悬念代表了某一个时间段内的情节点，虽然具有故事曲线的递进属性，但故事线却是从始至终一直存在的线索……

当然凡事都可能会有例外，也不存在绝对正确的定义。**如果非要说清楚这个概念，就暂且将影响影片情节走向的这条绳索，称之为故事线吧**……

1．以主人公命运形成的故事线《米兰》；
2．母亲寻找孩子形成的故事线《玩具岛》；
3．以失踪形成的故事线《衣柜迷藏》。

28.1　以主人公命运形成的故事线《米兰》

本片例的影片背景："北约继续轰炸前南斯拉夫的军事目标，今天下午战斗机从意大利的空军基地起飞"，电视里播报新闻，做家务的母亲坐下看电视……

小镇上一家四口，人物陆续出场后，大儿子向正在看电视的父亲要钱，准备外出……大儿子在影片后半段，是以医院病人（昏迷不醒）的形象出镜，**他的命运成为推动故事不断向前发展的故事线**……

镜头 1，大儿子入画，并没有继续往屋里走；镜头 2，父母坐着，看电视里播报飞机突袭的新闻（房间里进了人并没有引起父母的注意，两人精神集中，突袭事件与自己的生活息息相关）；镜头 3，大儿子并不在意新闻的内容，他准备了一个"恶作剧"。

1.	大儿子俯身靠在门边看着画左；中近景
2.	过肩镜头，电视机的画面是桥上的爆炸景象；中景
3.	大儿子眼睛左右迅速转了一下；中近景

镜头 4，大儿子突然发出"嘣嘣"的声音，吓了父母一跳；镜头 5，大儿子要去朋友家，向父亲要坐公交车的钱。大儿子接过钱，从桌前的盘子里拿小吃放在嘴里，边吃边往外走。

母亲提醒"如果有什么事就到地下室去"（突袭事件已经影响到一家人的生活和出行安全）；儿子应付道"知道了，妈妈"，从门框画左出画；父亲把烟放在嘴上，母亲的脸始终侧向画右（**母亲这一个动作胜过对孩子关心的千言万语**）。

4.	反打，父亲准备把烟放到嘴边，大儿子跺脚，俯身叫"炸弹"，父亲闭眼把手放下，转头向车里，母亲摇头，儿子右手抬起撑着门框，笑；父亲转回头看电视；小全
5.	儿子笑着直起身子，"我要去福莱德家"眼睛盯着画底，抬头看画左"爸爸，给我点钱" 父亲用嘴沾湿了烟纸，手往下放，询问"给什么钱"，儿子回答"公交钱"；父亲伸右手掏兜，母亲嘴里轻嚼，向画左的父亲扫了一眼；父亲拿出来钱，低头左手从中拿了一张，儿子走上前接过；小全

镜头7、8、9是两兄弟之间的约定。哥哥（大儿子）计划三点钟回来，和弟弟去森林玩捉迷藏的游戏。父母等着大儿子回来，弟弟等着哥哥回来；而最终大儿子此行，是与所有人的永别。

大儿子的命运是整部片子连接各情节点的"线索"。

镜头8，弟弟和哥哥一起去车站，在路上弟弟俯身蹲下，从地上捡起一张纸（飞机投放的宣传单），"人……人……人民"哥哥伸右手抢过纸，"这不是战争，是为了保护你们，以免你们的总统……什么什么……北约"哥哥双手把纸揉成一团……

这些关于突袭和战争的"描写"，都是让观众理解影片中的战争态势还是很"紧急"的。社会动荡，政局受到干扰，人民生活必然要受到更大的影响。

6.	弟弟戴着耳机，闭着眼睛，嘴张合，躺在院子里的没有水的浴缸里，镜头后拉，左摇，哥哥骑着车子从远处的墙拐角处画右入画，转着圈来到弟弟的身后，下车腿撑着车，双手从弟弟的头上拿下耳机戴在自己的头上；"你要去哪儿？""福莱德家"哥哥伸右手拿走弟弟身边的录音机。哥哥把录音机装在裤兜里，弟弟起身，站起，双手支撑翻出浴缸"能去吗？不行"；哥哥双手掉转车头，骑上车，往画里，弟弟小跑着跟上"就到车站呢，不行"镜头跟移，他们走向纵深的院子门口；近景、全景

7.	长镜头，弟弟在画左用右手拿根长棍子，低着头小跑，哥哥在画右，骑车，头向画左斜着，皱着眉往画右看，右手按住弟弟的头示意他停下，镜头摇向弟弟，哥哥停车出画。弟弟站定，低着头，耸肩；全景
8.	空镜，窗户左摇，两人约定三点在森林里玩捉迷藏；小全
9.	弟弟用棍触地，看着哥哥；中景

最终大儿子因为车祸住进了医院，而突袭让发电厂无法供电，最终孩子没有得到有效的治疗，而间接被空袭夺去了生命。

所以大儿子的命运是全片的故事线。

28.2 母亲寻找孩子形成的故事线《玩具岛》

本片一开篇讲述的是母亲进孩子的卧室，发现人不见了，然后开始找孩子的故事。在母亲找孩子的过程中，导演穿插了多个情节点。

他们一家与邻居之间的交往；两个孩子之间的友谊；接受军官的盘查；从纳粹的手中解救出邻居家的孩子；两个小朋友重逢，一起茁壮成长。

母亲找孩子就是本片的故事线，在结尾时出现了一个反转：主人公发现自己的孩子并没有跟邻居在一起，她没有独自离开，却冒生命危险将邻居家的孩子解救出来。结合影片结尾的反转，重新描述本片的故事线：**母亲解救出邻居家的孩子**。

母亲的动因是担心自己的孩子，人物最终起了变化，结果与本意产生了偏差，但这种偏差并不是一般人能够做到的。主人公首先是一位母亲，她明白失去孩子意味着什么，所以她愿意冒险去尝试，有可能会付出生命的代价。

所以，母爱无比伟大。

本片段是母亲跑到火车站来找自己的孩子。

两名德国官军挡住她，检查她的证件，确认她不是犹太人，然后帮他找孩子。这是主人公见到的第三拨人，向他们问有没有看到自己的孩子。

第一拨，楼下见到邻居；第二拨，院子外面问一个穿制服的男人；场景再变化，新的人物出场，**找儿子这条故事线格外清晰。**

镜头1、2、3手持拍摄，画面始终在运动（如果换成固定机位拍摄，紧张感出不来）；母亲着急，时间紧迫，火车马上就要开了，孩子不知去向。

1.	手持拍摄，妈妈面向画左看着光头军官，迅速左右看一下，低头双手摸兜，镜头后拉，下摇；左手从上衣口袋中拿出一个本子，拿起，交接到右手，递给军官，军官拿在手里，看着她的眼睛；近景
2.	军官拿着证件，在手里来回晃，眼睛始终看着她的眼睛；镜头右摇；近景
3.	妈妈看着画左，眼睛向下看；近景

镜头4、5、6手持拍摄；主人公快急哭了，问两位军官自己孩子的去向。

4.	军官大拇指一捻，护照打开，手持，左侧有妈妈的照片；特写
5.	两位军官对视了一下，里面的军官低头看；光头军官"不是犹太人"，两人再次对视；妈妈"我在找我儿子"
6.	手持拍摄，妈妈面向画左"我儿子来到这里了吗"，说话时再转头眼睛看画左的军官，说完停顿片刻，再转头看另一位；近景

镜头7，闪回，过去时空，时间回到前一天晚上；主人公的儿子与邻居家的小伙伴之间的交流。

他们之间有自己的"暗号"。

镜头8、9，邻居全家要去集中营的事件，被大人们说成是一次旅行，所以主人公的儿子才坚持要去。

7.	窗户打开，小男生探出头来，双手拿着手电筒，向画左闪了三下，狗叫声；中近景
8.	背向镜头，头充满画面，对面的墙上光一闪一闪；门被拉开的声音，小伙伴出现，半个身子趴在窗户柜上；"你为什么不告诉我你要去旅行"小伙伴没有说话，手指动了一下，身体微微后仰"忘记了"；"不管怎样"；小全
9.	声音过渡，小男生右手撑着下巴"我要跟你一起去玩具岛"，右侧脸陷于黑暗中，话说完，手外画左动了一下；中近景

28.3 以失踪形成的故事线《衣柜迷藏》

本片例故事线和《玩具岛》的故事线有相似之处……

《玩具岛》的故事线是：母亲寻找孩子。

《衣柜迷藏》的故事线是：寻找失踪的人（主人公的同学失踪了）。

两部片子故事线的不同之处在于，《玩具岛》中"寻找"线索清晰可见；**而在《衣柜迷藏》中"寻找"线索显得很分散**，一个人失踪了很多人都在找：失踪人的父母，当地的警察，关注此事的媒体……而且，该片的主人公是事件的制造者，主人公自身一系列反常的表现，是导演设置的重重悬念。

主人公与失踪同学之间的微弱联系，就像拼图一样，一点一点地在观众的心中拼出事件的真相。

本片例中，主人公同学的妈妈打来电话，说孩子放学没有回家，主人公回答"放学后我们在一起"；同学的父母过来询问情况；警察过来询问情况；电视台的记者采访……但他就是在玩游戏的过程中

不见了……

镜头 1，主人公就用一句话（回答母亲问话）创建了一个悬念。

父亲和母亲停顿片刻，片子的紧张感渐起。镜头 2，主人公口述，还原事件过程，导演用主人公的回答镜头作为转场：他在回答母亲的问题，接下来的镜头是失踪同学的父母坐在对面听。

1.	母亲手持话筒，听到儿子这样的回答，头伸直；父亲从画右身体左倾看他；停顿片刻"那他人在哪里"，音乐起；小全
2.	小男孩坐在餐桌前，双手交叉搭在桌子上，"唱歌之后我们玩了折纸，托尼跟往常一样赢了我"；眼睛向上看，头转向画左"我们三四点左右离开了折纸屋"，头转向画右"托尼说他饿，所以我们回来吃些点心和黄油奶酪"；中近景
3.	桌子对面现在是四个大人，两个家庭的父母；中间女人深呼吸，男人的手搭在女人的手上；母亲画左，左手摸着脖子看；父亲在画右，右手放在嘴前，大拇指在下巴位置"然后我就建议玩捉迷藏"；中景

镜头 4，主人公接着说，接下来的镜头是失踪警察、失踪同学的父母坐在对面听。

镜头 5，警察的问题代表了警方的介入，警察的问话被缩减到一句话。主人公没有成为警方的怀疑对象，这为观众制造了一种假象，主人公与同学的失踪事件没有关系，他毫不知情。

4.	小男孩眼睛看着画左，眼睛转过来"但……托尼不想玩捉迷藏"，警察的声音过渡；中景
5.	一个警察在桌子对面问"为什么"，警车在窗户外面，警灯在闪，蓝光在房间里旋转；警察身边有俩人，半个身子都在画外
6.	六个人在桌子对面，两个警察和失踪孩子的父亲在中间，失踪孩子的母亲在他们身后，她右手撑着下巴，咧着嘴；胖警察站着，身体前倾左手撑在桌子上；对讲机的声音；小全

镜头 7，主人公接着说；镜头 8，电视台主持人采访主人公。

镜头 9，电视里，主持人对主人公采访。导演以主人公作为转场实现了上述镜头的过渡。

本片例的场景全部是在家里拍摄完成，准确地说拍摄场景就是厨房和一张餐桌。**几个转场的运用使画面变得丰富，引出新人物出场，转场的运用非常巧妙。**

7.	蓝光在房间里照在小男孩的身上，"我们经常这样说话"；眼睛看画右 "不，意思是，当我说拜嘛，他就会说那好吧……"，头转向画左"他知道什么事情很重要"；眼睛看镜头，"像他总是把餐布搭在腿上，哪怕是吃零食"，看画左；声音过渡，记者采访；中景
8.	电视台的主持人拿话筒采访他"谁负责捉，谁负责藏"，小男孩穿着西装眼睛看着话筒"托尼"；抬头"总是托尼优先"；中景 客厅布置了灯光，前景有摄像机和摄像师；"所以我就跟他说我要来捉了"，小男孩说完眼睛向上看；小全
9.	房间的电视里，主持人话筒放自己嘴边"然后他就不见了"，话筒递向小男孩"是的"；全景

问话的内容和形式紧紧地围绕在失踪这条故事线上。主人公试图回答，同学为何无故失踪在自己的家里。主人公的回答没有破绽，是导演设置的悬念。

第29讲　建置

开端、发展、结束是讲故事的基本结构。

故事的开场（情景）是这个结构中的重要环节，它的成功建置决定了观众的兴趣，决定了影片的吸引力。就像国内的网络大电影，开始可以免费看六分钟，感觉不错想继续看，就需要交费了。

所以**导演们"拼了命"都要把影片的前六分钟"功夫"做足**，影片要好看很关键，票房更关键。

让影片好看是件不容易的事情，细细回想我们看过的电影，多数影片都是在讲述一个普通人的故事。这个人就像是我们的朋友，他的经历和生活似乎也很司空见惯，但就是这样平常的人、平常的事情，却能够被导演演绎得精彩、让人印象深刻，甚至感动不已。

想必这正是电影的奇妙之处吧，**观众会被导演建立的故事情景所带入**，与剧中人物感同身受。将观众带入剧情的电影情景，又是如何建置出来的呢？让我们通过下面的案例来了解建置的过程：

1. 生活的细节建置出家庭环境《指尖上的梦想》；
2. 父母的行为建置孩子身处的困境《心曲》；
3. 建置主人公内心的坚守《最后的农场》。

29.1　生活的细节建置出家庭环境《指尖上的梦想》

作者在本片创作过程中（剧本创作阶段、拍摄现场、后期剪辑阶段），将这个**有梦想并且缺失家庭温暖的主人公人物性格，作为故事情景建置的重点。**

家庭条件不好，主人公要强、懂事、偏执……

体现在具体的镜头画面就是：主人公自己照顾自己。对她生活状态的"陈述"，使观众不自觉地比对自己生活中，像她这么大的孩子是如何表现的。

甚至，有些观众的童年经历与主人公类似：单亲，跟奶奶一起生活，有喜欢的礼物或者是想要做的事情，都因为家里经济条件不好，望而却步；看到别人家的爸爸妈妈对孩子的疼爱，就不自觉地想到了自己。

当这种故事的情景建置出来后，**故事就有了一个缺失温暖的"口子"**，一切问题的根源皆在于此：主人公上学路上，看到一个像妈妈的人，她幻想着跑过去扑进妈妈的怀里，但回过神来却发现她是学校其他同学的母亲，看着她们越走越远的背影……这自然强化了故事中角色缺失温暖的情景。

再者，主人公看人家学钢琴，趁人不在，自己用手去摸了钢琴；结果被人训斥，哭着跑回家……这也在故事的情景之中。

基于此，**所有连接这些故事情节点的"源"，都是家庭温暖的缺失**。那自然在观众的感受中，理解了主人公痛苦、难过的缘由；不自觉地与影片开始时的故事情景进行对比，点滴悲伤的情绪不断地被强化，最终与主人公一同"爆发"。

让我们看一下影片开始后，建置故事情景的具体画面：

表格中罗列了剧情的情节点、画面和拍摄用的道具准备情况。

因篇幅有限，作者有选择地进行呈现（表格中的内容）。故事的情景不是几个表格、几句话、几个镜头就能够讲解清楚的，大家结合者上述作者的介绍先有一个初步的印象。在不同章节中，本片都有相应的剧情入选，成为被讲解的案例供大家参考。

故事情节	画面	道具
在一阵清脆的鸟鸣声中，一阵悠扬、轻快的钢琴声响起……	树林间，一只小鸟向天上飞 片头字幕：片名 主演：	小鸟 琴声
小雪起床、洗漱、做早餐，是个自理能力很强的孩子	小雪的房间 小雪睁开惺忪的眼睛，伸了个懒腰，坐起来	小女孩的床 被子
	切换：小雪（成年）弹琴的手、琴谱	钢琴 琴谱
	小雪洗漱	牙刷 茶杯 毛巾 脸盆

成片中拍摄的画面都是在看场景时，就确定好了的。

通过主人公完成起床之后一系列的日常事项（一个个具体的动作），反映出人物的家庭状况和性格特点。成片与原始的剧情设计有调整的地方：修改了奶奶生病的情节。

	房门口 小雪推开门，手上拎着四个白面馒头，走向奶奶的房间。 小雪："奶奶，这是今天的早饭哦，记得按时吃药！" 奶奶坐在床上，看着孩子 奶奶："乖孩子，路上慢点儿！好好听讲！" 小雪："奶奶，再见！" 背起书包，咬起一个馒头往外走	四个白面馒头 书包 奶奶的房间
	切换：小雪（成年）弹琴的手、琴谱	钢琴 琴谱

成片中该段落简化成主人公与奶奶在院子里相遇，奶奶嘱咐她好好学习。
情节调整的原因是不想以"比惨"去强调人物性格。
本片段是主人公早起热饭，准备出发上学前的叙事单元。

镜头1、2，炉子场景在四合院的院子里；厨房有两间房，位于镜头3的画左，主人公出画；该机位具有透视感，构图较其他角度更具美感。

1.	小姑娘从画右入画，站在炉子前；中景
2.	主人公拿起盖子，搅拌热的饭菜；特写
3.	主人公把炉子上的锅端起，从画右出画；中景

镜头4、5、6、7、8是厨房场景；整个厨房结构是长条形，机位不好放置，拍摄时部分灯光是用小型手持的LED完成布光。

镜头4，主人公把锅放在小板凳上的拍摄方案，是作者看完场景之后确定的。

四合院的正间房，原本是住家吃饭的地方，桌子太大，拍摄构图不好看；关键是四合院的正间房是另一场戏的主场景；所以将本片段放在厨房进行拍摄，画面效果符合故事情景。

4.	把锅放在厨房的小板凳上；中景
5.	反打，把隔热的抹布放在柜子上；中景
6.	从柜子里拿碗出来；中景

镜头9，奶奶买菜回来，这个镜头现在回过头来看，插入的位置略晚，没有给奶奶买菜的具体镜头，两个段落交叉部分有些少；应该考虑用平行叙事的方式处理这个段落。

7.	小姑娘盛饭；近景
8.	手入画，拿着饭碗放在桌子上；特写
9.	奶奶买菜回来，走进院子里；全景

故事板还是按照原本的情节绘制的，第八格是奶奶有病在床的镜头；第四格插入弹钢琴的片段，这个设计在实际的剪辑过程中被重新调整。

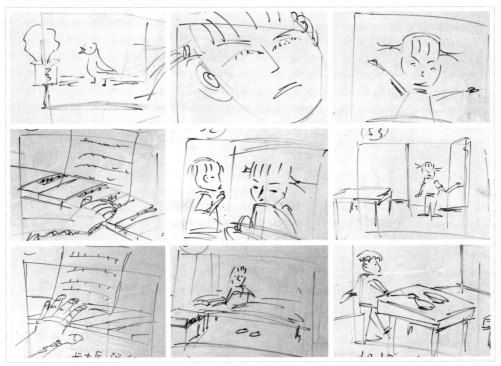

故事板没有绘制得特别细致，故事片的拍摄并不是制作二维动画，因而无须将每一个镜头都精准地描绘出来。

当然如果有足够的时间和预算，具有更多细节的故事板，能够对成本和时间实现更合理的安排。

拍摄的时间是在12月，南方的冬天有点冷；**拍摄时的天气情况是阳光明媚的，好天气对于拍摄来说真是可遇而不可求**。九、十点钟，阳光从窗户洒满房间，拍摄出来的画面透亮。

现场的剧照，第五、六、七、八、九格是在拍摄本片段的镜头。

主人公起床准备上学之前的片段(前序镜头序列)也都是同一天拍摄的，在相同的场景中集中拍摄，会使工作更有效率。

第八格，拍摄奶奶与主人公在院子中的相遇，小演员没有学过表演。

有些孩子在表现力方面不用学习，跟她一说，肢体动作全能出来，至于表现力和情感的表达，

那是镜头序列给出的感觉,而不仅仅只靠演员。

没有不好的演员,只有不符合演员特点的剧本和要求。

对于表演来说,剧本要能根据演员(他／她)的实际情况进行适配和调整。

29.2 父母的行为建置孩子身处的困境《心曲》

在主人公眼睛出现问题,逐渐失去光感,最终看不见东西这条线索中,一个家庭的沉重负担是本片故事情景建置的基础。作者对于家庭沉重负担的体现是从家庭成员性格的塑造入手的。

母亲这个角色经常做的一件事情是早晨要烧香,嘴中念叨几句像是精神层面的一种寄托。这个道具(上香的香炉)并没有额外准备,拍摄地(当地的住家)有;可以说这是一种传统,也是当地部分人的一种日常习惯。

作者在后续的情节建置中对这一情景进行了强化。

当母亲感觉孩子又出现了更大的问题之后,母亲去了寺院上香。**家庭沉重的负担让人无力应对,现实中又不知道应该怎么办,加强了人物对精神寄托的依赖。**

对于父亲这个角色的性格塑造是:话不多。

父亲几乎与家庭成员没有交流。当医生告诉他,孩子的病需要转院时,他能做的也就是在病床上一动不动地发呆。他在想什么?是绝望、是麻木,还是无可奈何,谁也不知道。

父亲角色在剧中的工作是骑三轮车拉客,每天在大街小巷奔波。

让他幸福的时刻是主人公小时候的那些记忆,有一次他拉车路过家门口,走神了,仿佛看见了女儿小时候的样子:女儿站在家门口等爸爸回家,看到爸爸过来了,孩子跑向爸爸让爸爸抱,父亲把孩子抱起……

作者将家庭成员的状态作为故事情景建置的基础,再与剧中其他人物和事件进行编织,使情景成为人物潜在行为的动机和响应。这样一来故事中所"酝酿"的主人公抗争命运的力量,才会显得格外"有力"。

细心的读者也许会对比《指尖上的梦想》和《心曲》这两部片子,说片子为什么都以悲情作为开篇,故事的情景充满了伤感,人世间的苦难让观影者感受到生活中无可奈何的另一面。

作者想说的是:电影的情景与文字描述的感受是完全不一样的。从文字我们读到了伤感、痛苦和人生的无可奈何,这是讲解的过程中文字化所带来的阅读体验。实际上在观影时,这些感情不会如文字阅读这般悲凉;相反,观影时会减弱对这种情绪的体验。

视觉上的刺激要远比想象中的情景更具有缓冲的空间。

作者列举前面章节中的片例,大家来感受一下它们的情景设计:

《世界因爱而生》中主人公的妻子是植物人;《宵禁》的主人公是准备自杀的人;《衣柜迷藏》的主人公是导致失踪同学死亡的参与者……几乎每一条片子的主人公都陷入了人生的绝望,但在观影时却对人物直面死亡的情景,没有产生如阅读般的反感。

这是文学与视听的区别。我们要按照视听语言的语法规则去进行建置和设计。

本片例中,镜头1,父母去医院给孩子送饭;镜头2,母亲上完香,坐父亲的三轮车在巷口消失。

1.	一个女人面向镜头对着香炉祷告;近景
2.	小巷,空镜,一只黑色的布鞋在路中;一辆三轮车画右入画,停在院子门口,女人拎着袋子上车;大全
3.	屋顶的电线,风让它们微微晃动;小全

作者没有直接从医生、医院、病床的镜头开始,而用一个看似平常的一天:父亲带了早餐去看望女儿,结果被医生叫住,跟家长交代病情,见镜头4至镜头6。

4.	医院的走廊，一个中年男子从画左入画，纵深的房门打开，医生从里面出来，看到中年男子后叫他去自己的办公室；全景
5.	空镜，医生的办公室；医生和中年男子走进门口，医生走到桌子前面，把一张X光片插在了透台上，门口的护士拿着病历档案交给医生，医生签字，护士转身离开
6.	医生跟中年男子介绍她女儿的病情；中近景

主人公此时正躺在病床上，但没有给任何镜头，用了一个梦境作为主人公的出场。她梦见爸爸妈妈不理她了，她叫他们，他们却不回头，最终消失在黑夜中。

主人公梦醒了，吓了一身的冷汗，叫出声来，镜头5；然后才是主人公在医院出场，镜头6。

7.	反打，医生建议他办理转院，中年男子答应了一声，低头转身离去，医生叫住他，把X光片交给他；中景
8.	一片空地，起了很大的雾，一男一女向纵深走去，直至消失；远景 树后面，出来一个眼睛上缠绷带的女孩子，叫着"爸爸，妈妈"；
9.	中年男子坐在病床上，镜头摇，一个女孩头上眼睛的位置缠绷带，转身；大全

人生病了，询医问诊，由家长陪着，不管什么时间段，第一时间赶往医院。这些与医院、生病相关，定式思维产生的画面，如果我们拍摄时再以这样的方式去呈现，**是对生活的还原，而毫无创造性可言。**而对于本片的角色也失去了塑造的"意义"。

对比剧本，成片中的情节会更加精简，创作者脑海中在构思情节时，常常会处理得相对复杂；而表达该段落意思的画面则是有限的，在时间线上给出每段的情节点也都是有时长限制的。

关于时间问题，在本书前面的章节中我们已经讨论过，**这意味着剧本要根据现场的情况去做调整，不能是一成不变的。**

还有一点值得说明的是：打磨剧本的时间还是不够充足。

拿到本子后讨论、调整、组织拍摄班底，进入剧组的筹备状态后，作者的精力被分散了。脑海中也有了偷懒的想法，觉得差不多就成了，到片场还是要再调整的，就不要"抠"得太细了。

制作经费有限的组，调整剧本、删戏，**保证周期内大部分内容能够拍出来是第一准则**。与其说是在后期中还有创作的空间，不如说是不得不在后期阶段进行再次创作。因为有些新的想法的出现，

与删掉的戏份逻辑关系的建立,都有很多的不确定性。

> **原始剧本片段**
>
> 护士推门进来,走到床前,翻开病历,照片里显出嘉怡大大的眼睛。
> 护士在病历上打上两个勾,检查了输液管,走出房间。
> 病床,清晨的阳光照在嘉怡的脸上,嘉怡的眼睛缠着绷带。
> 床头挂着印有嘉怡大头贴纸的书包。
> 桌子上的玻璃杯子,几个药瓶,盖子打开,饭盒。

原始剧本中,设计了主人公接受不了眼睛看不见后的反应:当她从病床上醒来后,发现自己眼睛的问题更严重了,有一段失控的戏,"桌子上的玻璃杯子,几个药瓶,盖子打开,饭盒"这些道具,就是让主人公发脾气时可以损坏的东西。

在拍摄现场对该情节进行了调整。由于时间有限,必须要压缩情节。

医院不是能让人无限制拍下去的地方,有其他房间中的病人需要休息。整个组过去之后,协调、组织、布光、演员就位,还没有开机呢,你会发现时间已经快没有了。

打碎东西的戏删掉了,但主人公发现眼睛的问题严重了,她内心挣扎的戏份换了另外一种形式表现。主人公下了床,赤脚蹲在地上痛哭,然后母亲嫌父亲没有照顾好女儿,两位家长行为的失控,引来医护人员,**整场戏的爆发点调整在主人公一家三口的身上。**

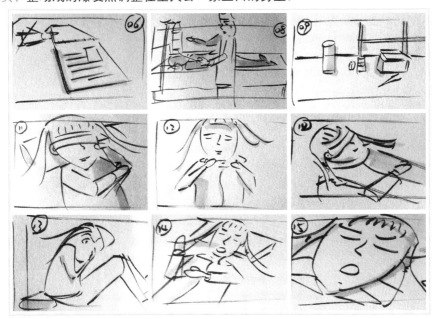

29.3 建置主人公内心的坚守《最后的农场》

本片讲述了老人拒绝了女儿接他去养老院,选择与老伴葬在一起的故事……

故事的情景是主人公选择离开这个世界,导演将要建置一个与死亡有关的影片情景。主人公身体不好,走路、干活都是气喘吁吁的,这是开篇后导演直接在镜头中表现的主人公身体的状况。

身体不好,人不健康,这是生病、死亡的前兆。

接下来,主人公用车拉来了木材,开始为老伴制作棺材,但老伴的死却是影片后续才揭晓的事件,**导演刻意隐藏了老伴去世的信息**,观众在画面中看到了一个安详睡在床上的老人。

主人公的老伴迟迟没有出镜,邻居过来送东西他就将棺材藏起来,接收完邻居的东西后希望邻居快些离去。这些情节的设计都在建置有关去世的故事情景,虽然导演没有直接表现主人公老伴的

去世，但电影的情景却让观众感觉了。

人老了，生病了，最终离开世界，是自然的规律。

本片的主人公用对生命的自主选择，提前结束了这一切。

本片例中邻居过来送东西，主人公的女儿在过来的路上，要接父亲去养老院。

镜头1，邻居将送过来的日用品放在地上，两人闲聊了几句。

邻居提出想喝杯咖啡，希望主人公的老伴煮咖啡（这是一个生活常态，邻居经常过来，女主人很好客；但发现今天有点反常，这是导演想要强调的变化（人已经不在了，一切都跟从前不一样了），主人公说她在午休，邻居转头看了一眼，驱车离开了。

镜头2，主人公目送邻居离开。

1.	长镜头，老者在一个木头架上用小刨子打磨一根木头，老者自顾自己手上的活，没有抬头看送货的人； "你要用栅栏堵住窗户吗" "你觉得呢" "我也在为冬天做准备" "我已经把小屋的窗户封好了" "两只跑了的羊也抓了回来" "我觉得它们想逃出屠宰场" 送货的男人一时不知道应该如何接话，哇哦一声，弯腰从地上的物品里找出一张纸；看着养老院的宣传画册说："你们现在开始变得奢侈了"； 老者放下手中的活，边说边走向送货人的汽车，左手从裤兜里拿出一封信； "想让你帮一个忙" 送货的人边看宣传画，边跟在老者的身后向画右走去； "搬到有人的地方肯定是件好事" 在汽车旁停下，老者转身，把信件交给送货的人，边转身边说："能不能把这封信寄给我的女儿"； 送货的人接过信，低头看"没问题"；左手把宣传画递给老者，老者接过宣传，并询问送货人"周末能否收到信" "我想可以" 送货的人"葛洛娅能不能泡杯鲜咖啡"，边说边向老者迈进一小步，抬头看着老者； 老者"什么"；送货的人又重复了一遍； "咖啡？" "实际上我忙得很" "都没空喝咖啡了"老者边说，身体左右微晃； 送货的人左手搭在老者的肩上"拜托，就一杯"，脚左右交替；老者插话，直接打断"不行，而且她正在睡午觉" 送货的人低下头，"好吧"，转身面向画左看了一眼，信件在手中来回动；
2.	前景的汽车从画右驶向画左，背景的老者站着注视着汽车的离开，低头双手抓住宣传册的两边，双手往上一抬仔细看（老年人视力不好）；中景 俯拍，双手拿着养老院的宣传画册，弯曲，翻开；特写

镜头3、4，主人公挖了一个大坑，大坑的用途关联影片的情景建置，是用来掩埋棺材用的。关于主人公老伴的去世到目前为止都是十分值得怀疑的：主人公在刻意隐藏什么？

这是导演设置的一个悬念。

3.	主人公左脚踩铁锹，收脚，铁锹往上翻土；特写
4.	老者弯腰挖土，头面向镜头，起身，把铁锹上的土扔向画右；近景

镜头6，再次强调主人公的身体状况差的现实。

5.	主人公再一次头往向仰，动作缓慢；近景
6.	镜头向画右一摇，老者突然把铁锹扔在一边，手扶着土坑的边上，大口喘气，右手按在胸前，闭着眼，咳嗽，过了片刻慢慢恢复平静；近景

镜头7至镜头9，主人公的女儿在过来的路上，要接他去养老院。

不知是出于什么样的原因，主人公连女儿的最后一面都不见，而且也不将老伴的死讯告之；主人公选择和老伴葬在一起这个决定不会被别人理解，所以他认为也就没有了沟通的必要。

作者猜想，死都不怕了，对这个世界的人和事也是决绝，都放下了。

7.	远处是雪山，蜿蜒曲折的公路上一辆汽车驶向画右，汽车开着车灯，人物声音前景；大远景
8.	镜头在车窗外面，坐在后排座位上的小姑娘问前排的妈妈，还有多长时间可以到，母亲回答还有一个小时的车程；近景
9.	女人坐在副驾驶的位置，扭着头对后座的女儿说话；"想喝点什么"女儿摇摇头；男人斜着头驾驶汽车；小全

对于生命，从整部短片里看到了主人公的决绝，要说主人公心"狠"吧，但他将妻子放在棺材中，为她涂口红，并温情地看着她，充满了柔情。

主人公身体不好，他活得很艰难，行动不便，时而病情发作，痛苦难忍。他感觉自己的时日不多，便决定与妻子一同"去了"。

这种对生命的观点，主人公为自己的命运做出的选择，通过影片引人深思，导演在开篇建置的故事情景有他合理的考量，**你可以不同意的导演的观点，但却无法彻底推翻他，导演在本片中的情景建置是成功的。**

第 30 讲　揭示

揭示就像警察破案，将真相告诉受害者，你所相信的某件事、信任的某个人，其实都是"骗人"的，他／她是个坏蛋。在电影中，**这个警察角色常由导演"扮演"**，用他创造的故事去完成揭示，告诉观众事件的真相，传达对人、对事的观点。

观点、看法、真相……这些掺杂了人的思考得出的答案，其指向性并不单一，而是立体的，它们的维度是多层面的；所以揭示本身也具有宽泛的应用范畴：除了能够揭示事件的真相之外，还对主题有强调和进一步说明的意思。

本小节通过困境、目标、人物三个方面跟大家讨论揭示这个知识点：

1. 揭示生活的处境《心曲》；
2. 用常识性的错误揭示荒谬《二加二等于五》；
3. 揭示人物性格《下一层》。

30.1　揭示生活的处境《心曲》

主人公的家庭生活是影片情景建立的重要环节。

通常情况下，一个人的出身决定了他／她的性格；家庭的环境决定了他／她受教育的程度，父母的性格决定了他／她待人接物的方式；当然这些因素只作分析之用，现实中的情况要更复杂。

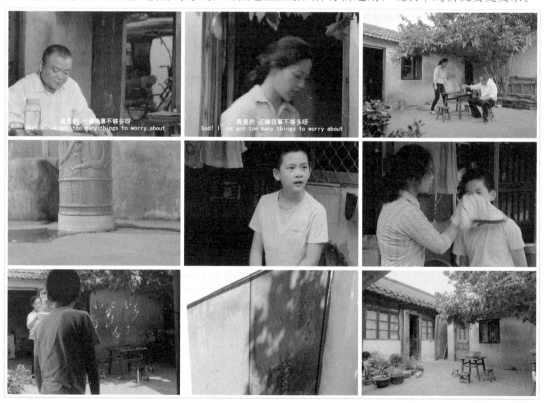

本片中，家里有了病人，一家人的生活都受到了影响。

作者用一天早晨发生的事件，即父亲外出工作，弟弟要出门上学，母亲收拾女儿打碎的暖水瓶……将一家人的生活和主人公的生活环境进行了呈现，通过人物的行为、动作揭示这个家庭因为孩子有病所面临的状况。

这是区别于其他普通家庭，具有其特殊性的一家人。

镜头1，父亲将暖水瓶放在了女儿的房间里（这个情节作者没有用具体的镜头呈现，而是通过母亲的行为、动作进行揭示），母亲训斥准备外出工作的父亲，将暖水瓶放在了女儿的房间里；结果，孩子眼睛看不见，给踢坏了。

这个情节设计说明什么问题？大家思考一下。

说明孩子刚刚生病不久，一家人还没有因此而形成习惯，尤其是父亲没有将自己的女儿，当成一个眼睛有问题的人来对待。这些信息没有通过对话的形式表现，而是通过母亲说父亲这件事办得不对，表达出来的。

镜头2，母亲放下暖水瓶，继续抱怨；镜头3，父亲没有说什么，外出工作。

剧中人物（母亲）喜欢唠叨，母亲抱怨的是生活的不容易；心情压抑，家庭不和睦，情绪就会变得很差。**这些细节都在揭示这个家庭遇到的问题。**

1.	父亲在院子里抽烟，低头不语；近景
2.	母亲边说边俯身把水瓶放在墙角；近景
3.	"走了"父亲起身，拿起香烟从画右出画； 妈妈气得把手中的辣椒扔在桌子上；全景

镜头4，暖水瓶渗水的画面。作者没有给踢暖水瓶的镜头，因为在这样的情景设置里不需要；而且踢暖水瓶并不好拍，拍摄时经常要连拍几遍，要准备多个暖水瓶，"太败家"。

镜头5，父母闹别扭，弟弟在看，这是小孩子不愿意看到的画面。

家庭不和睦，他害怕，不敢说话；镜头6、7，弟弟洗脸还没有擦，母亲跑过来提醒他上学要迟到了。母亲为了家操劳，尤其是两个孩子，都不让人省心。

4.	水从暖水瓶中继续渗出；特写
5.	弟弟看着；中景
6.	妈妈拿条毛巾跑过来给弟弟擦脸；中景
7.	妈妈催促弟弟上学要迟到了，要他抓紧时间

镜头8，时间在流逝，穿插了配角，"傻子"出场；镜头9，妈妈收拾院子，如果这里不插入"傻子"出场的镜头，画面就很无趣。如果故事始终围绕家里的状况，对于观众来说长时间地关注同一事情，故事会索然无味；这样镜头的安排，还是在揭示母亲为家庭操劳，而且能够被观众更好地接受。

8.	"傻子"亮相，从院子外的一块废弃的挡板中钻了出来； 傻笑，从地上捡起一个烟头，转身出画，全景，跟摇
9.	妈妈收拾院子，进屋拿扫把，走向地面上摔坏了的暖水瓶；全景

本片绘制的故事板，如下图所示。

在片场，作者用它来提醒自己拍摄的进度，串联故事新想法的走向，检查有没有遗漏的镜头。当然现场的拍摄不会完全依照故事板的设定，很多情节点的连接镜头几经调整，最终以成片为准。

接下来我们看一下原始的剧本设定，里面有很多不合理的地方，都在片场进行了调整。

> 原始剧本片段
> 厨房妈妈菜板切菜的声音。
> 小院里的鸡咯咯哒哒地叫。
> 爸爸三轮车铃铛，发出清脆的声响。
> 弟弟哗哗啦啦的洗脸声音。

剧本中对一天早晨的描写很具有画面感，但全是特写和感觉上的内容；如果真这样拍摄下来，影片节奏会很快，**这就破坏了影片的情景，而且镜头的情感设定过于唯美。**

> 嘉怡伸脚碰到脸盆，一脚踢开，咣啷啷。
> 嘉怡伸手去拿茶杯，茶杯脱手摔在地上，碎片纷飞。（升格）

原剧中，对主人公眼睛看不见的设计过于形式化，是对生活细节的描写，所以要对其进行视听化的处理。

> 妈妈、爸爸、弟弟同时停下来往房间里看。
> 爸爸想进去，妈妈出来示意他走。
> 拍弟弟的肩膀
> 妈妈：还不抓紧时间，快迟到了。
> 妈妈，快步走进嘉怡的房间。

妈妈、爸爸、弟弟同时停下来往房间里看，这个镜头要给三个人特写，这样去用镜头，会过分地强调事态的严重，一天早晨发生的事情对于这个家庭来说显然有点过了。

"爸爸想进去，妈妈出来示意他走"父母这么多的交流，会拖慢剧情的节奏，而且毕竟发生了事情，这样不紧不慢的感觉，就像是电视剧，可以拿出很多的时间慢慢去展示。

基于上述问题，作者在拍摄的现场用人物间的调度、对话、动作，**将剧本中的意思传达出来**，而不是完全还原剧本中的情节设定。

30.2 用常识性的错误揭示荒谬《二加二等于五》

人在受到胁迫的时候会选择顺从错误，2+2=5，这么明显的一个错误，导演已经在影片中清晰地呈现出来，全班只有主人公一个人坚持"2+2=4"这个正常的答案。

其他人，包括老师，他们明知这是错误的，却不敢反抗，担心自己受到迫害，而选择去传达一个错误。

导演用一个常识性的错误揭示了荒谬，可怕的其实不是错误，而是面对错误时自己的坚守。

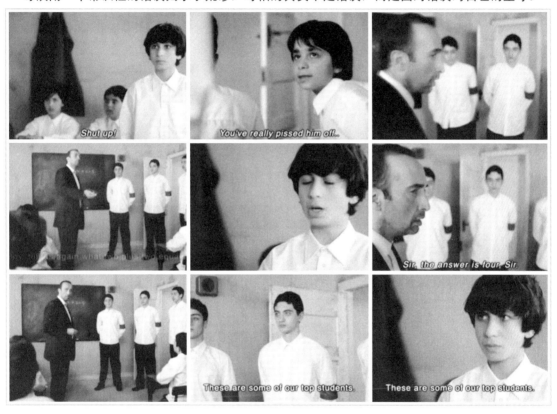

镜头1、2，主人公坚持"2+2=4"，老师生气了，去搬"救兵"，同班的同学反而指责主人公，你惹了老师，我们都会受到牵连（导演想要揭示，敢于坚守内心的人永远是少数，你不同流合污，我们就会反对你）。

镜头3，老师叫来了三名高年级的同学（他们都是"听话"的好学生）

1.	"你会害我们跟你一起倒霉"，站起的学生转头看画右，再转回头；镜头推；中景
2.	前排的同学转身"你把老师惹毛了，他会弄死你的"；老师从门口进来，镜头跟摇，后面进来三名戴红色袖箍的高年级学生，他们手放在后背，面对着老师站成一排；中景
3.	老师扭头看他们，再转头看画右，"这里有一个自认为很聪明的学生"，嘿嘿一笑，头向画右点头；中景

镜头4、5，老师向主人公确认"2+2"的答案，是想说给这些刚进屋的"好学生"们听到；镜

头6，正如前面主人公所说：老师你明知道正确的答案，却还要在这里演戏，瞪着眼睛说谎。

4.	老师面向画右，手一指，"这位同学"；点头"告诉大家二加二等于几"；全景
5.	"报告老师"，学生面向画左，"等于4"；近景
6.	老师面向三个高年级的学生"你们听过这样的说法吗"；变焦；转身头看画右；中景

镜头7至镜头9，老师向大家介绍"好学生"，这三名学生戴红色袖箍，他们要行使"维护正义"的权利，在后面的情节中他们要决定坚持正确答案学生的命运。

7.	老师伸出左手指向画右，"这三位高年级的学生都是优等生"；全景
8.	食指画左，三位学生看着画左；中近景
9.	站着的男学生，眼睛看画左，转向画中；近景

老师让"好学生"回答"2+2"的答案，他们齐声说等于5。

看似一个简单的回答，却揭示出了最为严重的问题，剧中大多数人的行为和语言都被扭曲了。

30.3 揭示人物性格《下一层》

食客们从上一层楼上陷落，满身灰尘地出现在了下一层的客厅。

服务员们来到他们的身边，继续为他们服务。这些人对于陷落和满身灰尘，已经满不在乎，有人拿起食物吹上面的土，继续放在嘴里……**残忍和麻木是导演想要揭示的剧中人物的性格。**

镜头1，缓缓的镜头运动，人物的动作完全静止，餐桌上布满了土和杂物；镜头2，给了吃剩下的动物骨骼镜头；镜头3，有人抬起手，擦拭钻戒上面的尘土。

导演用如此糟糕的处境揭示剧中人物的"破坏性"。

房间是人居住的场所,人的食物来源于各种动物的供给。因为食客们停不下来的大口咀嚼,破坏了周围的环境。

1.	桌子上厚厚的一层土,一双手搭在桌面上,盘子里面是空的;特写,镜头推
2.	镜头跟摇,动物的胸腔骨上布满了灰;近景
3.	戴巨大钻戒的手抬起,另一只手用三指擦拭钻戒上面的尘土;特写

镜头4、5,导演借剧中人物的主观镜头,看到了上面一眼望不到顶的大坑,他们一路陷落,一路破坏,一路吃个不停。

镜头6,一名食客不怕脏,继续吃。服务员为其掸掉他身上的土。

4.	老妇女抬头往上看,尘土往下落,她眨眼睛,看着;近景
5.	仰拍,吊灯由小水晶石组成,发着光,镜头左移,屋顶上面的大坑一眼望不到底;全景
6.	两个服务生站在一位男士(吃贝类)身后为他掸土,一位拿掸子扫他肩部,画右那位擦靠椅,男士满头是土,成为灰色,他吹去右手食物上面的土,转个方向再吹,放进嘴边,张嘴吞进口中;近景

镜头7,有人在微笑;镜头8、9,两人的手紧握在一起,示意鼓励。

这些食客将周围的环境破坏了,却相互鼓励着;**灾难从来不是深渊,而是这些人的认识和他们的欲望**,这是导演想要揭示和表达的。

7.	镜头右摇,前景虚化的动物骨头,银发男子面向画左,微笑着,一服务生掸他头发上的土,另一位原本在擦桌子,镜头摇过来后服务生去擦他的肩部;中近景
8.	老妇女的手伸过来,搭在餐桌上的胖子的手上,胖子拇指张开,老妇女的手紧紧地抓住;特写
9.	服务生站在画外,伸手过来掸胖子头上的土,另一服务生擦他手臂上的土,胖子低头注视着老妇女的手,眯着眼睛抬起头看老妇女;中景

第31讲 悬念

悬念这个词我们听得很多。

在不同的生活场景中，经常有人拿它"说事"，它就像讲故事的一个"标配"，没有它的人生和故事就不会精彩。悬念的意思也很好理解，**即创造事件，引起关注，欲知后事，下回分解**。

电影中悬念的建立是多层次的，两个镜头间可以产生悬念；首尾相连的两个段落之间可以产生悬念；甚至整个故事都是因为一个悬念而存在的。

在故事的开始时建立一个悬念，等于提出了一个问题；然后整个故事都是为了解开这个悬念，寻找问题的答案而存在，这样人生和故事就都有了意义。

用来制造悬念的方式多种多样：人物命运、事件的走向、奇怪的行为、神奇的事件、刻意隐瞒的真实……

悬念是让观众建立联想，保持故事吸引力的有效手段。以下用三个片例介绍悬念建立的方式：

1. 主人公的危险行为建立悬念《心曲》；
2. 凭空创建的物体制造悬念《世界因爱而生》；
3. 用隐藏创建悬念《最后的农场》。

31.1 主人公的危险行为建立悬念《心曲》

本片例中，主人公离家出走的原因是多方面的：自己眼睛的问题，看不到治愈希望；与过去的生活和曾经的同学们越走越远；与几个"坏小子"们起了争执，弟弟受了牵连；自己也成为家庭的负担。

主人公在"打架"事件之后，趁母亲在厨房做饭，独自一人离家。

骑三轮车的父亲在巷子口，她从另一个路口摸索着走出来，没有看见前面的父亲（父亲也没有看见她）。此时，她的眼睛已经视物不清了，状况越来越差。

主人公准备过马路。车声、人流声，不熟悉的环境，嘈杂的声音让她害怕。她此时想冲过去，结束这一切的遭遇。正当她犹豫之际，一辆私家车急刹车，司机下车训斥她。

过马路事件，是主人公第一次有了轻生的具体行动，但被意外打断。

作者用具体的事件传递出一个危险的信号：主人公接下来该怎么办？这就成为观众心中的一个悬念。

镜头1，主人公向桥头走去……

镜头2，长镜头，镜头摇到桥的围栏位置，主人公刚好入画。

这个镜头拍摄了好几遍，因为需要使人物的走位与镜头的运动配合一致。镜头摇的过程中要保持匀速，而且时间要长，对摄影师是一个考验。

拍摄当天天气炎热，桥上车多，现场骑电动车的路人不时地观望，出现了磕碰的小意外，所幸并无大碍。

1.	主人公用手摸着石桥向纵深走去；远景
2.	镜头由湖面上向上摇，主人公入画站在桥头看着远方；远景
3.	空镜，远处的轮横穿过湖面；大远景

镜头4，主人公坐在桥头的围栏上，桥很高，这个位置相当的危险。

主人公想干吗？这是关于主人公命运悬念的强化。

镜头5，一辆车急刹车，这是刚刚主人公过马路时遇见的司机（没有给司机看后视镜的镜头，这是作者的一个失误）。他看到主人公坐在桥头，预感到大事不好，急忙跑过来。

原本的镜头设计是，司机在桥尾掉头。

当他看见主人公处在一个危险的境地时，便准备停车救人。这个镜头特别不好拍，路两边需要有人进行交通疏导，再加上是大全景，路人入画，只要一个人盯着镜头看，观众就会感觉"出戏"了。

试了一下，太危险了。路上的车流，不可预知的意外。在现场作者重新设计了原始的设定，无数次回想起这个单元的拍摄，**演员平安，剧组的人员平安，一切顺利，无比幸运**。

4.	主人公坐在桥头，往湖面上看；中景
5.	在桥尾，司机将车急停；全景
6.	司机朝坐在桥头的主人公跑过来；中景

镜头7，主人公从桥头滑了下去，这个段落的处理与《最后的农场》中，与老伴合葬的主人公的处境有相似之处。面对生命，面对这个世界，长久的凝视。

在此情景中，**主人公的微笑是对困难的嘲讽，还是一种"解脱"，已经很难说清楚了**。拍摄时异常艰难，又热、又累、又困，临时又改戏；大太阳底下，显示器只能看个人影，作者对演员的表情没有细调，跟演员讲了主人公的处境让她自己去感受。

主人公本身就是盲人，她对失去光明有着深刻的体会。她此时坐在这里，回想现实世界中自己的处境，想必一定有过否定自己的时候，想必也产生过类似的念头，此时她选择了微笑。

作者心中有种说不出来的东西，在回荡。

拍摄当天晚上，主人公身体不适，组里的工作人员送她到医院检查；作者赶到，医生说并无大碍，天气炎热，只是有些中暑了。

第二天,演员又到了现场……

回到本片例中的悬念这个知识点。大桥上的围栏有两层,让主人公坐在了里层的围栏上,镜头的构图带入围栏的关系,结合前后镜头的情景,营造出主人公坐在桥头的危险时刻。

镜头8、9,风云变化,受惊的小鸟,跑过来的司机,该段落结束。

悬念建置完成。

7.	主人公笑着往下滑;中景
8.	天气阴了下来,房顶的云快迅地流过;全景
9.	笼子里的小鸟受到了惊下,叫个不停;全景

故事板设计

作者在绘制这个段落的故事板时,很有感觉。

大家看第三格中,司机回望后视镜,看到主人公在桥上的设计。在前期情节点的安排上,作者有具体的人物动作和细节方面的考量。

但为什么拍摄现场就没有了呢,失误,疏忽,其实就是忘记拍摄了呢。

可见拍摄现场是充满变数的地方。

剧组方方面的信息,如演员状态、工作人员、天气状态,都在对创作产生干扰。当时的感觉肯定是认为它是无关紧要的镜头就删掉了,先保大的结构。

第二格和第五格中,主人公站在桥头上的镜头,预想得过于"美好",有点一厢情愿的设想在里面。怎么能够让演员站在桥头上呢,那么危险的处境。

这些不合理的地方,都在现场进行了调整、修饰。**但最好还是前期设计时把问题考虑得更周到才是。**

主人公坐在桥头上,她在想什么。

在写作的过程中,作者也留下了一个悬念。我们回到原始的剧本片段看一下,当时的设想。

> 原始剧本片段
>
> 三轮车"吱吱呀呀"的声音。
> 主人公睁开眼睛。
> 夕阳西下,父亲踏着脚踏车。
> 她顺着音乐的声音走着,父亲的背影就在眼前。
> 主人公,纵身一跃,一切都暗了下来。

"她顺着音乐的声音走着,父亲的背影就在眼前。"一些美好的事物,音乐是主人公心中的梦想;爸爸的背影(一个安全的港湾),意为她向爸爸走去。为什么是爸爸的背景?

在前面的章节中,有一段情节是爸爸的回忆,想起主人公小时候在家门口等爸爸回来,然后扑到爸爸的怀里……这里跟上一个情节点呼应。

"主人公,纵身一跃,一切都暗了下来。"这个镜头,**没有给具体的画面,而是通过悬念将结果隐藏**。

31.2 凭空创建的物体制造悬念《世界因爱而生》

本片中的悬念设计可谓"大手笔",**导演在影片开场前两分钟都在建置悬念**。观众可能根本就不知道主人公在做什么,只是感觉很神奇……

直到从主人公创建出来具有建筑物样式的模型,才猜测主人公是凭空用双手创造一个"小镇":两条街道,街道两旁各式建筑物,有花、草、树木……

镜头1,主人公双手一拉,一个方体形状的物体出现,浮在空中。

人物和物体都静止不动,**导演需要建立一个时间的间隔,控制影片的节奏**;如果主人公一直在动,一直在创建不同的物体,没有给观众留下思考的空间,片子就会给人很乱的感觉。

镜头3,方体落在地板上后,导演又给了主人公和观众一起思考的时间。

1.	镜头向右旋转，男人站立低头看着方体，伸出右手，食指接触立方体，方体下落；大全
2.	方体落在地板上；近景
3.	俯拍，男人盯着立方体绕了半圈；全景

镜头4，影片有趣的地方就在于，主人公要跟观众一样，对于接下来要做的事情表现出不是很明白的样子。剧中人物绝对不能像导演一样具有全知视角，下一步应该怎么做，是在尝试和努力中寻得的。**人物不断努力的状态才是使影片保持悬念的一个基础。**

4.	男人从画右入画，手摸了下巴，四指聚在一起挠了两下，嘴微张；近景
5.	主人公左手伸展，右手食指点了一下左手的中指，左手攥拳又打开，一个蓝色透明的控制盘悬浮在手掌上方；特写
6.	主人公身体朝向镜头，面向方体，伸出右手往前一推，方体变长；中景

镜头7、8，主人公一推一拉之间，方体的形状在不断地变化，这一神奇事件，使得悬念在剧中人物动作中不断被累积。

镜头9，又是一个导演留出思考空间的镜头，主人公在思考，在观望。

观众也在想，他这到底是在做什么呢？

7.	主人公单膝触地，向前推出立方体变长冲镜；大全
8.	主人公背向镜头，做了一个拉伸的动作，有光闪烁，他双手向上推，整个方体变大，像一堵墙一样冲向空中；远景
9.	俯拍，立体冲镜，主人公仰头望，站起来，向后退一步；大远景

31.3 用隐藏创建悬念《最后的农场》

这部短片，上一讲我们就有提到过。

主人公看邻居过来了，赶紧将制作的棺材藏起来。**藏匿与悬念有着异曲同工之妙**，用藏匿来解释悬念——还有比这更为恰当的安排吗！

镜头1，主人公身体状态不好，这里重重地呼吸是对身体情况的反应，也是对人物精神层面问题的反应（有压力、有负担，常常会不自觉地叹气）。

| 1. | 窗户外面的月光照亮了老者的脸，他左手放在自己的头上，重重地叹了三口气；近景 |

镜头2至镜头4，主人公开始一天的工作，前序镜头中拉来一车木材，现在开始对其归类、整理、准备开工。

2.	主人公面向镜头，室外，小屋前，把木头抬起用尽全力扔向画右；全景
3.	主人公弯腰，画底出画，抓起木头扔出画右；再弯腰，再扔；近景
4.	又扔了两根后，老者往后退，手扶住墙稳住身体；全景

镜头5，主人公身体站立不稳，工作一会儿就得马上休息。咳嗽，上不来气；与镜头1中，主人公睡觉时的呼吸问题相关联。

镜头6，工作已经成型，时间压缩，木材变成了一个木箱；听到有声响，有车过来，主人公变得紧张。

| 5. | 主人公左手扶着墙，稳住向后的身体，驼着背咳嗽，右手擦嘴，面向镜头，眼睛看着画右；中近景 |
| 6. | 棕色的木箱，油漆已经干了，老者双手拿一个小刨子沿着箱子的边打磨，从纵深向画左；镜头再次重复，远处汽车的声音，老者猛地转身，头转向画右；中景 |

镜头7，邻居过来送日用品；镜头8，主人公赶紧将木箱藏起来，而且他拉动箱子的方式就是让观众看清楚，箱子的外形（它的形状很容易让人联想到棺材）。

主人公制作这么一个箱子的用意是什么？为什么有人来了赶紧藏起来？

这里面一定有事、有问题。**藏匿与悬念进行了关联，带着这个问题观众保持兴趣，等待后续影片的揭晓。**

7.	远处路的尽头有一辆汽车拐过来；大远景
8.	老者转身，快步走到箱子的一端，抱着箱子往后拉，然后手往下压，箱子被翘起，快速滑向地面；小全
9.	汽车开过来停在画右，带入墙角的关系，汽车沿着弯曲的路从镜头前往画右拐；小全

第32讲　神奇事件

电影中奇妙时刻的"源头",往往就在观众的思维定式中,**就藏在那些大家司空见惯的事件和场景里**。通过导演对看似平常的事件进行颠覆式的处理,让观众在影片中感受到神奇的体验,而这种体验是现实生活中不可能发生的事件。

神奇事件意为不可思议的事件,是由创造力、想象力构建的事物;这个事物和这种力量牢牢地吸引住观众,吸引他们坐在电影院里期盼着更大的"奇迹"出现。

在很多片子中都有神奇事件发生,**电影本身就是在创造视觉上的奇观**,让我们一起来看看,它们在影片中的模样:

1. 时空转变创建的神奇事件《指尖上的梦想》;
2. 创造性运用人体创建神奇事件《人性》;
3. 用生命的新形态创建神奇事件《无头男人》。

32.1　时空转变创建的神奇事件《指尖上的梦想》

在前面的章节中,主人公正在上语文课,老师讲到了一首想念亲人的诗;主人公走神了,转头看窗户外面……本片例就是主人公的想象空间,在这里有她喜欢的音乐、钢琴,可以用来暂时逃避现实中的那些不想见的事物。

这个神奇事件就发生在主人公再次转回头后：在她眼中，课堂变成了音乐课，语文老师时空穿越，变成教音乐的老师；黑板上的那首想念亲人的诗句也变成了一个个音符。

这个课堂看似是现实时空，实则是想象空间，是主人公走神儿的一部分。

主人公走神儿之前，用了一个转头看窗外进行转场；再次转回头的动作，作为另一个转场，出现黑板，老师，音乐课的内容。

镜头1，一个人在弹钢琴，这是主人公上学路上经过的那间琴房，里面呈现的人和事，是以回忆的形式出现的。

镜头2，主人公在门口；镜头3，手指随着音乐有节奏地运动，作者要强调人物对音乐的痴迷、热爱；手指动是模仿弹钢琴，无论手法对错，是身体和精神对喜爱事物的一种自然反应；给手指特写。

1.	钢琴琴键上的手部特写
2.	小姑娘面向镜头，隔着玻璃往里面看；中景
3.	听到音乐，小姑娘的手指在窗户门框上不自觉地弹了起来；特写

镜头4，弹琴的人非常模糊，这是回忆时空区别于现实时空的常用手段，在画面上产生视觉上的差异；镜头6，课堂上，**主人公转头，神奇事件准备登场。**

4.	一个模糊的身影，面向画左弹钢琴；小全
5.	小雪趴在书桌上向画左转头；近景
6.	小姑娘移步到画右的那扇门，想推门进去，又离开了；中景

镜头7，原本的诗句不见了，老师还是语文老师，但是她要给大家上音乐课，要教大家唱一首歌；镜头8，教室里也跟之前大不一样，讲台没有了，竟然有一架钢琴放在那里；镜头9，几个同学跑上讲台，随着老师弹奏的琴声竟然跳起舞来。

7.	镜头从黑板向左摇，语文老师在画画，有小鸟、有五线谱；跟大家说"今天要学唱一首新歌"
8.	教室里的钢琴，老师从画左入画，坐下，弹；中景
9.	穿蓝色羽绒服的女生跑上台前，准备跳舞；小全

好好的一节语文课，怎么就变成了音乐课，还有伴舞？**这是在现实中不可能发生的事件。**从故事板中，作者对于这个段落的设计除了转场部分与成片中不一样外（转场是在拍摄现场设计的），还

对这个神奇事件有准确的展示（提前预演出来了）。

拍摄时我们将钢琴先放置在教室门口，等语文课的内容拍摄完成后，将钢琴搬进教室；排练要伴舞的小演员，小演员就是班里的同学，我们找了几个跳过舞、肢体动作丰富的小朋友就开拍了。

客户看完这个段落之后，感觉非常有趣，将孩子们的充满童趣的世界用镜头进行了再现。接下来我们看一下原始剧本中的情节，在这个部分是如何设计的。

原始工作台本

因为本片以故事板的设计为主，剧本的写作方面只是罗列大的结构；表格中集合了拍摄时的演员、场景、道具，情节没有细节可言；学校配合的老师按此表格准备了相关道具。

地点：琴房门口

时间：早晨

人物：小雪、小雪（成年）

拍摄地点：33号咖啡馆

故事情节	画面	道具
在钢琴声中，小雪独自上学，在一个琴房门口被音乐声吸引住了，停下脚步隔着玻璃向窗户里面看，里面一个漂亮的年轻的女孩在弹琴	小雪（成年）弹琴的背影，悠扬的钢琴声在小屋里延续；切换至小雪（成年）弹琴的正面	钢琴、琴凳
	空镜： 一只小鸟从窗前的花盆间飞过	花盆、小鸟
	小雪入画，特写： 隔着窗户玻璃往里面看，流露出羡慕的眼神； 同时，一双小手在窗玻璃上弹奏	

这间琴房，是由一家咖啡馆改造的，是上学路上主人公路过的一个地点。

我们在院子里架机位,从镜头的观感上,好似这间店就在路边,其实不然,这是一家独门独院的咖啡馆。

上面表格中的内容是镜头 1 至镜头 6 的内容,是主人公走神儿之后第一次转场的画面。镜头 7 至镜头 9 的内容,没有相关文字,都是故事板的形式设计出来的。

32.2　创造性运用人体创建神奇事件《人性》

本片通篇都是神奇事件,导演用人作为生活中的各种道具,为主人公提供"物品"的功能,**看完之后为导演的想象力点赞,神奇……**

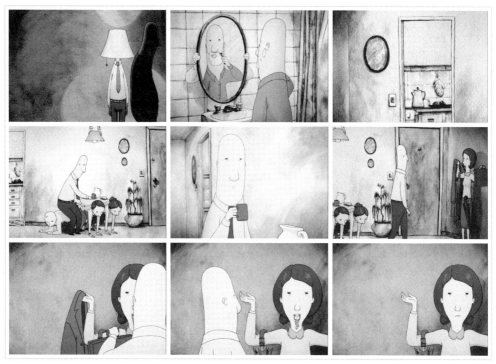

镜头 1,开篇第二个镜头神奇事件出现了,主人公卧室的台灯柱子,是由一个站立的人替代。**这个人代替了柱子的功能,为这个主人服务。**

镜头 2,接下来真是"惊喜"不断,卫生间的镜子不是钉在墙上,而是由一个人举着;镜头 3,主人公从厨房出来,坐在客厅的"特殊椅子"上,椅子是一个人跪在地上,用自己的背当成椅子的面,被主人公坐在身下,**他就是"椅子"。**

1.	闹钟响,主人公起床,打开台灯;中景
2.	主人公在浴室对着镜子刮胡子,镜子由一个人拿着,举在胸前,水池放在举镜子人的面前(不知道什么原因,他照了很长时间的镜子才会刮一下胡子,是想让观众看清楚这个特别的情况,有点奇怪);中景
3.	声音转场,厨房门口,勺子在杯子中搅拌的声音,他从厨房拿了一杯咖啡走出来,镜头后拉,他朝向画右的桌子前走来,桌子由三个人组成,地上的人跪着成为一个椅子的形状,他坐在一个人的背上; 桌子是由一男一女前手支撑在地面上,后脚半蹲着,两个人背部形成一个桌面,上面放着桌布、杯子和托盘; 他把杯子放在桌子上,拿起杯子,保持这个姿势很长时间,叹口气,身体下沉,右手举杯;全景

镜头5、6，主人公走向门口，从一个人的手里接过皮箱，**这个女人成为衣帽的"支架"**。

4.	主人公喝了一口咖啡，把杯子放下，右手出画拿了饼干，咬了一口，咀嚼，把饼干放下，拿起杯子喝，面向镜头起身；中近景
5. 6.	主人公左手搭在桌子上，站了起来，整理领带，咳嗽了一下，伸右手捂嘴，走向画右，门口，一个女人左手举着手提箱，右手举着他的衣服，腰间挂了一把雨伞，一动不动站在那里；主人公伸左手取下手提箱

镜头7，主人公从女人的嘴里拿下钥匙，导演在这里让主人公转过头看了一会儿，留出时间让观众思考，这些人怎么都成了"物品"；钥匙拿下来后，作为衣帽架的女人的嘴动了一下（合上了）。

7.	主人公向画左转身，右手拿下衣服，往前迈了一步又转身，女人嘴里叼着的钥匙，主人公把钥匙拿下来，女人合上了嘴，过了一会儿眨了一下眼睛，开门的声音，关门的声音

32.3 用生命的新形态创建神奇事件《无头男人》

本片的主人公是一个没有头的男人。

在导演所建置的故事情景中，人没有头是可以存活的，而且头并不是天生下来就拥有的，而是需要后天购买的；如果你不幸身为一个穷人，你只能买到一个标准的头；如果你很富有，即使上了年龄，依然可以买到年轻、漂亮的头或者身体。

人可以没有头，这种生命的新形态在影片开始后，通过一个拉镜头呈现在观众面前，影片开篇神奇事件登场。

镜头从一个城市的大远景后拉，穿过窗户，一个穿着白色衬衫没有头的人，背向镜头；敲门声，主人公转身向门口走去；**没有头却不影响视觉和听觉，这种生命的新形态目前只能出现在电影中**。

镜头1，有人送来一封信，里面是舞会的门票，接下来我们的主人公要开始与姑娘约会，一个正常人应有的情感诉求，这个没有头的主人公都具备。

镜头 2，导演给了主人公起身看信的近景，让观众看清楚，角色是没有头的，但他却能很专注地看（这种效果在三维动画的配合下才得以完成）。

1.	主人公走到门口蹲下，从地上拿起一个信封；起身；全景 他没有头但好像也能够看见（他只是没有头的外形），他能思考、表达情感、看到东西、听见声音……
2.	入画，起身，面向画左，双手拿一个信封；转身，向画右走；中近景
3.	画右入，慢步走到床边，转身，坐下；全景

镜头 4，主人公打开信封，看到门票，不自觉地轻叹。看来这是让他珍视的东西，主人公等舞会的门票应该很长时间了；拿到它，才好向姑娘发出邀请；镜头 5，闹钟，小鸟报时，小鸟是有头的，**在导演的情景设置中只有人类没有头。**

镜头 6、7，到了主人公喜欢的广播时间，他开启收音机，顺势拿起桌上的照片；照片中的姑娘是有头的，而此时主人公为什么会在家里？

没有头就象征着没有身份、没有钱；他不好意思外出，只能待在家里……

4.	主人公左手拿信封，右手食指和中指夹出两张舞会的门票；左手伸出，双手将重叠在一起的票，捻开；双手握紧门票；特写
5.	闹钟上的黑洞，小鸟探出头来，叫了两声；特写
6.	主人公坐着，转身倾向画左，做出看的动作；转身向画右，伸右手；全景
7.	主人公用手按下桌子上的收音机播放键；手上移，从桌子上夹起一张照片；照片面向镜头，从画底出画，照片上是一个姑娘笑着面向画左；特写

镜头 8、9，主人公喜欢照片上的姑娘，他们之前也有过交流，不然姑娘不会将自己的照片送给他，也不会答应他的约会邀请。

照片的内容，好像是姑娘拿着一个奖杯，这可能是导演放置的一个"彩蛋"：本片可以拿奖，得了奖的原因是因为一个姑娘，她支持他，他爱她，作者杜撰的。

8.	主人公坐在床上，面向镜头，拿起照片，右手抬起，接触照片；全景
9.	主人公右手拇指从照片上姑娘的脸部划过，顺着照片往下滑过；特写

主人公打电话向姑娘发出邀请，姑娘答应了他。接下来主人公就去商店买合适自己的头，对他来说约会是件大事，他需要一个头才能变得"完整"。

商店里有各式各样的头，价格不一；主人公试了几个款式，开始了约会之旅……

影片中没有头的主人公做的事情与现实中人的行为并没有本质的区别，但导演建置的故事情景和神奇事件，却让人耳目一新。

本片是讲解神奇事件的一个好"样板"。

主人公双手把照片缓缓贴到胸前；音乐起，再推至胸前，转身画右，左手伸出，在空中停留片刻，拿起电话，移到床上，左手拿起电筒，右手旋转拨号，镜头推；中景
过肩镜头，俯拍，"我是×××，您好"照片在他的腿上，他转身从画左拿过来一个本子和铅笔，放在腿上；"我有两张舞会的门票"旋转本子，放正，右手握起铅笔；"想邀请您和我一起去"右手呈写字状；中近景
声音过渡，一位女士的声音"好的"；"7点，好的"在本子上写下时间；"就在隔壁，回头见"他的声音有些紧张；"再见"在结尾单词下面，画条线，手出画，电话挂断的声音；特写

第33讲　递进

我们常常会认识一些朋友，初次见面，他／她的言谈举止会给我们留下第一印象；聊得很开心，互留电话，感觉他／她是个很随和的人；某天再次看见他／她，他／她很礼貌地拒绝了别人的打扰（例如一次陌生的电话营销），我们对他／她的好感就加强了。

这种加强的好感就是一次好感的递进。

相反，第一印象不好，结果再次遇见，感觉他／她脾气暴躁，这是反感的递进。在电影中有很多种情绪的递进，让我们通过下面三个片例看一下：

1. 沉浸在自我世界中实现递进《指尖上的梦想》；
2. 用心理活动实现递进《心曲》；
3. 用亲近的情感实现递进《有价值的人生》。

33.1　沉浸在自我世界中实现递进《指尖上的梦想》

本片例中，位于影片的"发展"单元，开场后作者完成故事情景的建置，将主人公不合群、孤僻、热爱音乐的形象通过一个个具体的事件进行了呈现。

在前序镜头中，主人公上课走神、不参加体育课的集体活动；在班主任进行家访前，作者用新一天的开始，作为控制影片节奏的间隔，**用递进的方式强化主人公的人物性格。**

上学和放学事件，可以起到让时间流逝的作用，前一天结束，新一天开始，故事不断地向前

发展。

镜头1、2，进校门的学生们与校长、老师打招呼，问好；镜头3，主人公并没有像其他同学一样，而是保持沉默。

1.	同学们进校门跟校长打招呼；全景
2.	校长跟同学们打招呼；中景
3.	小雪独自一人进来，没有跟任何人打招呼；中景

镜头4，进校门的镜头用的是长焦段，站在距离校门很远的位置拍摄。没有让镜头运动，这么长的距离，摄影机轻微的运动会让画面位移变得很快。

镜头5，主人公离同学们远远的，她与他们物理上的距离，也是主人公与周围人心理上的距离。她刻意保持着这种距离，远远地走在人群后面，她活在自己的世界中。

4.	小雪走进校门，校长、老师转头看她；全景
5.	同学们结伴走在前面，镜头左摇，小雪入画，一个人走在最后；全景
6.	小雪在教室里，趴着读书；近景

镜头7，主人公没有机会弹钢琴，她在书本上画了一个钢琴琴键的图形，幻想着手指接触纸面，音乐就会响起；镜头8，琴房的大厅里各式各样的钢琴，看场景时感觉这里可以作为一个幻想的空间，主人公在这里出现，就像自己的梦境一样；最终拍摄时也是按照这个设想实施的，镜头9。

7.	双手食指在纸面手绘的琴键上弹；近景
8.	她幻想走进一间全是钢琴的教室；全景，跟摇
9.	俯拍，在一架钢琴前小雪兴奋地转起了圈；近景

本片例着重表现的是主人公与同学之间的关系。

与前一天发生的事件相比较，镜头逐步走向人物的内心世界；前序镜头序列中，主人公上课走神，操场上看体育老师带大家做游戏。

主人公的出场是以很多人在一起的样式，通过行为、动作的差异化，突显主人公的处境和状态，是一种对比形式，以人物是群体中的一份子进行呈现。

人物性格中的自我状态和这种差异化在本片例中都得到了递进，呈现出与周围世界更大的"割裂"。**上学的路上、学校的门口、教室里，三个场景两次递进，让观众对主人公沉浸在自我世界中的印象不断加深。**

故事板中第一格与第三格中，是主人公上学路上误以为遇见了自己的妈妈，回过神儿才发现自己认错人了，看着她们远去的背影；第八格中，进入学校校门，画面中主人公独来独往；第九格中，主人公趴在桌子上点按自己绘制的琴键图案。

按照讲解的惯例，我们再看一下原始的剧本。

原始剧本片段

这是学校的老师在我们几次碰头会之后完成的，她发来后，让作者眼前一亮，感觉是很专业的。

第一次接触电影，因为这个项目配合剧组；所见、所看，以自己组织的语言和对剧情的理解完成。对于预算有限的组，一人多能、能者多劳，有人分担，**是件幸福的事情**，再次感谢这位美丽、善良的老师。

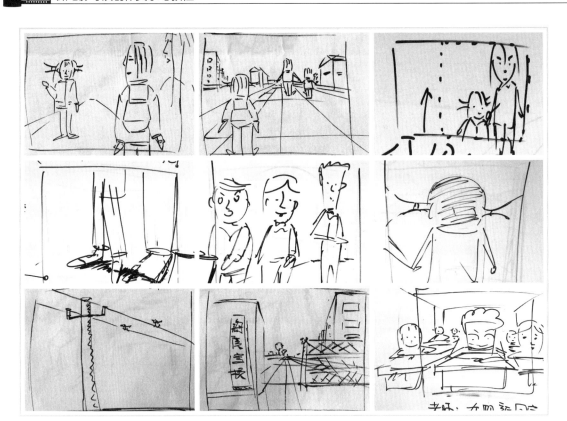

地点：学校门口
时间：早晨
人物：值班校长、保安、各年级学生代表
拍摄地点：学校北大门、西大门

故事情节	画面	道具
学生上学的情景，师生问好，画面和谐，而小雪却独自一人孤零零地走进学校	特写镜头：北大门学校校牌	
	全景：西大门各年级学生入校	彩旗 学风、校风宣传标语
	学生：老师早！校长：你早！ 背景：彩旗飘扬、橱窗内学风、校风的宣传标语醒目 校风：求真务实、和谐创新 教风：厚德精业、尽责立信 学风：乐学善思、自律博爱	学生书包
	小雪沿着墙角走进学校，没有跟任何人打招呼	

　　小朋友的戏都是很不容易拍的，因为他们活泼、可爱、好动，对一切充满兴趣，尤其是拍摄是件这么好玩的事情，对他们来说更是一种活力的释放。在拍摄的过程中作者交到了不少新朋友。

　　跟小朋友们在一起感觉老开心了，都玩嗨了。

　　跟学校的校长闲聊时，谈到与小朋友们的相处：小学老师喜欢小孩子的，在这个环境里会很开心；好安静的人，可能就会感觉吵、乱……后来我跟校长说，以后到咱们学校我去当个摄影老师吧。

　　片子还没有拍摄完，就开始为下个"活儿"，毛遂自荐了。

选小演员

放上选小演员时的照片,看着这些活泼可爱的小朋友,可以考虑拍摄一部关于小朋友题材的片子。什么感觉?只有试过才会知道。作者想说的是:值得一试。

33.2 用心理活动实现递进《心曲》

有事情发生,无论是好的事情,还是不好的事情,我们都希望能够尽快得到结果。事情因何发生,都存在一个原因,我们在寻找这个结果的过程,会依次产生多次的递进,直到事情有了结果。

本片例中,主人公的眼睛出现了问题,看不清东西,这是一个原因;在求医问诊过程中,想办法让视力恢复,这是结果。主人公在家休养期间问母亲,自己眼睛还能治好吗;母亲心里一惊,划伤了自己的手指,并安慰孩子一定会治好的。

母亲划伤了自己的手,是孩子眼病趋于严重的一次递进,她有一个坏消息没有告知自己的女儿,她担心她接受不了这个现实。

但母亲的心理活动却将真相"说"了出来。

镜头1,一群"坏小子"在巷子里遇见了"傻子",跑的过程中给了"傻子"一巴掌,这是为主人公在小巷子中遭遇"坏小子"们做的一个铺垫。同时也是作者,在交代主人公家里面的情节的过程中,所做的一个控制节奏的"间隔"。

镜头2,早晨起床后主人公踢坏了暖水瓶,本片例中母亲收拾院子,其中有一项工作就是处理暖水瓶中的碎玻璃。**前面发生的事件,与后续剧中人物要做的事情都是具有关联性的。**

镜头3,主人公拉开房间的门,走了出来。母亲背向房间的门,专心收拾碎玻璃,她并没有留意到女儿已经走到她的身后。

1.	"傻子"在巷子里,四个年轻人跑着入画,篮球纵向滚;他们叫"傻子"去捡球,"傻子"不明其意,因此挨了一大巴掌;全景
2.	妈妈扫地,蹲下收捡玻璃碎片,房门打开,姑娘走出来;中景
3.	主人公问妈妈自己的眼睛还能治好吗;中景

镜头4至镜头6,母亲划伤了手指,突然被女儿一问,正好点在她的心事上;母亲的心理活动是吃惊,但还要故作镇定。

4.	妈妈听到后,没留神碎玻璃划伤了的手指,哎哟一声;中景
5.	鲜血从指尖涌了出来;特写
6.	妈妈按着手指,起身进屋;全景

镜头7,主人公和观众已经知道了答案,对主人公而言心情变得更压抑,事态向不好的方面递进。

镜头8、9,主人公的好朋友小丽、小伟过来家里看她;而这个时间点,正好处在主人公得到一个不好的结果的节骨眼上;不好的心情、状态,又会影响到主人公的朋友们;**主人公与身边人的关系也更趋于对抗,在一次又一次趋于绝望的递进中,最终让主人公选择了放弃。**

7.	姑娘看着妈妈的背影,沉默不语,双手合十在腹前交叉,从画右出画;中景
8.	巷子里姑娘的两个同学准备去看她,男生让女生上车,走路太慢了;全景,跟摇
9.	女生没说话,快步往前走,男生快步追了上去;全景

我们看一下前期的故事板设计。

故事板中第一格是水果散落一地;第四格,是母亲收拾院子。这说明在成片过程中调整了情节的出场顺序。先是主人公得到了不好的结果,才是同学来看望,再之后是与同学之间的关系僵化。

最后遇见巷子里的"坏小子"们,这样情节之间的依次递进关系就更为清晰。

第 6 部分　讲故事与导演思维

我们看一下本片例中原始剧本的设计:

"妈妈收拾院子"这都属于文学性的描述。

对比成片的细节,角色一定要有具体事情。这些都是在片场安排演员走位,根据实际情况,对原有剧情进行了丰富。"妈妈食指被玻璃划伤,流血不止"这段文字的描写有点夸张,**"流血不止"是需要上医院抢救的。**

> **原始剧本片段**
>
> 妈妈收拾院子。
> 主人公从房间里走出来。
> 主人公:"妈妈,我的眼睛还能好吗?"
> 哎哟一声,妈妈食指被玻璃划伤,流血不止,进屋包扎。
> 妈妈:"一切都会好起来的。"
> 主人公在院子里站了好久,走出了院子,带上门。

剧本中的很多文字作者也参与了组织、创作,显然很多地方都有待提高。

33.3　用亲近的情感实现递进《有价值的人生》

本片例中,我们看到主人公对待收养的孩子们的那种关心和爱护。

这个被丈夫抛弃的女人身上,有着鲜见的积极和乐观。她本身就身处社会的底层,收养的孩子也是"问题"少年;主人公用自己的态度将快乐、自信传递给了孩子们。

他们一起做饭、一起唱歌、一起去海边,孩子们与她的关系越来越亲密,主人公更多的付出和爱,让彼此的情感不断向前递进……

镜头 1 中的男孩,是个小儿麻痹症患者,按理说他与运动、足球不会再有交集;主人公鼓励他与其他的小朋友一起踢球,让他逐渐恢复了自信。睡觉的时候,足球在他的身旁,他有了继续追求梦想的最大理由,这就是母亲对他的认可和爱。

镜头 2、3,给了另外两个被收养孩子的镜头;镜头 4,孩子们都睡着了,最后主人公抱着吉他倒在床上,孩子们是听着母亲弹奏的音乐入睡的。

1.	男孩躺着睡觉,足球在他腰部的位置,位于画右; 镜头旋转,中景
2.	女孩躺着睡觉,脸侧着面向镜头,近景,镜头旋转
3.	男孩脸朝向画左,躺着睡觉,近景,镜头从左往右摇
4.	女人在床的中间,怀里抱着吉他,已经困得睁不开眼睛,头朝向画左,身体往后仰,躺在床上;小全 四个孩子分别躺在她的周围

镜头5、6,空镜,准备转场,起间隔和控制节奏的作用。

5.	蚊帐上面连着电线的灯泡亮着,中景,镜头由左向右旋转着摇
6.	叠画到白天迅速向后驶去的街道建筑物;小全

镜头7至镜头9,母亲带孩子们来看大海。看他们的样子是没有见过海的,主人公给予他们不曾感受过的母爱。

而这种爱的表现,通过一个又一个具体的事件依次递进。

让观众隔着屏幕都能感受到生命的美好。

7.	在汽车的最后一排,三个孩子在画左,女人在画右; 大家都睡着了,女人缓缓抬起了头,看着窗外
8.	四个人手拉手站着,面向镜头; 迈了一步,站定
9.	小男孩张着嘴,面具翻到了头顶; 镜头缓缓推

大海的辽阔和浩瀚,就像那些善良、正直的人所拥有的胸怀,他们对自己、对他人、对周围的环境都充满了爱和包容。

本片传达了积极向上的精神。

第 34 讲　点题

　　点题是影片首尾呼应的一种称谓。直观上看，相互呼应指的是相同的事件、相同的人物，经过故事这个循环，一切又回到了起点。人物成长了，情节发展了，目标达成了……这是"实"点题；还有一种是精神层面的点题，**是扣紧积极的生活态度和普世价值观的主题**。

　　作者将从下面三个片例中讲解点题的具体应用：

1. 用时空变化中的角色点题《指尖上的梦想》；
2. 用积极向上的精神点题《有价值的人生》；
3. 以倒叙说明性的道具点题《世界因爱而生》。

34.1　用时空变化中的角色点题《指尖上的梦想》

　　本片例是《指尖上的梦想》这部短片的结尾单元，讲的是：主人公少年时期得到老师的帮助，长大成人之后的故事。前序镜头中，主人公在舞台进行钢琴表演，她参加了钢琴比赛。

　　作者对钢琴比赛单元的处理，并不是为了要突显剧中人物的成功；而是对主人公坚持梦想的一种佐证——那个曾经痴迷于钢琴的小家伙，没有放弃自己的追求，一直坚持着。

　　剧中人物获得了另外一种成功，就是在她长大之后，当年帮助过自己的老师已经变老了，她弹琴给老师听，用音乐来回馈老师对自己的爱。

老师走过来坐在她的身旁，她伸出手拉住老师的手；就像当年，她还小的时候，老师拉住她的手让她坐在钢琴旁（那次是主人公第一次学习钢琴）；如今，她的启蒙老师又和她坐在了一起，同一间房，同一个位置。

镜头1至镜头3，大家还记不记得在前面的片例中：主人公少年时期，通过窗户看到一个人弹钢琴，也是在这间咖啡馆拍摄的，这是梦开始的地方；剧中人物此时又回到了这里，少年时期老师用音乐打开主人公的心扉；现在成年之后的主人公用音乐来陪伴老师。

一个人的成功不是万众瞩目，学习艺术也不是出人头地。**有了喜欢的事情去追逐，不为他人，是为自己**；坚持自己想坚持的工作，也不是为了他人，是为活出价值；**主人公热爱音乐，没有放弃，终掌握这一技能，这就是梦想成真**。

1.	小雪在琴房弹钢琴，老师从她身后走过；中景
2.	小雪面向镜头弹钢琴；中近景
3.	老师坐在沙发上，听小雪弹琴；小全

镜头4至镜头6，老师走过来，主人公伸出手，老师坐在她的旁边，就像少年时期老师对她伸出的帮助之手。

4.	小雪弹琴时，头转向画左，伸手握住老师的手；中景
5.	老师和小雪背向镜头，坐在钢琴前；中景
6.	反打，小雪伸手握住老师的手；中景

镜头7至镜头9，回忆段落，老师教主人公弹钢琴；老师伸出手招呼她过来：不要害怕，钢琴就在你的眼前，触手可及。两个人坐下，背向镜头。

7.	钢琴空镜，老师（年轻时）从画左入画，转向面向画右，招手；中景
8.	反打，小雪（小时候）走上前，握着老师的手，坐在了老师的旁边；中景
9.	老师（年轻时）和小雪（小时候）坐在钢琴前，老师教她学习弹钢琴；中景

老师教主人公弹钢琴这三个镜头，涵盖了多重意义：老师开始对主人公的帮助、启蒙、教育，是世界上最难办的事情之一。因为，要长期坚持不懈地努力，而这种努力是双方面的，学生学习需要努力，老师教育更需要努力。

人是如此的多变，心情很容易受到外界的干扰。长年的积累，下苦功夫，才能将技巧做到精致。

拍摄现场

在特别带感的环境里拍摄是种享受，这家咖啡馆作者常去，去了又不消费，现在想想是多么让人讨厌啊；但老板就是这样心胸豁达，随时到，随时好茶招待。

作者过去工作，过去讨论剧本，过去吹牛……**这么好的场景不拍出来，不把它放在影片里呈现出来，感觉可惜了**（在糖果影像各位朋友的支持下本片得以顺利完成）。

原始剧本片段

我们看一下原始的剧本中该段落的设想。

大家看像"滴落在钢琴上的眼泪""小雪深情地看着老师""再看看心爱的钢琴"这些文字都属于文学性的描述。拍摄时不会以这样的方式去拍摄，看就是看，至于能不能传达深情不能靠文字层面作者的想象，而是靠本书所讲的很多技巧，作者不再重复。

故事情节	画面	道具
老师带着小雪来到音乐学校，拉着她的手弹钢琴。小雪深情地看着老师，再看看心爱的钢琴，滴下了眼泪	特写1：大手拉着小手，按下了一个琴键。 特写2：滴落在钢琴上的眼泪	钢琴

原始的情节写得还是比较细致的，作者在拍摄过程中进行了大段的删除。下表中有卡片道具，是老师与学生之间用互留卡片的形式做交流时留下来的，放置在片尾出现，代表两人回想过去的时光。

作者最终弹一首曲子，老师坐下；进入回忆段落，老师让学生坐下；**两个时空、相同的人物、相同的位置，首尾呼应，点题**。

特写3：小电钢琴 切换：二十年后，小雪（成年）与老师（老年）相对而坐，柔和的夕阳下，老师听小雪弹琴。 老师手里拿着一个盒子，从里面轻轻拿出几张卡片： A．老师，您嗓子哑了，我给奶奶买药时悄悄给您带了一盒金嗓子喉宝，吃了嗓子就不疼了。 B．老师，这是邻居送给我的巧克力，我舍不得吃。送给您！ C．老师，这是我用橡皮泥做的生日蛋糕，祝您生日快乐！ D．您是我成长的引路人，深深感谢您！老师，您就像我妈妈一样！新年快乐！	卡片 小电钢琴

表格中有很多说教的东西，如果用对白呈现出来就会稀释真挚的情感，而变得不真实。镜头的语言和文字的描述之间的差异，本片例也作了一次范本，简单的几个镜头可以传达出大量

的信息。

准确地说，过分地强调感谢、梦想、加油，反而会适得其反，与其这样不如统统删除。

画面切回： 房间的台灯下，小女孩在文具盒里发现了一张字条： 小雪，有老师在，别怕！老师知道你的梦想是成为一名钢琴家，我们一起努力，梦想终有一天会实现！一起加油！纸条下面有个盒子，拆开盒子，里面是一台小电钢琴	字条 礼品盒 小电钢琴
片尾：老师和小雪坐在钢琴前	

这部片子的剧本，作者在开拍之前都仔细看过，之所以没有修改，原因很多，可能过分依赖故事板的作用；也可能对自己现场把握的能力充满自信，一切到了片场自然会调整其中的问题。

但如今在写作时，总结该片的拍摄时，却说出这么多的问题，主要原因：作者自己也在成长，当时没有修改剧本，也是水平所限，看不出问题的所在。所以，**借此机会对自己也做一次总结和反省**。

34.2 用积极向上的精神点题《有价值的人生》

上一讲中，我们就谈到过这部短片，主人公面对生活积极、乐观的态度，带给观众一种向上的力量。影片结尾，主人公得到了周围人的认同，这就是前面作者提到过的精神层面的点题，是扣紧普世价值观这个主题。

镜头1至镜头3，主人公在病床上与收养的孩子们一起唱歌，导演以旁白的形式阐述观点："我们自己是有价值的人，并使别人的人生也有价值"。

1.	另一个男孩身体上下扭动,双手拿两个小道具放在脑前,舞姿迷人;近景
2.	病床上的女人,抿嘴,左手拿出纸巾擦拭,右手有节奏地在空中点,打节拍;近景,镜头从右往左摇
3.	镜头拉远,病床上的女人弹吉他,突然抬起上臂做了一个怪动作,在空中定住,继续弹唱; 三个孩子围在她的周围,画左小男孩,画中男孩躺在床上,画右小女孩,前景不断有护士走过;中景拉至小全

镜头 2,主人公拿出纸巾擦嘴,她是一个癌症病人,嘴里有异物是病情恶化的征兆;镜头 4,主人公微笑着躺在病床上,好像生病和生命中的美好事物一样,快乐每一时刻,虽然身患重病但内心无比坦然。

镜头 5,两名护士听到她的歌声,表现出的快乐是对主人公的一种认可。

这个镜头的位置原本是要接镜头 1 至镜头 3,主人公和孩子唱歌时,窗户外面有人倾听;但为什么会放在与音乐无关,又相对安静的镜头后面?这是因为后期剪辑过程中,镜头序列带来的整体感要大于单个镜头的意义,放在此位置更为合适。

实操永远大于设想。

4.	镜头缓缓地推,女人躺在床上,闭着眼睛微笑着,脸侧向镜头,双手放在肚子上,手掌交替有节奏地打着节拍;中景
5.	走廊两个护士站在窗户边上,身体有节奏地左右晃动,看着画右的窗户;中景,镜头缓缓地推
6.	闪回到海边,四个人面朝大海,背对着镜头,手臂相互搭在他人的肩臂上;中景

镜头 8 是影片最后一个镜头,与开篇第一个镜头首尾呼应;开篇第一个镜头,老者听到琴弦断的声音,猛抬头看;影片结束,好像老者化身为观众,他像是见证了主人公的这些经历,受到鼓舞,倍感欣慰,微笑;回过头继续望着窗外。

7.	镜头缓缓地推至按琴弦的手,将弹琴的右手推出画; 中景推至特写
8.	医院走廊上的老人头朝上听着病房里传出的音乐,转回头看着画右
9.	渐黑

34.3 以倒叙说明性的道具点题《世界因爱而生》

本片开篇时,画面中出现很多张照片飘浮在空中,主人公躺在地板上翻阅。

然后一小时倒计时开始,主人公开始创建一个虚拟的小镇;工作完成,女主人公走出来,对这个虚拟的空间充满惊喜,尤其是对一朵花流连忘返;女主人公离开这个小镇,随之虚拟空间里的物体渐渐消失;唯独留下一张照片,是女主人公俯身闻花香的照片。

导演用这张照片点题,结尾时的情节与开篇相互呼应。

主人公所做的一切,都是能够在这个虚拟的空间中与爱人短暂地相逢,最终留下爱人的片段记忆(照片)。

开篇的那些照片就是无数次主人公搭建虚拟场景后留下来的……

前序镜头,躲在门后的主人公看;镜头 1,女主人公向建筑物的拐角走去,她要离开了。

镜头 2,女主人公回头看,就像一场梦一样;**这里很美好,不想离开,但梦终会有醒来的那一刻**;女人消失在拐角,镜头拉远,大远景。

镜头 3,这是一张静帧,后期要制作效果,光扫过;雷声响声,这里即将要发生变化。

1.	俯拍，女人走到街道的拐角，转身回头；镜头推，大远景
2.	女人转身看，眼睛在转，叹了一口气，镜头拉远，前景黑色的柱子，女人走向画左；中景
3.	街景一道光扫过，建筑物的颜色变淡；远景

镜头 4，在杂乱的声响中，建筑物开始瓦解。

镜头 5、6，主人公出现在场景中，他亲手创建的作品一点一点地消失。有些东西失去了再也回不来了，就像他的爱人；**他也一直活在对爱人的回忆之中**。

4.	街道建筑物内的结构线框不断闪烁，男人从画左入画，抿着嘴面向镜头，身后的建筑物不断消失，无数方块飞出；中景
5.	侧拍，男人从画左走向画右，建筑物逐渐消失，无数方块从画左、画右飞出
6.	俯拍，整条街道建筑物在不断向里收缩，无数光点汇聚在中间一点，男人像一个小黑点往前走；镜头旋转，大远景

镜头 7，主人公向镜头走来，那张女主人公的照片就在这里；镜头 8，**点题镜头，也是全片解答开篇悬念的画面**；镜头 9，主人公感动得要哭了。

他的努力没有白费，又见了爱人一面，真切地见到了，而且还留下了一张她的照片。

开篇有很多张照片，整个故事就像一个循环，这次结束了，意味着新的开始；主人公还可以继续创建新的虚拟世界，与爱人在这里相聚。

他们永远活在这个只有彼此的世界里，这真是一个理想的世界。

不知道导演是想表现电脑的特效，还是想表达爱情。深层次的东西只有导演自己最清楚，作者想说的是，**这是一部不错的科幻短片，里面有很多值得我们学习的技术和叙事技巧**。

7.	男人从一片亮光中走来，面向镜头，头由倾向画左，缓缓倾向画右，站定，光亮消失，前景一张照片的一角，他笑着斜着头看着（照片是合成上去的，单独作为一层）；近景
8.	女人的照片浮在空中，有光缓缓在照片上流动；全景
9.	侧拍，男人嘴角上咧，笑得更强烈，头伸直，表情变得严肃；大特写

第 35 讲　故事高潮

　　故事的高潮是影片中最有力量的一个叙事单元,实现高潮前的所有内容本质上都是一种铺垫。在高潮单元中有着影片中最为激烈的情绪碰撞、最振奋人心的精神力量。

　　上述作者对高潮的论述只是其一。谈到故事高潮要从两方面阐述:一是高潮本身;二是高潮前的铺垫。记得有一部拳击电影,主人公的教练对她说过这样一句话:"一味地狠,是远远不够的。"

　　我们结合高潮中的情景,情绪激昂和力量感的体现是摄影机快速运动和剧中人物激烈的情绪迸发,但这对于真正的高潮还远远不够。

　　100℃的水烧开,需要前面 99℃的热量。

　　故事高潮的体现是:观众的情绪完全被带入到影片中,是**观众的参与感**,而非剧中人物一味地"**迸发**"。导演所讲的故事必须要让观众感觉是真实的,是曾经发生在自己身上或者是身边朋友身上的经历。

　　导演所设定的故事情景和情节点的逻辑关系要经得起推敲。

　　本小节将通过三个片例看看故事高潮的实现方式:

1. 激烈的情绪实现高潮《指尖上的梦想》;
2. 在呼喊声中进入高潮《心曲》;
3. 在多个角色的串联中走向高潮《老男孩》。

35.1　激烈的情绪实现高潮《指尖上的梦想》

　　本片例中,主人公的奶奶向老师哭诉,希望能够帮帮自家孩子……事件发生在老师家访的过程中,主人公因为在琴房弹了别人的钢琴,结果两个小家伙产生了争吵,孩子的家长赶到,问主人公"你的妈妈呢"。

　　主人公一下子眼泪就流出来了,哭着跑回家。

　　主人公将自己反锁在房间里哭。此时,奶奶和老师正在厨房,两人聊着孩子的事情。发现情况不对,跑过来询问,但主人公就是不开门,也不答应。

　　奶奶心疼孙女,哭着跟老师诉说了孩子父母的现状。

　　老师听完后深受感动,这一家人不容易。

　　主人公的孤僻性格、偏执……也正是家庭环境所致;老师下定决心想帮一帮这孩子,帮助这一家人。

　　奶奶的哭诉、观众对主人公过往表现的理解,心生悲悯,使影片进入了高潮。

　　镜头 1,主人公跑进房间将门反锁,奶奶叫门不开,一下子不知道应该怎么办;老师让她找备用钥匙。

　　找备用钥匙这段情节是片场的制片提醒作者的。

　　这场景连拍了几遍,作者沉浸在演员的表演中;制片说家里出了这样的事情,应该是想办法打开门,例如找备用钥匙什么的;这一下子提醒了作者,感觉这是不错的设计。

　　因为找不到钥匙,所以人物的情绪才会变得更急躁,孩子在房间里不知道会出现什么样的状况,具有很强的带入感。

成片中的这段情节就是按照找备用钥匙,没找到,然后引入奶奶向老师的哭诉……

镜头3,房间里、房间外,形成了两个时空,外面急得不行;里面哭得不行;平行叙事。

1.	老师让奶奶找备用的钥匙;中近景
2.	反打,老师敲门;中景
3.	小雪从地板上站起来,画右出画;近景

镜头4,房间里的戏,为主人公设计了连续的一组动作:先是背靠着门哭;然后顺着门往下滑,坐在了地上;最后,再扑向床铺,脸朝下,接着哭。

通过人物的走位和调度,将受到的委屈"和盘"托出。

镜头5,老师拉住奶奶的手,先安抚她的情绪,让她坐在凳子上;奶奶坐下来,感觉自己年龄大了,孩子没有照看好,还在外面受了委屈,对不起自己去世的女儿;家境又不尽如人意,在孩子的教育方面无能为力(奶奶角色的表演是真情流露,她想到剧中人物的命运,说着说着就泪流满面。**角色首先是感动了自己,才有可能会打动观众**)。

4.	床铺空镜,小雪扑在床上,脸朝下;全景 奶奶没有找到钥匙;中景
5.	奶奶哭着跟老师说小雪父母的事;近景
6.	老师抱着奶奶,安慰他;近景

镜头7,两位演员,抱在一起,情绪、情感全都出来了;但她们的位置自己没有注意,已经快出画了。

这时摄影师看了作者一眼,机器是固定机位,都锁死了;打断演员的表演,情绪就断了,此时绝对不能喊停,只能移机位。普通民宅里的房间可移动的范围都有限;**在拍摄现场经常会出现类似**

两难取舍的处境，作者没有让摄影师继续调机器，情绪是关键，拍多少算多少，绝对不能停。

7.	老师抱着奶奶；特写
8.	小雪趴在床上哭；近景
9.	从门缝里推过来一张画有钢琴键盘图形的纸片；全景 小雪起身下床，往门口走；近景

镜头 9，是一个悬念；在下图中的故事板我们会看到原始的设计。

在第五格，老师有一个思考的过程，她开始想办法。

如何打开房间的门？如何让主人公愿意接受自己的帮助？

"门缝里推过来一张画有钢琴键盘图形的纸片"，老师想到了用音乐的形式与主人公进行沟通。

老师思考的过程这场戏，在成片中都删除了。在那样的情绪下，使用这样"安静""冷静"的画面显然是不合适的。作者直接给了结果，"门缝里推过来一张画有钢琴键盘图形的纸片"，**创造一个悬念，通过后续的镜头画面，观众自会明白导演的意图。**

原始剧本片段

地点：回家路上、厨房、小雪的房间

时间：傍晚

人物：小雪、老师、奶奶

拍摄地点：小巷

原始剧本中，人物的对白内容，在成片中重新调整了出现的位置。老师与奶奶的这个关键性的对话，放在了哭诉环节再由演员讲出来。写剧本时大家也要注意，应避免长段的说教性语言，因为那样会拖慢故事的节奏，让人物变得"苍白"。

作者在现场对其进行了大段的删减。

故事情节	画面	道具
小雪跑出了琴房，在小巷子里一路奔跑。想到自己没有妈妈，想到奶奶带她的艰辛和老师关心她的场景，一路跑，一路哭。躲在巷子的一个角落里，小雪把天都哭黑了！	小雪在巷子里边哭边跑…… 回忆： 老师家访，与奶奶在厨房里谈话： 奶奶：这孩子自小就喜欢音乐，特别喜欢琴，一节课一百块钱呢，家里供不起她学啊。 老师：恩。她爸爸妈妈呢？ 奶奶：可怜啊！她妈早就不在了！爸爸在外地打工，一年难得回来一趟。我腿脚不便，全是她自己上下学…… 老师：那也挺不容易。不过我挺喜欢她呢！小雪平时挺懂事，是个特别善解人意的孩子，关照她的事情她总是完成得很好！ 小雪躲在屋外偷听。	键盘 夹子 书 苹果

原始的情节中，主人公和老师有很多交流："送小雪一个漂亮夹子""送小雪一本书"……全部被精简。作者最终用一扇门来作为转场，打开门，人物走出来，就直接转换场景了，然后接十年之后的事情。

大家想象一下，在房间里，老师想了一个办法，然后就打开了门；第二天，老师再来；第三天，老师送礼物；**这种渐进式的安排无法使影片进入高潮。**

小雪一个人躲在房里。 掀开床单，在床板上画着一个键盘，她偷偷地弹奏。	卡片
老师送她礼物。 送小雪一个漂亮夹子，帮小雪戴上，小雪手里握着一个大苹果。 送小雪一本书，小雪兴奋地捧在手里。	夹子 大苹果 一本书

下面的情节都被作者删掉了，感情的表达是自然的流露，而不是为了煽情而煽情（当然这些文字都是作者当年所认可的，甚至修改过的，回过头再看真是问题多多）。

小雪躲在一个角落里，哭着喊："妈！妈妈！" 老师给小雪披了一件衣服，伸出一只手，拉起小雪的手。 把小雪紧紧搂在怀里…… 小雪扑在老师怀里哭。 路灯下，两个人手拉手，走在回家的路上……	衣服

拍摄现场中的小院子，带给影片特别的"质感"，**这就是作者心仪的场景**；对于场景的选择，作者提出需求，学校帮助联系、对接。

毕竟是在异地进行拍摄，很多事情都需要当地的朋友们进行配合；你不知道自己想要的是什么，别人又如何能够帮助你呢。

35.2 在呼喊声中进入高潮《心曲》

本片例是影片的结尾单元，盲人乐队来到主人公家里的院子后，与主人公用音乐进行了一场"比式"。盲人乐队这边演奏的是《保卫黄河》；主人公这边是一曲钢琴曲。

随着两首曲子"混"在一起，呼呼的风声，树叶的舞动等自然现象，也加入到了他们的音乐中。风起云涌的自然现象，象征着主人公躁动不安的内心，院子里的乐队演奏人员，顶着风，坚守。

音乐停止了，风停了，乐队成员齐声呐喊，终让主人公暂时了断了心结，走出了自我压抑。

至此，影片进入了高潮。

镜头1至镜头4，音乐停止之后，盲人乐队齐声鼓励主人公；这个段落平心而论，作者处理得并不好；作者跟大家聊了那么多视听语言的技巧、规则、语法，却在这个段落的处理上，**用最直接的喊话的形式**，试图推动故事进入高潮。

1.	大家齐声喊出鼓励孙嘉怡的话；全景
2.	镜头摇，乐队成员喊话；中景
3.	大家齐声喊出鼓励孙嘉怡的话；全景
4.	"所以我们来了" 乐队成员喊话；中景

镜头5，主人公手指运动，钢琴声再次响起。

镜头6、7，在鼓手的号令下，《保卫黄河》乐队出场；乐队的演奏无论是在片场，还是在特教学校，这首歌经过全体成员的演奏非常打动人；**但作者却没有真正将这种力量通过画面使其走近人心。**

片场的朋友问起，你是想让整首歌出现在画面上，还是只选取一部分？作者回答，这么有力的音乐，肯定是整首歌。就像是《老男孩》他们在舞台上的演奏一样，是完整的一首歌。

5.	孙嘉怡的手指运动，对着空气弹钢琴；大特写
6.	乐队合作演奏《保卫黄河》；各角度，不同乐器的演奏者镜头；对孙嘉怡的多个反应给镜头；孙嘉怡梳头；
7.	乐队演奏；中景

房间里的主人公听到乐队的演奏，震惊。

她将凌乱的头发梳起来，从房间里走出来。镜头 8，盲人乐队的成员给予她掌声，就像给予自己多年的坚持一样，盲人乐队的成员，每一个都有过困惑，有过怀疑，但终究还是要面对生活，告诫自己更勇敢一点。

镜头 9，这是一个大团圆的镜头，剧中所有人物都将出现，主人公和他们抱在一起。

8.	全体成员用掌声叫孙嘉怡走出房间；中景
9.	孙嘉怡走到院子里，与奶奶、爸爸、妈妈、弟弟手拉手；大全景

作者对这个高潮的环节处理并不满意，但确实水平有限，可以作为一个不算成功的案例，让大家引以为戒。后来本片交由客户后，也给各个参与方发送了一份。盲人乐队的老师给了回复，很多特殊教育的老师看完后，泪水涟涟。

作者想这是老师给予作者的鼓励，希望作者能够再接再厉，取得更好的成绩。

当然，本片作者也是尽了全力，希望未来能够遇见更好的自己。接下来让我们一起看一下原始的剧本设计。

故事板的创作，作者将近用了一个月的时间完成。

原始剧本片段

剧本对于高潮段落的设计还是颇费心思，但很多情节却没有来得及拍摄：下雨、特殊教育孩子们的身体状态，这些都是开机前未曾预料的。作者的好朋友，本片的制片，早晨6点去外地的学校接这些孩子过来，在车行驶的过程中，几个小朋友都吐了。他们的身体状况没有被考虑进来，毕竟他们不是正常的小朋友。

这也是作者的一个失职、失误。

几个小时的拍摄，大家疲惫不堪，作者在片场也有很多失误的地方。与其说受到了种种干扰，不如说还是自己内心不够强大。

原始剧本片段
鼓手在风中站了起来。 嘉怡，我想对你说：在这个世界上，你自己只有坚强，才能够走困境。 吹萨克斯的在风中站了起来 嘉怡，我想对你说：你现在只是眼睛看不见了，不要让心灵也失去光彩。 拉小提琴的在风中站了起来。 嘉怡，我想对你说：没有什么大不了的，我们有无数个快乐起来的理由。

这个剧情的设计本身就是太过于说教，当时创作过程中一直被卡在这里；正应了作者前面说过的话：**一个问题没有解决，在片场就会变成更大的问题。**

下面这个段落的问题也是如此：

作者想找人"编首歌曲"，后来特教的老师问《保卫黄河》是否合适，一听感觉不错。关于编首歌曲的设想，剧本中的这个段落还是被保留下来了，文字在最终版本里没有去掉。

> 所有人
> 嘉怡，我想对你说：快些好起来，没有过不去的坎坷，所有的苦难和磨砺只会让你更加坚强，不要懦弱地逃避生活，嘉怡，大家都很关心你，所以我们来了。
> （编首歌曲）
> 我喜欢音乐。
> 虽然看不见，但我依然有无数理由热爱生活。
> 音乐重新给了我梦想。
> 我们喜欢你。

制片工作也没有到位，所以"小丽和小院门口聚集的很多邻居都惊呆了"这样的设想，**因为缺少了部分演员，在最后的大团圆的镜头里，就直接跳过去了。**

> 小院子里的很多物品都跟着音乐开始震动。
> 小桌上的茶具在阵阵颤抖。
> 花草树叶为之共鸣摇曳。
> 风起，吹开了嘉怡房间的房门。
> 声音突然静止。
> 爸爸。奶奶。妈妈。弟弟。盲童。老师。
> 小丽和小院门口聚集的很多邻居都惊呆了。

作者当时不知道怎么想的，像这样的情节"邻居大爷吃面条动作，全部都停了下来"，竟然被设计出来，与片子的风格不搭，现在回想创作的初衷，是想来一点轻松、愉悦的气氛。

> 时间静止。
> 天上的鸟，邻居大爷吃面条动作，全部都停了下来。
> 爸爸。奶奶。妈妈。弟弟。盲童。老师。
> 门口的邻居都往嘉怡的房间中扭头望去。
> 嘉怡走出门。
> 走到院子里，一个个摸着盲童们的脸和乐曲。
> 天上的鸟，邻居大爷吃面条全部都重新动了起来。

下面这个段落没能完成，是个遗憾。因为主人公要与盲人乐队进行更多的交流，这才是重点，反而喊话不是特别重要。

> 嘉怡用手摸每一个孩子。
> 孩子大声告诉她，自己的名字：很高兴认识你，嘉怡。
> 小丽凑过来，嘉怡摸到，嘉怡微笑，俩人抱在一起。
> 大家把她们围在一起。小朋友们围成了一个圈。把嘉怡围在中心，每个孩子都过去亲吻嘉怡的脸颊。
> "傻子"把脸凑过来，嘉怡一摸，把他推倒。众人哈哈大笑。

制片工作的失误（是作者的失误），小伟、小丽没能到现场。

这些演员到场，是需要提前留出协调的时间。不是你想让人家什么时候到场就能到场的。这是2014年的作品，在制片工作上作者已经改进了，**类似的问题在现在的拍摄现场都避免了。**

> 小伟从门口进来。
> 小丽在嘉怡的耳边说："大伟过来看你。"
> 嘉怡对着门口微笑点头。
> 小伟微笑着点头回应。
> 嘉怡弟弟递给姐姐一面鼓。姐姐接过来，小丽把鼓棒交到她的手上。
> 嘉怡高兴地敲击起来，大家也各自拿着乐曲配合她的击打。

当时是阴天，这个部分没有拍摄。有些细节错过了，就永远地错过了。
希望大家能够吸取作者在拍摄、组织、创作方面的失误，作为自己的经验教训。

> 阳光透过小院子照在每个人脸上，一片金光闪烁。
> 嘉怡与孩子们一起，演奏重生的乐章。
> 爸爸妈妈在静静地聆听。
> 相互对视微笑。
> "傻子"随着欢笑声，傻呵呵地眼泪鼻涕一起流。
>
> 　　　　　　　　　　　　　　　　　　　花絮，字幕
>
> 剧终
> 2014.9.3

本片的故事板绘制得还是相对较细致的。
在统筹和组织过程中给予了作者很大的帮助。

35.3 在多个角色的串联中走向高潮《老男孩》

本片的高潮中多个剧中角色时隔多年再次出现。

曾经的小伙伴依次出镜,他们都身处社会的底层,混得并不好:烤串的,家庭不和睦(喝酒的),吃泡面的(加班的),打台球的(混子)。还有一些新角色出场:民工在露天大屏幕前、足疗店按摩师看电视。

这些角色都与主人公产生了联系。

关注本身就是一种人物关系,他们在电视上看到了他们(主人公)。

这些平凡普通的小人物引发观众的共鸣;导演用角色的泪光闪闪:主人公老婆流眼泪,校花流眼泪,主人公同学流眼泪,甚至那个使坏的制片人,都流下了眼泪,来加强对观众情绪的渲染。

影片高潮具有借鉴意义,细节上做足了功夫。

镜头1,两位主人公在舞台表演,电视机直播,电视画面是一个"节点",负责连接多个角色的一个窗口。

镜头2,他们的同学胖子在烤串;镜头3,另一个同学在吃泡面,抬头,与电视画面建立第一次的连接。

1.	"未来在哪里平凡"电视画面,王小帅面向画右,挥臂旋转一周,红绸飘舞;中景
2.	"胖子"擦汗,"谁给我答案"低头,双手在烧烤箱上拿羊肉串"那时陪伴我的人哪";小全
3.	"眼镜"正在低头吃方便面,抬头"你们如今在何方";中景

镜头 5，曾经欺负过肖大宝的同学，家里和老婆吵架，酗酒，抬头看，与电视画面建立第二次连接；镜头 6，骂肖大宝的司机虽然开奔驰，但还是打工者，晚饭都没有吃，也是不容易的；镜头 7，肖大宝主持婚礼，那对老夫老妻，看电视，**没有具体的电视画面，都在跟镜头 1 进行连接**。

4.	"卷毛"仰头喝酒，"我曾经爱过的人啊"向前一步，靠在门边，侧身看画左"现在是什么模样"；中景	
5.	镜头右摇，奔驰车司机在车里大口吃东西；远景	
6.	坐轮椅的老头面向画右，老伴手里拿碗、勺，递到他的嘴边"当初的愿望实现了吗"；老伴转头画右，看；小全	

镜头 7，把王小帅理发店砸了的人，他的工作是酒吧陪酒，抬头看，与电视画面建立第四次连接，他也是泪流满面，想必他读懂了王小帅的心酸；镜头 8，校花也哭了，他们是同学，两个主人公都喜欢她，但是她嫁给了有钱的"包子"；不知她此时做何感想，每天衣食无忧；但她也是心怀梦想的人，梦想谁又没有呢，只是将它藏于内心的深处罢了。

7.	镜头后拉，理发的人，满眼泪水，面向画左"事到如今只好祭奠吗"；中近景	
8.	校花坐在床上哭"任岁月风干理想"，双手攥拳"再也找不回真的我"；中景	
9.	仰拍，前景站着一人，面向镜头，立交桥上大屏幕"抬头仰望着满天星河"；远景	

一个电视画面，连接了众多的剧中人物。

有人关注他们，有人对他们的表现一点儿都不关心；但此时此刻，主人公们在属于自己的舞台上挥汗如雨，努力拼搏。别人的关注和关心意义已然不大，他们一把年纪，依然敢于站在舞台上去追逐自己的梦想。

对于我们观众来说，这真是一种莫大的鼓舞。

加油吧，各位好朋友们。自己人生高潮的降临，是无数个夜晚的奋力拼搏，无人鼓舞也要坚持不懈。坚守内心，比什么都重要。在成长的道路上我们无须跟他人比较，比从前的自己有所进步，足矣。

希望能够早日看到诸位朋友的作品面世。

戏剧与人生一样，祝愿大家都能走向巅峰。

第36讲 结尾设计

在上一讲故事高潮这个知识点的讲解中，**几部影片的结尾与高潮单元合二为一**。作为本书的最后一节，作者就用一个片例来进行收尾。作者要收的这个"尾"，既是影片中的结尾单元，又是全书的终结。

书写了这么长时间，早就盼望着这一时刻，当这一时刻来临的时候即是要和大家说再见的时候。作者此时的心情和影片导演的心情，以及各位读者的心情可能会有相似之处。

这种心情就是既想结束，又不想结束，还产生了一些新想法，并想将这种交流延续下去。**本片例的结尾就带给观众一种意犹未尽的感觉，想说什么，又点到为止。**

感叹生活中无奈吧，但这就是现实，你还不得不去面对，在这个不得不结束的时刻，就在嘴里嘟囔一句："唉，就这么着吧。"

对比实现反转式结尾《红领巾》

影片开始时发生了一件"小明在早读课上看漫画书"的事件，结尾时这件事情又发生了："小明又在早读课上看漫画书"，大队长举手报告老师；以为还会像上次那样，老师没收小明的漫画书，取消小明佩戴红领巾的资格。

让大队长没想到事情发生了，老师不但没有批评小明，反而说大队长不专心读书，说她不配戴红领巾。**结尾的大反转不但让小明嘿嘿一笑，也让所有的观众会心一笑。**

每个人都明白了其中的奥秘，只有大队长一人以为此时的小明，还是从前的那个小明。造成剧情大反转的原因只有一个：小明的爸爸是教育局局长。

以前老师不知道，现在知道了，所以……

小明爬旗杆，将国旗扯下来，但因此成为"小英雄"。早读课的作文题目是《小英雄归来》，在影片中构建的故事情景中是一个拼爹的时代。

镜头右移，教室中同学们背向镜头，读书，老师在讲台上；黑板上的作文题目《小英雄归来》，老师把书折页；全景
反打，小明右眼贴着白色纱布，漫画书放在语文书的后面，大队长转头看，镜头右移；全景
大队长看，眼睛向画右转，看小明的脸，微笑；转回头，举手；中近景

大队长是老师的得力助手，她希望每一位同学都能够认真学习，所以她看到小明看漫画后，举手向老师报告。

老师，大队长站起来，小明迅速转头，快速把书拿到课桌里；中景
"老师，张小明早读课"小明收漫画书放在课桌下，前排一男生转头看；全景
老师看着，向画左走来"又看漫画书了"；镜头跟摇，老师站在小明座位前，看他；

小明毕竟是个孩子，大队长举报，自然很紧张；老师从讲台上走到他的面前，他抬头看着老师，显然有点不知所措。

主观镜头，小明的视角，老师看着小明。

老师的动作很快，某人的红领巾被扯了下来。

小明仰着头，眼睛向上看，嘴微张；心脏跳动的声音；镜头缓推；近景	
仰拍，老师看镜头，老师眉毛微皱，头上仰，慢速，镜头缓推；近景	
手入画拿下红领巾；特写	

这里导演设置了一个悬念：老师把大队长的红领巾扯下来，大队长很吃惊，不明白为什么？

镜头1至镜头3，老师说的话一点儿都没有错。如果大队长专心读书，怎么会注意到小明看漫画书呢。这句话跟开篇老师说的话180度大反转，但老师说得确实没错。**导演在对白的设计上是首尾相互呼应的。**

1.	大队长嘴张开，合并；近景
2.	画右大队长，面向画左，嘴微张；中景
3.	老师伸手指了一下"如果你是专心读书的话，你会注意到别人吗"；老师用手扶了一下镜框"你以为你随口胡说诬陷小明"，头有节奏地点"我就会相信你吗"倾斜着看；中近景

镜头4至镜头6，大队长要解释，正像开篇小明同学要向老师解释的那样，被老师打断"你闭嘴"；其实通篇看完之后，观众会发现老师说得并没有错，怎么说都是正确的。

4.	大队长喊出"老师"；中景
5.	"你闭嘴"老师手指了一下；中景
6.	手拿着红领巾向画左比画一下，"人家小明是护旗卫士"；中景

镜头7至镜头9，主观镜头，小明在整件事中的反应。小明自己也好奇怪：到底发生了什么事情，怎么老师突然对我这么好？镜头9中小明笑了，他好像明白了什么，他好像又没有明白什么。

7.	声音过渡，小明头转向画左看着"你算什么啊"，镜头微推，小明头转向画右看着"啊"；中近景
8.	小明噘着嘴从面向画右，转头看镜头；"我跟你说，以后这红领巾啊"；近景
9.	"你也不用戴了，你看人家小明戴就好了"；张小明嘿嘿地笑了起来，小明笑时身体上下起伏；近景 红领巾几个字从车中由小至大出现，盖过小明充满屏幕；"我们是共产主义接班人"；小全 影片结束

原来看漫画书这件事情，主要原因是大队长不认真读书。大队长以后确实不知道应该如何与老师相处，到底什么是正确的，什么是错误的，可能孩子们是永远不会明白的。影片结束了，但好像又没有看完一样，也许观众的心里百味杂陈。

导演通过影片教育了大队长、小明和老师，同时也教育了与剧中人物具有相似特点的人；**本片的结尾设计得有"意思"。**